ENTRETIENS
SUR LES VIES
ET
SUR LES OUVRAGES
DES PLUS
EXCELLENS PEINTRES
ANCIENS ET MODERNES;
AVEC
LA VIE DES ARCHITECTES
PAR MONSIEUR FELIBIEN.

NOUVELLE EDITION, REVUE, CORRIGE'E
& augmentée des Conferences de l'Académie Royale
de Peinture & de Sculpture;

De l'Idée du Peintre parfait, des Traitez de la Miniature,
des Desseins, des Estampes, de la connoissance
des Tableaux, & du Goût des Nations;

DE LA DESCRIPTION DES MAISONS DE
Campagne de Pline, & de celle des Invalides.

TOME TROISIÉME

A TREVOUX,
DE L'IMPRIMERIE DE S. A. S.

M. DCCXXV.

ENTRETIENS SUR LES VIES ET SUR LES OUVRAGES DES PLUS EXCELLENS PEINTRES ANCIENS ET MODERNES.

CINQUIEME ENTRETIEN.

IL s'étoit passé quelques jours depuis la derniere conversation que nous avions euë dans les Tuilleries, Pymandre & moi, lorsque nous sortîmes de Paris pour aller nous promener à Saint Cloud. Quand nous fûmes arrivez dans ce magnifique Palais, où Monsieur, Frere Unique du Roi, a joint les richesses de l'art aux beautez de la nature, nous descendîmes dans le jardin, dont les parterres émaillez d'une agreable varieté de toutes sortes de fleurs, étoient encore embellis & parfumez de myrthes, de jasmins & d'orangers, qui surpassoient par la beauté de

Tome III. A leurs

leurs feüilles, de leurs fleurs & de leurs fruits, tout ce que les émeraudes, l'or & l'argent peuvent composer de plus riche. Nous choisîmes, pour nous asseoir, un endroit commode, & d'où nous pouvions voir en même-tems la Riviere de Seine qui serpente entre les prairies & les colines qui la bordent. Il y avoit dans l'air quelques legers nüages, dont l'ombre se répandant inégalement sur les montagnes & dans la plaine, faisoit que la vûë trouvoit de tems en tems des endroits plus sombres, comme pour se reposer, après avoir parcouru les parties illuminées de la grande clarté du soleil. Enfin ce lieu étoit pour lors un véritable sejour de délices, où le silence regnoit avec tant de douceur qu'il n'étoit interrompu que par le bruit des fontaines, dont l'on voyoit briller les eaux aux travers de l'obscurité des arbres. Comme j'admirois la situation de cette charmante demeure : Ne m'avouërez-vous pas, dit Pymandre, qu'en voyant la nature dans sa beauté, comme elle est aujourd'hui, il seroit difficile de ne la pas préferer à tout ce que la peinture peut faire de plus beau ; & que les tableaux, quelques excellens qu'ils fussent, ne paroîtroient rien auprès d'un païsage aussi agréable que celui que nous voyons devant nous ? Il est vrai aussi qu'il y a quelques

ques jours que m'étant rencontré dans un endroit avec des curieux & des Maîtres mêmes de l'Art ; comme nous regardions les ouvrages d'un Peintre fameux, il vint une Dame richement vêtuë, mais beaucoup plus parée par sa beauté & par les graces qui brilloient en elle, qui attirerent si puissamment nos yeux, & nous attacherent si fort à la considerer, qu'il nous fut impossible de les détourner tant qu'elle demeura dans ce lieu, ni regarder les tableaux qui étoient devant nous.

C'étoit sans doute, lui dis-je en soûriant, une beauté semblable à cette Inconnuë, dont parle Lucien, qui seule possedoit non seulement tout ce qu'il y a de plus excellent dans les statuës & les peintures des Anciens, mais encore ce que les Poëtes ont attribué de plus charmant à leurs Divinitez.

Je ne sçai point, repartit Pymandre, si cette Dame ressembloit à celle dont parle cet Auteur : mais il y avoit dans la compagnie, des gens fort amoureux des Ouvrages du Titien, qui avouérent que ses tableaux ne paroîtroient rien en la presence d'une si belle personne, & qui n'admirerent l'excellence de ceux que nous regardions, que quand elle fut sortie.

Outre,

Outre, repliquai-je, qu'on n'eſtime pas toûjours les tableaux pour la beauté des ſujets qu'ils repréſentent, mais auſſi pour l'excellence du travail, je vous dirai que quand il eſt queſtion de la reſſemblance, une belle peinture peut bien faire honte à un objet qui de ſoi n'eſt pas agréable : mais quand un beau naturel ſe rencontre auprès de quelque tableau, il faut que la peinture, quelque excellente qu'elle ſoit, cede à la nature, comme le Diſciple à ſon Maître, & la copie à l'original.

Cependant, dit Pymandre, les Peintres choiſiſſent les plus belles proportions pour les donner à leurs figures ; & par le moyen des couleurs, ils peuvent encore non ſeulement égaler celles des plus beaux corps, mais en ſurpaſſer la vivacité & la fraîcheur.

Il eſt vrai, repris-je, qu'un ſçavant homme peut donner à ſes figures par le beau choix de la forme, & l'intelligence des couleurs, plus de beauté & de grace que l'on n'en voit d'ordinaire dans les belles perſonnes, parce que quelques belles qu'elles ſoient, elles ne ſeront jamais ſi accomplies que le peut être une figure d'un excellent Peintre. Néanmoins quelque effort que puiſſe faire ce ſçavant homme, il n'y aura point dans ſes tableaux
tant

tant de relief qu'on en voit dans le naturel, à cause que la force des couleurs est limitée, & ne peut faire paroître à la vûë une rondeur pareille à celle que l'on voit dans la nature.

Je voudrois bien, interrompit Pymandre, que vous voulussiez m'en dire la raison.

C'est premierement, lui répondis-je, que les Peintres n'ont qu'un blanc & un noir pour la lumiere & les ombres ; & ce blanc & ce noir ne peuvent point imiter parfaitement la nature, parce que le blanc, quelque blanc qu'il soit, n'a point assez d'éclat pour représenter les corps lumineux & le brillant des corps luisans ; & le noir, quelque noir qu'il soit, ne peut imiter qu'imparfaitement les ombres, qui dans la nature sont des privations de lumiere. Car les noirs d'un tableau sont des matieres qui ne peuvent être privées de la lumiere qui les éclaire, de même que les autres couleurs qui sont étenduës sur la superficié de la toile.

Secondement, c'est que nous voyons le naturel d'une autre façon que les tableaux, parce que les rayons qui partent de nos yeux, vont embrasser les tournans des corps qui sont de relief ; ce qui ne se fait pas de même à l'égard des superficies plates, sur lesquelles les rayons visuels

demeurent arrêtez. C'est ce que Leonard de Vinci remarque dans son Traité de la Peinture (1), où il fait voir, que si nous regardons les choses peintes avec un seul œil, elles nous sembleront plus vrayes, & paroîtront avoir plus de rondeur, quoiqu'il y ait toûjours bien de la différence entre une chose peinte & le naturel, à cause, comme je viens de dire, qu'il y a dans les corps naturels une lumiere & des ombres que la peinture n'a pas la force de bien représenter.

N'est-ce point aussi, dit Pymandre, que nous n'avons plus aujourd'hui toutes les couleurs dont les Anciens se servoient? Car vous sçavez que l'on a parlé avec tant d'estime de leurs tableaux, que même quelques-uns en ont écrit des choses prodigieuses & surprenantes ; ce qui fait penser qu'ils devoient avoir quelque secret particulier pour faire de tels miracles; comme quand Appelle peignit une cavalle qui paroissoit si vraye que les chevaux hannissoient après.

Hé bien, lui dis-je, Pline qui rapporte cette merveille de la peinture, remarque qu'Appelle ne se servoit que de quatre couleurs. Non, non, ce n'est pas qu'ils eussent ni des couleurs plus vives, ni en plus grand nombre que nous en avons aujourd'hui.

(1) Ch. 341.

jourd'hui. Si les Anciens ont fait quelque chose de plus grand & de plus beau, c'est qu'ils avoient du sçavoir & de l'intelligence.

Cependant, repartit Pymandre, les bonnes couleurs sont très-necessaires à la perfection des tableaux : & je vous ai oüi dire que de tout tems il y a eû des Peintres qui ont sçû les employer les uns bien mieux que les autres; que Zeuxis parmi les Anciens avoit un coloris plus beau qu'Appelle, de même que parmi les Modernes le Titien possedoit cette partie au dessus de Raphaël. Mais puisque nous en sommes sur cette partie du coloris, & que le Titien y étoit si sçavant, ne voudriez-vous pas bien que nous fissions aujourd'hui le sujet de notre conversation, de ce qui regarde ce grand personnage, & parler en même-tems de la beauté des couleurs, comme vous m'avez déjà parlé de l'excellence du dessein.

Cette matiere, lui répondis-je, est bien ample & bien étenduë; car pour connoître le grand sçavoir d'un Peintre qui a excellé dans le coloris comme a fait le Titien, il faudroit parler des lumieres, des ombres, & de plusieurs autres choses, & commencer par les couleurs.

Comme il y en a, dit Pymandre, qui croyent qu'elles ne sont point des substances

ces corporelles, mais des lumieres, ne seroit-il pas à propos de parler d'abord de la lumiere en general.

Il n'est pas ici question, lui repartis-je, de discourir des couleurs à la maniere des Philosophes, ni de nous arrêter à leurs diverses opinions. Nous devons considerer les couleurs, de la sorte que les Peintres les considerent. C'est-à-dire, qu'il faut parler en premier lieu, des couleurs qui s'employent, soit à huile, soit à détrempe, qui sont des matieres réelles & terrestres. En second lieu, de celles qui paroissent dans les objets de la nature. Et ensuite, après avoir dit quelque chose des lumieres & des ombres, nous y ferons, si vous voulez, des observations, lors que nous parlerons des Ouvrages du Titien & d'autres Peintres les plus fameux.

Je dis donc que si dans les choses naturelles, c'est la forme qui maintient l'être, & qui est le principe de leur durée, il en est tout autrement dans les Ouvrages de l'Art, où la matiere conserve leur forme, & les fait résister plus ou moins à l'effort des années. C'est pourquoi les Peintres qui veulent que leurs Ouvrages se conservent long-tems, ne doivent pas négliger de travailler sur des fonds durables, & avec des couleurs qui ne passent point.

point. Il est vrai qu'ils n'ont pas toûjours la liberté de choisir le fonds de leurs tableaux, étant obligez de travailler tantôt contre des murailles, tantôt sur du bois, & souvent sur de la toile; mais il est toûjours dans leur pouvoir d'apporter beaucoup de soin à préparer ces divers fonds, & à chercher les couleurs qui sont les meilleures. Ainsi quand on peint à fraisque, c'est au Peintre à prendre garde que l'enduit soit de bonne chaux & de bon sable, & à faire provision des couleurs propres pour ces sortes d'ouvrages, parce que celles qui servent à peindre à huile, n'y sont pas toutes également bonnes. Les plus terrestres & les moins composées sont les vrayes couleurs dont on se doit servir à fraisque. Pour travailler à huile, il faut encore user des mêmes précautions. Les Anciens qui peignoient sur des ais, faisoient un choix tout particulier du bois qui étoit le moins sujet à se corrompre. Nous voyons que les tableaux de Raphaël & des Peintres de son tems, qui étoient sur des fonds de bois, se sont parfaitement bien conservez. Neanmoins comme la toile est plus commode, & se roule aisément quand on veut la transporter, l'on s'en est beaucoup servi, principalement depuis que l'on a peint à huile, & que la fraisque & la détrempe ne sont plus si

A v. fort

fort en usage qu'elles étoient anciennement.

Je sçai bien, dit Pymandre, que les Peintres ont reçû un grand secours de la maniere de peindre à huile : mais ne trouvez-vous pas que ce qui est peint à fraisque, a plus d'éclat & de vivacité ?

Dans les grands Ouvrages, lui repartis-je, & principalement dans les voûtes, où il est malaisé de trouver des jours propres pour bien voir la peinture à huile, il est certain que la fraisque est plus commode, & plus expeditive, outre qu'elle ne se perd presque jamais que par la ruïne des bâtimens mêmes contre lesquels on a travaillé, comme vous avez pû voir à Rome dans ces grandes sales du Vatican, dans plusieurs autres Palais, & dans les ruës même de la ville.

Il est vrai encore que la vivacité des couleurs se conserve mieux dans la peinture à fraisque que dans la peinture à huile, qui est sujette à jaunir & à noircir, & qui se détache quand elle est contre de gros murs, à cause de l'humidité, comme il se voit dans le tableau de la Céne que Leonard de Vinci a peinte à Milan. Cependant pour ce qui regarde les tableaux de moyenne grandeur, l'huile est plus commode & fait un meilleur effet, parce qu'on peut retoucher davantage son ouvrage,

&

& que les couleurs employées avec l'huile, imitent bien mieux le naturel. Si elles ne sont pas si vives ni si fraîches que celles de la peinture à fraîque ou à détrempe, les ombres en récompense, en sont bien plus fortes: ce qui fait qu'on peut par ce moyen donner beaucoup plus de relief aux figures, que non pas dans les autres manieres de peindre. Nous voyons même de grands ouvrages à huile qui font des effets admirables, quoique ce soit dans des voûtes d'Eglise & des galeries, où les jours ne sont pas si avantageux qu'ils seroient pour la fraîque, comme ce que l'on a peint au Louvre, aux Tuilleries, & en divers autres lieux de Paris, sans parler de ces grands tableaux du Titien & de Paul Veronese qui sont à Venise, & qui sont si merveilleux pour la beauté & la fraîcheur du coloris. Car il est certain que l'on manie plus facilement les couleurs à huile; & que dans la détrempe on ne peut bien finir une chose qu'avec la pointe du pinceau, & avec une patience très-grande : mais à huile, un Peintre peut empâter de couleurs & retoucher son ouvrage, autant de fois qu'il lui plaît; & quand il entend bien la diminution des teintes, il a beaucoup plus de plaisir & plus d'avantage dans son travail. Mais il faut auparavant qu'il dispose, comme je crois vous l'avoir

A vj déjà

déjà dit, les matieres propres pour ce qu'il veut faire, afin de ne pas perdre son tems sur un ouvrage qui ne dureroit que peu d'années.

Si j'étois, dit Pymandre, bien entendu dans tout ce qui regarde l'Art de peindre, je ne vous interromprois pas pour vous dire que sans craindre de vous arrêter à des choses qui vous semblent trop communes, vous pouvez m'apprendre quelles sont ces préparations nécessaires à des ouvrages de longue durée : car pour ceux qui instruisent, & pour ceux qui veulent être instruits, il n'y a rien de trop bas, ni qui soit indigne d'être appris, principalement quand cela sert à la parfaite intelligence d'un Art, dont on est bien aise de sçavoir toutes les circonstances.

Voulez-vous, lui repliquai-je, que je vous dise que pour faire un tableau vous devriez préparer un bon fonds de bois, ou de la toile bien imprimée de couleurs qui ne viennent pas à tuer celles que l'on y mettra ensuite, comme feroit la mine ou la terre d'ombre ; & que je vous entretienne des incommoditez qu'un Peintre souffre, quand sa toile n'est pas bien préparée, & que ces couleurs ne valent rien ? Je ne crois pas qu'il soit necessaire de vous instruire de cela, puisque vous ne serez jamais en état de vous en servir, & que la
pra-

pratique ne met guéres à l'apprendre à ceux qui travaillent. C'est assez que vous sçachiez que les méchantes couleurs sont cause qu'un ouvrage s'efface & perd toute sa force & sa beauté au bout de peu d'années. Je pourrois dire sur cela beaucoup de choses : mais quand vous les sçauriez, & que je vous aurois nommé toutes les couleurs dont les Peintres se servent, vous n'en seriez guéres plus sçavant ; car ce n'est pas seulement la bonté des couleurs qui en fait la beauté dans un tableau, c'est le travail & la maniere de les employer ; ce qui fait qu'un bon & un mauvais Peintre font des ouvrages bien differens, quoiqu'ils se servent des mêmes couleurs. Outre cela il y a le mélange qui se fait des couleurs principales les unes avec les autres, qui ne s'apprend bien que par la pratique, & encore ce ne seroit pas assez de l'avoir vû faire une ou deux fois : il faut comprendre en travaillant soi-même, la force & la nature de chaque couleur en particulier, & sçavoir même avant que de les employer, l'effet qu'elles doivent faire. Car comme les Sciences & les Arts ont quelque ressemblance les uns avec les autres ; les Peintres ont cela de commun avec les Orateurs, que de même qu'il n'est pas possible, selon le témoignage d'Hermogenes, de bien faire une Oraison, & de sçavoir comment

ment elle doit être composée, si l'on ne sçait auparavant quelles sont les choses qui doivent y entrer ; aussi est-il difficile à un Peintre de bien colorier les corps qu'il veut representer, s'il ne sçait la force des couleurs qu'il veut employer, & l'effet qu'elles produiront quand elles seront mêlées ensemble : comme quand le noir de charbon est mêlé avec le blanc, le Peintre doit sçavoir qu'il en naîtra une couleur d'un gris bleuâtre, & que le jaune & le bleu feront du verd.

Ce qui fait, dit Pymandre, que les tableaux sont si differens les uns des autres dans le coloris, n'est-ce point que les ouvriers n'ont pas une égale connoissance de ce mélange ? Car Denis d'Halicarnasse semble s'étonner de ce qu'encore que ceux qui peignent des animaux, se servent tous de mêmes couleurs, il y a cependant toûjours beaucoup de difference dans leurs coloris. Or non seulement je remarque cette diversité dans ceux qui font des animaux & qui imitent les choses les plus simples de la nature, mais aussi dans tous les grands Peintres qui ont representé le corps humain. Car chacun le peint differemment & d'une maniere particuliere, comme ont fait le Guide, le Dominiquin, Lanfranc, & tant d'autres, quoiqu'ils fussent tous Disciples des Caraches, qu'ils
eussent

eussent étudié en même école, & qu'ils eussent, si vous voulez, un même sujet à imiter.

Ce n'est pas, lui répondis-je, le mélange seul des couleurs qui fait cette difference; mais ç'a été un goût particulier, & une volonté propre à chacun de ces grands hommes qui les a portez à suivre une maniere particuliere, selon qu'elle leur a semblé plus vraye & plus forte. Et ce choix que chacun d'eux en a fait, est d'autant plus estimable, qu'on voit qu'ils approchent du vrai & du beau. De sorte que si dans les tableaux de ces differens Peintres que vous avez nommez, il y a des carnations qui sont plus grises, d'autres plus rouges, & d'autres plus noires que le naturel, c'est un effet de l'inclination & du different goût de ces Maîtres. C'est pourquoi le Titien s'est rendu considerable, & s'est élevé au dessus de tous les autres, pour avoir si bien sçû connoître la couleur de toutes les choses qu'il a voulu peindre, n'ayant point eu de maniere particuliere, mais ayant tellement imité la belle nature, qu'il a toûjours representé la chair comme une veritable chair, le bois comme le bois, la terre comme de la terre, & ainsi tout ce qu'il a voulu peindre.

Dans l'Art de traiter les couleurs, & dans le mélange que l'on fait des unes avec les

les autres, il se rencontre beaucoup de choses à considerer. Car il y a le mélange des couleurs qui se fait sur la palette avec le couteau, lorsque l'on compose les principales teintes dont on croit avoir besoin ; & le mélange qui se fait avec le pinceau sur la palette ou sur le tableau même, pour joindre ensemble toutes les couleurs, & pour les noyer les unes avec les autres. De tous ces differens mélanges de couleurs s'engendre cette multitude de differentes teintes qui se rencontrent dans les tableaux, sans lesquelles le Peintre ne peut bien imiter ni les carnations, ni les draperies, ni généralement toutes les autres choses qu'il veut representer. Et comme il doit faire le mélange de ses teintes sur sa palette ou sur son tableau, selon les couleurs qui lui paroissent dans le naturel, il faut qu'il soit extraordinairement soigneux d'observer dans la nature, de quelle maniere elles y paroissent : c'est-à-dire qu'il doit, en considerant les corps des hommes, regarder de quelle façon ils sont colorez ; quelles parties sont plus vives, & quelles parties sont plus claires ; celles qui sont plus rouges & celles qui ont une apparence un peu bleuâtre, comme sont d'ordinaire les chairs les plus délicates ; & prendre bien garde comment toutes ces differentes couleurs s'unissent

&

& se mêlent si bien ensemble, qu'il semble qu'une infinité de diverses teintes ne fassent qu'une seule couleur.

Quand un Peintre sçait mêler ses couleurs, les lier & les noyer tendrement, on appelle cela bien peindre. C'est la partie qu'avoit le Corege, comme je vous ai dit assez de fois ; & ce beau mélange de couleurs non seulement se doit faire dans les superficies égales en clarté, mais encore dans la jonction, ou nouëment des parties claires avec les brunes.

Ce nouëment, interrompit Pymandre, & ce mélange de couleurs qui se fait avec tendresse, n'est-ce point ce que Pline appelle *commissura & transitus colorum* ; & ce qu'Ovide entend, lorsqu'il parle des couleurs de l'Arc-en-Ciel, quand il dit :

(1) *In quo diversi niteant cum mille colores,*
Transitus ipse tamen spectantia lumina fallit,
Usque adeò quòd tangit idem, & tamen ultima distant?

Je ne crois pas qu'on puisse mieux exprimer le passage presque insensible qui se fait d'une couleur à une autre. Il me souvient que Philostrate (2) traitant de l'édu-

(1) Ovid. 6. Meth. v. 65.
(2) L. 2. Icon.

l'éducation d'Achilles, obſerve que ce qui paroiſſoit de plus merveilleux dans la repréſentation de Chiron, peint en Centaure, étoit l'aſſemblage de la nature humaine avec celle du cheval, que le Peintre avoit ſi adroitement jointes enſemble, qu'on ne pouvoit connoître la ſéparation de l'une d'avec l'autre, ni s'appercevoir où elle commençoit, & où elle finiſſoit.

Les plus beaux exemples qu'on en voye dans la peinture, repartis-je, ſont dans la Galerie de Farneſe, où les Caraches ont repréſenté Perſée qui change les hommes en pierres; & dans un tableau du cabinet du Roi, où le Guide a peint le Centaure Neſſe, qui enleve Déjanire. Mais il y a de la difference de cette maniere de paſſer d'une couleur à une autre, à cette autre union & à ce paſſage de couleurs, dont nous venons de parler. Quoique ce ſoit une choſe très-eſtimable de bien unir enſemble les couleurs pour joindre des corps de differentes eſpeces, ce n'eſt rien néanmoins en comparaiſon de ſçavoir peindre les contours & les extrémitez de tous les corps en général, & faire qu'ils ſe perdent par une fuite & un détour inſenſible, qui trompe la vûë de telle ſorte, qu'on ne laiſſe pas d'y comprendre ce qui ne ſe voit point. Parrhaſius fut celui des

Peintres

Peintres anciens qui posseda parfaitement cette science. Pline qui en a fait la remarque (1), considere cette partie comme la plus difficile & la plus importante de la peinture, parce, dit-il, qu'encore qu'il soit toûjours avantageux de bien peindre le milieu des corps, c'est pourtant une chose où plusieurs ont acquis de la gloire : mais d'en bien tracer les contours, les faire fuïr, & par le moyen de ces affoiblissemens, faire en sorte qu'il semble qu'on aille voir d'une figure ce qui en est caché, c'est en quoi consiste la perfection de l'Art, & ce qui ne s'apprend pas sans beaucoup de peine.

C'est aussi ce qui donne du relief aux corps, & qui dépend non seulement de l'affoiblissement des couleurs, mais encore de celui des lumieres & des ombres. Les Anciens avoient raison de priser cette partie, parce qu'il faut beaucoup de connoissance pour la posseder. Si vous me demandez quels moyens les Peintres peuvent avoir pour l'acquerir, je vous dirai que je n'en voi point de plus propre que les continuelles observations des differens effets de la lumiere & de l'ombre, qu'ils peuvent faire sur le naturel ; & ensuite d'imiter ces effets dans leurs tableaux, par le moyen des couleurs & des teintes

(1) Lib. 35. c. 10.

teintes qu'il faut fortifier ou affoiblir, selon qu'ils le jugeront neceffaire.

N'eft-ce pas, dit Pymandre, ce que vous appellez la perfpective Aërienne?

Il ne faut pas douter, repartis-je, que cela n'en dépende. Cependant je vous dirai, que c'eft improprement que l'on appelle perfpective Aërienne, ce qui regarde la diminution des couleurs, & ce n'eft que par analogie qu'on la nomme ainfi; parce que la vraye perfpective pratique n'eft que des figures, dont la grandeur diminuë felon l'éloignement, & fe reprefente par des lignes que l'on tire : au lieu que la diminution des couleurs ne va que dans le plus ou le moins de la lumiere, dont l'on ne peut donner de regles. Il faut feulement comprendre que cette perfpective confiderée en particulier, n'eft autre chofe que la diminution des couleurs qui fe fait par l'interpofition de l'air qui eft entre l'objet & notre œil. Pour la bien pratiquer, on doit prendre garde qu'encore que l'air foit un corps diaphane, au travers duquel la lumiere du Soleil paffe avant que de fe répandre fur les autres corps, on ne peut confiderer les effets de la lumiere du Soleil, fans concevoir l'impreffion qu'elle reçoit en paffant au travers de l'air, qui eft fufceptible de plufieurs changemens, étant plus épais dans

des tems & dans des lieux qu'en d'autres. C'est pourquoi si vous trouvez à propos que nous en disions quelque chose, nous observerons d'abord ce que fait l'air sur les corps, selon qu'ils sont plus ou moins éloignez de nous ; & ensuite nous pourrons parler des ombres & des lumieres, & de ce qu'elles produisent dans les tableaux, quand elles y sont bien observées.

Pour ce qui est de la perspective Aërienne, il faut concevoir que l'air est, comme je viens de dire, un corps diaphane, non pas toutefois absolument diaphane, parce qu'il est coloré, au travers duquel on voit les objets, qui prenant davantage de la couleur de ce corps, à mesure qu'ils s'éloignent, viennent peu à peu à se perdre & à se confondre. Je ne puis me servir d'un exemple plus propre à ce sûjet, que ce qui nous paroît tous les jours dans l'eau. Si nous jettons les yeux sur quelque lac, ou sur quelque riviere pour regarder au fond, & qu'il y ait des poissons qui nagent, alors nous voyons distinctement dans ceux qui approchent le plus près de la surface de l'eau, leur forme & la couleur de leurs écailles. Ceux qui seront plus bas, nous sembleront moins colorez ; & à mesure qu'ils s'enfonceront plus avant, & qu'ils s'éloigneront

de

de nous, ils prendront davantage de la couleur de l'eau, jusques-là qu'on en verra quelques-uns qui ne paroîtront que des ombres, d'autres qui seront comme l'eau même; enfin quoiqu'il y en ait, nous ne verrons plus rien, si ce n'est qu'il nous semblera qu'il doit y en avoir encore. Tout de même, quand les images des objets passent au travers de l'air, ils diminuent & s'affoiblissent à proportion de la quantité d'air qui est entr'eux, & l'œil qui les voit.

Mais parce que l'air n'est pas toûjours également pur par tout ; qu'il peut recevoir des lumieres particulieres, comme quand on voit une Tour qui paroît le matin au lever du Soleil, environnée de legere vapeur, dans la partie la plus proche de la terre, & dont le haut au contraire est éclairé du Soleil, ce que le Poussin & Claude le Lorrain ont parfaitement bien représenté dans des païsages ; & parce encore que les objets peuvent aussi être plus ou moins susceptibles de la couleur de l'air, & d'eux-mêmes plus sensibles à la vûë les uns que les autres, il y a diverses choses qu'il faut observer dans la nature, & dont l'on ne peut faire des regles assûrées.

Par exemple, le verd & le rouge mis dans une même distance, feront une sen-

& *sur les Ouvrages des Peintres.* 23

sation differente à notre vûë, non seulement par les qualitez propres de ces deux couleurs ; mais parce que le verd étant plus capable de prendre la couleur de l'air qui est bleuë, que non pas le rouge, il paroîtra plus éloigné, puisqu'il perd davantage de sa véritable couleur, qui se confond plus aisément que le rouge avec celle de l'air. Voilà quant à la qualité des couleurs dans un même air & dans une même distance. Voyons ce que fait une même couleur dans une même distance, mais dans deux situations differentes, où l'air soit plus épais en l'une qu'en l'autre. Si une personne vêtuë de blanc, ou une figure de marbre ou de plâtre, si vous voulez, est posée dans un lieu où l'air soit purifié, il est certain qu'elle paroîtra plus blanche & plus proche qu'une autre qui sera dans un air plus épais, quoiqu'elles soient dans une égale distance, & de pareille grandeur & blancheur, parce que la grande épaisseur de l'air où elle se trouve, éteindra son blanc, & la fera paroître plus bleüâtre. C'est pourquoi il est fort difficile de donner des moyens assûrez pour affoiblir les couleurs selon la perspective, puisque cela dépend de la disposition de l'air, de la lumiere qui les éclaire, & encore de la force même des couleurs.

Cepen-

Cependant comme tous les objets se montrent à nous par des lignes qui forment une piramide, dont la pointe est dans notre œil & la base sur la surface des Corps, il faut que le Peintre s'imagine qu'il sort un nombre infini de lignes de tous les corps, lesquelles lui en apportent la figure & la couleur. Que plus ces lignes sont longues, c'est-à-dire, plus l'objet est éloigné de l'œil, & plus elles sont teintes & chargées de la couleur de l'air, qui diminuë la couleur naturelle de l'objet. Outre cela, ces mêmes lignes se communiquent les unes aux autres les couleurs qui sont particulieres à chacunes d'elles, ce qui se fait si insensiblement qu'on ne s'apperçoit d'aucun changement, ainsi que vous le disiez tout à l'heure, en parlant de la nüance des couleurs de l'Arc-en-Ciel. Et c'est ce qui est cause que plus les corps sont éloignez, & moins nous en découvrons les véritables couleurs, & la vraye forme des contours, parce que les uns & les autres s'unissent ou à d'autres corps qui en sont plus proches, ou même à l'air qui passe à côté, qui en diminuë & altere quelque partie : ce qui doit obliger le Peintre à faire en sorte que ses figures tiennent toûjours de la couleur du champ où elles sont, principalement dans leurs extrémitez, Mais

Mais si les corps se changent par la nature de leur propre couleur, selon les airs & les distances differentes, ils reçoivent encore du changement selon leurs diverses figures. Car ceux qui sont spheriques ou concaves, prennent d'autres apparences que ceux qui sont plats & uniformes, selon la position de la lumiere, ou de l'œil qui les regarde.

Et parce qu'il est certain que les couleurs changent principalement par le moyen des lumieres, & que dans l'ombre elles ne paroissent point à l'œil comme quand elles sont exposées dans un grand jour, il faut considerer de quelle maniere l'ombre cache & offusque la couleur, & de quelle sorte le jour la découvre & lui rend son lustre. Nous pouvons donc parler premierement de la nature & de l'effet des couleurs, & ensuite nous dirons comment elles changent par le moyen de la lumiere.

Il n'est pas besoin de rechercher ici de quelle sorte les couleurs s'engendrent : si c'est du mélange des parties rares ou compactes, qui font de differentes réflexions ; ou si c'est du mélange de la réflexion & de la réfraction de la lumiere jointes ensemble, qui est l'opinion la plus probable. Car il n'est pas necessaire au Peintre de sçavoir la nature & les causes des cou-

leurs, mais seulement d'observer leurs effets.

Il y a des Philosophes, dit Pymandre, qui ne veulent admettre que deux couleurs principales, du mélange desquelles toutes les autres dérivent, sçavoir le blanc & le noir.

Il est vrai, repartis-je, mais il s'est trouvé aussi des Sçavans en (1) peinture qui ont crû qu'il y a quatre principales couleurs qui ont rapport aux quatre élemens; le rouge au feu, l'azur à l'air, le verd à l'eau, & le cendré à la terre; & que du mélange qui se fait de ces quatre couleurs avec le blanc & le noir, qui sont pour la lumiere & les ombres, il s'engendre une infinité d'autres especes de couleurs.

Il y en a d'autres (2) qui ont mis pour couleurs principales le blanc & le noir, qui sont les deux extrêmes; & pour moyennes le jaune, le rouge, le pourpre & le verd. Je vous avouë que je ne comprends pas quel a été leur raisonnement. Il me semble que quand les premiers auroient bien réüssi dans l'application qu'ils en font avec les quatre élemens, ils ne se sont pas pour cela moins abusez, s'ils en ont voulu parler comme Peintres. Car si

(1) *Leon Bapt. Albert. l. 1. de la Peint.*
(2) *Lomazzo l. 3. ch. 3.*

& sur les Ouvrages des Peintres. 27

si les uns & les autres eussent consideré, que prenant le noir & le blanc pour l'ombre & pour la lumiere, le verd, le pourpre ni le cendré ne peuvent pas être des couleurs principales, puisqu'elles sont elles-mêmes des couleurs composées : ils eussent mieux parlé à mon sens, si laissant le blanc & le noir pour les extrêmes. Ils eussent dit qu'il y a trois couleurs premieres qui ne peuvent être parfaitement composées d'aucune autre, mais dont toutes les autres sont composées ; sçavoir, le jaune, le rouge & le bleu. Car le jaune & le rouge mêlez ensemble, font l'orenge ; du jaune & du bleu, il en naît le verd ; & le pourpre est engendré par le mélange du rouge & du bleu.

De sorte que si de toutes ces couleurs l'on en fait une nuance, les unissant doucement les unes avec les autres, il s'en forme une harmonie comme dans la musique ; ce que M. de la Chambre a décrit avec beaucoup de science & de curiosité dans un de ses Ouvrages : étant vrai qu'il y a une si grande ressemblance entre les tons de musique & les degrez des couleurs, que du bel arrangement qu'on peut faire de celles-ci, il s'en forme un concert aussi doux à la vûë, qu'un accord de voix peut être agreable aux oreil-

B ij les ;

les ; & c'eſt cette ſcience qui fait naître la douceur, la grace, & la force dans les couleurs d'un tableau.

Car de même qu'il n'y a qu'un certain nombre de conſonances dans la muſique, dont on peut en les aſſemblant, faire une diverſité de modulations & d'harmonies; auſſi par le mélange d'un petit nombre de couleurs, il s'en peut faire des eſpeces ſans nombre. Et comme dans la muſique, le grave & l'aigu, ne font point d'eux-mêmes de tons, parce qu'ils ſont dans tous les tons ; ainſi le blanc & le noir ne ſont point des couleurs, parce qu'ils ſe rencontrent dans toutes les couleurs.

Or ſuppoſé qu'il n'y ait que trois couleurs principales, dont toutes les autres ſont engendrées, (car le nombre des couleurs importe fort peu à un Peintre, pourvû qu'il ait celles qui lui ſont neceſſaires quand il travaille) cela ſuppoſé, dis-je, il doit prendre garde lorſqu'il les employe, de quelle ſorte il les met les unes auprès des autres pour produire cette harmonie, dont nous venons de parler; parce qu'entre toutes les couleurs, ſoit qu'elles ſoient ſimples, ſoit qu'elles ſoient mélangées, il y a une amitié & une convenance qui donne aux Ouvrages de Peinture une beauté & une grace toute extra-
ordinai-

ordinaire, lorsqu'elles sont bien placées les unes auprès des autres.

Vous concevez bien qu'il est très-difficile de prescrire des regles assûrées pour entrer dans cette pratique, & qu'il faut que le jugement de celui qui travaille, ordonne toutes ses couleurs selon son sujet, selon la disposition de ses figures, & selon les lumieres qui les éclairent; mais on peut en diverses rencontres faire des observations sur la nature, & remarquer comment les plus excellens Peintres se sont conduits.

Nous avons autrefois admiré ensemble de quelle maniere le Guide a si bien vêtu les Heures qui suivent le char du Soleil, dans le platfond qu'il a peint à Rome, au Palais du Cardinal Mazarin. Il ne s'est servi que de couleurs douces & amies les unes des autres. Avec combien de plaisir avons-nous consideré dans le salon du Cardinal Antoine, peint par le Cortone, cette *Vagueze*, pour me servir du mot Italien, & cette belle harmonie de couleurs, qui rend tout cet Ouvrage si agreable?

Mais il est encore impossible de bien sçavoir l'effet des couleurs, si l'on n'a égard à la lumiere, dont elles sont éclairées, & à l'ombre qui les obscurcit. Car bien que les couleurs des corps solides demeurent

B iij stables,

ftables, & dans leur nature fur les fujets où elles font adhérentes, comme le blanc d'une ftatuë, le rouge d'un manteau, le verd d'un arbre, & ainfi du refte ; ces mêmes couleurs néanmoins paroîtront tantôt plus claires & tantôt plus obfcures, felon qu'elles recevront plus ou moins d'ombre & de lumiere.

Et parce que les lumieres & les ombres apportent du changement dans les couleurs, il faut donc que le Peintre faſſe le plus d'obſervations qu'il pourra, pour remarquer ces fortes d'alterations ; & qu'en premier lieu, il fe fouvienne que la peinture ne lui fournit que le noir & le blanc, pour repreſenter l'ombre & la lumiere, & que c'eſt avec ces deux couleurs qu'il peut rendre toutes les autres plus ou moins fenfibles. Mais il doit être fort judicieux & retenu, quand il employe le blanc & le noir dans fes Ouvrages, parce que comme les jours & les ombres donnent le relief & les enfoncemens aux corps, aident à en faire paroître les parties, ou plus proches, ou plus éloignées, il ne réüſſira jamais bien dans ce qu'il entreprendra, s'il ne fçait temperer fes bruns & fes clairs, en forte qu'ils faſſent le même effet qui paroît dans les choſes de relief.

Pour cela, il faut qu'en peignant la fuperficie

perficie d'un corps, sa couleur soit plus claire & plus lumineuse dans l'endroit, où les rayons de lumiere doivent frapper davantage. Et comme la lumiere viendra peu à peu à s'éteindre & à manquer, il faut aussi qu'il affoiblisse peu à peu la force de ses teintes. Mais parce qu'il n'y a jamais dans un corps aucune superficie éclairée de lumiere, qu'il ne s'en trouve une autre opposée à la lumineuse, qui est dans l'ombre & dans l'obscurité, l'on doit prendre garde sur le naturel, de quelle sorte les ombres répondent entr'elles dans les parties opposées à la lumiere selon les divers degrez d'éloignement. Par exemple, encore que le bleu d'un manteau soit égal dans toutes les parties de ce vêtement, il fait néanmoins un autre effet dans les endroits où la lumiere frappe plus fort; & il paroît d'une autre sorte dans les lieux où la lumiere glisse, & dans ceux qui sont ombrez.

Nous avons déjà parlé de quantité de Sçavans Hommes, qui ont imité avec tant d'art & de justesse, ce que la nature fait en ces rencontres, que plusieurs de leurs figures paroissent vrayes & de relief. Quand on les regarde avec soin, on connoît qu'ils y ont observé des choses, dont véritablement tout le monde n'est pas capable de juger, mais que ces grands Per-

sonnages ont faites avec beaucoup de science & de raison, ayant remarqué tous les differens effets de la lumiere, lorsqu'elle se répand sur les corps,

Entre ces excellens Peintres, le Titien a été le plus grand observateur de ces effets de lumieres & de couleurs. Et même, comme Michel-Ange, pour montrer la connoissance qu'il avoit de l'anatomie, cherchoit les occasions de peindre des hommes nuds, aussi le Titien affectoit de peindre des sujets où il pût representer ces effets de lumieres.

Si un Peintre, dit Pymandre, veut parfaitement imiter l'ombre & la lumiere, ne doit-il pas faire une étude particuliere de toutes les ombres & de toutes les lumieres differentes ? Car la lumiere d'un flambleau n'est point semblable à celle du Soleil ; & les corps qui sont dans la campagne, éclairez d'un jour universel, paroissent autrement que ceux qui sont dans une chambre, & qui ne reçoivent la lumiere que par une fenêtre. Et comme l'usage de la perspective linéale sert à trouver la diminution des corps, selon leurs divers éloignemens : ne peut-elle pas encore faire juger quelle doit être la diminution des teintes & des couleurs, & faire aussi trouver dans les Tableaux les véritables places des jours & des ombres ?

Le

& sur les Ouvrages des Peintres. 53

Le Peintre, répondis-je, doit avoir une intelligence générale des divers effets de toutes sortes d'ombres & de lumieres, que la perspective lui aidera à bien representer, pourvû qu'auparavant on les ait bien comprises sur le geometral. Tant de personnes en ont écrit, que je ne m'arrêterai pas à vous dire comment cela se pratique. Je vous marquerai seulement en général quelques observations, qu'il faut faire à l'égard des lumieres & des ombres.

Premierement, on doit considerer qu'il y a de la difference entre l'ombre & l'obscurité. Vous sçavez bien que l'obscurité (1) est une entiere privation de lumiere, qui fait qu'on ne voit rien du tout, comme dans une nuit fort sombre, ou dans le fond d'un cachot, où il n'entre aucun jour.

Quant à l'ombre, (2) c'est une privation de lumiere, mais non pas de toute lumiere, parce que les parties éclairées qui sont autour, y reflechissent : comme quand la lumiere du Soleil passe dans une chambre par une fenêtre, les objets qui ne sont point touchez de ses rayons, se trouvent dans l'ombre, & le lieu où sont ces objets,

B v est

(1) *Obscuritas comprehenditur à visu ex omnimoda privatione lucis.* Vitel. Opt. l. 4. th. 146.

(2) *Umbra comprehenditur à visu ex privatione alicujus lucis, luce aliquâ præsente.* Vitel. Opt. l. 4. th.

est d'autant plus ombré qu'il est moins proche des endroits où frappe la lumiere. Il en est ainsi de tous les corps qui ne sont pas directement éclairez, lesquels ou sont tout-à-fait dans l'ombre, ou n'étant éclairez qu'en partie, portent ombre à d'autres, & les empêchent de recevoir un grand jour.

Les Peintres doivent observer ces differentes sortes d'ombres : car comme les corps ombrez ne sont pas entierement privez de lumiere, comme ceux qui sont dans l'obscurité, l'on ne laisse pas souvent d'en voir toutes les parties & toutes les couleurs veritablement plus ou moins distinctes, selon que l'ombre est forte; (1) & même il arrive quelquefois que l'on voit bien mieux & plus facilement un objet, quand il n'est point éclairé d'une trop forte lumiere, parce que la lumierre d'elle-même & les couleurs qui en sont fortement touchées, incommodent la vûë. Ce qui fait qu'une trop grande clarté empêche qu'on ne découvre des choses que l'on apperçoit facilement dans un jour mediocre : ainsi (2) que les étoiles que nous ne voyons que la nuit, & lorsque la lumiere

(1) *Lux per se & color illuminatus feriunt oculos.* Alhazen Opt. l. 1. c. 1.

(2) *Lux vehemens obscurat quædam visibilia, quæ lux debilis illustrat, & contra.* Alhazen Opt. l. 1. c. 2.

Tom.III.Page 35.

& sur les Ouvrages des Peintres. 35

lumiere du Soleil ne nous les cache plus. Il est vrai aussi qu'il y a des corps qui ne se voyent que dans une grande lumiere, & ausquels il faut un grand jour pour les découvrir.

On doit encore prendre garde que l'effusion de la lumiere n'est jamais également forte sur tous les corps où elle paroît, mais qu'elle diminuë à mesure que les parties du corps éclairé, s'éloignent de celui qui l'éclaire dans une même disposition.

Ceux qui ont cru bien connoître la force de la lumiere, & sçavoir parfaitement marquer dans les Tableaux, ce que chaque objet en peut recevoir, ont divisé les endroits où frappe la lumiere, en parties égales, les affoiblissant ensuite par des regles d'Optique. Mais pour vous dire de quelle maniere ils y procedent, il faut que je vous fasse quelque figure.

Alors prenant du papier & un crayon, je traçai des lignes, & après avoir marqué des lettres, je continuai de dire : Supposé que le corps lumineux soit A. dont la lumiere répanduë à terre, finit & se termine en B. ils divisent la ligne B. F. en parties égales, B. C. D. E. F. & tirent de ces points autant de lignes, comme autant de rayons, jusques en A. qui est le corps lumineux ; puis prenant un compas, & du centre A. &

B vj de

de l'intervalle F. tracent l'arc F.G. qui se trouve coupé des rayons susdits, par portions inégales en G. H. I. K. F. Et alors chacune des parties marquées sur le plan B. F. possede une portion de lumiere égale, à celle qui est marquée dans l'arc ou ligne de circonference : de sorte que B. C. sera éclairé avec une telle discretion, que dans tout son espace, il ne possedera que la quantité de lumiere qui est contenuë entre H. G. & ainsi des autres.

Vous pourrez, lui dis-je, lire ceux qui en ont écrit : mais comme la démonstration parfaite de ces choses-là est très-difficile, il faut que les Peintres en fassent eux-mêmes des observations. Qu'ils considérent que plus la lumiere est grande, plus ses rayons s'étendent ; qu'une lumiere (1) renfermée dans un petit lieu, l'éclaire davantage, qu'elle ne feroit un plus grand espace ; c'est-à-dire, qu'une chandelle éclairera davantage une petite chambre bien close, qu'une salle.

Il faut qu'ils observent encore l'effet que produisent deux lumieres, lorsqu'elles se rencontrent ; de quelle maniere la plus grande diminuë la moindre, ou pour mieux dire, comment toutes les deux se con-

(1) *Omne corpus luminosum, spatium à quo non egreditur, fortius illuminat quàm spatium majus illo.* Vitr. Opt. l. 2. th. 2.

confondent ensemble, & augmentent la splendeur qui en vient : (1) car si l'ombre qui est augmentée par une autre, en est d'autant plus obscure, vous jugez bien qu'il faut aussi que deux lumieres fassent plus de clarté qu'une seule.

Je vous dirai de plus que le Peintre doit prendre garde, que si le corps lumineux est d'une grandeur égale au corps opaque, la moitié du corps opaque sera éclairée de la moitié du corps lumineux, & l'ombre sera égale au corps opaque. Et si le luminaire est plus grand que le corps opaque, l'ombre en sera bien moindre, parce que les rayons qui passent à côté du corps opaque, formeront un cone, à la difference de ce qui arrive, lorsque la lumiere & le corps sont égaux ; car alors les rayons lumineux forment un cylindre.

Il faut encore observer, qu'un corps opaque produit autant d'ombres qu'il y a de corps lumineux qui l'éclairent diversement ; mais que l'ombre la moins obscure, est toûjours celle qui vient par la privation de la lumiere la plus éloignée du corps opaque.

Je pourrois bien vous dire de quelle sorte il faut terminer & esfumer, ou noyer les ombres, selon qu'elles s'éloignent des

corps

―――――――――――
(1) *Omnis umbra multiplicata plus umbrescit.* Vitell. L. 2. th. 32.

corps qui les causent. Je pourrois aussi vous parler sur la difference qu'il y a de la lumiere du Soleil à celle du jour universel, ou des lumieres particulieres; des diverses incidences des lumieres & des ombres, & de leurs passages: mais je ne crois pas qu'il soit presentement à propos de nous arrêter à cela. Il faudroit beaucoup de tems; il faudroit tracer des lignes; & je ne ferois que redire ce que vous sçavez peut-être déjà, ou que vous pourrez toûjours bien apprendre une autre fois. C'est pourquoi, après avoir consideré ce que sont en elles-mêmes les ombres & les lumieres, nous pourrons dire en peu de mots quelque chose de particulier touchant leurs effets, & ensuite en tirer quelques maximes.

(1) Comme la lumiere semble être une blancheur pure & brillante qui se répand sur toutes les couleurs fixes & apparentes des corps, qui sont dans la Nature pour nous les rendre visibles, elle laisse toûjours quelque chose de sa couleur propre sur les corps naturels, mais elle s'y attache differemment. Car sur les uns elle s'y répand doucement comme une liqueur, tâchant d'entrer par tout, & de remplir les lieux par où elle peut trouver passage; &

―――――
(1) *Color variatur pro lucis qualitate.* Alhazen Opt. l. i. c. 3.

& sur les autres, elle paroît plus forte, & s'y montre avec éclat. Or cette différence d'effets, vient de la diversité des sujets, sur lesquels elle se rencontre. Car quand elle trouve un corps qui est mol, doux & inégal, elle y demeure attachée sans effort, & s'y répand sans résistance ; mais quand elle en rencontre un extrémement poli, ou duquel la densité résiste à ses rayons, alors comme ils sont repoussez par le poliment de ce corps, sur lequel ils frappent, ils reflechissent avec promptitude ; & c'est ce qui engendre cet éclat & ce brillant, qui paroît sur les eaux, sur le marbre & sur les métaux. Si je ne craignois d'être trop long, je pourrois vous dire ici la cause de ces differens effets, & les raisons que l'on a de representer diversement les ombres, & les lumieres des corps mattes & des corps polis ; je pourrois même vous en faire voir la démonstration, telle qu'une personne très-sçavante se donna la peine de la tracer un jour que nous nous entretenions sur cette matiere, & que je prenois grand plaisir de l'entendre parler sur ce sujet.

Ne craignez rien, interrompit Pymandre ; & faites-moi part, je vous prie, de cet entretien.

Les jours & les ombres, repris-je, se doivent representer autrement dans les
corps

corps dont la surface est polie, que dans ceux où elle est matte, comme j'ai déja dit. Car les corps qui sont fort polis, ne paroissent éclairez qu'en certains endroits, sçavoir en ceux qui refléchissent toute la lumiere vers l'œil, le reste paroissant brun & obscur; au lieu que les corps mattes paroissent éclairez d'une lumiere répanduë par un grand espace : mais cette lumiere n'est pas si éclatante, à cause que les particules, dont la surface de ces sortes de corps est composée, ne sont capables de refléchir vers l'œil, qu'une partie de la lumiere qu'ils reçoivent. Or les particules capables de refléchir vers notre œil, sont celles qui dans les éminences, ou dans les enfoncemens, sont situées comme il faut pour envoyer la lumiere à notre œil. Afin donc de mieux comprendre cette theorie, figurez-vous le globe A. fort poli, sur lequel tombent les rayons de la lumiere 1. 2. 3. 4. 5. & voyez qu'il n'y a que les rayons qui tombent sur la partie B. qui puissent refléchir vers C. qui est l'œil, parce que les rayons qui tombent sur D. se refléchissent trop à gauche vers I. & que ceux qui tombent sur F. se refléchissent trop vers G. de sorte que tous les rayons ne se refléchissant point vers l'œil, il s'enfuit que les endroits sur lesquels ils tombent, paroissent bruns & obscurs. Au

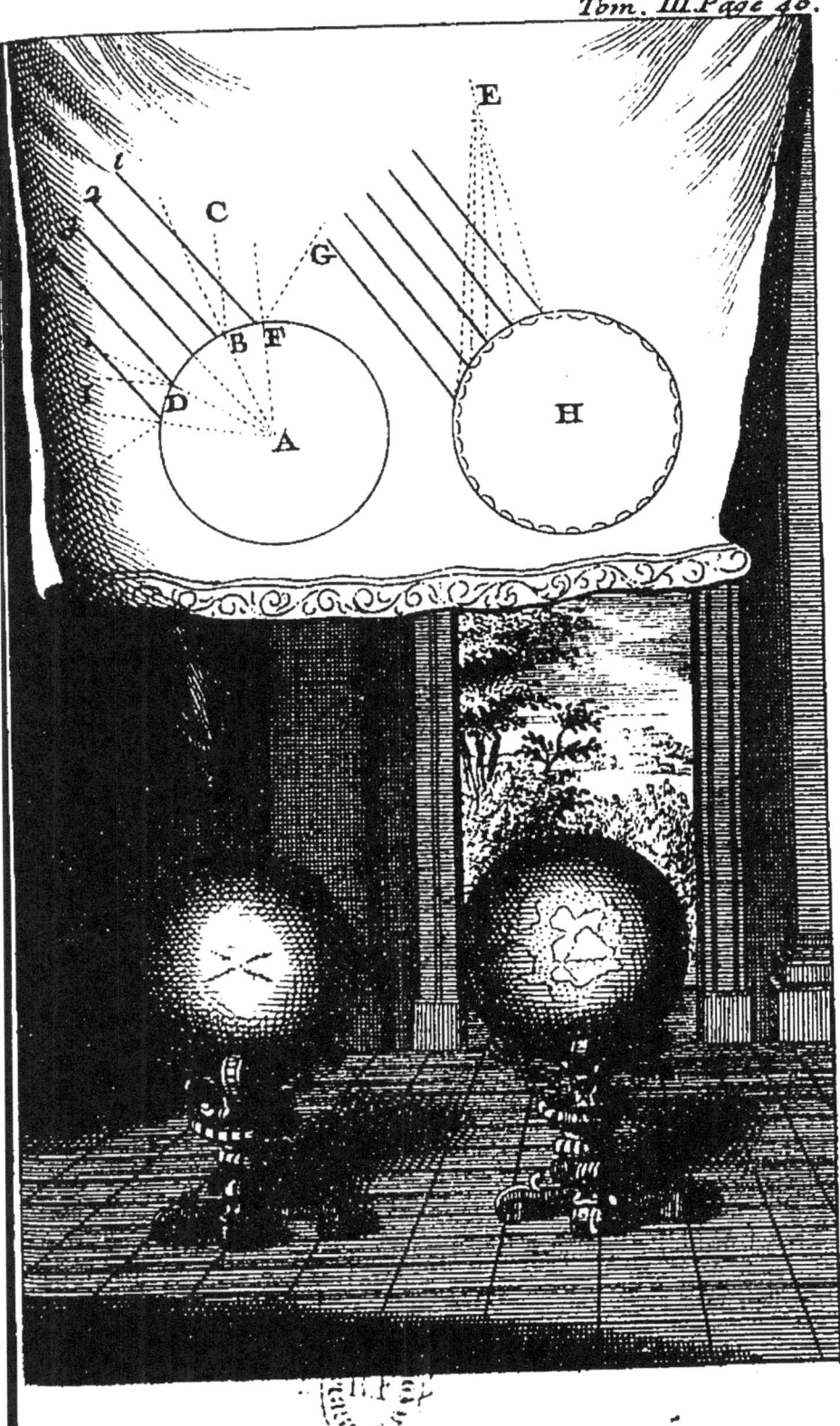

Tom. III Page 40.

contraire, vous voyez que les mêmes rayons qui tombent sur le globe H. qui est mat, y sont reçûs de telle maniere, que les uns tombant sur des éminences, les autres sur des cavitez, il y en a beaucoup plus qui se peuvent refléchir vers l'œil E, par la raison que ce qui fait qu'un corps est mat, n'est autre chose que l'inégalité de sa surface, qui est composée d'un grand nombre de cavitez & d'éminences, lesquelles présentent toûjours quelque petite portion de leur surface capable de faire reflexion. Mais parce que chacune de ces parties est fort petite, elle renvoye peu de lumiere, & cette lumiere se trouve répanduë sur un grand espace du globe, à cause que ces parties sont en grand nombre. Ce que je viens de vous faire observer à l'égard de ces deux globes en particulier, est suffisant pour vous faire comprendre l'effet des lumieres & des ombres sur toutes sortes d'autres corps. Et c'est pourquoi l'on doit avertir les étudians en Peinture, lorsqu'ils dessinent d'après une statuë de marbre ou de bronze, de ne pas peindre des figures naturelles, avec la même force d'ombres & de clartez, que celle qui leur paroît sur leur modéle. Car la lumiere se répand avec bien plus de douceur sur de la chair, qu'elle ne fait sur les choses dures & polies. De même, dans

la

la campagne nous voyons que les terres labourées, les collines herbuës, sont touchées d'ombres & de clartez beaucoup moins fortes que les rochers & les lieux pierreux. La lumiere même est moins brillante sur le revers des feuilles des arbres & des herbes que sur la partie lisse, à cause qu'il y a moins de poli sur les revers, & qu'il s'y trouve un petit coton qui arrête doucement l'effort des rayons lumineux. La même raison fait que les étoffes de laine éclatent moins que les étoffes de soye.

Or vous remarquerez que la lumiere du Soleil étant très-pure & très-blanche, parce qu'elle est la blancheur même, elle rend les autres couleurs très-vives, & ajoûte, s'il faut ainsi dire, de sa clarté, à leur clarté naturelle. Mais la lumiere des flambeaux, ou celle qui sort d'un grand feu étant matérielle & grossiere, elle a une couleur épaisse & teinte de jaune ou de rouge, dont les autres corps qu'elle illumine, se trouvent colorez. Et aussi comme toutes les differentes lumieres ont leurs reflais en premier & second degré, il est certain que ces refléchissemens sont plus ou moins forts selon la densité & le poliment des corps d'où ils refléchissent. Ainsi les reflais qui viennent d'un métal bien poli, sont plus sensibles

&

& plus éclatans que ceux qui viennent d'une muraille ; & les reflais de certaines étoffes de soye sont plus forts que ceux des étoffes de laine, comme je viens de dire. Mais comme ce refléchissement est une seconde lumiere, il faut considerer qu'il éclaire les parties ombrées des corps qui se rencontrent à la portée du rayon refléchi. Et parce que nous avons marqué que les lumieres portent & communiquent leurs couleurs aux corps qu'elles illuminent, il faut aussi entendre que les rayons de réfléxion portent de la même maniere, mais plus foiblement, la couleur des corps dont ils se refléchissent, sur ceux où ils sont refléchis ; comme quand la lumiere frape sur une étoffe rouge, les objets sur lesquels cette lumiere refléchit, participent de cette couleur. On en voit des exemples, lorsqu'on regarde les personnes qui cheminent dans les prez éclairez de la lumiere du Soleil : car leurs visages paroissent d'une couleur verte.

Il arrive encore que la couleur naturelle du corps illuminé, paroît plus ou moins changée, selon qu'elle se trouve differente de celle qui lui est apportée par réfléxion ; je veux dire que si c'est une couleur bleuë qui réfléchisse sur une couleur jaune, alors ce jaune paroîtra verdâtre. Si c'est un rouge sur un bleu, il en naîtra
une

une couleur de pourpre ; & comme le blanc est disposé à recevoir toutes sortes de couleurs, il se teindra aisément de celles que la lumiere refléchie lui portera. De sorte que vous pouvez juger par là combien le Peintre doit avoir d'égard à ces réfléxions, parce que quand il aura disposé ses figures, qu'il aura ordonné la place des lumieres & des ombres, & bien concerté ce qui regarde l'arrangement des couleurs, s'il ne prend garde à l'effet que doivent faire les reflais, il arrivera quand son tableau sera fini, que les reflais ne seront pas observez, ou bien qu'ils feront un mauvais effet. Mais s'il est intelligent dans la science des lumieres & des ombres, il trouvera par leur moyen de grands secours pour donner de la force & de la beauté à toute son ordonnance, pouvant par des réfléxions de lumieres, porter du jour sur des parties ombrées qui feront un plus bel effet étant ainsi éclairées, que si elles étoient demeurées dans l'obscurité : ce qu'il faut toûjours faire avec beaucoup de discrétion & de jugement, pour ne pas tomber dans une maniere foible & transparente. On peut là-dessus consulter les meilleurs Maîtres, & regarder de quelle sorte ils se sont conduits dans ces rencontres.

Vous comprenez bien par ce que j'ai dit

dit, que le Peintre a deux sortes de couleurs à imiter, sçavoir les couleurs fixes & permanentes des corps, comme le blanc d'un linge, le verd d'un arbre; & les couleurs apparentes & passageres, qui ne sont point attachées aux objets, mais qui semblent y être par le réfléchissement des rayons lumineux qui les y portent. De sorte que ceux qui travaillent avec science, & qui cherchent une réputation solide, ne se contentent pas quand ils font des tableaux, de mettre les couleurs naturelles à chaque chose représentée : mais ils ont un soin particulier de bien observer les couleurs étrangeres qui peuvent paroître parmi les véritables & naturelles, & qui les peuvent changer. S'ils peignent un bras ou une main, ils regardent si le reflais de la draperie y peut communiquer de sa lumiere, & de sa couleur; & de même des draperies à l'égard les unes des autres, & de toute sorte d'autres choses. C'est pourquoi l'on ne peut trop estimer un ouvrage où l'on voit que le Peintre a eu la discretion de ne se servir dans toutes ses étoffes, d'aucunes couleurs qui tuent ses chairs; & qu'il y a si bien répandu les lumieres, que les reflais, bien loin de nuire aux carnations, ajoûtent de nouvelles véritez, & de plus grandes beautez à tout son ouvrage. Cela dépend du beau

choix

choix qu'il fait des jours qui doivent éclairer ses figures, & encore de la disposition des figures mêmes: car comme il peut tirer de grands avantages des lumieres refléchies, il peut arriver aussi qu'en observant trop exactement ce qu'il verra sur le naturel, il fera paroître un reflais de couleurs trop fortes, ou un reflais de lumieres trop vives dans quelque partie d'un corps: ce qui ôteroit & diminuëroit beaucoup de sa force & de sa grace.

Outre les apparences des couleurs qui se mêlent les unes avec les autres, il y a aussi les apparences des corps mêmes qui se voyent sur d'autres corps par le refléchissement des rayons des objets vers l'œil, comme l'on voit sur l'or, sur l'argent, sur le fer, sur le marbre, & sur les autres choses polies, mais principalement dans l'eau.

Dites-moi, je vous prie, interrompit Pymandre, par quel secret les Peintres expriment si bien ces sortes de sujets. Nous serions trop long-tems, repartis-je, s'il falloit parler à fond sur cette matiere. Je vous dirai seulement en peu de mots, comment on peut trouver sur la surface de l'eau, l'endroit où chaque objet se refléchit, & renvoye son image à l'œil.

Alors me servant comme j'avois déjà fait, du crayon que je tenois à la main, je
tirai

Tom. III. Page 47.

tirai des lignes sur un autre morceau de papier, & y marquant aussi quelques figures, je tâchai de satisfaire à la curiosité de Pymandre. Imaginez-vous, lui dis-je, que la ligne A est le plan de la terre que nous voyons de profil, sur lequel se trouve celui qui regarde, marqué B; & que la ligne CD est la surface de l'eau. Que EF est une colonne élevée au bord de l'eau M. Je dis que si vous prolongez la ligne EF, jusqu'en D; puis faisant la ligne DG égale à la ligne DE, & que de G vous tiriez une ligne en B, qui est l'œil du regardant, la réfléxion du point E se fera dans l'endroit où la ligne GB coupe la ligne CD, & l'œil verra E représenté en H; parce que la ligne d'incidence EH, étant tirée, il arrive que l'angle EHD étant égal à celui de DHG, celui de CHB est encore égal à CHK; par cette même raison le point I paroîtra sur l'eau en L. Que si au point I il y avoit quelque avance, comme ici le chapiteau de la colonne, le dessous de ce chapiteau paroîtra sur la surface de l'eau : ce qu'il faut prendre garde à bien représenter. Quoique M, qui est une levée de terre, soit plus proche de l'œil que le haut de la colonne, elle paroîtra néanmoins plus éloignée en N. Et comme cette même levée est posée devant la colonne EF, elle en cache une partie, & l'on ne

ne peut voir sur la superficie de l'eau que ce qui est depuis E jusques à O, qui paroît depuis H jusqu'en N.

Il me semble que cela suffit pour vous faire entendre la raison des reflais dans l'eau; & pour vous faire juger que c'est un défaut dans un tableau, lorsque par ignorance, ou peu de soin, on s'est contenté de représenter dans quelque riviere ou sur un lac, les apparences des corps qui y réfléchissent, comme si c'étoit ces mêmes corps simplement renversez.

Il est vrai, dit Pymandre, que les Peintres qui ont tous les jours mille occasions de représenter une infinité de ces sortes d'objets, ne sont pas excusables lorsqu'ils négligent d'apprendre comment ils s'en peuvent bien acquiter.

D'autant plus, lui repartis-je, qu'ils n'ont qu'à sçavoir la raison de ces apparences; & c'est pourquoi ils ne doivent pas ignorer l'Optique, qui leur fait voir par des regles certaines, pourquoi & de quelle sorte les objets changent à la vûë, ou paroissent en différentes façons. C'est ce que M. Poussin n'a pas ignoré. Vous pouvez voir plusieurs de ses Ouvrages, où il a été très-éxact à faire ces sortes d'observations. Il y a un tableau de lui chez M. Stella, où dans un païsage, il a peint Moïse exposé sur les eaux. C'est là, que vous pou-
vez

vez connoître de quelle maniere il a sçavamment traité les reflais.

Il est vrai, interrompit Pymandre, qu'il n'y a rien de plus agréable que ces tableaux, où l'on voit des eaux qui representent comme dans un miroir, les objets qui les environnent, parce que ce sont des images charmantes de ce que la Nature fait elle-même, lorsqu'elle peint sur une eau claire & tranquille le ciel & la terre. Je n'ai rien trouvé qui m'ait attiré les yeux avec plus de plaisir sur les chemins d'Italie, que le lac de Bolsene : il me paroissoit comme une glace de cristal d'une grandeur merveilleuse, au travers de laquelle je croyois voir un autre ciel, des montagnes & des collines opposées à celles qui étoient au tour de ce lac.

Il y a encore une autre observation à faire, repris-je, c'est que tous les corps obliques ont pareillement leurs images refléchies obliquement sur l'eau, mais dans la partie opposée. En disant cela je traçai encore quelques figures sur le même papier, puis je continuai.

Si AB est la superficie de l'eau sur laquelle soit élevé obliquement le corps CD, je dis que telle obliquité paroîtra à l'œil par réflexion, de la même sorte que paroît la ligne DE. Mais si celui qui regarde, se place en sorte que la ligne DC ne lui sem-

ble point panchée d'un côté plus que d'un autre, mais seulement avancée en devant par le bas, comme il arrivera si l'œil est posé en F perpendiculairement à A : alors la ligne DC paroîtra sur la superficie de l'eau AB, comme DH, & non pas comme DE ; & CDH sembleront une seule ligne droite & continuë. La même chose se rencontrera si nous mettons le point de l'œil en I. Car le point CD refléchira en DG ; & CDG représenteront à l'œil l'apparence d'une seule ligne.

(1) Il faut encore observer que les choses qu'on voit dans l'eau par réflexion, ne paroissent jamais si marquées qu'elles le sont dans le naturel, à cause que les couleurs & les lumieres s'affoiblissent par le refléchissement ; & moins encore les parties les plus éloignées des véritables que celles qui en sont proches, comme dans la figure précédente, le bas de la colonne devroit être plus sensible sur la surface de l'eau que le vase.

Outre les objets vûs par réflexion, l'on peut considerer ceux qui se voyent par réfraction. Lorsque nous regardons un bâton, une pierre, ou quelque autre chose qui

(1) *Omnis reflexio debilitat luces & universaliter omnes formas.* Vitel. l. 5. theor. 3.

Tom. III. Page

qui est effectivement dans l'eau (1), tous ces corps paroissent à la vûë autrement qu'ils ne sont en effet, à cause que les rayons venant à se rompre sur la surface de l'eau, vont chercher l'objet dans l'eau, pour le découvrir à l'œil, qui croit le voir où il n'est pas, & le voit tout autre qu'il n'est.

C'est ainsi que nous voyons au fond d'un vase rempli d'eau, une piece de monnoye que nous ne pouvions voir auparavant (2) : que la jambe d'un homme qui n'est qu'à moitié dans l'eau, nous paroît rompuë & plus grosse qu'elle n'est, & que ce qui est au fond de l'eau, paroît plus proche. Mais si ces corps paroissent plus gros dans l'eau, il n'en est pas de même des couleurs (3) : au contraire, elles s'affoiblissent & diminuent à la vûë. Cependant il faut avoir égard à la nature des eaux & à leur quantité ou profondeur : car si l'eau est fort claire comme celle des fontaines, & qu'elle ne soit pas profonde, alors il est certain que la grosseur dans les apparences des corps qui sont dans l'eau, ne sera presque pas plus forte que si on voyoit ces mêmes corps hors de l'eau,

(1) *Imago refracta rei occurrit visui, in loco rei visa, sed semper extra suum locum.* Vitel. l. 10. th. 11.
(2) *Omne corpus visum in aqua, comprehenditur majus quàm sit secundum veritatem.* Vit. th. 42. l. 10.
(3) *Omnis refractio lucis & coloris quæ sunt in re visa, debilius visui repræsentat.* Vit. th. 10. l. 10.

l'eau, parce que la densité ou épaisseur d'une eau très-claire, quand il n'y a pas de profondeur, ne fait guéres plus de changement aux corps qui en sont environnez, que la densité de l'air; au moins cette différence est peu sensible à la vûë. Nous pouvons considerer une partie de ces differens effets dans cette fontaine qui est devant nous, où nous verrons la repréfentation de tous les objets qui sont alentour.

Alors nous approchant des bords du bassin où le jet avoit cessé, nous nous arrêtames à regarder dans l'eau les apparences de plusieurs objets; & y tenant un bâton tout debout, nous vîmes ces effets de réfraction dont j'avois tracé la figure.

Nous étions occupez à ces observations, lorsque nous entendîmes du côté du Château un grand bruit comme de quelque chose qui auroit roulé du haut de la montagne en bas. Car on ne se seroit pas imaginé que ce bruit fût dans l'air, puisque le ciel étoit très-serain, & qu'il n'y avoit aucune apparence de mauvais tems. Cependant comme un peu après ce même bruit recommença avec plus de force, nous jugeâmes qu'il venoit d'ailleurs que de la ruë, & alors nous regardâmes de toutes parts pour en découvrir la cause.

Nous

Nous étant approchez de cette grande terrasse qui est presque sur le bord de la riviere, nous apperçûmes du côté de Meudon une nuée fort épaisse, qui se déployant comme un voile noir, s'approchoit de nous, & par sa forme & son obscurité nous menaçoit d'un orage qui n'étoit pas bien loin. En effet, nous étant encore avancez pour mieux voir de quel côté elle se portoit, nous vîmes que de cette grosse nuée il en sortoit déjà des éclairs; & que la pluye commençant à tomber en quelques endroits éloignez, l'air étoit obscurci de telle maniere, qu'on n'y découvroit plus rien. Pendant que d'un côté nous regardions crever cette nuée, & que nous admirions dans cette partie de la terre qui étoit couverte d'obscurité, les divers effets que la lumiere des éclairs y faisoit paroître, & de quelle maniere dans ces momens les corps sont illuminez, nous vîmes que tout d'un coup le ciel se changea, & que les nuages s'assemblant de toutes parts, il en fut couvert en un instant. Un vent furieux souffla en même-tems, qui élevant des tourbillons de poussiére, troubla l'air de telle sorte qu'on ne voyoit presque ni le ciel ni la terre. L'on appercevoit seulement dans cette obscurité, la riviere toute blanche d'écume comme se défendre contre

les vents qui l'agitoient. Les plus hauts arbres cedant à la violence de la bourasque, panchoient leurs têtes jusqu'à terre; & l'on entendoit ceux qui résistoient le plus, se fendre & éclater avec bruit. Un si subit changement dans l'air nous fit retirer promptement au Château. Lorsque nous y fûmes arrivez, nous allâmes aux fenêtres, pour considerer plus commodément la pluye qui tomba aussi-tôt avec une violence extraordinaire, & pour remarquer en même-tems le desordre que causoit dans les arbres & dans la campagne une si furieuse tempête. Le tonnerre grondoit continuellement au tour de nous, & de tems en tems faisoit retentir l'air de bruits épouventables.

Pymandre s'étant approché du lieu où j'étois, Ce seroit, me dit-il, une belle occasion à un Peintre de pouvoir observer ce que nous voyons présentement. Ne croyez-vous pas aussi que ce fut dans une pareille rencontre que M. Poussin fit le dessein de ce tableau que vous me montrâtes il y a quelque-tems, où il a representé un orage presque semblable à celui-ci, & donné lieu à ne le pas moins admirer qu'on faisoit autrefois Appelle, puisque de l'un & de l'autre, pour avoir si bien peint ces sortes de sujets, on peut
dire

dire qu'ils ont parfaitement imité des choses qui ne sont pas imitables.

Bien que la cause de ces horribles tonnerres, lui repartis-je, & de ces prodigieux efforts de la nature soit très-cachée, elle est toutefois bien moins difficile à comprendre que les effets que nous en voyons, ne sont aisez à imiter. Toutes les actions promptes & passageres ne sont pas favorables aux Peintres; & lorsque quelqu'un y réüssit, les choses qu'il fait, sont autant de miracles dans son Art. Aussi les plus habiles ne se hazardent pas souvent dans de telles entreprises. Ceux qui se sont particulierement attachez à bien copier la nature, ont cherché quelques accidens favorables, par le moyen desquels en representant seulement une partie de ce qui paroît de plus beau & de plus extraordinaire, ils pussent faire en sorte qu'on jugeât avantageusement du reste, & qu'on devinât ce qui ne s'y voit point. M. Poussin a fait des tableaux où l'on trouve de ces sortes d'accidens qui sont merveilleux tant par le choix qu'il en a sçû faire que par leur belle expression. Long-tems avant lui, le Titien en avoit fait une étude particuliere, dont il a laissé des exemples que peu de Peintres ont suivis. Car non-seulement il a imité dans la nature ce qu'il y a de plus parfait, & qu'on peut représen-

ter avec beaucoup de grace & de beauté; mais ayant très-bien connu l'effet des couleurs, des ombres & des lumieres dont nous avons parlé, il s'en est heureusement servi, & par un discernement judicieux il a donné plus ou moins d'éclat à ses Ouvrages, selon la qualité des sujets qu'il a traitez.

Pendant que le mauvais tems nous oblige à demeurer ici, dit Pymandre, je vous prie, voyons un peu quel a été ce grand homme ; car je pense que vous avez oublié de le nommer en son rang, & que vous avez fait mention de plusieurs autres Peintres qui étoient au monde depuis lui. Alors nous étant retirez de la fenêtre, & assis à un coin de la chambre pour nous entretenir plus commodément, je repris ainsi le discours.

Quoique TITIEN fût né en l'an 1477. néanmoins n'étant mort qu'en 1576. je ne crois pas vous avoir parlé d'aucun Peintre qui ait travaillé depuis ce tems-là : cependant puisque vous le voulez, nous pouvons dire quelque chose de cet homme célebre & de l'excellence de ses Ouvrages, sans nous arrêter à faire une longue histoire de tout ce qu'il a fait pendant qu'il a vécu. Nous avons même déjà parlé si souvent de son mérite, & des avantages qu'il a eus sur les autres Peintres pour ce
qui

& sur les Ouvrages des Peintres. 57

qui regarde la couleur, qu'il n'est pas besoin d'en rien dire de plus.

Je remarquerai seulement qu'étant né à Cador sur les confins du Frioul, d'une famille assez ancienne, appellée des VECELLI, il fut dès sa jeunesse instruit dans les belles lettres, & qu'ayant fait connoître l'inclination qu'il avoit à la Peinture, ses parens l'envoyerent à Venise, où ils le mirent sous Jean Bellin, qui étoit alors en grande réputation. Dans les commencemens le Titien fit plusieurs Ouvrages qui tenoient beaucoup de la maniere de son Maître : mais après qu'il eût compris celle du Giorgeon qui étoit à peu-près de son âge, & avec lequel il avoit travaillé sous Jean Bellin, comme l'écrit le Cavalier Ridolphi, & non pas son second Maître, comme a dit le Vasari, il changea de maniere, s'attachant à celle de Giorgeon beaucoup plus belle & plus sçavante. Il l'imita si parfaitement, qu'il fit plusieurs tableaux que l'on ne croyoit point de lui ; & même le Giorgeon ayant reçû quelques complimens sur des ouvrages que l'on prenoit pour être de sa main, & qui étoient du Titien, il en devint tellement jaloux, qu'il ne voulut plus le recevoir en sa maison.

Lorsque le Titien commença à être connu, il fit quelques tableaux pour la

C v Répu-

blique de Venise. Ensuite il alla à Padouë, où il peignit au tour d'une chambre le triomphe de Jesus-Christ, lequel a depuis été gravé en bois. Il fit aussi trois tableaux pour la Confrairie de Saint Antoine, en concurrence du CAMPAGNOLA & de quelques autres Peintres de Padouë. Ces tableaux representoient trois differens miracles de Saint Antoine de Padoué. Ils étoient tous également admirables pour le coloris : mais il y en avoit un où l'on voyoit un païsage d'une beauté singuliere.

En l'an 1511. le Giorgeon étant mort de la peste qui affligea la ville de Venise ; & ayant laissé imparfaits quelques tableaux qu'il avoit commencez pour la République, le Titien les finit, & en fit encore plusieurs autres pour des particuliers.

Quelques années après il fit le portrait du Roi François I. avant qu'il partît d'Italie pour retourner en France. Ensuite étant allé à la Cour d'Alphonse I. Duc de Ferrare, il acheva la Baccanale commencée par Jean Bellin, que vous avez vûë dans la vigne Aldobrandine, & dont le païsage est si beau, qu'étant à Rome, & desirant d'en avoir la copie, vous sçavez le soin que prit le Sieur du Fresnoy à peindre celle que je garde. Ce tableau donna

sujet

sujet au Titien d'en faire trois autres pour l'accompagner. Dans le premier il représenta Bacchus qui rencontre Ariadné sur le bord de la mer; dans le second, plusieurs petits Amours; & dans le troisiéme, cette belle Baccanale, où sur le devant il y a une femme qui dort. Il en fit encore d'autres pour le même Duc; & ce fut pendant ce tems-là qu'il fit amitié avec l'Arioste, & que se visitant souvent l'un l'autre, ils s'entretenoient de leurs Ouvrages, par lesquels ils travailloient réciproquement à s'immortaliser l'un & l'autre. L'Arioste a fait mention du Titien dans son Poëme de Roland, & le Titien fit le portrait de ce Poëte fameux. Cependant quoique cet excellent Peintre ne perdît pas un moment de tems, sa fortune néanmoins n'en étoit pas meilleure. Il entreprit en 1523. pour le Senat de Venise, quantité d'ouvrages pour orner la grande sale du Conseil. Entre les sujets qu'il exécuta, celui de la bataille donnée à Cador entre les Vénitiens & les Impériaux, fut un des plus considerables pour le travail. Cette Peinture a été brûlée, mais l'on en voit une estampe gravée par Fontana. Il fit ensuite le fameux tableau de Saint Pierre le Martyr, & plusieurs autres qui lui donnoient de la réputation, mais qui ne le mettoient pas plus à son

aise : de sorte que se plaignant souvent avec Pietro Aretino dont les écrits sont si renommez, & qui paroissoient alors sous le nom de *Partenio Etiro*; ce fidéle ami, tâchant de le servir, employoit souvent sa plume à publier son sçavoir, & à le faire connoître dans les Cours des plus grands Princes. Comme en l'an 1530. Charles-Quint alla à Bologne pour être couronné par les mains du Pape Clement VII. l'Aretin sçût si bien faire valoir le mérite du Titien par ses livres & par ses discours, que l'Empereur le fit venir à la Cour. Il n'y fut pas plûtôt arrivé, qu'il commença à faire le portrait de l'Empereur, qui en fut tellement satisfait, qu'il combla le Titien de biens & d'honneurs. Il fit aussi le Portrait d'Antoine de Leve, & celui de Dom Alphonse d'Avalos, Marquis du Guast, qui le recompensa en son particulier, d'une pension annuelle assignée sur tous ses biens.

Après le départ de Charles-Quint, le Titien retourna à Venise, où il continua à travailler pour des Eglises, pour l'Empereur, pour le Cardinal Hippolyte de Medicis, pour le Marquis du Guast, & pour le Duc Frederic Gonzague qui le mena à Mantouë, où il fit les douze Césars à demi-corps. Ces tableaux perirent (1) dans les

(1) En 1548.

les désordres des dernières guerres d'Angleterre.

Lorsque le Pape Paul III. alla à Ferrare en l'an 1543. le Titien fit son portrait ; & dès ce tems-là il auroit été à Rome comme le Pape le souhaitoit : mais étant engagé avec François de la Rovere Duc d'Urbin, il différa ce voyage pour aller à Urbin. Enfin ayant été appellé à Rome en 1548. il fit pour la seconde fois le portrait de Paul III. & le représenta assis & s'entretenant avec le Duc Octave & le Cardinal Farnese. Ce fut pour lors qu'il peignit cette belle Danaé que Michel-Ange admira si fort, avoüant que pour la beauté des couleurs, la peinture ne pouvoit aller plus loin. Il fit aussi le tableau de Venus & d'Adonis que vous avez vû au palais Farnese. Le Pape l'honora de plusieurs présens, & donna à son fils Pomponio un benefice considerable, & même lui offrit l'Evêché de Ceneda que le Titien ne voulut point que son fils acceptât, ne trouvant pas qu'il eût les talens nécessaires pour remplir une si grande charge. Le Pape offrit encore au Titien l'office de *Fratel del Piombo*, vacant par la mort de Fra Sebastien, pour l'engager à demeurer à Rome; mais il remercia le Pape, desirant retourner en son païs pour y finir ses jours dans le repos & dans la compagnie de ses amis,

dont le Sanfovin Sculpteur étoit des premiers.

Sur la fin de la même année il ne pût se dispenser d'aller à la Cour de l'Empereur, auquel il porta quelques-uns de ses Ouvrages, & le peignit pour la troisiéme fois. Ce fut pour lors qu'en travaillant, on dit qu'il lui tomba un pinceau de la main, & que l'Empereur l'ayant ramassé, le Titien se prosterna aussi-tôt pour le recevoir, en disant ces mêmes paroles, *Sire, non merita cotanto honore un servo suo* : à quoi l'Empereur repartit, *E degno Titiano essere servito da Cesare.*

L'Empereur lui ayant ordonné de faire plusieurs portraits des hommes illustres de la Maison d'Aûtriche, pour en composer une espece de frise autour d'une chambre, il voulut que le Titien y fût aussi representé. Pour obéir à ce Prince, il se peignit lui-même, & par modestie plaça son portrait dans un endroit le moins en vûë. Charles V. pour recompenser avec plus d'honneur le mérite du Titien, & laisser à la posterité des marques de l'estime particuliere qu'il en faisoit, l'annoblit avec toute sa famille & ses descendans. Il lui donna le titre de Comte Palatin, & n'oublia rien de toutes les graces & faveurs qu'il pouvoit lui faire. Il donna à son fils Pomponio un Canonicat dans l'E-
glise

glise de Milan, & à Horace son autre fils une pension considerable.

Dans ce même-tems le Titien fit le portrait du Prince Philippe d'Espagne ; & étant passé à Inspruch, il peignit sur une même toile Ferdinand Roi des Romains, la Reine sa femme, & sept de leurs filles. Il fit aussi le portrait de Maximilien qui fut Empereur après Ferdinand son pere, & ceux de plusieurs autres Princes.

Je serois trop long si j'entreprenois de vous parler de tous les tableaux que l'on voit de lui: car comme il a vécu longtems, il n'y a guéres eû de Peintres qui en ayent tant fait. Il y en a beaucoup en Espagne : nous en avons vû plusieurs à Rome : quantité ont été portez en Angleterre, en Flandres & en Allemagne. Mais c'est à Venise que l'on voit ses plus grands Ouvrages. Cependant il y en a en France d'assez considerables, & par lesquels on peut juger du mérite de ce grand Peintre. Ceux qui sont dans le Cabinet du Roi, sont d'une beauté achevée. Vous avez vû celui où le Marquis du Guast est représenté avec une femme & un petit Amour ; je ne crois pas que l'on puisse rien voir de mieux peint : celui où Jesus-Christ est à table au milieu des Pelerins d'Emaüs : un autre où l'on porte le corps de ce divin Sauveur dans le sepulcre : celui qui étoit autrefois

autrefois en Angleterre, où l'on voit une femme qui dort & des satyres qui la regardent. Tous ces tableaux sont autant de chefs-d'œuvre. Il est vrai que le dernier a été gâté par le feu : mais on ne laisse pas d'y bien voir la grandeur du génie de celui qui l'a fait : & au travers de ce que la fumée y a laissé d'obscur, l'on apperçoit la beauté de ses idées dans la composition d'un païsage admirable.

Il y a encore dans le cabinet du Roi une Magdeleine de la main du Titien ; un tableau où la Vierge est représentée avec le petit Jesus & Sainte Catherine : on l'appelle le tableau au lapin blanc, à cause d'un petit lapin qui paroît sur le devant. On peut voir un tableau de Venus & d'Adonis dans le cabinet de Monsieur le Grand ; dans celui de Monsieur le Chevalier de Lorraine, une femme à demi-corps qui porte une cassette ; & ainsi plusieurs autres, que des personnes de qualité & des curieux conservent cherement.

Outre les tableaux que l'on voit de ce sçavant homme, il a laissé quantité de desseins à la plume, particulierement des païsages, en quoi il excelloit. Il peignit aussi des cartons pour ceux qui travailloient alors de Mosaïque. Il dessina plusieurs des Ouvrages qu'il avoit peints que l'on grava en bois, & que l'on voit

encore

& sur les Ouvrages des Peintres. 65

encore aujourd'hui. Lorsque Corneille Cort, Flamand, alla à Venise en l'an 1570. le Titien le reçût chez lui, & l'occupa quelque-tems à graver d'après ses tableaux & ses desseins, les estampes que nous avons de lui.

Quoiqu'il fût déjà fort âgé, il ne laissoit pas de travailler; & jusqu'à sa mort il ne passa aucun jour sans donner quelque coup de pinceau : ce qu'il ne faisoit point alors par interêt. Car depuis qu'il se vit en état de ne plus craindre les besoins de la vie, il fit toutes choses avec beaucoup de générosité, principalement pour ses amis qu'il prenoit plaisir à obliger.

Quand Henri III. passa par Venise à son retour de Pologne, il voulut connoître le Titien, qui étoit alors celui de tous les Peintres qui avoit le plus de réputation, & alla jusques dans son logis pour le voir. Le Titien reçût cet honneur avec tout le respect & toute la joye qu'on peut s'imaginer. Il traita même plusieurs personnes de la Cour d'une maniere honorable. Car il avoit une grandeur d'ame qui le mettoit au-dessus du commun ; & dans sa maison & dans son équipage il paroissoit beaucoup de magnificence. Il entretint agréablement le Roi ; & en lui faisant voir ses Ouvrages, il ne manqua pas de lui dire les graces particulieres qu'il avoit

reçûës

reçûës de Charles V. Comme il vit que le Roi confideroit beaucoup quelques-uns de fes tableaux, il en fit prefent à Sa Majefté, qui fçût bien l'en récompenfer.

Et certes, fi l'eftime & l'amitié des Grands fervent encore à augmenter l'honneur que les perfonnes de mérite acquierent par leur vertu, on peut dire qu'il n'a rien manqué au Titien de tout ce qui lui pouvoit être glorieux, & qui pouvoit davantage relever fa réputation. Car pendant qu'il a vécu, il n'y a pas eu de Papes, de Rois & de Princes dont il n'ait été connu, & dont il n'ait reçû des marques d'eftime toutes particulieres. Mais outre la faveur des grands Seigneurs, il avoit encore pour amis les plus honnêtes gens & les plus fçavans hommes de fon tems. Enfin après avoir mené une vie heureufe, il mourut (1) comblé d'honneurs & de gloire âgé de quatre-vingt dix-neuf ans.

Bien qu'il fût mort de la pefte, on ne laiffa pas de l'enterrer publiquement; & l'on n'ufa point en fon endroit, des précautions dont on fe fervoit alors à l'égard de tout le monde, tant étoit grande l'eftime & l'amour qu'on avoit pour lui.

Il avoit un frere nommé FRANÇOIS VECELLI, qui fut auffi Peintre, & qui fit

(1) En 1576.

fit plusieurs Ouvrages d'une excellente maniere. On dit que la réputation dans laquelle il commençoit d'être, fit que le Titien, pour ne pas avoir en son propre frere un obstacle à sa gloire, lui persuada de se mettre dans le négoce; & qu'ayant fait un grand achat de bois, le Titien obtint de Ferdinand Roi des Romains, une exemption des droits qu'ils pouvoient devoir. Ainsi François abandonna la palette & les pinceaux, & ne fit plus que quelques portraits pour ses amis.

Quant à HORACE VECELLI duquel j'ai parlé, il fit des portraits qui disputoient de beauté avec ceux du Titien son pere. Il entreprit aussi d'autres grands Ouvrages, & représenta dans la sale du Conseil de Venise, le combat donné à Rome entre la Noblesse Romaine & les troupes de l'Empereur Frederic Barberousse. Il y avoit dans ce tableau, des figures que l'on croyoit avoir été retouchées du Titien, tant elles étoient belles. Il fit cet Ouvrage en concurrence du Tintoret & de Paul Veronese.

Lorsqu'il accompagna son pere à Rome du tems de Paul III. il peignit les principaux Officiers de la Maison du Pape; & quand il alla en Allemagne, il fit aussi les portraits de quantité de personnes qui étoient à la Cour de l'Empereur. Cependant

dant comme il avoit l'esprit porté à vivre noblement, & avec peu de soin pour ce qui regardoit sa fortune, parce qu'il joüissoit de beaucoup de biens, il negligea la Peinture pour s'appliquer à la Chimie, où, en cherchant à faire de l'or, il en consomma beaucoup de celui que son pere lui avoit amassé. Il ne le survécut de guéres, car il mourut aussi de la peste peu de tems après lui.

Alors ayant cessé de parler, Pymandre me dit : A ce que j'entens il y a eu plusieurs Titiens ; & des tableaux qui portent ce nom, il peut donc s'en rencontrer quantité qui ne soient pas du véritable Titien.

Il ne faut pas que vous doutiez, lui repartis-je, que tous ceux qui disent avoir des Ouvrages de ce fameux Peintre, ne soient trompez, ou n'en veüillent tromper d'autres. Car non seulement l'on a fait passer les tableaux de François & d'Horace pour être du Titien ; mais de plus c'est qu'il y a eu d'autres Peintres qui ont travaillé sous lui, lesquels ont beaucoup imité sa maniere, & qui ayant copié plusieurs de ses Ouvrages, les ont vendus pour des originaux. L'on dit même que lorsque le Titien sortoit de son logis, il laissoit souvent son cabinet ouvert, feignant d'avoir oublié à le fermer ; & qu'alors ses éleves prenoient

noient ce tems-là pour copier ſes plus beaux Tableaux, pendant qu'un d'entr'eux faiſoit la ſentinelle pour obſerver quand il reviendroit : mais qu'à quelque tems delà, le Titien revoyant tous les Tableaux qui étoient chez lui, ramaſſoit les copies des diſciples, & après les avoir retouchées, on les regardoit enſuite comme étant de ſa main. Et c'eſt ainſi que quantité de Tableaux, qui effectivement ne ſont que de ſes éleves, ou des copies, ont paſſé pour être de lui, & pour originaux.

Il eſt vrai, interrompit Pymandre, que nous en voyons pluſieurs qui repreſentent un même ſujet, qu'on dit néanmoins être tous de la main du Titien.

Ce n'eſt pas en cela, lui repartis-je, qu'on peut être trompé : car il a ſouvent repeté une même choſe, comme l'Hiſtoire des Pelerins d'Emmaüs, le Tableau de la Magdeleine, celui de Venus & d'Adonis, & pluſieurs autres. Cela n'empêche pas qu'entre ceux qu'on eſtime du Titien, il n'y en ait beaucoup qui n'en ſont point. Comme il n'a pas été ſi ſçavant dans la partie du deſſein que dans celle du coloris, on lui fait cette injuſtice de lui attribuer quelquefois des Tableaux très-médiocres, à cauſe ſeulement qu'il y a quelque choſe de bien coloré. Cependant il eſt certain

que

que les veritables Ouvrages du Titien ne font pas mal deſſinez, ſi ce n'eſt quelques-uns qu'il peut avoir faits ſur la fin de ſes jours; mais pour ceux qu'il a peints dans la force de ſon âge, on y voit de belles ordonnances & des ſujets bien exprimez. Auſſi le Tintoret diſoit que le Titien faiſoit ſouvent des choſes où l'on ne pouvoit rien trouver à redire, & qu'il en ſortoit de ſa main qui euſſent pû être plus correctes: mais ce n'eſt pas qu'il tombât dans des défauts auſſi grands qu'il y en a dans quelques Tableaux qu'on dit être de lui. Et quand Michel-Ange admiroit ſa Danaé, & qu'il y ſouhaitoit autant de grandeur de deſſein, qu'il y avoit de beauté de couleurs, c'étoit pour voir un ouvrage achevé, & un chef-d'œuvre de l'Art, qui n'a peut-être jamais été fait. Quand on veut donc juger de la ſcience de ce ſçavant homme, il faut conſiderer les grands ouvrages que l'on ſçait aſſûrément être de ſa main, comme ſon Tableau de Saint Pierre le Martyr, ſon Saint Laurens, ces beaux Tableaux que nous avons vûs à Rome dans la Vigne Aldobrandine, dans le Palais Farneſe, & dans celui de Borgheſe, & ceux encore qui ſont dans le Cabinet du Roi. Mais lorſqu'on en voit que l'on dit être de lui, & qui n'ont point le caractere de ceux-là, je vous aſſûre qu'on ne

ne peut guéres se tromper, quand on les croira, ou des copies, ou des ouvrages de ses disciples. Il est vrai qu'il y a eû de ses éleves qui en ont fait de très-beaux ; & que du tems du Titien, comme plusieurs Peintres faisoient gloire de l'imiter, on étoit bien-aise d'avoir leurs ouvrages, dont ensuite on a encore voulu relever le prix en les attribuant au Titien même.

Il y avoit un Gentilhomme Venitien de ses amis, nommé GIO. MARIO VERDIZZOTO, qui se plaisoit beaucoup à peindre. Il a composé un livre de fables, & a fait les figures en taille de bois, où l'on voit des païsages d'un goût excellent.

Entre les éleves du Titien, il y eut un NADALINO DE MURANO, qui peignit assez bien, & dont plusieurs Tableaux ont passé en Angleterre & en Flandres.

DAMIANO MAZZA de Padouë fut fort bon coloriste : il imita tellement la maniere de son Maître, qu'ayant fait à Padouë un platfond où étoit representé Ganimede emporté par un aigle, l'on prenoit cet ouvrage pour être de la main du Titien. Il mourut dans la vigueur de son âge, & lorsqu'il promettoit beaucoup.

GIROLAMO DI TITIANO, fut encore un de ceux qui imiterent beaucoup le Titien. S'étant entierement attaché à son service, il le soulageoit en beaucoup de choses :
car

car le Titien n'auroit pû lui seul venir à bout de tant d'ouvrages qu'on voit de lui, s'il n'avoit été aidé par ses éleves. Ce Girolamo a fait quelques Tableaux qui passent pour être du Titien : comme il n'a pas été connu, sa réputation aussi-bien que sa fortune, a été fort mediocre.

Il y eut aussi un Flamand, nommé JEAN CALKER, qui imita la même maniere de peindre : c'est de lui que sont les figures d'Anatomie qui sont dans Vesale. Il mourut à Naples encore fort jeune.

Mais celui de tous les éleves du Titien qui a eu le plus de réputation, a été PARIS BORDON. Son pere étoit un Gentilhomme Trevisan, & sa mere Venitienne. Dès sa jeunesse il fut instruit aux lettres humaines, & apprit la musique & les autres exercices convenables aux personnes d'une naissance noble. Comme il témoigna de l'inclination pour la peinture, on le mit sous le Titien, où il se perfectionna de telle sorte, qu'il fut bien-tôt employé à plusieurs ouvrages considerables, tant à Venise qu'en quelques autres lieux d'Italie. Il fit pour les Confreres de l'Ecole de Saint Marc de Venise, un Tableau où il représenta ce qu'ils appellent l'Aventure du Pêcheur. Cette aventure est de celles où il faut beaucoup de foi pour les croire;
mais

& sur les Ouvrages des Peintres.

mais je ne vous la dirai qu'à cause du Tableau où elle est peinte.

Ceux qui ont écrit l'Histoire de Venise, (1) rapportent que pendant le gouvernement (2) du Doge Barthelemy Gradenic, la Mer s'enfla de telle sorte, qu'il sembloit que la Ville dût être submergée. Dans ce tems un vieux pêcheur, qui, triste & abbatu de sa mauvaise fortune, s'étoit retiré dans sa barque, au bord de la Place de Saint Marc, vit venir à lui trois hommes qui le prierent de les conduire à Saint Nicolas *del Lido*, pour une affaire très-importante. Comme il craignoit de faire naufrage, il les refusa : mais étant entrez dans sa barque, ils l'obligerent de prendre la rame & de voguer. Contraint par ces hommes, & tout étonné de voir que de ses rames, il surmontoit facilement la violence des vagues & l'impétuosité des flots, il les conduisit où ils voulurent aller. Etant arrivez à la fosse du port, ils lui montrerent un vaisseau rempli de démons qui agitoient la Mer, lequel aussi-tôt qu'ils eurent parlé, fut englouti, & la Mer demeura calme & tranquille. Après cela un de ces trois hommes se fit descendre proche

(1) M. Ant. Sabel. hist. Ven. Decal. 2. l. 2.
(2) En 1339. le 25. Fev.

Tome III.

che l'Eglise de Saint Nicolas, un autre à celle de Saint George ; & le pêcheur ayant ramené le troisiéme où ils s'étoient tous embarquez, lui demanda son payement, quoique très-épouvanté des choses qu'il avoit vûës. Mais cet homme lui dit, qu'il n'avoit qu'à aller trouver le Doge & les Senateurs, qui le récompenseroient audelà de ce qu'il lui demandoit, en leur apprenant que par son moyen, & par celui des deux qui étoient avec lui, la Ville avoit été délivrée cette nuit-là, du danger où elle avoit été. Comme le pêcheur lui repliqua qu'on ne le croiroit pas, & qu'il passeroit pour un imposteur ; celui qui lui parloit, ayant tiré une bague de son doigt, la lui donna, & ajoûta : Montre cet anneau pour marque de la verité de ce que tu diras, & sçache qu'un de ceux qui étoient avec moi, est Saint Nicolas, pour lequel vous autres Matelots avez de la vénération ; l'autre est Saint George ; & moi je suis Marc l'Evangeliste protecteur de cette République : & en même tems disparut.

Le jour étant venu, le pêcheur ayant été introduit au Conseil, raconta tout ce qu'il avoit vû ; & comme l'anneau qu'il montra, servit à autoriser ce qu'il disoit, le Senat lui assigna une pension considerable pour vivre le reste de ses jours, &

l'anneau

l'anneau est gardé dans l'Eglise de Saint Marc, parmi les Reliques (1).

C'est de cette histoire dont Paris Bordon fit un Tableau, dans lequel il representa le pêcheur en presence du Doge & du Senat, auquel il montre l'anneau. Outre la belle disposition du principal sujet, on y voit plusieurs Senateurs représentez au naturel ; & cet ouvrage est consideré comme un des meilleurs qu'il ait faits.

Cependant ce Peintre connoissant qu'en quelque estime qu'il fût à Venise, il falloit faire sa cour, & mandier la faveur de la Noblesse pour avoir de l'emploi & faire quelque fortune, résolut, pour se délivrer d'une servitude si rude, de sortir de la Ville, & d'aller travailler en quelqu'autre païs. Ayant heureusement rencontré l'occasion de venir en France au service de François I, il y arriva en 1538. & se mit aussi-tôt à faire pour Sa Majesté les portraits de plusieurs Dames de la Cour, & quantité d'autres ouvrages. Il travailla aussi en même tems pour le Duc de Guise, & pour le Cardinal de Lorraine.

A quelque tems delà, étant retourné à Venise, fort accommodé des biens de la fortune, & dans l'estime de tout le monde, il y finit ses jours, & mourut âgé de soixante & quinze ans. Il a fait un grand

D ij

(1) Dogl. hist. Ven. l. 4.

nombre de Tableaux. Il s'en rencontre encore aujourd'hui plusieurs dans les cabinets des curieux.

Comme j'eus cessé de parler, Pymandre me dit : Je juge par ce que vous m'avez dit du Titien & de ceux de son école, qu'il ne faut les considerer que comme de grands coloristes, & non pas comme des Peintres achevez, & tels qu'ont été les Raphaëls, les Jules Romains & les autres Peintres de Rome, dont vous avez parlé, qui surpassoient beaucoup ceux de l'école de Lombardie.

La peinture, lui repartis-je, embrasse, comme je vous ai dit plusieurs fois, tant de parties, dont la moindre demanderoit la vie d'un homme pour la bien étudier, qu'il ne faut pas être surpris si les plus grands Peintres ne les ont jamais possedées toutes dans une égale perfection. Cependant comme la fin principale du Peintre, est de representer la nature sur une superficie plate, & que cela ne se fait bien que par le moyen des couleurs, des ombres & des jours conduits judicieusement avec l'aide du dessein, qui doit être toûjours le guide & comme le maître dans les ateliers des Peintres : il est certain que ceux qui se sont rendus bons coloristes, ont fait un grand progrès, & sont entrez bien avant, s'il faut ainsi dire, dans ce qu'il y

a de plus secret & de plus beau dans cet Art. C'est ce qui est arrivé au Titien & à ceux de son école, & ce qui leur a fait mériter une gloire toute particuliere.

Néanmoins, repliqua Pymandre, vous m'avez dit plusieurs fois, que non seulement ils ont fait des fautes dans le dessein, mais qu'ils ont même ignoré la perspective, & n'ont pas sçû tout ce qui regarde les draperies & les accompagnemens qui appartiennent à l'histoire.

Il est vrai, répondis-je, qu'ils ont manqué souvent dans ces choses, soit par négligence, soit qu'ils les ayent ignorées. Mais il y a dans leurs Tableaux d'autres parties si considérables qui méritent d'être admirées, qu'il ne faut pas songer, en les voyant, à celles qui ne s'y rencontrent pas, si l'on veut joüir du plaisir de ce qu'ils ont fait. Et même souvent il y a des choses qu'on y trouve à redire, qui ne sont pas les plus difficiles, ni qui meritent le plus de loüange. S'il n'étoit besoin que de sçavoir la perspective pour être un grand Peintre, il y a une infinité de gens qui égaleroient Raphaël & Michel-Ange. Car la perspective ne consistant qu'à bien tirer des lignes, comme je vous ai dit une fois en parlant de Michel-Ange, ils en sçavent autant que ces grands hommes. Et pour ce qui est des draperies & des ac-

commodemens, si le Titien a manqué dans la convenance necessaire aux sujets, il a pourtant bien sçû les disposer, & vêtir ses figures d'une maniere riche & avantageuse.

Comme la connoissance des divers habillemens & leurs differens usages, est une science de theorie, & que bien des gens sçavans dans l'histoire peuvent posseder, cela ne regarde pas l'art de peindre. Il n'est pas plus difficile à un Peintre de bien faire un vêtement à l'antique, qu'un à la moderne ; un laticlave, qu'un habit de païsan : & de même que l'on n'estimeroit guéres celui qui ne sçauroit que bien marquer ces differences dans ses ouvrages, aussi l'on ne doit point blâmer si fort ceux qui les ont ignorées, quand ils sont recommendables par d'autres qualitez. Il est vrai que comme il est aisé aux Peintres de s'en instruire, ils sont moins excusables, lorsqu'ils manquent dans cette partie de convenance, qui devroit toûjours être observée dans tous leurs Tableaux. J'en dis de même de la perspective qu'ils ne doivent jamais ignorer. Mais je suis bien aise de vous faire remarquer que le plus difficile de cet Art ne dépend point si absolument de sçavoir les regles de la perspective, qu'il y en a qui se l'imaginent, & même qui veulent faire croire que

que c'est le seul secret de faire de grands Peintres : car il y a bien d'autres parties plus difficiles & plus necessaires pour rendre un ouvrage accompli. Je voudrois bien sçavoir, si ces grands Maîtres en perspective prétendent par la pratique qu'ils en ont, être capables d'instruire les autres Peintres en ce qui regarde l'ordonnance des Tableaux, le choix & l'élection des attitudes, le bon goût dans le dessein & dans la proportion des corps, l'agencement des draperies, & une infinité d'autres choses.

J'ai oüi dire à quelques-uns, interrompit Pymandre, que pour ce qui regarde la portraiture, (vous sçavez mieux que moi ce qu'ils entendent par ce mot ; je m'imagine que c'est la représentation lineale de toutes sortes de corps) je leur ai, dis-je, entendu soûtenir que la perspective enseigne à faire cette représentation dans l'état le plus parfait, où elle puisse parvenir ; que les Peintres ne manquent dans la ressemblance, que faute de bien sçavoir la perspective ; que c'est elle qui leur fournit des moyens assûrez & faciles pour que leurs Tableaux fassent toûjours l'effet qu'ils desirent dans quelque endroit qu'ils soient placez, sans être obligez à tâtonner, effacer & défaire des choses qui ne réüssissent jamais, quand elles ont été fai-

tes au hasard, comme dans des voutes & des plafonds, où faute d'avoir bien sçû la raison de ce qu'ils font, il se trouve qu'après avoir pris beaucoup de peine, il y a souvent bien des choses à redire.

Ces gens-là, repartis-je, qui vantent si fort ce qu'ils sçavent, n'ont pas assurément produit des ouvrages qui répondent à ce qu'ils promettent. Car pour moi j'ai appris des plus grands Peintres qui sçavent bien la perspective, & qui n'ignorent pas tous les avantages qu'on en peut recevoir, qu'il y a bien des choses où il est impossible de tirer aucun secours des regles & des lignes dont l'on se sert d'ordinaire; qu'il faut que ce soit l'œil qui juge, & qui soit le principal instrument; qu'il se trouve dans la pratique des difficultez que la theorie ne peut prévoir, & où les règles ne servent de guéres, à cause que ceux qui regardent, ne peuvent pas toûjours être placez dans un même lieu, & ne voir les Tableaux qu'aux travers d'une pinulle, principalement dans les grands ouvrages qu'on ne peut voir d'un seul endroit. J'ai vû travailler Lanfranc à une de ces grandes coupes qu'il a peintes à Rome; & j'ai vû de quelle sorte il regardoit souvent d'en bas l'effet que faisoient ses figures. Ce n'est pas que je veuille diminuer en rien les avantages que la

peinture

peinture tire de la perspective: je vous ai dit tantôt comme l'Optique apprend la raison des differentes apparences que nous remarquons dans les objets, & qu'elle donne des moyens pour que les choses fassent à l'œil l'effet que l'on desire, comme Phidias le sçût bien faire connoître au desavantage d'Alcamenes. Mais il faut prendre garde dans tous les Arts, & particulierement dans celui dont nous parlons, de ne pas nous préoccuper si fort pour une partie, que nous en fassions dépendre toutes les autres. S'il y en a quelques-unes qu'un Peintre n'ait pas, il faut le considerer dans celles où il excelle. Et cependant l'estime qu'on a pour celui qui en possede parfaitement quelque autre, ne doit pas empêcher qu'on n'examine le reste de ses ouvrages, de crainte qu'en voulant imiter ce qu'il a fait de bon, on ne l'imite aussi dans ses défauts, parce qu'on se persuade aisément qu'ayant bien fait une chose, il a de même réussi dans toutes les autres. Ne seroit-ce pas une erreur étrange de croire que Michel-Ange étant un grand dessinateur, étoit aussi un grand coloriste; ou bien de s'imaginer que le Titien n'est pas estimable, & qu'on ne doit compter pour rien la connoissance parfaite qu'il a eûë du coloris, à cause qu'il n'a pas dessiné comme Raphaël? Il faut donc

donc au contraire regarder Michel-Ange & le Titien dans les choses où ils ont excellé. Ainsi on pourra dire, que pour ce qui est de conduire un Tableau de couleurs, & d'ententes de lumieres, il n'y a jamais eû de Peintre qui l'ait fait aussi sçavamment que ce dernier. Il n'étoit pas même si pauvre d'invention & de dessein, que quelques-uns se l'imaginent; les grands ouvrages qu'on voit de lui le font assez connoître : mais parce qu'il a été extraordinairement sçavant dans le coloris, & que c'est de cette partie-là que vous avez desiré que nous fissions aujourd'hui le sujet de notre entretien, remettez, je vous prie, dans votre esprit les Tableaux que vous avez vûs de lui, & considerez de quelle sorte il s'est conduit pour leur donner cette beauté de couleurs, cette vivacité, cette force, & ce je ne sçai quoi de précieux que l'on y admire.

Un Peintre sans doute travaille sur de bons principes, lorsqu'il tâche de conduire ses ouvrages par les regles de la perspective, & qu'il imite dans ses figures la beauté de l'Antique, soit dans leurs proportions, soit dans leurs habits, lorsque cela convient à son sujet. Mais dites-moi, je vous prie, si ceux qui ne se sont attachez qu'à ces parties, dont je pourrois bien vous en nommer quelques-uns en

parti-

particulier, ont fait quelque chose qui approche de la beauté qu'on voit dans les ouvrages du Titien, & si par les seules regles de la perspective, ils auroient pû representer des figures qui fissent un effet semblable à celles de ce Prince.

Cependant, dit Pymandre, il me semble que vous venez de dire, que ce qui fait le fort & le foible, & ce que vous appellez l'affoiblissement des teintes, se doit comprendre par les diverses coupes qu'on se peut imaginer, à mesure que les corps s'éloignent.

Il est vrai, lui repliquai-je, & c'est dont nous avons tantôt parlé sur le sujet de la perspective de l'air : Leon Baptiste Albert appelle cette coupe, *Il taglio*. J'avouë que dans la speculation, l'on peut comprendre de quelle sorte les objets doivent diminuer de couleur par ces differentes coupes : mais quand on vient à la pratique, cette speculation, ou le raisonnement qui fait juger combien un corps doit perdre de sa couleur, lorsqu'on le veut faire paroître enfoncé dans le Tableau, dix ou douze pieds plus qu'un autre, ne peut apprendre précisément comment il faut diminuer la teinte de cette couleur, & la proportionner à son éloignement. Avez-vous jamais remarqué un Maître de musique qui accorde un luth ou une harpe ? Il

vous fera bien connoître quel ton la premiere corde doit avoir avec la seconde, & ainsi des autres ; mais il ne peut vous enseigner à les accorder, en vous disant qu'il faut tourner les chevilles un certain nombre de tours. Il faut que ce soit l'oreille qui juge de l'harmonie lorsqu'on les touche. De même, dans les couleurs on peut dire qu'il en faut diminuer ou augmenter la teinte, à mesure qu'elles s'éloignent ou s'approchent, ou qu'elles reçoivent divers accidens d'ombres & de lumieres : mais c'est à l'œil à juger du plus ou du moins de force qu'on leur donne en les mêlant. Et outre cela, c'est que, comme nous avons remarqué qu'il y a des couleurs plus fortes & plus sensibles à la vûë les unes que les autres, il faut apprendre à les disposer de telle sorte, que les plus éloignées n'affoiblissent pas les plus proches. Il me souvient de m'être un jour trouvé à Rome avec des Peintres très-sçavans, & qui sans doute avoient beaucoup étudié toutes les regles de l'Art, & fait diverses observations sur les plus beaux Tableaux. Il y en avoit un, qui parlant de la maniere dont on doit répandre la lumiere dans un Tableau, vouloit que pour donner plus de grandeur à tout le sujet, on le peignît, en sorte qu'il parût dans l'ouvrage entier une rondeur,

com-

me si ce n'eût été qu'une tête : & disoit sur cela, que le sentiment du Titien étoit qu'on devoit considerer un Tableau comme une grappe de raisin, composée de plusieurs grains, qui tous ont leur jour & leur ombre en particulier ; & que néanmoins il y a dans cette grappe la principale partie qui reçoit le jour plus fortement que les autres, & qui les fait fuïr: qu'ainsi dans un Tableau tous les corps doivent être disposez de telle sorte qu'il y ait un endroit qui reçoive toute la force du jour, & que le reste s'éloigne & se perde insensiblement par l'affoiblissement des jours & des ombres aussi-bien que des couleurs.

Il y en avoit qui répondoient que cette comparaison d'une grappe pouvoit avoir lieu, lorsque l'on peignoit un groupe de figures, mais non pas un Tableau entier; parce que dans une grande ordonnance, quoique l'on y marque un jour principal, la lumiere néanmoins ne frappe pas sur des figures ou sur des groupes separez, de même qu'elle fait sur une grappe de raisin.

Ainsi ils faisoient voir que dans une grande composition de figures, l'on ne peut pas observer la maxime que le premier sembloit vouloir établir comme une regle générale, & sans laquelle il ne croyoit pas qu'on pût conduire un Tableau dans

sa perfection. Mais il repartit à cela que les plus grands sujets ne sont pas les plus propres à faire paroître la force de la peinture ; qu'un seul groupe de peu de figures fait bien un autre effet qu'une grande ordonnance : rapportant ce que Leon Baptiste Albert a dit, qu'il est aussi difficile qu'un Tableau rempli de quantité de figures réüsisse bien, & fasse tout l'effet qu'on peut desirer, qu'il est mal-aisé qu'une comedie où il y aura un trop grand nombre d'Acteurs, soit entierement accomplie, à cause que l'excès des choses apporte toûjours de la confusion.

Cependant, interrompit Pymandre, si un grand ouvrage est traité avec le même Art qu'un plus petit, le plus grand ne doit-il pas être plus estimé ?

Il est vrai, répondis-je ; mais c'est en quoi ils trouvoient de la difficulté, demeurant quasi tous d'accord, qu'on ne peut faire paroître tant de force dans une grande disposition d'ouvrage, que dans un Tableau qui est composé de peu de figures ; & la raison qu'ils en apportoient, est que la peinture a ses bornes & ses limites. Un Peintre sçavant, disoient-ils, peut par le secret de son Art, & par l'intelligence des couleurs, tromper entierement la vûë dans un espace mediocre, & en representant peu de figures, mais non pas dans une

une grande étenduë, ni en toutes sortes de rencontres. Au bout d'une allée, une pespective bien peinte, peu de figures bien disposées, feront un effet surprenant, au lieu que dans une grande façade, le sujet ne trompera point de la même sorte. Ils rapportoient pour un exemple la bataille de Constantin, & les autres grands Tableaux de Raphaël, qui sont dans les sales du Vatican, lesquels n'ont point cette force que l'on voit dans quelques Tableaux de ce Peintre, & particulierement dans celui qui est au cabinet du Roi, où la Vierge est peinte tenant l'Enfant Jesus, avec Saint Jean, Saint Joseph, & trois autres figures, qui font un si beau groupe.

Cependant, dit Pymandre, il me semble qu'il faut bien plus de science pour traiter un grand ouvrage, pour le bien disposer, pour le remplir d'une infinité de differentes figures, d'habits, d'accommodemens, & pour y faire paroître toutes ces parties dont vous m'avez parlé, que pour peindre seulement trois ou quatre figures ensemble.

Je vous avouë, repartis-je, que pour bien representer un grand sujet, il faut beaucoup plus de science, plus de travail, & que c'est-là qu'un Peintre a toute l'étenduë necessaire pour donner des marques

de son sçavoir. Mais il y en a qui vous diront que ce n'est pas dans ces rencontres que l'Art peut faire paroître davantage sa puissance & la force de ses charmes.

De sorte, dit Pymandre, que je puis sur cela vous faire une question, & vous demander ce que l'on doit le plus estimer dans un Tableau, ou le génie du Peintre, ou la force de l'Art.

Comme l'esprit du Peintre paroît dans tout ce qu'il fait, repartis-je, vous pourriez plûtôt demander lequel est le plus digne d'estime, ou celui qui sçait tromper par la force de son Art, ou celui qui montre beaucoup d'invention & de feu dans de grands ouvrages, mais qui ne trompent point comme les autres.

Pour moi, répondit Pymandre, je ne voudrois pas donner mon jugement là-dessus : mais j'ai lû que Zeuxis ayant peint une Centaure, se fâcha, voyant que l'on en estimoit plûtôt la nouvelle invention, que l'art qu'il avoit employé à la bien representer, estimant davantage cette derniere partie que la premiere. Et j'ai encore remarqué que les Anciens ont fait beaucoup de cas de plusieurs Tableaux, qui n'étoient que de peu de figures.

C'est pourquoi, repris-je, ceux qui ont une inclination particuliere pour les ouvrages du Titien, & des autres Peintres

de Lombardie, disent que si les Anciens ont reçû beaucoup de loüanges pour des sujets de peu de figures, l'on ne doit pas trouver à rédire si le Titien pour les imiter, a plûtô tâché d'acquerir la partie de bien peindre, que celle qui regarde les grandes dispositions, & la connoissance particuliere de l'histoire & des coûtumes. Car c'est ainsi qu'ils jugent en deux manieres de l'obligation du Peintre; l'une, qui est de sçavoir comment les choses doivent être historiées; & l'autre, de les sçavoir bien peindre. Or comme la derniere est sans doute très-difficile, puisqu'en cet art, comme dans plusieurs autres, l'exécution est au-dessus de la theorie, il est toûjours plus avantageux de pouvoir faire, que de sçavoir simplement ce qu'il faut faire : ils trouvent qu'il est plus glorieux au Titien d'avoir exécuté ses ouvrages dans la perfection des couleurs où elles se voyent, que s'il n'eût sçû, comme quantité d'autres Peintres, qu'inventer de grands sujets qui n'eussent pas été peints avec cette beauté que l'on admire dans ses ouvrages.

Mais, dit Pymandre, si avec la beauté de ses couleurs, il eût encore possedé les autres talens qu'avoit Raphaël, ses Tableaux n'eussent-ils pas été plus accomplis?

Et si Raphaël, repliquai-je, eût aussi possedé le coloris du Titien, il eût encore été plus parfait dans son Art. Mais pourquoi, de grace, touve-t'on à redire que le Titien n'ait pas excellé dans toutes les parties d'un Art si difficile ? Il en a eu sa part, Raphaël la sienne, & ainsi tous les autres Peintres. Le Titien n'a pas eu une des moindres, puisque c'est la plus agréable, & qu'elle est si difficile à acquerir, qu'on ne voit point d'autres Peintres qui ayent pû comme lui, faire paroître dans la peinture, ce charme que l'on admire dans ses ouvrages. Car comme je vous ai dit assez de fois, bien que tous les autres Peintres ayent eu aussi-bien que lui, la nature devant les yeux pour la copier, il semble néanmoins avoir été le seul qui ait eu l'esprit d'en prendre ce qu'il y a de plus agréable ; mais de telle sorte, que dans le choix qu'il en a fait, on peut dire qu'il est comme le maître qui montre le chemin aux autres. Je sçai bien que ce Sçavant homme n'est pas accompli dans toutes les parties, & que ceux qui l'ont imité en Lombardie & ailleurs, n'ont pas possedé tout ce qui fait un grand Peintre. Toutefois ils n'ont pas laissé de faire des ouvrages très-agréables & fort estimez, parce qu'on y trouve une beauté de couleurs qui plaît à la vûë. Aussi est-ce une

étude

étude très-considerable ; & lorsque l'on comprend bien le secret dont Titien s'est servi, l'on peut en ordonnant & en dessinant le sujet de son Tableau, suivre sa métode dans la conduite des couleurs & des lumieres.

Dites-moi donc, je vous prie, interrompit Pymandre, ce que vous avez observé de particulier dans sa maniere de peindre.

Il gardoit parfaitement, lui répondis-je, cette maxime, dont je crois avoir déjà parlé sur le sujet de l'ordonnance, qui est de ne pas remplir ses Tableaux de quantité de petites choses, mais d'éviter le défaut où tombent plusieurs Peintres, qui par la quantité excessive des parties, dont ils composent leurs ouvrages, les rendent petits, & pleins de ce que les Italiens appellent *Triterie*. Ainsi il faisoit paroître les siens admirables par une noblesse, & une grandeur qui s'y remarque. Par exemple, lorsque dans la représentation de quelque histoire, il y a un païsage dans le fond de son Tableau, ce païsage est grand ; l'on n'y remarque point une infinité de petites choses ; les couleurs en sont éteintes, quand elles doivent soûtenir & servir de fond à ses figures, qui paroîtroient beaucoup moins, si les couleurs du païsage étoient trop vives. Les ciels, les nuées,

les arbres, toute l'étenduë de la campagne, & généralement tout ce qu'il represente, est grand ; les draperies des figures sont amples, évitant les vêtemens pauvres, les plis trop petits, & mille autres choses que quelques Peintres affectent, qui cependant ne font que rendre leurs Tableaux plus confus. Cette belle entente ne vient point, comme vous pouvez juger, de la perspective, mais du jugement de ce Peintre, de même que l'ordre qu'il a toûjours gardé dans la distribution de ses couleurs. Car encore que la perspective de l'air, & l'affoiblissement des couleurs, par cette coupe dont je viens de parler, soit en effet dans les Tableaux, ce qui fait fuïr ou avancer les corps ; le Peintre néanmoins qui doit toûjours chercher à se prévaloir de toutes sortes de moyens & de tous les secrets de son Art, quand il veut imiter la force de la nature, est d'autant plus digne d'estime qu'il sçait découvrir des chemins comme inconnus, pour arriver à son but. C'est pourquoi le Titien sçavoit qu'outre l'affoiblissement que les couleurs reçoivent par les coupes de l'air, & par les differens éloignemens, il y a encore dans les mêmes couleurs, ou une force, ou une foiblesse essentielle à leur nature, laquelle rend à la vûë les unes plus sensibles que les autres, comme nous
avons

avons déjà remarqué : il sçavoit, dis je, tout cela, & c'est pourquoi il a toûjours observé autant qu'il a pû, de les ranger les unes auprès des autres, en sorte que les plus fortes fussent sur les plus foibles : ce qui est aisé de remarquer dans les vêtemens de ses figures. Et lorsque la necessité de son sujet l'obligeoit de mettre des couleurs plus foibles sur le devant, il les accompagnoit de quelque chose, dont la couleur plus forte se voit à soûtenir & à faire avancer les autres. J'ai vû remarquer à des Peintres, que dans le Tableau où il a representé Bacchus & Ariadne, afin de faire approcher davantage une draperie qui est sur le devant, & qui de soi est d'une couleur foible & legere, il a trouvé l'invention de mettre un vase dessus, lequel étant d'une couleur brune & forte, tire le tout en avant.

Est-ce, dit alors Pymandre, que les choses les plus claires s'éloignent, & que les plus brunes avancent davantage ?

C'est ainsi, répondis-je, que les plus sçavans Peintres l'entendent. Ils vous feront remarquer que ce qui est noir, a plus de force, & s'approche bien plus que ce qui est blanc.

C'est, repliqua Pymandre, ce que je n'aurois pas cru ; car il me semble que ce qui est noir, perce & fait un trou, & que

le blanc vient en avant. Ainſi les couleurs qui ſont plus claires, avancent-elles pas davantage que celles qui le ſont moins; & dans un Tableau, une draperie d'un bleu clair, ou d'un verd pâle, ne s'approchera-t'elle pas plus qu'un autre vêtement qui ſera rouge-brun, ou d'un jaune orangé?

Le Titien, repris-je, s'en ſervoit tout autrement; il mettoit preſque toûjours les couleurs les plus brunes ſur le devant & les claires derriere; & lors, comme j'ai déja dit, qu'il étoit obligé d'en mettre de claires ſur le devant, il les faiſoit ſoûtenir par quelque corps plus ſolide & plus fort. De même encore pour empêcher qu'elles ne vinſſent à s'attacher ſur un fond approchant de leur couleur, il les retenoit par quelque choſe de couleur differente, comme dans le Tableau dont je viens de parler, où Ariadne étant vêtuë de bleu, il a trouvé moyen, pour empêcher que cet habit ne s'attache au Ciel & à la Mer qui lui ſervent de fonds, de l'environner d'une écharpe rouge qui détache la figure, & la fait demeurer ſur le devant.

Ces exemples, repartit Pymandre, ne me convainquent pas; étant perſuadé que dans les Tableaux mêmes du Titien, il s'y trouvera des choſes qui ſeront contre ce que vous venez de dire, ne pouvant compren-

prendre que ce qui est plus clair dans un Tableau, ne paroisse davantage que le reste.

Ne vous ai-je pas déja dit, repartis-je, que dans la peinture le blanc n'a point tant de force que le noir, qui dans un Tableau represente bien mieux l'obscurité, que le blanc ne peut faire la lumiere, à cause que la sensation du blanc s'affoiblit dans l'œil par la disgrégation, si vous me permettez d'user de ce mot, que les rayons de la vûë reçoivent d'une trop grande blancheur; au lieu que le noir les rassemble. Cela se voit dans la nature; car si vous regardez une muraille fort éclairée du Soleil, vous verrez qu'au lieu d'y découvrir toutes les choses qui peuvent y être marquées, la grande clarté empêchera que vous ne puissiez parfaitement les discerner; la trop grande lumiere dissipant, comme je vous ai dit, les rayons visuels, qui n'ont pas alors assez de force pour faire le discernement de tous les objets en particulier; ce qui n'arrivera pas quand cette même murailles ne sera pas éclairée d'un si grand jour. Mais aussi ne faut-il pas s'imaginer qu'un Peintre ne doive se servir que de couleurs fort brunes sur le devant d'un Tableau pour en faire avancer tous les corps, ni qu'il tienne tous les derrieres fort clairs pour les faire fuïr. La nature a des clartez proches

ches & des ombres éloignées. On voit des maisons éclairées du Soleil à deux cent pas, & des parties ombrées dans la même distance. Vous concevrez facilement comment ces choses se doivent imiter, si vous vous souvenez bien de ce que nous venons de dire en parlant de la lumiere & des ombres, de la perspective de l'air, & du fort & du foible, qui arrive à mesure que les objets sont plus proches ou plus éloignez. Ainsi vous jugerez que dans un Tableau on fait paroître le blanc & le noir plus proches ou plus éloignez, en fortifiant ou affoiblissant la blancheur de l'un ou la noirceur de l'autre.

Je crois comprendre à present, dit Pymandre, ce que le Peintre peut observer dans la nature à l'égard de la lumiere & des ombres. Mais dites-moi, je vous prie, de quelle sorte il doit proceder dans son travail, pour rendre ses Tableaux accomplis dans cette partie.

Pour bien imiter les lumieres & les ombres, repartis-je, il faut donc que je vous repete encore une fois qu'on doit d'abord considerer les superficies des corps, parce qu'on verra qu'elles changent de couleurs & de lumieres, selon qu'elles sont plates, inégales, convexes ou concaves. Or ces changemens de couleurs selon les superficies, causent beaucoup de difficultez aux
Peintres

Peintres paresseux, qui ne veulent pas prendre toute la peine necessaire pour les bien representer. Mais ceux qui sont plus laborieux, après s'être donné le soin de marquer les places des lumieres & des ombres, trouvent bien-tôt de la facilité à donner la couleur qui leur convient, alterant peu à peu les teintes & les couleurs, selon qu'ils le jugent à propos.

Et parce que le Peintre n'a point d'autre couleur que le blanc avec lequel il puisse exprimer les derniers éclats de lumiere, il faut se souvenir d'éviter dans un Tableau de representer le corps du soleil, la neige, & les brillans des corps luisans; & lorsqu'on ne peut les éviter, il faut éteindre autant qu'il se peut, tous les blancs, & reserver le blanc pur pour imiter les éclats de lumiere que l'on voit sur le naturel. Et de même il doit penser aussi qu'il n'a que le noir pour representer ce qu'il y a de plus obscur. C'est pourquoi les Peintres manquent beaucoup, lorsqu'ils employent inconsiderément trop de blanc & trop de noir. Et c'est de quoi Zeuxis, qui étoit le Titien des anciens Peintres, reprenoit quelques-uns de son tems, lesquels ignoroient combien cet excès étoit préjudiciable à leurs tableaux.

Je crois, interrompit Pymandre, que les connoisseurs pardonneroient plûtôt à

Tome III. ceux

ceux qui tombent dans l'excès du noir, qu'à ceux qui employent du blanc avec profusion.

Je ne sçai, repartis-je, lequel est le plus supportable ; car si d'un côté le noir est desagréable, d'un autre côté le blanc n'a pas de force. Cependant, parce que naturellement on aime plus la lumiere que l'obscurité, il ne faut pas s'étonner s'il y a autant de Peintres qui pechent en faisant des choses trop claires, que d'autres en pratiquant le contraire. Mais ce qu'on peut dire, c'est que les plus habiles ont évité ces deux extremitez. Le Titien a fait des corps qui n'ont point d'ombre. Sa Danaé, toute éclairée qu'elle est, ne laisse pas d'avoir de la force & de la rondeur : il en a fait d'une autre maniere, & les uns & les autres sont parfaitement beaux.

Quand un Peintre a fait une étude exacte de toutes les choses que je viens de remarquer, c'est alors que la perspective lui sera très-utile pour les mettre en pratique. Et pour ce qui est des couleurs & de la maniere de peindre, s'il possede parfaitement le dessein, & qu'il travaille avec jugement, il lui est plus aisé de couvrir les superficies des corps de quelque couleur que ce soit, ou d'en augmenter ou diminuer les teintes avec plus ou moins de clair & d'obscur, selon qu'il le juge necessaire,

cessaire, pour donner plus ou moins de jour ou d'ombre, de relief ou d'enfoncement à la chose qu'il voudra representer; & c'est ainsi qu'un tableau reçoit plus ou moins de force & de beauté, selon que le Peintre est sçavant dans toutes les parties de son Art,

Et parce qu'il est aisé de se tromper soi-même, en regardant toûjours d'une même maniere ce que l'on veut imiter, & qu'en demeurant long-tems sur son Ouvrage, l'on n'en reconnoît pas les défauts, il est bon de consulter quelquefois le miroir, comme Leonard de Vinci l'enseigne. Car en examinant toutes les figures en particulier, on en découvre plus aisément les défauts, le miroir étant un ami fidéle qui ne flatte point, & qui a l'industrie de retourner l'ouvrage d'une autre maniere, comme pour en supposer un autre dont l'on peut juger sans prévention.

Or, comme nous avons déjà dit, qu'il est impossible de réduire en regles tout ce qui est nécessaire pour bien ordonner les figures qui composent un tableau, parce que l'ordonnance est une partie qui dépend du génie & du jugement du Peintre : de même, il est difficile d'enseigner précisément de quelle sorte il faut disposer les couleurs. Mais on peut dire qu'il se rencontrera une grande union & une agréable

ble varieté dans leur arrangement, si celui qui travaille, est assez éclairé pour les sçavoir mettre chacune dans leur veritable place, & donner les jours bien à propos. Ce qui a fait que le Titien a eu l'avantage sur tous les autres Peintres, pour ce qui regarde cette belle entente de couleurs, c'est que dans ses tableaux il a toûjours observé d'y répandre de grands clairs & de grandes ombres, comme j'ai déja dit ; & l'on peut remarquer qu'encore que les parties ombrées ne paroissent pas faites avec un grand travail, elles ne laissent pas néanmoins d'être bien peintes ; car il doit y avoir de la difference entre l'ombre & l'obscurité. Dans l'obscurité on ne voit rien du tout : mais l'ombre n'est que comme un nuage qui couvre les corps, & leur ôte seulement une lumiere particuliere, n'empêchant pas que par le secours d'une autre lumiere moins forte, on n'apperçoive la forme & les couleurs. De sorte que si l'on voit que la lumiere est doucement & largement répanduë sur les parties éclairées de ses tableaux, on voit aussi que celles qui sont ombrées, paroissent seulement couvertes, comme j'ai dit, d'une espece de nuage. Il faudroit que nous eussions devant les yeux quelques Ouvrages de ce Peintre pour bien observer ce que je dis. Je pourrai vous faire voir dans le païsage

que

que j'ai, comment les choses y sont par grands morceaux, & non par petites pieces; que chaque corps tient de la couleur de celui qui lui sert de fond, & s'y unit tendrement. Il y a parmi les arbres, des chevres qui broutent & des moutons qui paissent qu'on a peine à connoître, parce que ces animaux sont chargez de la couleur verte des feüilles qui les environnent. Mais ce que je pourrai vous faire voir encore, c'est le beau choix des arbres, & de quelle sorte il a peint par grandes masses les jours & les ombres, & touché les feüilles par dessus, mais legerement & avec esprit. Vous verrez que les troncs des arbres ne prennent leur teinte naturelle qu'insensiblement à mesure qu'ils s'élevent, ne passant jamais tout d'un coup d'une couleur à une autre. Je veux dire que proche la racine, ils tiennent encore de la couleur de la terre d'où ils sortent, & ne s'en détachent jamais par des couleurs qui trenchent. Vous y verrez de quelle maniere ce Peintre conserve les couleurs les plus fortes pour les choses les plus proches, & le blanc pour les jours & pour la plus grande lumiere. Il ne se sert pas inconsiderément du blanc & du massicot, parce qu'il ne lui resteroit aucune couleur dont il pût faire les rehauts qui brillent en divers endroits de ce païsage.

Les

Les beaux effets de lumiere, & un éclat de jour que l'on voit au haut d'une montagne qui semble véritablement éclairée du soleil, ne paroîtroient ni si vrais ni si agréables, s'il n'eût ménagé les couleurs les plus claires, ou s'il les eût répanduës également dans tout son tableau. Aussi ce sont ces coups de Maître qui font dans un Ouvrage ce qu'on nomme le précieux. Il ne doit y avoir guéres de ces richesses; & même comme bien souvent ce n'est pas une petite perfection à (1) un Orateur de sçavoir supprimer beaucoup de choses, ce n'est pas aussi un témoignage de peu de doctrine à un Peintre, quand il retrenche plusieurs parties quoique belles, de crainte que cette beauté ne fasse tort à son principal sujet; comme lorsqu'il affecte d'ôter les couleurs vives dans les draperies, & toutes sortes de broderies dans les vétemens, depeur que ces petits avantages ne nuisent à ceux d'une belle carnation; ou bien encore lorsqu'il ne veut pas donner de la gayeté à un païsage, afin que la vûë ne s'y arrête pas, mais qu'elle se porte aux figures qui sont faites pour être le principal objet du tableau. Car il est vrai qu'il y a des Ouvrages, qui pour être trop riches en sont moins beaux, comme il arriva à la statuë que Neron fit dorer

───────────

(1) Plin. lib. 7. epist. 6.

dorer, qui ne put augmenter de prix (1) sans perdre beaucoup de sa grace. Ce Peintre pensoit avoir bien réüssi, qui montrant à Appelle un tableau où il avoit peint (2) Heleine richement vêtuë, lui en demandoit son avis, ou plûtôt son approbation. Mais Appelle lui répondit avec sa sincerité ordinaire, qu'il avoit fait une figure fort riche, mais non pas belle. La beauté ne consiste point dans les parures, & dans les ornemens. Un Peintre ne doit pas s'arrêter aux petits ajustemens, sur tout dans les sujets d'histoires, où il pretend représenter quelque chose de grand & d'héroïque. Il y doit faire paroître de la grandeur, de la force & de la noblesse, mais rien de petit & de délicat, ni de trop recherché. Il en est des Ouvrages de peinture, comme de ceux de poësie. Il ne faut pas qu'il paroisse que l'ouvrier ait pris plus de plaisir à se satisfaire lui-même, & à faire connoître le jeu de son esprit & la délicatesse de son pinceau, qu'à considerer le mérite de son sujet. Quintilien blâme Ovide de cette trop grande délicatesse.

Si vous voulez, dit Pymandre, que les Peintres imitent les Poëtes, il faut pourtant, selon le sentiment des doctes, qu'il

y ait

(1) *Pretio periit gratia artis.* Plin. 34. c. 8.
(2) Clem. Alex.

y ait dans leurs tableaux quelque chose d'agréable & de touchant aussi-bien que de grand & de fort.

Il est vrai, répondis-je, mais cet agreable doit naître toûjours du sujet que l'on traite, non pas des choses étrangeres. Car l'on ne prétend pas retrencher les choses belles, quand elles sont propres aux lieux où on les met : mais l'on condamne ceux qui gâtent un sujet qui de soi est noble & grand, parce qu'ils s'arrêtent trop à la recherche des ornemens de certaines petites parties inutiles. Si je voulois nommer des Peintres que vous connoissez, je vous produirois des exemples de ces défauts dans quelques-uns de leurs Ouvrages, qui me viennent presentement dans l'esprit : mais j'aime mieux vous les faire voir quelque jour dans des tableaux anciens.

Alors nous étant levez pour nous approcher de la fenêtre, Tout ce que vous venez de remarquer, dit Pymandre, fait connoître la difficulté qu'il y a d'être un grand Peintre. Car je voi qu'encore qu'un homme naisse avec les qualitez propres à la peinture, il y a une infinité de choses qu'il faut apprendre, & que la nature ne donne point ; & jamais on n'a assez de tems pour acquerir les connoissances nécessaires à la perfection de cet Art.

Pendant notre entretien l'orage qui avoit

avoit continué avec beaucoup de violence, se dissipa bien-tôt ; le ciel étoit découvert en plusieurs endroits, & le tonnerre ne faisoit plus que gronder en s'éloignant de nous. Comme nous vîmes que le tems devenoit serein, & que le soleil étoit encore assez haut sur l'horison, nous sortîmes du Château, & rentrâmes dans le jardin pour y passer le reste du jour. Les arbres que la pluye avoit lavez, en paroissoient d'un plus beau verd : la campagne même avoit quelque chose de gai, & sembloit plus riante qu'auparavant. Certains nuages tendrement répandus dans l'air, & différemment colorez des rayons du soleil, faisoient mille beaux effets ; de sorte que le ciel & la terre paroissoient alors avec des charmes tout nouveaux. Après avoir fait quelques tours d'allée du côté de la riviere, nous recommençâmes à parler des Peintres qui avoient vécu du tems du Titien, & qui avoient suivi sa maniere. Comme il y en a eu plusieurs qui ont été bien moins considérez que les autres, nous ne dîmes que fort peu de choses sur leurs Ouvrages. Mais Pymandre m'ayant fait souvenir d'un beau païsage qui est presentement dans le cabinet du Roi, dans lequel est representé Saint Jean qui baptise Notre Seigneur, je lui appris qu'il étoit de BAS-

BERT ZUSTRUS Flamand, & l'un des éleves du Titien.

Cependant, dis-je à Pymandre, entre ceux qui ont suivi le Titien dans sa maniere de peindre, ANDRÉ SCHIAVON est asfûrément un des plus considerables. Il étoit né de parens fort pauvres, qui avoient quitté l'Esclavonie pour s'établir à Venise. Dès sa jeunesse il s'appliqua à dessiner d'après les estampes du Parmesan : mais ensuite il étudia beaucoup les Ouvrages du Georgeon & du Titien. S'étant formé une maniere particuliere, il commença à travailler avec tant de soin, & fit paroître dans ses peintures une beauté de pinceau, & un goût de couleurs si exquis, qu'il se fit admirer de tout le monde. Il est vrai que n'ayant pas été secondé dans ses études pour pouvoir être bien instruit dans le dessein, qui est la partie principale de la peinture, il s'abandonna trop-tôt à l'inclination qu'il avoit de peindre. Aussi n'ayant pas fait un assez grand fond de science, ses Ouvrages ne sont pas corrects : mais ce défaut se trouve caché par la beauté des couleurs, qui imposent facilement à ceux qui n'ont qu'une connoissance médiocre. Cependant André rendoit ses tableaux si agréables aux yeux de tout le monde, que le Tintoret disoit souvent qu'il n'y avoit point de Peintre qui

qui ne dût avoir au moins un tableau de Schiavon à cause de sa belle maniere de peindre ; mais qui en même-tems ne meritât d'être châtié, s'il ne s'efforçoit de mieux dessiner.

Pour André, il étoit digne d'excuse & de compassion, étant réduit dans une si grande necessité, que pour subsister & pour faire vivre ses parens, il étoit obligé de travailler avec promptitude, & d'entreprendre toutes sortes d'ouvrages, n'étant le plus souvent employé que par des maçons, qui le payoient comme un simple manœuvre. Il seroit demeuré longtems dans cette misere, si le Titien ne l'en eût tiré pour le faire travailler avec d'autres Peintres dans la bibliotheque de Saint Marc, où il fit trois tableaux. Dans le premier, il representa sous des figures emblematiques la Vertu militaire ; dans le second, la Souveraineté ; & dans le troisiéme, le Sacerdoce. Ensuite il fit plusieurs autres Ouvrages à Venise. Il travailla même en concurrence du Tintoret pour les Peres que l'on nomme *Crociferi*, & leur fit un tableau où la Vierge est representée comme elle visite Sainte Elisabeth. Mais cet Ouvrage ne lui réüssit pas de même que plusieurs autres qu'il avoit faits ; & le Tintoret qui representa la Purification de la Vierge, le surmonta non seule-

seulement dans le dessein, mais encore dans la vivacité du coloris, bien que cette derniere partie fût celle où André étoit le plus fort. Quoiqu'il fît depuis ce tems-là une très-grande quantité de tableaux, sa fortune n'en devint pas meilleure. Il vécut toûjours dans la pauvreté, & y mourut âgé de soixante ans. Sa réputation, & le prix de ses peintures augmenterent, lorsqu'il ne fut plus au monde; ce qui est arrivé souvent à plusieurs grands Peintres. Nous ne voyons pas ici beaucoup de tableaux de sa façon. Monsieur Jabac en a un où est representé la Vierge & l'enfant Jesus dans un grand païsage.

Pendant que tous les Peintres dont je viens de parler, embellissoient par leurs Ouvrages la ville de Venise, il y en avoit plusieurs autres, originaires de la ville de Bresse en Lombardie, qui travailloient aussi avec un favorable succès. Parmi ceux-là je puis vous nommer Alexandre Bonvincino surnommé Le Moretto, qui dès sa jeunesse étudia sous le Titien, & tâcha aussi d'imiter la maniere de Raphaël ; Girolamo Romanino, capricieux dans ses inventions, & qui peignit d'une manière fiére & bizarre ; Calisto de Lodi, qui travailla beaucoup à fraisque & à détrempe ; Girolamo Savolde de noble famille. On voit à Fontaine-
bleau

bleau un tableau de sa main, où il a peint Gaston de Foix comme à demi-couché, & derriere lui des miroirs qui representent les parties du corps que l'on ne pourroit voir. Il demeura long-tems à Venise où il mourut. Madame la Présidente Ardier a deux tableaux de lui: dans l'un est representé la Magdelaine, & dans l'autre Saint Jérôme au desert.

LE MUTIAN dont l'on voit des païsages si bien gravez par Corneille Cort, étoit aussi de Bresse. Il étudia d'abord sous le Romanino, mais il s'attacha ensuite à la maniere du Titien. Etant allé à Rome, il fit amitié avec Tadée Zuccato, & travaillerent de compagnie à dessiner d'après les statuës antiques & les tableaux des meilleurs Maîtres. Le Mutian employoit néanmoins une bonne partie du tems à faire des portraits & des païsages, pour lesquels il avoit un génie tout particulier. Il a peint en plusieurs endroits de Rome, & fit par l'ordre du Pape Gregoire XIII. un tableau dans l'Eglise de Saint Pierre où il représenta Saint Paul premier Hermite, & Saint Antoine. Jule Romain ayant commencé à dessiner les bas-reliefs de la Colonne Trajane, & étant mort sans l'achever, le Mutian continua ce grand Ouvrage; & c'est par son moyen que nous avons les estampes dont Ciaconius a fait l'explication. Sur

Sur la fin de ses jours, ayant fait son testament, il laissa à l'Académie de Saint Luc de Rome deux maisons, & ordonna que si ses héritiers mouroient sans hoirs, tous ses biens retournassent à l'Académie, pour faire bâtir un hospice où pourroient se retirer les jeunes gens qui viendroient à Rome apprendre à peindre, & qui n'auroient pas moyen de subsister. Ce fut aussi à sa considération que le Pape Gregoire XIII. fonda la même Academie par un Bref que le Pape Sixte V. confirma depuis. Ce Peintre mourut (1) âgé de soixante & deux ans, & fut enterré dans l'Eglise de Sainte Marie Majeure, où il avoit choisi le lieu de sa sepulture.

Je ne vous dis rien de toutes les peintures que l'on voit à Venise & en plusieurs autres lieux, d'un certain BONIFACE VENITIEN, qui fut Disciple du vieux Palme, & qui l'imita si bien, que les plus habiles avoient quelquefois de la peine à reconnoître les Ouvrages du Disciple d'avec ceux du Maître. Il étudia aussi d'après les tableaux du Titien, ce qui ne servit pas peu à perfectionner sa maniere. Il mourut âgé de soixante-deux ans.

Mais avant que de parler des autres Peintres de Lombardie, qui ont excellé depuis ceux que je viens de nommer, je
suis

(1) En 1590.

suis d'avis que nous retournions du côté de Rome & de Florence. Jacopo Barrozi, dit VIGNOLE, travailloit à Rome, mais beaucoup moins à la peinture qu'à la sculpture & à l'architecture. Il mourut en 1573. âgé de soixante-six ans.

PYRRO LIGORIO Napolitain, mourut aussi dans le même-tems. Il s'appliqua particulierement à l'architecture; & quoiqu'il ait fait beaucoup de tableaux, & des desseins pour des tapisseries, comme ceux que vous pouvez avoir vûs entre les mains de M. de Chantelou, Maître-d'Hôtel du Roi, qu'il avoit fait pour le Cardinal d'Este, & où il a representé l'histoire d'Hippolyte fils de Thesée, l'on peut dire que la plus grande connoissance qu'il avoit acquise, étoit celle des monumens antiques, ayant fait une étude & une recherche toute singuliere des statuës, des bas-reliefs, des médailles, des peintures, des bâtimens; & generalement de tout ce qui peut donner quelque instruction de l'antiquité. Il y a plusieurs volumes dessinez de sa main dans la Bibliotheque du Duc de Savoye, où les curieux pourroient apprendre beaucoup de choses que nous ne voyons plus aujourd'hui. Entre celles qu'il a recherchées avec soin, on voit toutes les sortes de vaisseaux qui étoient anciennement en usage, assez differens de ceux d'aujourd'hui.

Cette

Cette étude que Pyrro Ligorio a faite, est non seulement curieuse, mais très-necessaire aux Peintres qui veulent observer la convenance dans les sujets d'histoires, comme ont fait Raphaël, Jule Romain, & quelques autres. Car on peut remarquer parmi tous ces differens vaisseaux, la forme de ces navires si grands & si magnifiques dont les anciens (1) Auteurs nous ont laissé des descriptions.

Je ne sçai si vous vous souvenez d'un Julio Clovio qui travailloit excellemment de miniature.

N'est-ce pas de lui, dit Pymandre, les figures de miniature qui sont dans un Office de la Vierge écrit à la main, qu'on nous montra au Palais Farnese, un jour que nous étions allez voir la galerie des Caraches, & le cabinet des tableaux?

C'est ce Peintre-là même, repartis-je, qui fit cet Ouvrage dans le tems qu'il demeuroit avec le Cardinal Farnese. Il étoit originaire de l'Esclavonie, & avoit appris à dessiner sous Jule Romain; c'est ce qui rendoit son travail si beau & d'une si grande maniere. Comme il a vécu quatre-vingts ans, il a beaucoup peint pour divers Princes & Seigneurs. Il mourut à Rome l'an 1578. & fut enterré dans l'Eglise de Saint Pierre aux Liens.

Dans

(1) Elia. Athen. Plut.

& sur les Ouvrages des Peintres.

Dans ce tems-là le BRONZIN Disciple du Pontorme travailloit à Florence. Il a fait plusieurs portraits, & quantité d'autres tableaux où l'on peut voir qu'il a été un des meilleurs Peintres de l'Ecole de Florence. Il mourut âgé de soixante-neuf ans, & eût pour éleve ALEXANDRE ALLORI son neveu : c'est de ce dernier qu'est un tableau qui est à l'Hôtel de Condé, où l'on voit une Venus couchée & un petit Amour. Il en avoit fait encore deux autres de la même grandeur pour *Louïs Diacetto*, qui ont été long-tems dans son hôtel à Paris.

Ce fut environ dans le même-tems que mourut GEORGE VAZARI. Quoiqu'il ait beaucoup peint en plusieurs lieux d'Italie, son nom néanmoins n'auroit jamais été si connu qu'il est aujourd'hui, s'il n'avoit fait que des tableaux, & qu'il n'eût point entrepris d'écrire les vies des Architectes, des Sculpteurs & des Peintres qui avoient excellé en ces sortes d'Arts. Car on peut dire que ç'a été en voulant éterniser leur mémoire, qu'il a conservé la sienne ; & ce qu'il a écrit, lui sert aussi bien qu'à la plus grande partie de ceux dont il a parlé, d'un monument beaucoup plus durable & plus glorieux que les tableaux, les statuës, & les édifices qu'ils ont laissez, & ausquels ils ont travaillé. Je ne vous dirai rien de ses peintures dont il a eû soin lui-même

même de parler assez souvent dans ses écrits ; je vous ferai seulement remarquer qu'il étoit d'Arezzo, & qu'il avoit appris les commencemens de la peinture de ce Guillaume de Marseille, qui travailloit à Rome du tems du Pape Jule II. qu'ensuite il alla à Florence, où il dessina sous Michel-Ange, & sous André del Sarte ; qu'étant retourné en son païs, le Cardinal Hippolyte de Medicis le mena à Rome ; qu'il peignoit avec beaucoup de promptitude ; qu'il étoit abondant en inventions, & entendu dans l'architecture : mais sur tout qu'il aimoit beaucoup les belles lettres, & prenoit plaisir à écrire. Cela se voit par ses livres, où il paroît grand Ecrivain, & plus sçavant dans sa langue, que profond dans l'Art de la peinture dont il n'établit aucunes regles. Il aimoit principalement à loüer les Peintres de sa nation ; & s'étant appliqué à faire une soigneuse recherche de tous leurs Ouvrages, il en a fait des descriptions exactes, donnant à son discours les ornemens & les graces qu'il étoit capable de recevoir. Il est vrai qu'étant ami d'Annibal Caro & de l'Adriani, on dit qu'ils ont eu part à ce travail, & qu'ils ont beaucoup contribué à le mettre en l'état où nous le voyons ; mais particulierement Vincenzo Borghini, qui étoit un de ses plus intimes amis,

&

& frere de ce Raphaël Borghini, qui a aussi écrit des Peintres & des Sculpteurs. Vasari n'avoit que soixante trois ans, lorsqu'il mourut à Florence l'an 1574.

Je ne m'arrêterai pas beaucoup à plusieurs autres Peintres qui travailloient encore à Florence & à Rome, comme un JACOBO SEMENTA, qui a fait quelques tableaux dans le Cloître de la Trinité du Mont, où il a representé la vie de Saint François de Paule. MARCELLO VENUSTO de Mantouë, Disciple de Perin del Vague, qui peignit assez agréablement, & duquel je pense vous avoir déjà parlé. C'est lui qui avoit fait les cartons des tapisseries de l'Hôtel de Guise, où sont representez les differens âges, dont j'ai vû les desseins entre les mains de M. Jabac.

Je ne vous dirai rien encore de particulier d'un MARCO DA FAENZA, dont il y a aussi quelques tableaux dans le Cloître de la Trinité du Mont; d'un GIROLAMO DA SERMONETA, qui a peint au Vatican dans la Chapelle de Sixte, où il a representé comme Pepin, Roi de France, donne Ravenne à l'Eglise de Rome. Je ne vous parlerai point de ce qu'a fait BARTHOLOMÉE PASSEROTTI de Boulogne, qui apprit de Vignole le commencement du dessein; ni PROSPERO FONTANI, aussi de Boulogne, qui a beaucoup peint à Gennes

nes avec Perin del Vague, qui eut une fille nommée LAVINIA, qui peignit aussi fort bien ; ni BAPTISTE NALDINO, Disciple du Bronzin, lequel a peint à Rome dans l'Eglise de Saint Loüis des François, & dans l'Eglise de la Trinité du Mont ; ni même NICOLAO DALLE POMARANCIE, qui eut un fils nommé ANTONIO. Quoique ces Peintres ayent fait quantité d'Ouvrages, le mérite de la plûpart n'est pas assez grand pour parler d'eux comme nous avons fait de plusieurs autres : il est plus juste que nous disions quelque chose de ceux qui travailloient en ce tems-là au deçà des Monts.

En pouvez-vous remarquer, interrompit Pymandre, qui puissent tenir rang parmi ceux que vous estimez le plus ?

Je ne voudrois pas m'arrêter, repartis-je, à un grand nombre que l'on ne connoît pas assez, quoique parmi ce nombre il y en ait qui ne méritent pas moins d'être considerez que plusieurs dont le Vazari a fait mention. Car lorsque François I. commença à faire peindre à Fontainebleau, il y avoit un grand nombre de Peintres qui travailloient sous la conduite de Maître Roux & du Primatice. Outre ceux que je vous ai autrefois nommez qui vinrent d'Italie, il y eût encore BARTHELEMI DE-MINIATO & LAURENS RENAUDIN, qui
étoient

étoient de Florence, FRANCISQUE PELLEGRIN, VIRGILLE & JEAN BURON; CLAUDE BALDOUIN, qui a fait les desseins de quelques vitres de la Sainte Chapelle de Vincennes, & qui travailla beaucoup aux cartons des tapisseries de Fontainebleau; FRANCISQUE CACHETEMIER, & JEAN BAPTISTE BAGNACAVALLO. Ce dernier a peint à Fontainebleau sur les volets des armoires du cabinet du Roi: sur l'un il a représenté Ulisse, & dans l'autre la Prudence sous la figure d'une femme. NICOLAS BELIN dit Modéne, LUCAS ROMAIN, & quelques Italiens. Mais outre tous ceux-là il y avoit un grand nombre de François qui travailloient avec eux, tant aux Ouvrages de peinture qu'aux ornemens de stuc, entre lesquels je vous nommerai seulement comme les plus considerables, SIMON LE ROY, CHARLES & THOMAS DORIGNY, LOUIS, FRANÇOIS, & JEAN LERAMBERT, CHARLES CARMOY, qui a peint la voûte de la Sainte Chapelle de Vincennes, & qui a fait aussi des cartons des tapisseries de Fontainebleau avec Claude Baldouïn, JEAN & GUILLAUME RONDELET. Celui-ci a orné la cheminée de la grande sale du bal, par les ordres de Philibert de Lorme, qui alors étoit Architecte & Surintendant, Intendant des bâtimens

timens du Roi ; car le Primatice ne lui succeda en cette charge qu'en 1559.

GERMAIN MUSNIER travailla conjointement avec Barthelemi Deminiato, à quatre tableaux pour l'ornement des armoires du cabinet du Roi. LOUIS DU BREUIL, & quantité d'autres peignoient dans les galeries & dans les chambres de Fontainebleau.

Quand l'Empereur Charles V. passa en France, le Roi fit faire quelques ornemens de peinture à Fontainebleau pour sa reception. On choisit pour cela GUILLAUME DE HOEY, EUSTACHE DU BOIS, & quelques autres.

ANTOINE FANTOSE travailla beaucoup à des desseins de grotesques pour la grande galerie. MICHEL ROCHETET representa en douze tableaux les douze Apôtres : chaque tableau avoit deux pieds & demi de haut avec une bordure d'ornemens aussi de peinture, pour servir de modéles à un Emailleur de Limoges, qui travailloit pour Sa Majesté. Il fit aussi deux tableaux pour les volets des armoires qui sont au cabinet du Roi, où il representa dans l'un la figure de la Justice, & dans l'autre un Roi qui se fait arracher un œil. JEAN SANSON, & GIRARD MICHEL travaillerent aussi dans les chambres des étuves, & dans la grande galerie, dans le

tems

& sur les Ouvrages des Peintres. 118

tems que Vignole & Francisque Libon Fondeur, prenoient le soin de faire faire les moules de terre & de plâtre, pour jetter en bronze les statuës que le Roi avoit fait venir de Rome.

Il y avoit encore alors JANET, qui faisoit fort bien des portraits ; on voit à Fontainebleau ceux qu'il a faits de François I. & de François II ; & dans la Bibliotheque de Monsieur le Président de Thou, il y en avoit plusieurs des principaux Seigneurs qui vivoient en ce tems-là. Il travailloit également bien en huile & en miniature. Ronsard a parlé avantageusement de lui dans ses poësies.

CORNEILLE natif de Lion, a fait aussi quantité de portraits sous les regnes de François I. Henri II. François II. & Charles IX. Brantosme dans ses Mémoires estime beaucoup un tableau où il avoit peint Catherine de Medicis avec ses deux filles ; & dit que cette Reine prit grand plaisir à regarder cette peinture, un jour qu'étant à Lion, elle alla voir chez Corneille les portraits de tous les grands Seigneurs & des Dames de la Cour, dont il avoit une chambre remplie.

Il y avoit DUMOUTIER qui en faisoit en crayon ; il étoit pere de celui que nous avons vû à Rome en 1648. & oncle de Daniel Dumoutier Peintre du Roi. Du-

moutier

moutier le fils, avant que d'aller à Rome, avoit fait un voyage en Flandres, & avoit porté avec lui plusieurs portraits de la main de son pere, representant des Seigneurs & des Dames de la Cour de France, lesquels l'Archiduchesse Isabelle acheta.

Mais un des plus considerables de tous les Peintres François qui travailloient alors, & dont sans doute la réputation n'est point encore si grande qu'elle merite, a été JEAN COUSIN. Il étoit de Soucy proche de Sens. S'étant appliqué dès sa jeunesse à l'étude des beaux Arts, il devint excellent géometre & grand dessinateur. Comme en ce tems-là on peignoit beaucoup sur le verre, il s'addonna particulierement à cette sorte de travail, & vint s'établir à Paris. Après y avoir fait plusieurs Ouvrages, & s'être mis en réputation, il fit un voyage à Sens où il épousa la fille du Sieur Rousseau qui en étoit Lieutenant Général. L'ayant amenée à Paris, il continua les Ouvrages qu'il avoit commencez, & en fit quantité d'autres. Un des plus beaux que l'on voye de lui, est un tableau du Jugement universel qui est dans la sacristie des Minimes du bois de Vincennes, & qui a été gravé par Pierre de Jode Flamand excellent dessinateur. Par ce seul tableau on voit combien

bien il étoit sçavant dans le dessein, & abondant en belles pensées & en nobles expressions: aussi est-il malaisé de s'imaginer la grande quantité d'Ouvrages qu'il a faits, principalement pour des vitres, comme l'on en voit à Paris dans plusieurs Eglises, lesquels sont de lui ou d'après ses desseins. Dans celle de Saint Germain il a peint sur les vitres du chœur le Martyre de Saint Laurens, la Samaritaine & l'histoire du Paralytique.

Son bien étant scitué aux environs de Sens, il passoit dans cette ville-là une grande partie de l'année, & c'est pourquoi l'on y voit plusieurs peintures de sa façon. Il y a une vitre dans l'Eglise de Saint Romain où il a representé le Jugement universel; & dans l'Eglise des Cordeliers il a peint aussi sur une vitre, Jesus-Christ en Croix, & l'histoire du Serpent d'airain; & sur un autre, un miracle arrivé par l'intercession de la Vierge.

Dans la Chapelle du Château de Fleurigny qui n'est qu'à trois lieuës de Sens, il a representé la Sibile qui montre à Auguste la Vierge qui tient entre ses bras son Fils environné de lumiere, & cet Empereur prosterné qui l'adore. On voit encore dans la ville de Sens plusieurs tableaux de sa main, & quantité de portraits, entr'autres celui de Marie Cousin fille de cet

Tome III. F excel-

excellent Peintre, & celui d'un Chanoine nommé Jean Bouvier.

Il y a chez un (1) Conseiller du Présidial de Sens, un tableau de ce Peintre, où est représenté une femme nuë & couchée de son long. Elle a un bras appuyé sur une tête de mort, & l'autre allongé sur un vase entouré d'un serpent. Cette figure est dans une grotte percée en deux endroits differens. Par l'une des ouvertures on voit une mer, & par l'autre une forêt. Au dessus du tableau est écrit *Eva prima Pandora*. Tous ces differens Ouvrages sont assez considerables pour faire juger que Jean Cousin étoit un des sçavans Peintres qui ayent été. La nature & l'étude avoient également contribué à le rendre habile: car on voit dans ce qu'il a fait, une facilité & une abondance que l'on ne peut acquerir par la seule étude, & on y remarque un correct dans le dessein, une exacte observation de pespective & d'autres parties que la nature ne donne point. Aussi a-t-il laissé des marques de son sçavoir dans les livres que nous avons de lui, où il donne des regles pour la Géometrie, pour la perspective, & pour ce qui regarde les racourcissemens des figures. Ce dernier a été jugé si utile pour apprendre les principes de la peinture,

(1) *M. le Févre.*

ture, qu'il est dans les mains de tous ceux qui professent cet Art ; & la grande quantité d'impressions qu'on en voit, est un témoignage de sa bonté, & de l'estime qu'on en fait.

Outre tous ces talens nécessaires dans sa profession, il avoit encore celui de plaire à la Cour, où il étoit fort aimé, & où il passa une partie de ses jours auprès des Rois Henri II. François II. Charles IX, & Henri III. Comme il travailloit fort bien de sculpture, il fit le tombeau de l'Amiral Chabot, qui est aux Celestins de Paris, dans la Chappelle d'Orleans. Il y en a qui ont voulu faire croire qu'il étoit de la Religion Prétenduë Réformée, à cause que dans la vitre où il a représenté le Jugement universel dont j'ai parlé, il a peint la figure d'un Pape, qui paroît dans l'Enfer au milieu des démons. Mais c'est un fondement bien foible pour avoir donné lieu à mal juger de la foi de ce Peintre, qui n'a pas été le seul, comme nous l'avons remarqué ailleurs, qui ait peint de semblables choses, pour apprendre à tout le monde qu'il n'y a point de condition qui puisse être exempte des peines de l'autre vie : joint que tous ses autres Ouvrages, où il a pris plaisir de representer des sujets de pieté, & particulierement la vie qu'il a toûjours menée, le justifient assez de

ces soupçons si legers & si mal fondez. L'estime qu'on doit avoir pour un si grand homme, m'a souvent fait informer de sa vie & de ses mœurs ; mais je n'ai rien oüi dire de lui que de très-avantageux. Il m'a été impossible de sçavoir en quelle année il est mort, seulement qu'il vivoit en 1589. véritablement fort âgé.

Alors ayant cessé de parler, Vous me venez d'apprendre, dit Pymandre, des choses que je ne sçavois pas, & qui pourtant meritent d'être remarquées. J'avois assez souvent oüi parler de plusieurs vitres qui sont à Paris dont l'on fait beaucoup d'état : mais n'en ayant rien conçû d'avantageux que pour ce qui regarde la beauté du verre & des couleurs, je ne m'étois pas fait une idée de la grandeur du dessein & de la science du Peintre, telle que vous me la representez dans celles qui sont de Jean Cousin.

Ne vous souvenez-vous pas, lui repartis-je, de ce que nous avons dit autrefois en parlant de Lucas, d'Albert, & de quantité d'autres qui travailloient sur le verre ; & que dans ce tems-là beaucoup de Peintres étoient ici Maîtres Peintres & Vitriers ?

Ce que vous m'en avez appris, répondit Pymandre, n'empêchoit pas que je ne considerasse ces travaux comme des

Ouvrages

Ouvrages ordinaires, & semblables à ceux de ces premiers Peintres Flamands : mais de la sorte que vous parlez de ceux de Jean Cousin, je voi bien que vous les avez dans une autre consideration.

Il est vrai aussi, repliquai-je, que la maniere de travailler avoit déjà bien changé en France, où depuis que le Primatice eût peint à Fontainebleau, l'on suivoit le goût d'Italie, & l'on se perfectionnoit de jour en jour. Les vitres de la Chapelle de Gaillon, peintes sous la fin du regne de Loüis XII. & d'autres que j'ai vûës à Roüen, sont admirables par l'apprêt des couleurs. Mais vous pouvez avoir vû en plusieurs Eglises de Chartres, des vitres peintes depuis l'an 1520. qui étoient d'un assez bon goût de dessein & d'un bel apprêt. Plusieurs étoient peintes par un nommé Pinaigrier, Vitrier, qui étoit excellent en cet Art, & dont les enfans ont depuis ce tems-là travaillé à Tours avec estime. Après la mort du Primatice, qui fut environ l'an 1570. le Roi Charles IX. commit en sa place pour Architecte de Fontainebleau Jean Bullant. Alors Toussaint du Breüil, Peintre du Roi, travailloit à Fontainebleau, & avoit la conduite avec Roger de Rogery, des autres Peintres qui peignoient dans le même lieu. Il y a quatorze tableaux à fraisque du dessein

de du Breüil dans une des chambres que l'on appelle des Poêles, dans lesquels il a représenté l'histoire d'Hercule. Le tableau où ce Heros est peint encore jeune, & s'exerçant à tirer de l'arc, est tout de sa main. Ce fut lui aussi qui rétablit dans la grande galerie & dans la sale du bal, plusieurs peintures à fraisque qui étoient gâtées.

Il travailla conjointement avec Bunel à peindre la voûte de la petite galerie du Louvre, qui fut brûlée en 1660. Il avoit étudié les principes de la peinture sous le pere de Freminet, & mourut sous le regne de Henri IV.

Quant à Roger de Rogery, il peignit à Fontainebleau proche la chambre où du Breüil avoit representé l'histoire d'Hercule, & fit treize tableaux dans lesquels étoit la suite de la même histoire. Il mourut environ l'an 1597.

ETIENNE DU PERAC, Parisien, travailloit aussi en ce tems-là. Etant à Rome en 1569. il dessina l'Eglise de Saint Pierre & plusieurs Antiquitez que l'on voit gravées de lui. Il a peint à Fontainebleau la sale des bains, où sont representez dans cinq tableaux les Dieux des eaux, & les Amours de Jupiter & de Calisto. En 1597. il conduisit plusieurs Ouvrages aux Tuilleries, & à Saint Germain en Laye, étant alors Architecte du Roi. Il mourut vers l'an 1601.

1601. & laissa une fille nommée Arthemise du Perac, qui épousa le Sieur Bourdin.

Jacob Bunel Peintre du Roi, peignit avec du Breüil, comme je viens de dire, dans la petite galerie du Louvre. Il naquit à Blois l'an 1558. & fut baptisé dans l'Eglise de Saint Honoré. Son pere se nommoit François Bunel Peintre. C'est de Jacob un grand tableau de la descente du Saint Esprit qui est à Paris dans l'Eglise des Grands Augustins, & un autre tableau qui est aux Feuillans dans la ruë de Saint Honoré, representant l'Assomption de la Vierge.

Pendant qu'il peignoit à la petite galerie du Louvre, David & Nicolas Pontheron, Nicolas Bouvier, Claude & Abraham Halle travailloient aux ornemens, & aux dorures des trumeaux de la même galerie.

Jerôme Baulleri étoit aussi un de ceux qui peignoient au Louvre.

Henri Lerambert, Pasquier Testelin, Jean de Brie, Gabriel Honnet, Ambroise du Bois, Guillaume Dumée travailloient, tantôt au Louvre, tantôt aux Thuilleries, tantôt à Saint Germain, & tantôt à Fontainebleau. Honnet fit trois tableaux pour être posez au Louvre dans le grand cabinet de la Reine, où

étoient représentez trois sujets tirez de la Jérusalem du Tasse. Dans le premier il peignit le Magicien Ismêne, qui persuade le Roi Aladin de prendre l'image de la Vierge qui étoit dans une Chapelle des Chrétiens, afin de s'en servir dans ses enchantemens. Dans le second, on voit Aladin qui enleve cette image ; & dans le troisiéme, Sophronie, qui pour sauver les Chrétiens que ce Roi vouloit faire mourir, s'accuse d'avoir ôté l'image du lieu où Aladin l'avoit transportée.

Bunel, du Bois, & Dumée firent la suite du même sujet. Bunel représenta dans un tableau le Magicien faisant ses enchantemens en présence d'Aladin, & dans un autre le Roi qui commande que l'on mette les Chrétiens à mort. Du Bois fit aussi deux tableaux : dans l'un il peignit Olinde qui se présente devant Aladin pour mourir au lieu de Sophronie ; & dans le second, Sophronie qui soûtient au Roi que c'est elle qui a dérobé l'image.

Dumée en fit trois. Dans le premier paroissoit Clorinde à cheval, & en habit de cavalier qui arrive dans Jerusalem, où elle apperçoit Olinde & Sophronie attachez sur un bucher. Dans le second, Clorinde paroît, qui demande au Roi Aladin la grace d'Olinde & de Sophronie ; & dans le troisiéme, on voit ces deux amans qu'on

qu'on delivre du supplice. Dumée peignit encore sur les lambris & sur les guichets du même cabinet, plusieurs petites figures representant des divinitez.

Pendant que tous ces Peintres que j'ai nommez, & qui travaillerent depuis le regne de François I. perfectionnoient en France l'Art de la peinture, il y en avoit aussi d'autres en Flandres, qui quittant la maniere des anciens Maîtres de ce païs-là, en suivoient une beaucoup meilleure, parce que plusieurs d'entr'eux ayant étudié long-tems à Rome, en revenoient l'esprit rempli de belles choses qu'on y faisoit alors.

Michel Coxis de Malines, fut un des premiers qui travailla d'un meilleur goût: il avoit été disciple de Bernard-van-Orlay de Bruxelles, dont je vous ai parlé. Etant à Rome il peignit sous Raphaël dans l'Eglise *de l'Anima*. Il est vrai que ce n'étoit pas un esprit fertile en inventions : mais ayant apporté en Flandres plusieurs desseins qu'il avoit faits d'après les Ouvrages des meilleurs Peintres d'Italie, il en mettoit toûjours quelque chose dans la composition de ses tableaux ; ce qui les rendoit très-agréables, & lui acqueroit beaucoup de réputation. Car d'abord l'on ne connoissoit pas que c'étoit des desseins de Raphaël & d'autres excellens Maîtres

F v dont

dont il se servoit assez heureusement. Mais Jerôme Cock étant de retour de Rome, d'où il apporta l'Ecole d'Athénes & plusieurs autres Ouvrages qu'il donna au public, découvrit par là les larcins de Coxis. Ce Peintre vécut jusques à l'âge de 95. ans, & ne mourut (1) que d'une chûte qu'il fit de dessus un échaffaut sur lequel il étoit à travailler. Il laissa un fils, qui n'a pas été si bon peintre que lui, mais qui a aussi vécu fort long-tems.

JEAN BOL étoit de la même ville de Malines, & mourut un an après Coxis, âgé de soixante ans. Il faisoit fort bien le païsage, particulierement à détrempe & en miniature. Les Tapissiers de Bruxelles l'employoient ordinairement à faire des desseins de tapisseries. L'on voit plusieurs estampes gravées d'après ses Ouvrages.

PIERRE PORBUS de Bruges mourut en 1583. Il laissa un fils nommé François, auquel il avoit donné les premieres leçons de la peinture : mais qui étudia depuis sous Francflore. Ce François eut aussi un fils qui a beaucoup peint en France, & duquel nous pourrons parler une autre fois.

Mais entre les Peintres qui avoient alors plus de credit dans les Païs-Bas, ANTOINE MORE, natif d'Utrecht, est un des plus remar-

(1) A Anvers en 1592.

remarquables. Il étoit disciple de Jean Schoorel, comme je crois vous l'avoir déjà dit. Ce qui le fit considerer davantage, fut la faveur qu'il eut auprès de l'Empereur Charles-Quint & du Roi d'Espagne Philippe II. par le moyen du Cardinal de Granvelle qui fut son protecteur. Etant à la Cour de Madrid dès l'an 1552. il y fit le portrait de Philippe. L'Empereur l'ayant envoyé en Portugal, il peignit le Roi, la Reine & la Princesse leur fille. Il passa en Angleterre pour faire le portrait de la Reine Marie, seconde femme de Philippe. Il fit encore ceux de plusieurs Grands d'Espagne, & du Cardinal de Granvelle. Il peignit aussi dans les Païs-Bas le Duc d'Albe, pour lequel il fit tous les portraits de ses Maîtresses. Dès sa jeunesse il avoit voyagé en Italie. On ne voit pas de grandes compositions d'Ouvrages de sa façon. Je n'ai vû qu'un tableau de lui que l'on estime son chef-d'œuvre, & que l'on montroit à Paris il y a quelques années. Il étoit composé de cinq figures : la principale étoit un Christ ressuscité, à côté de lui Saint Pierre & Saint Paul, & deux Anges au-dessus. Vous voyez bien qu'il n'y a rien dans l'invention qui puisse faire juger avantageusement du génie de ce Peintre. L'Ordonnance étoit de même. Quant au dessein, il étoit assez correct, &

les carnations assez bien peintes, mais pourtant d'une maniere seiche & un peu trenchée. Il y a apparence que ce qui rend ses ouvrages aussi estimez qu'ils sont en Flandres, c'est qu'il s'en trouve peu. Il laissa en mourant un Tableau imparfait, qu'il avoit commencé pour l'Eglise de Notre-Dame d'Anvers, dans lequel il representoit la Circoncision de Notre Seigneur. J'ai oüi dire que ce Peintre n'étoit pas moins bon courtisan qu'excellent ouvrier ; qu'il avoit beaucoup d'honnêteté, un maintien grave, & parloit fort bien : ce qui le rendit sans doute considerable parmi les Peintres de ce tems-là.

GEORGE HOEFNAGHEL d'Anvers étoit son contemporain, & faisoit bien le païsage. Il a dessiné quantité de Villes en divers endroits de l'Europe; & dans le recüeil qu'on a fait des Villes du monde, la plus grande partie vient d'après ses desseins, particulierement les villes d'Espagne, d'Allemagne & d'Italie. Il mourut en 1600.

JUDE INDOCUS Van-Winghen de Bruxelles vivoit encore dans le même tems. Il avoit étudié en Italie : il ordonnoit assez bien ses Tableaux, & les peignoit de bonnes couleurs. On voit à Bruxelles dans l'Eglise de Saint Gery un Tableau de la Céne

Céne qu'il a peint. Il mourut en Allemagne, l'an 1603.

Jean Strada mourut l'année d'après, âgé de 74. ans. Il étoit de Bruges : mais s'étant attaché au Duc de Florence, il demeura toûjours à son service. Il a fait plusieurs Tableaux concernant l'histoire de la Maison de Medicis. Ce qu'il faisoit le mieux, étoit des chasses & des batailles qui ont été gravées par Goltius, & par quelques autres Graveurs. Il fut maître de Tempête Florentin, qui le surpassa de beaucoup.

Bartholomée Sprangher, nâquit à Anvers, l'an 1546, il étudia en son païs. Après avoir demeuré quelque tems en France, il alla à Rome, où il fut bien reçû du Pape Pie V. Il peignit à Saint Loüis des François & en plusieurs autres lieux. Comme il s'en retournoit par l'Allemagne, l'Empereur le retint pour son Peintre ordinaire, & lui fit faire quantité de Tableaux. Goltius & Muler ont gravé beaucoup de ses ouvrages.

Michel Jean Miervert de Delft en Hollande, faisoit alors des portraits fort beaux & de bonne maniere.

Je vous parle de gens qui ont eu de la vogue pendant leur vie, & même assez de réputation après leur mort. Cependant s'ils ont merité de tenir rang entre les
bons

bons Peintres, leurs ouvrages pourtant ne peuvent pas être proposez comme des exemples fameux, où l'on voye toutes les parties de la peinture dans un haut degré de perfection. Car bien que les Flamands ayent possedé celle du coloris assez avantageusement, il y a une grande difference de leur maniere de peindre à celle de l'école de Lombardie. La vivacité des couleurs, la beauté du pinceau, & le grand soin que les Peintres de Flandres apportoient à finir leurs ouvrages, n'a point ce grand air, cette beauté, ni ce vrai que nous voyons dans les Tableaux des Peintres d'Italie dont nous avons parlé. Quoiqu'il ne paroisse pas que les Italiens prissent autant de peine à finir leurs ouvrages que les Flamands, il n'y a rien cependant qui ne soit entierement achevé. Il semble qu'ils ayent eu un talent particulier pour travailler avec plus de facilité, & pour representer en moins de tems des choses plus nobles, plus grandes & plus vrayes ; & c'est en cela même qu'ils sont plus estimables d'avoir si bien sçû cacher l'art & le travail, qu'il n'y en paroît point.

Y a-t'il rien de si agréable à voir que les peintures de PAUL CAILLIARI DE VERONE. Ce n'est point dans les limites étroites de quelques petits Tableaux qu'il

a renfermé son sçavoir ; c'est dans de grandes compositions d'histoires que l'on découvre la force de son pinceau. Ce Peintre a porté la beauté du coloris & l'entente des lumieres aussi loin que pas un de ceux qui ayent paru jusqu'à present. Il nâquit à Verone, l'an 1532. Son pere nommé Gabriël Cailliari qui étoit Sculpteur, lui apprit d'abord à dessiner, & à faire des modéles de terre : mais voyant que son fils avoit plus d'inclination pour la peinture que pour la sculpture, il le mit chez un de ses beaufreres, nommé Antoine Badille, Peintre qui étoit alors en réputation. Paul demeura quelque tems dans la maison de son oncle, où il ne mit guéres à se perfectionner, ayant naturellement les qualitez propres pour devenir un grand Peintre. Il avoit beaucoup de facilité à comprendre tout ce qu'il vouloit sçavoir ; retenoit parfaitement les choses qu'il avoit une fois apprises. Il étoit laborieux & robuste de corps. Il avoit l'esprit noble & grand ; & ne se formoit point d'idées que de choses belles & gracieuses. Il commença de bonne heure à produire des ouvrages qui firent connoître la beauté de son génie, & qui furent un présage de ceux qu'on en devoit attendre.

Après avoir fait quelques Tableaux dans les Eglises de Verone, le Cardinal

Hercule

Hercule de Gonzague le mena à Mantouë avec plusieurs autres Peintres (1). Il travailla dans la grande Eglise, où il representa Saint Antoine tourmenté du démon. Cet ouvrage étant fait, il retourna à Verone, & copia un Tableau de Raphaël, qui est dans la maison des Comtes de Canosse. Il alla à Tienne dans le Vincentin, où il travailla pour les Comtes Porti. De-là il passa à Fanzolo dans le Trevisan, où il peignit plusieurs Tableaux à Fraisque, avec Baptiste del Moro. Ensuite étant allé à Venise, il s'y établit, & y trouva de l'emploi, bien qu'il y eût alors d'excellens hommes qui travailloient avec réputation. Je ne m'arrêterai point à vous parler de ce qu'il fit dans l'Eglise de Saint Sebastien, où il commença à peindre & à se faire estimer, ni de quantité d'autres Tableaux particuliers. Proche de Castel-Franco, il y a un lieu nommé la Sorenza, où il fit plusieurs ouvrages à fraisque. A Maziera dans le Trevisan, il embellit d'une infinité de peintures un Palais, bâti sur les desseins de Palladio, appartenant au Seigneur Marc-Antoine, frere de Daniel Barbaro, Evêque d'Aquilée, qui a si doctement écrit sur Vitruve.

Ensuite il retourna à Venise : mais comme

(1) Dominico Riccio detto il Brusa-Sorci. Batista del Moro, & Paolo Farinato.

me je n'aurois jamais fait, si je voulois m'arrêter à tout ce qu'on y voit de lui, je remarquerai seulement qu'après avoir travaillé dans la Bibliotheque de Saint Marc avec plusieurs Peintres (1) que le Titien avoit choisis par l'ordre des Procureurs, il remporta le prix qu'on avoit proposé pour celui dont les ouvrages seroient les plus estimez. Le Titien & Sansovin devoient être les Juges; & le prix, qui étoit une chaîne d'or, fut bien moins considerable que l'honneur que Paul Veronese acquit dans cette rencontre, où ses competiteurs même avoüerent de bonne foi que leurs Tableaux étoient bien inferieurs aux siens.

Ne vous souvenez-vous point, interrompit Pymandre, quels sujets il representa, & si c'étoit grande composition d'histoire?

Il peignit, repris-je, dans la voûte trois differens Tableaux. Dans le premier, il y avoit plusieurs belles femmes, dont l'une chantoit dans un livre, & les autres joüoient du Luth, & de quelques autres instrumens. Au milieu de toutes étoit l'Amour, comme inventeur de la musique, selon l'opinion de quelques-uns. Dans le second, on voyoit deux femmes representant la Géometrie

(1). Gioseppe Salviati. Batista Franco. And. Sciavon. Il Zelotti. Il Frasina.

metrie & l'Aritmétique. Et dans le troisiéme, il peignit, sous la figure d'un jeune homme, l'honneur qui s'acquiert par l'étude des sciences. Il étoit élevé sur un piedestal, & au devant étoient des Philosophes, des Historiens & des Poëtes, qui lui presentoient des guirlandes de fleurs de lierre & de laurier.

Après qu'il eût fini ce travail, il fit un voyage à Verone pour voir ses parens. Ce fut dans ce tems-là qu'il peignit dans le Réfectoire des Peres de *San Nazaro*, Notre Seigneur chez Simon le Lepreux, & la Magdeleine à ses pieds.

Au retour de Verone, il acheva des ouvrages qu'il avoit commencez à Venise, & travailla à d'autres pour les Peres Jesuites. A mesure que le nombre de ses Tableaux augmentoit, sa réputation devenoit plus grande, & son nom plus celebre. Girolamo Grimani Protecteur de Saint Marc, ayant été nommé pour Ambassadeur à Rome, Paul qui étoit de ses amis, l'accompagna dans ce voyage, non pas pour voir la Cour du Pape, mais pour considerer la magnificence des bâtimens, les peintures de Raphaël, les ouvrages de Michel-Ange, les statuës antiques, & tant d'autres restes précieux de l'ancienne grandeur Romaine. Car non seulement il regarda toutes ces choses avec plaisir, mais

il en tira beaucoup d'utilité : ce que l'on connut bien tôt, lorsqu'étant de retour à Venise, il travailla pour la République.

Entre les Tableaux qui accrurent davantage sa réputation, il en peignit quatre sur de la toile en divers tems, où il representa des banquets d'une disposition magnifique & extraordinaire. Le premier qu'il acheva, fut celui du Réfectoire de Saint George. Dans une étenduë de plus de trente pieds de long, il representa les nôces de Cana, où l'on voit plus de six vingts figures d'une beauté admirable.

Le second, fut celui qu'il fit à Saint Sebastien, en 1570. Il y peignit le banquet de Simon le Lepreux, où l'on voit la Magdeleine qui essuye de ses cheveux les pieds du Sauveur.

Le troisiéme, qu'il fit à Saint Jean, en 1573. represente Notre Seigneur à table, avec ses Apôtres dans la Maison de Levi, & parmi les Publicains.

Le quatriéme, qui est dans le Réfectoire des Peres Servites, est le même sujet du second tableau dont je viens de parler ; c'est-à-dire, Jesus-Christ à table chez Simon, & la Magdeleine à ses pieds dans un état de penitente, mais dans une action differente de celle où il l'avoit peinte auparavant. Quant à l'ordonnance de cet ouvrage, il est d'une grandeur & d'une magni-

magnificence extraordinaire. Il y a deux Anges qui paroissent en l'air. Ils tiennent un rouleau où est écrit : *Gaudium in cœlo super uno peccatore pœnitentiam agente*; ce que le Peintre mit pour une plus grande intelligence du sujet.

Outre la belle disposition des figures, & la maniere admirable dont ces quatre Tableaux sont peints, on peut encore considerer la beauté des habits, la richesse des vases, & les autres accompagnemens, qui representent dans ces festins une magnificence aussi grande que tout ce qu'on a écrit autrefois de ceux du Roi Assuerus, & de tant d'autres si celebres dans l'histoire.

Je sçai bien, dit Pymandre, que les Anciens étoient très-somptueux dans leurs banquets ; que le luxe paroissoit non seulement dans le service de leurs tables, & dans la diversité des vases dont leurs buffets étoient parez, mais encore dans tous leurs autres meubles. Cependant comme vous avez parlé assez de fois de la convenance qu'un Peintre doit garder dans ses Tableaux, pour faire qu'on n'y voye rien qui ne soit conforme au sujet qu'il traite, je ne sçai si dans ceux de Paul Veronese, on peut dire qu'il ait bien observé les choses, comme vraisemblablement elles doivent être, parce qu'il me souvient d'en avoir

avoir vû quelques copies, où la magnificence égaloit, comme vous venez de dire, celle des plus grands Princes; ce qui ne peut convenir à des particuliers, tels qu'étoient Simon & Levi, ni à ceux qui convierent à leurs nôces, Jesus-Christ & la Vierge. Je l'estimerois, s'il avoit representé de ces banquets fameux, tels que celui où Cleopatre traita Marc-Antoine; car en ce cas il auroit pû faire voir des sales remplies de toutes sortes de riches meubles, & des tables servies avec une somptuosité extraordinaire, parce que cela auroit été de la dignité de cette grande Reine, & conforme au luxe de ce tems-là. Il me semble aussi que dans ces differens banquets que Paul Veronese a representez, il n'a pas suivi la coûtume ancienne de ce païs-là, où ils avoient des lits sur lesquels ils se couchoient, comme il est même marqué dans l'Ecriture Sainte, sur le sujet des Tableaux, dont vous venez de parler.

Si c'est une faute, repartis-je, que Paul Veronese ait faite, ce n'a été qu'après Raphaël & Leonard de Vinci, qui ont representé de la sorte Jesus-Christ, faisant la Céne avec ses Apôtres. Ce n'est pas que la mode de se coucher fût si universellement pratiquée, qu'on ne s'assist quelquefois sur des sieges. Je ne sçai si vous avez remarqué

remarqué dans Homere, (1) quand il parle d'un festin de Courtisans, qu'il dit qu'ils étoient assis sur des escabaux. Et dans le premier livre des Rois (2) vous pouvez voir comme Saül étoit assis à table dans une chaise, ayant à côté de lui Jonatas & Abner.

Je ne doute pas, repliqua Pymandre, que parmi tous ces peuples, il n'y ait eu des manieres differentes de se mettre à table : les lits mêmes n'ont pas été de tout tems en usage chez les Romains. Pline nous apprend qu'au commencement de la République, ils ne couchoient que sur des paillasses : mais comme les bornes de l'Empire vinrent à s'étendre, ces peuples plus puissans & plus riches, chercherent davantage à se mettre à leur aise ; & le luxe s'accrut de telle sorte, que leurs esclaves étoient incessamment occupez à leur preparer de nouveaux plaisirs.

Marcellus ayant pris Syracuse, en apporta la molesse avec les trésors. Ce fut aussi en Asie qu'ils trouverent l'invention de tant de meubles précieux. Ils y virent ces sortes de lits garnis de bronze, ces belles tables & ces riches buffets. Ils y apprirent (3) la délicatesse & la somptuosité

(1) Odiss. 1.
(2) C. 20. v. 25.
(3) Plin. l. 33. c. 12. & 34. c. 3.

té des banquets, & à se servir de musiciens & de baladins dans leurs repas ; & non seulement ils s'efforcerent de les imiter ; mais dans la suite des tems, ils les surpasserent encore dans toute sorte de luxe & de plaisirs. Car après avoir acheté les richesses du Roi (1) Attale, ils firent venir de toutes les parties d'Orient des Tortuës de mer, pour de leurs écailles en faire des meubles. Leurs vaisselles étoient d'or & d'argent, jusqu'à la baterie de cuisine. C'est pourquoi les Peintres ne peuvent manquer, quand ils representent une histoire qui s'est passée dans ce tems-là, d'y faire paroître beaucoup de magnificence & de richesse.

Il y a apparence, repartis-je, que l'usage de se servir des triclines, car vous sçavez que c'est le nom qu'on donne quelquefois à ces sortes de lits dont nous parlons, aussi-bien qu'au lieu où ils étoient, qui étoit proprement une sale à manger : il y a, dis-je, apparence que cet usage de se coucher sur des lits autour d'une table, est venuë de la coûtume qu'avoient les anciens de se baigner avant leur repas : car au sortir du bain, ils se mettoient sur un lit proche de la table, comme il est aisé de remarquer par plusieurs bas-reliefs antiques.

Ce

(1) Il mourut environ 626. ans après la fondation de Rome.

Ce fut en effet, dit Pymandre, ce qui fit venir la mode de ces lits disposez d'une maniere particuliere pour manger en compagnie. Lorsqu'ils s'y mettoient au sortir du bain, ils étoient presque nuds, & enveloppez seulement de leurs lacernes, ou d'une robbe faite exprès dont parle Petrone. Les lieux où ils mangeoient, n'étoient pas éloignez de leurs bains & de leurs étuves : car soit qu'ils vinssent de vaquer à leurs affaires, soit qu'ils eussent passé le tems dans les exercices & dans les jeux, ils ne manquoient jamais d'entrer dans le bain, au sortir duquel ils se mettoient à table, choisissant l'heure du soir, afin d'avoir la nuit pour leurs festins & pour leurs débauches. Ils se traitoient splendidement, & étoient servis par un grand nombre d'Officiers, & avec beaucoup de ceremonies. Car bien que dans un repas, il y eût quelquefois plus de vingt services, ils lavoient leurs mains autant de fois. Il me souvient d'avoir lû qu'Heliogabale en usoit de la sorte, & que bien souvent pour se divertir, il faisoit servir à la seconde table où mangeoient les Parasites, des viandes contrefaites, & qui n'étoient que de bois, de cire, ou d'ivoire. Cependant ces lâches écornifleurs beuvoient & lavoient leurs mains à chaque service, comme s'ils y eussent mangé en effet,

effet, pour faire les bons compagnons, & pour divertir le Prince.

Comme les Romains étoient délicats dans leur manger, ils étoient propres dans tous les préparatifs du festin. Ils mettoient au-dessus de leurs tables de grands voiles pour empêcher les ordures d'y tomber, de même que les Dais qui sont suspendus dans les chambres des Princes ; & s'ils ne mangeoient qu'une fois le jour, & faisoient un dîner fort leger, c'étoit pour souper avec plus d'appetit & de volupté. Mais pour revenir à ce que nous disions de l'usage de se coucher à table, il faut remarquer qu'il s'étoit rendu si commun dans l'Italie, que Columelle le condanne même dans les païsans, & les avertit de ne se coucher sur les lits, du moins qu'aux jours de fête.

Je crois que vous avez remarqué aussi-bien que moi, que ces lits étoient rangez autour de la table, & que dans les grands festins cette table étoit longue, & que c'étoit sur les lits qui étoient des deux côtez, & à l'un des bouts que les conviez se mettoient. Chez les Perses la place la plus honorable étoit celle du milieu. Chez les Grecs, la premiere place du bout étoit celle d'honneur ; & chez les Romains, la derniere place du lit du milieu étoit la plus noble, & celle qu'ils nommoient

Consulaire. Ce n'est pas qu'il n'y eût peut-être des lieux particuliers où cela n'étoit pas de la sorte, comme dans la ville d'Heraclée, où la premiere place du lit du milieu étoit la plus considerable. Cependant il est vrai que d'ordinaire le maître du logis se mettoit sur le lit du milieu, parce que delà il voyoit tout l'ordre du service, & commandoit plus commodément à ses gens, quand il falloit changer de table. Car dans les grands festins ils ne levoient pas simplement les plats, mais on apportoit d'autres tables chargées de nouveaux mets. Comme les places qui étoient au-dessous de lui, étoient destinées pour sa femme & le reste de sa famille, celles d'au-dessus étoient reservées pour les conviez, avec lesquels il pouvoit s'entretenir : il y avoit même entre son lit & celui qui étoit à côté, un espace vuide, afin de pouvoir parler plus aisément aux personnes qui avoient affaire à lui.

Celui des Peintres, dis-je alors, qui a fait une étude plus exacte de ces accommodemens antiques, a été, comme vous sçavez, M. Poussin. Vous pouvez voir dans un des Tableaux de M. de Chantelou, de quelle sorte il a bien observé cette maniere ancienne de se mettre à table. Quant à Paul Veronese, il ne faut pas chercher dans ses ouvrages toutes ces di-
verses

verses convenances. Aussi quand je parle des choses qu'il a peintes d'une maniere si vraye & si noble, je ne les considere que dans ce qui regarde la couleur & l'art de les bien représenter, & non point par rapport à l'histoire & à l'usage des tems. Car, comme je vous ai dit assez de fois, Paul Veronese & tous les Peintres Lombards ne se sont point attachez à cette partie, mais seulement à ce qui regarde le travail du pinceau, ainsi qu'on peut voir dans tout ce que Paul a peint, soit à Padoüe, soit à Verone & en d'autres villes d'Italie, particulierement à Venise. On voit aussi à Paris des Tableaux de sa main, où vous pouvez faire ces remarques. Entre ceux que le Roi a eus de Monsieur Jabac, il y en a quatre qui étoient autrefois à Venise dans la maison des Bonaldi. Le premier représente Judith, qui coupe la tête à Holoferne. Le second, est l'histoire de Suzane. Dans le troisiéme, Rébeca donne à boire aux chameaux du serviteur d'Abraham : & dans le quatriéme, la Reine-Ester paroît devant le Roi Assuérus.

Il y a un autre Tableau de pareille grandeur dans le même cabinet de Sa Majesté, où est peint David avec Bersabée. Celui où Notre Seigneur est représenté avec les deux Disciples en Emmaüs, est un ouvrage d'une composition admirable,

G ij mais

mais dont je ne parlerai point, puisque vous avez pû voir les remarques qu'on y a faites dans une des Conferences de l'Academie Royale de Peinture. On peut regarder comme un des plus confiderables, celui que la République de Venife donna au Roi en 1665. Il a plus de quinze pieds de haut, fur plus de trente pieds de long. C'eft un de ceux dont je vous ai parlé, où Notre Seigneur eft repréfenté à table chez Simon le Lepreux, & qui étoit dans le Refectoire des Peres Servites. Sa Majefté en a encore plufieurs autres, dont je ne vous dirai rien, non plus que de ceux qui font entre les mains des curieux.

Outre les Tableaux que fit Paul Veronefe, il travailla à des defleins pour des Tapifleries; & l'on peut dire que de tous les Peintres, il n'y en a guéres qui ayent tant fait d'ouvrages que lui. Quelques-uns ont été gravez par Auguftin Carache, & les autres par plufieurs excellens Graveurs. Il étoit encore dans la vigueur de fon âge, lorfqu'il fut attaqué d'une fiévre aiguë, dont il mourut (1) la feconde Fête de Pâque de l'année 1588. Il fut regretté de tout le monde, parce que non feulement on avoit beaucoup d'amour pour fes Tableaux; mais encore une eftime particuliere pour fa perfonne, ayant toûjours été

cheri

(1) Agé de 58. ans.

& sur les Ouvrages des Peintres. 149
cheri des Grands, & aimé de tous ceux de
sa profession, qui avoient un respect pour
sa vertu & pour ses bonnes qualitez. Il
laissa deux fils Charles & Gabriel, & un
frere nommé Benedetto. Ils travaillerent
tous de peinture, & imiterent sa maniere.
Ils ont fait quantité d'ouvrages à Venise
& en divers autres lieux ; & même ils
en acheverent quelques-uns que Paul avoit
commencez avant sa mort. CHARLES
mourut âgé seulement de 26. ans, l'an
1596. Son oncle BENEDETTO mourut deux
ans après, âgé de 60. ans.

Quant à GABRIEL, il a vécu jusqu'en
1631. qu'il mourut âgé de 63. ans. Comme ils suivirent tous trois la maniere de
Paul Veronese, il y a plusieurs Tableaux
qu'on croit de lui qui ne sont que de la
main de son frere, ou de ses deux fils.

BAPTISTA ZELOTTI, étoit aussi de Verone : il avoit étudié sous Badille, & travaillé avec Paul Veronese. La plûpart de ses
ouvrages sont à Fraisque, & l'on ne voit
pas beaucoup de petits Tableaux de lui.

Mais entre les Peintres de Lombardie,
il n'y en a guéres eu, dont l'on voye autant de Tableaux que des BASSANS. Jacques qui est celui qui a si bien fait les animaux, nâquit l'an 1510. Son pere *Francesco d'a Ponté* étoit Peintre, & né à *Vicensa* : mais charmé de la belle situation

G iij de

de Bassane, il quitta son païs pour y établir sa demeure. Il suivoit la maniere de Jean Bellin, comme on peut voir en plusieurs ouvrages qu'il a faits à Bassane. Ce fut lui qui commença à instruire son fils dans le dessein, après lui avoir fait apprendre les lettres humaines. Lorsqu'il fut un peu avancé, il l'envoya à Venise, où il travailla sous Boniface Venitien: mais ensuite il tâcha d'imiter les ouvrages du Titien, & ceux du Parmesan.

Après avoir long-tems demeuré à Venise, son pere étant mort, il retourna dans son païs, où il resolut de vivre le reste de ses jours dans une maison fort commode & bien située, proche de ce Pont celebre qui a été bâti sur les modéles de Palladio, & sous lequel passe la riviere de *Brenta*. C'est en ce lieu qu'il demeuroit actuellement, & qu'il prenoit plaisir à travailler ; & parce qu'il n'avoit pas fait une grande étude d'après les Antiques, ni vû les peintures de Rome, il se contentoit d'imiter la nature ; & sur les idées que son génie lui fournissoit, & ce que sa mémoire lui representoit des plus beaux Tableaux qu'il avoit vûs à Venise, il se faisoit une maniere particuliere dans laquelle il tâchoit, principalement par son coloris, de se rendre agreable. Ce qui lui réüssit si bien, qu'encore qu'on ne puisse

puisse pas trouver dans ses ouvrages, ni une belle ordonnance, ni une force de dessein, ni les autres parties qu'on voit dans les plus excellens Tableaux, il ne laissa pas néanmoins d'en faire une très-grande quantité pour les Eglises, & pour divers particuliers. Il en fit douze pour l'Empereur Rodolphe II. dans lesquels il représenta tout ce qui se passe dans les douze mois de l'année. Il peignit pour d'autres personnes les quatre élemens & les quatre saisons, dont la composition est d'autant plus agréable, qu'on y voit divers animaux & des païsages parfaitement beaux. Il travailloit aussi à des Tableaux d'histoire. Il y en a plusieurs dans le cabinet du Roi, qui sont des plus beaux qu'il ait faits. Il fit fort bien des portraits. Il peignit Sebastien Veniero Doge de Venise, l'Arioste, le Tasse, & plusieurs autres personnes sçavantes. Il se peignit lui-même, tenant une palette & des pinceaux à la main.

Bien qu'il allât quelquefois à Venise, néanmoins il se plaisoit beaucoup plus à travailler chez lui ; & aux heures qu'il prenoit pour se délasser, il s'occupoit ou à la musique, ou à la lecture de quelques bons livres. Car exemt de toute sorte d'ambition, il ne cherchoit qu'à vivre doucement, persuadé que c'est par le me-
rite

rite seul qu'on doit acquerir de l'honneur, & non par les cabales & les intrigues dont se servent les ambitieux & les ignorans. Enfin ce Peintre qui étoit en réputation d'homme de bien, mourut le troisiéme Février 1592. âgé de 82. ans. L'on voit de certaines Remarques qu'Annibal Carache a faites sur les vies des Peintres du Vasari ; & dans l'endroit où il est parlé de Jacques Bassan, il dit : *Jacques Bassan a été un Peintre excellent, & digne d'une plus belle loüange que celle que Vasari lui donne ; parce qu'outre les beaux Tableaux qu'on voit de lui, il a fait encore de ces miracles qu'on rapporte des anciens Grecs, trompant par son art non seulement les bêtes, mais les hommes : ce que je puis témoigner, puisqu'étant un jour dans sa chambre, je fus trompé moi-même, avançant la main pour prendre un livre que je croyois un vrai livre, & qui ne l'étoit qu'en peinture.* Cet éloge d'Annibal lui est assez glorieux.

Jacques Bassan eût quatre enfans, ausquels il enseigna la peinture. FRANÇOIS fut celui qui surpassa tous les autres. Ayant pris femme à Venise, il s'y établit, & fit quantité d'ouvrages pour la République, pour des Eglises, & pour plusieurs habitans de la ville ; & même il y avoit aussi des Marchands qui en portoient dans

les

les païs étrangers, & qui en faisant faire des copies par ses éleves, les vendoient pour des originaux. Ce Peintre étoit en grande réputation à Venise, & dans la vigueur de son âge, lorsqu'une humeur mélancolique causée par ses continuelles études, & par son grand travail, lui troubla l'esprit de telle sorte qu'il s'imaginoit toûjours qu'il y avoit des Sbires qui le cherchoient pour le prendre. Un jour qu'on frappa fortement à sa porte, cette crainte fit un tel effet en lui, qu'il se jetta par les fenêtres, & s'étant dangereusement blessé à la tête, il mourut peu de jours après, âgé de 43. ans & cinq mois, l'an 1594. Sa femme fit porter son corps à Bassane, où il fut enterré dans l'Eglise des Freres Mineurs, proche le tombeau de son pere. Il y a un Tableau de lui chez Monsieur le President de Torigny, representant le Ravissement des Sabines; cet ouvrage est d'une grande beauté; il étoit parmi les meubles du Maréchal d'Ancre, qui furent pillez, aussi est-il déchiré, & n'est point entier.

 Comme François laissa plusieurs ouvrages imparfaits, LEANDRE son frere les acheva. Des trois freres qui restoient, c'étoit celui qui peignoit le mieux, particulierement des portraits. Il s'en voit quantité de personnes considerables qui
vivoient

vivoient en ce tems-là (1). Pour les deux autres, dont l'un se nommoit JEAN-BAPTISTE, & l'autre JÉRÔME, ils s'appliquerent à copier les Tableaux de leur pere, à quoi ils réüssirent d'autant mieux qu'il les avoit instruits lui-même. Aussi se rendirent-ils sa maniere si aisée & si naturelle, que leurs copies sont souvent prises pour des originaux. C'est ce qui fait qu'on voit tant de Tableaux, que l'on dit être de la main de Jacques Bassan. Jean-Baptiste mourut âgé de 60. ans, l'an 1613. & Jerôme, l'an 1622. âgé de 62. ans.

Je ne vous parlerai pas de quelques autres Peintres qui travailloient encore en ce tems-là aux environs de Venise : mais je vous dirai qu'un de ceux qui ont fait beaucoup d'ouvrages, & qui se sont acquis une grande réputation, a été JACQUES ROBUSTI, surnommé LE TINTORET ; il nâquit à Venise l'an 1512. Son pere appellé Baptiste Robusti, étoit Teinturier ; ce qui donna le surnom de Tintoret à son fils. Il n'étoit encore qu'un jeune enfant, qu'on le voyoit continuellement dessiner contre les muräilles avec du charbon ou avec des téintures ; ce qui fit résoudre ses parens de l'abandonner à son inclination. Pour cela ils le mirent sous le Titien. L'amour qu'il avoit pour la peinture, fit qu'il devança

(1) Il mourut en 1623.

vança bien-tôt tous les jeunes gens de son âge, en sorte qu'il n'y avoit pas long-tems qu'il demeuroit chez son maître, qu'il surprit tout le monde par ses ouvrages. On dit même que le Titien étant un jour entré dans le lieu où ses éleves travailloient, il vit contre terre certains cartons remplis de figures dessinées ; & ayant demandé qui les avoit faites, le Tintoret qui en étoit l'auteur, croyant qu'il y avoit de grands défauts, lui dit avec crainte, & en tremblant qu'elles étoient de lui. Mais le Titien dès ce moment, prévoyant par cet essai, que ce jeune homme pouvoit devenir un excellent Peintre, & nuire à sa réputation, donna charge à Girolamo, l'un de ses éleves, que dès l'heure même il fit sortir le Tintoret de chez lui. Si le Tintoret fut surpris, se voyant chassé par son maître sans en sçavoir la raison, le déplaisir qu'il en reçût releva davantage son courage. Car piqué par l'action du Titien qu'il ressentit comme un affront, & un obstacle à son avancement, il prit des résolutions encore plus fortes & plus généreuses pour s'instruire dans son Art. Il considera de quelle maniere il se conduiroit pour continuer l'étude qu'il avoit commencée : & son ressentiment contre le Titien ne l'empêchant pas de connoître & d'estimer son merite, il résolut d'étudier

tudier d'après ses Tableaux, & d'après les statuës de Michel-Ange, que l'on estimoit alors le pere du dessein, esperant que par ce moyen il pourroit de lui-même se perfectionner dans la peinture. Ayant donc choisi les ouvrages de ces deux excellens hommes pour ses guides, il poursuivit son chemin ; & l'on dit que pour s'en éloigner jamais, il s'en fit comme une loi qu'il écrivit contre les murs de son cabinet, avec ces propres mots : *Il disegno di Michel-Angelo, el colorito di Titiano.*

Il commença à faire provision de plusieurs bas-reliefs de plâtre, pris sur les marbres antiques. Il fit venir de Florence de petits modéles faits par Daniel de Volterre, d'après les figures de Michel-Ange, qui sont à Saint Laurens, & qui ornent les tombeaux des Medicis; & avec l'aide de toutes ces figures, il continua ses études, travaillant souvent à la clarté de la lampe. Il avoit un génie aisé à produire, une fécondité très-grande, & beaucoup de facilité à exprimer ses conceptions. Mais sçachant que pour devenir bon Peintre, il ne suffit pas d'avoir une grande vivacité d'esprit, & une maniere aisée ; qu'il faut encore se former le jugement & la main sur ce qu'il y a de plus beau, & de plus correct ; il travailloit

& sur les Ouvrages des Peintres. 157
vailloit souvent d'après les plus belles choses antiques, & s'éloignoit d'une imitation trop précise de beaucoup de choses que l'on voit dans la nature, parce que ses productions sont très-souvent imparfaites, & que l'on ne rencontre guéres de corps, dont toutes les parties répondent assez bien ensemble pour faire une beauté accomplie.

Cependant, quoiqu'il s'appliquât continuellement à dessiner, il ne laissoit pas aussi de peindre d'après les ouvrages du Titien, sur lesquels il tâchoit de former son coloris, faisant son possible pour marcher toûjours sur les pas, & suivre les exemples des plus excellens maîtres. Quand il dessinoit d'après les corps naturels, il observoit exactement la diversité des attitudes, & consideroit avec soin les differens mouvemens de tous les membres qu'il disposoit agreablement. Il faisoit une étude particuliere d'après les corps morts, sur lesquels il apprenoit ce qui regarde les muscles & les nerfs.

Bien que tous les grands Peintres étudient ordinairement la disposition de leurs Tableaux, d'après des modéles qu'ils font eux-mêmes, néanmoins il étoit un de ceux qui observoient davantage cette pratique : car il prenoit beaucoup de soin & de plaisir à faire des figures de cire ou de terre,

terre, qu'il habilloit avec de petits linges mouillez; & même souvent il les mettoit dans des chambres de carte ou de bois, qu'il faisoit exprès, & dans lesquelles il accommodoit des lumieres qui éclairoient ces figures par des fenêtres ou autrement, observant par ce moyen les divers effets des jours & des ombres. Quelquefois il suspendoit des figures en l'air pour mieux juger des racourcissemens, & de ce qui paroît dans les corps qui sont vûs de bas en haut.

Afin de se faire une pratique aisée dans le maniment des couleurs, il alloit voir tous les Peintres qui peignoient alors avec réputation, pour observer leurs differentes manieres de travailler; & comme il desiroit passionnément de faire quelque chose d'une grande étenduë, il recherchoit volontiers jusqu'aux Maçons pour avoir de l'emploi, s'offrant de peindre gratuitement les lieux qu'ils voudroient lui donner, & qu'il trouveroit propres à exercer son pinceau.

Ce fut sur ces principes & par cette conduite que le Tintoret devint sçavant dans la peinture, & qu'il acquit une si grande facilité à executer ses desseins, que tous les Peintres de son tems en étoient surpris; car il avoit plûtôt fait un grand ouvrage, qu'ils n'avoient eu le
tems

& sur les Ouvrages des Peintres. 159

tems d'en faire les esquisses. Cela parut assez, lorsque ceux de la Confrairie de Saint Roch, voulant faire peindre un Tableau dans leur Eglise, choisirent le Tintoret, Paul Veronese, André Schiavon, Joseph Salviati, & Frederic Zucchero, pour en faire des desseins, afin de voir celui qui leur agréroit le plus. Chacun ayant apporté le sien, le Tintoret fit découvrir un grand Tableau qu'il avoit fini dans le tems que les autres n'avoient fait que des esquisses : ce qui surprit extrémement tout le monde.

Ceux qui ont vû les ouvrages de ce Peintre qui sont à Venise, ne peuvent assez admirer sa fecondité, & sa grande facilité à executer ce qu'il avoit imaginé. On met au rang de ses plus beaux Tableaux, les deux qu'il a faits *à la Madona dell' Horto*; celui qu'ils nomment à Venise du Miracle *del Servo*, qui est dans le lieu de la Confrairie de Saint Marc ; les deux de la Trinité, celui de l'Assomption qui est à *i Crociferi* ; le Tableau où il a representé Nôtre Seigneur que l'on crucifie, & qui est gravé par Augustin Carache, & les autres peintures qu'il fit pour la Confrairie de Saint Roch ; le siege de Zara par Marc Justinien, après que cette ville, s'étant soustraite de l'obéïssance des Venitiens, eût reçû la garnison de Loüis Roi de Hongrie ;

grie ; le grand Tableau qu'on nomme le Paradis, qui est dans le Palais Ducal.

On en pourroit remarquer encore une infinité qu'il a faits à Fraisque, & plusieurs autres qui sont répandus en Italie, & en divers endroits de l'Europe, comme ceux qui sont à Paris dans le cabinet du Roi & ailleurs. Il est vrai que parmi le grand nombre qu'on en voit, il y en a qui sont bien moindres en beauté les uns que les autres ; & même l'on peut dire que tous les ouvrages de ce Peintre ne sont pas également corrects, parce qu'encore qu'il fût assez amoureux de son Art, & qu'il ne negligeât point d'étudier tous les sujets qu'il entreprenoit, toutefois il étoit souvent obligé de travailler avec plus de promtitude qu'il n'eût voulu, pour contenter tout le monde, & ne renvoyer personne. C'est sans doute ce qui donna lieu à Annibal Carache, étant à Venise, d'écrire à Loüis Carache son cousin, qu'il avoit vû le Tintoret tantôt égal au Titien, & tantôt beaucoup au-dessous du Tintoret : voulant lui marquer par-là que tous les ouvrages de ce Peintre n'étoient point d'une égale beauté. Cependant on ne laisse pas de voir dans tout ce qu'il a fait, une grande facilité & beaucoup d'expression. Aussi quoiqu'il eût toûjours en vûë, comme j'ai dit, le coloris du Titien, & le dessein de Michel-

chel-Ange, il craignoit bien plus de manquer dans le dessein que dans la couleur, disant même quelquefois ", Que ceux " qui vouloient avoir de belles couleurs " pouvoient en trouver dans les boutiques " des Marchands ; mais que pour le dessein, il ne se trouvoit que dans l'esprit " des excellens Peintres. Il ajoûtoit encore en cela que le blanc & le noir étoient " les couleurs les plus précieuses, dont un " Peintre pouvoit se servir, parce qu'avec " celles-là seules on peut donner du relief " aux figures, & marquer les jours & les " ombres ".

Sa facilité à composer de grands sujets & à produire aisément ses pensées, l'empêchoit de finir toutes les parties de ses Tableaux, autant qu'on l'eût souhaité : mais il préferoit le feu de l'imagination & l'abondance des expressions à ce qui regarde l'achevement d'un ouvrage. C'est pourquoi certains Peintres Flamands qui venoient de Rome, lui ayant montré quelques têtes qu'ils avoient peintes & finies avec beaucoup de soin & de tems, il leur demanda combien ils avoient été à les faire. Comme ils lui dirent qu'ils y avoient travaillé durant plusieurs semaines, il prit du noir avec un pinceau, & en trois coups dessina sur une toile, une figure qu'il rehaussa avec du blanc; puis se tournant

nant vers les Etrangers, Voilà, leur dit il, comme nous autres pauvres Peintres Venitiens avons accoûtumé de faire les Tableaux.

On dit qu'un jeune Peintre de Boulogne nommé *le Fialeti*, l'étant allé voir, & lui demandant des avis pour devenir bon Peintre, il ne lui dit autre chose, sinon qu'il falloit dessiner ; ce qu'il lui repeta tant de fois, qu'il fit bien comprendre que le dessein est la base & le fondement de tout cet Art. C'étoit son sentiment qu'il n'y avoit que ceux qui étoient déjà bien avancez dans le dessein, qui devoient travailler d'après nature, parce que la plûpart des corps naturels manquoient beaucoup de beauté & de grace ; étant d'avis que les jeunes gens étudiassent d'abord d'après les belles Antiques pour se faire un bon goût & une maniere correcte. Il disoit que cet Art est tel, que plus on y avance, & plus on y trouve de difficultez ; qu'il ressemble à une mer qui n'a point de bornes, & qui paroît toûjours plus grande à mesure que l'on vogue dessus ; que les jeunes étudians ne doivent jamais s'écarter du chemin qu'ont tenu les plus excellens Maîtres, s'ils veulent faire quelque progrès. Et comme la nature qui a enseigné ces Sçavans hommes, est toûjours disposée à fournir ses mêmes instructions,

ils

ils ne doivent pas s'en éloigner pour se faire une maniere capricieuse & à leur mode. Il disoit encore que pour bien juger d'un ouvrage de peinture, on doit d'abord obferver fi l'œil eft fatisfait, & fi l'Auteur y a gardé toutes les regles de l'Art; que du refte, il ne faut pas trop s'arrêter à de petits défauts, parce qu'il n'y a perfonne qui ne foit capable d'en commettre.

Bien qu'il travaillât continuellement, & qu'il ait fait un grand nombre de Tableaux, néanmoins il n'amaffa guéres de bien. Ce n'étoit pas auffi les richeffes qu'il regardoit comme la récompenfe de fon travail : il n'ambitionnoit que la gloire, & ne penfoit qu'à s'ouvrir le chemin à l'immortalité, n'eftimant aucun plaifir que celui qu'on reçoit à fe perfectionner dans les chofes qu'on entreprend. Il faifoit tant de cas des dons qu'il avoit reçûs du Ciel, qu'il fe plaignoit fouvent de ce qu'étant quelquefois accablé d'affaires, & obligé de finir promtement fes Tableaux pour fubvenir aux befoins de fa famille, il n'avoit pas le tems de les achever entierement ; étant certain que s'il eût eu le loifir de les mettre tous en l'état qu'il eût bien voulu, il n'en feroit forti de fa main que de très-achevez. Il vécut toûjours dans Venife avec beaucoup d'eftime, &
eût

eût pour amis toutes les personnes sçavantes & vertueuses qui vivoient alors, comme Daniel Barbaro, Mafeo & Dominico Veniero, Ludovico Dolce, & plusieurs autres dont il fit des portraits.

L'Aretin étoit aussi intime ami du Titien ; & l'on conte même une histoire assez plaisante d'un tour que le Tintoret lui fit, parce qu'il avoit mal parlé de lui. On dit que l'ayant rencontré un jour, il l'invita d'aller chez lui, afin qu'il fit son portrait. L'Aretin ne manqua pas de s'y rendre ; & comme il fut assis, le Tintoret tira avec beaucoup de promtitude un pistolet de dessous sa robbe ; ce qui épouvanta tellement l'Aretin, que croyant que le Tintoret se vouloit venger de lui, il s'écria de toute sa force, & lui demanda ce qu'il pensoit faire. A quoi le Tintoret lui repartit froidement, ne bougez, je veux prendre votre mesure ; & commençant depuis la tête jusques aux pieds, vous avez, lui dit-il, deux longueurs & demi de mon pistolet. L'Aretin ayant un peu repris ses esprits, Vous êtes, lui dit-il, un grand fol, & vous faites toûjours quelque piece. Cependant cela fut cause qu'il ne parla plus mal du Tintoret, & que depuis ce tems-là ils vécurent fort bien ensemble.

Outre les portraits de ses amis, il fit
ceux

ceux de plusieurs Princes & Seigneurs, & même celui de Henri III. Roi de France, lorsqu'il passa à Venise à son retour de Pologne. Enfin étant parvenu à l'âge de 82. ans, il mourut l'an 1594. & fut inhumé avec beaucoup d'honneur dans l'Eglise de Sainte Marie *dell' Horto*.

Il avoit une fille nommée MARIETTA TINTORETTA, qui peignit parfaitement bien, particulierement des portraits. L'Empereur Maximilien Philippe II. Roi d'Espagne, & l'Archiduc Ferdinand tâchérent de l'avoir auprès d'eux, parce qu'elle avoit beaucoup de bonnes qualitez. Mais son pere qui l'aimoit passionnément, ne voulut jamais consentir qu'elle s'éloignât de lui, aimant mieux la marier à Venise à un Joüaillier, nommé Mario Augusta, que de la voir dans une meilleure fortune, qui l'auroit privé de sa présence. Elle mourut dans la fleur de son âge, l'an 1590. (1) au grand déplaisir de son pere, qui en souffrit une douleur extrême.

Il seroit difficile de nommer tous ceux qui ont étudié sous le Tintoret, & qui ont voulu imiter sa maniere. Car non seulement les Italiens, mais aussi plusieurs Etrangers ont tâché de le suivre. Entre les derniers il y eut PAUL FRANCESCHI Flamand, & MARTIN DE VOS, qui travailloient

(1) *Agée de 30. ans.*

vailloient sous lui à faire des païsages. Paul mourut âgé de 56. ans, l'an 1596. Quant à Martin de Vos, il étoit encore fort jeune, lorsqu'il alla à Venise, & qu'il entra chez le Tintoret. Il y étudia longtems, & y prit une maniere particuliere, que l'on reconnoît assez dans la composition des choses qu'il a inventées. Il n'a pas fait beaucoup de Tableaux ; mais Jean & Raphaël Sadeler, ont gravé plusieurs estampes d'après ses desseins. Il mourut (1) en Allemagne, où il s'étoit retiré après avoir vû toute l'Italie.

Jean Rothamer de Munick, dessina aussi d'après le Tintoret, & a beaucoup peint de son invention.

Je passerai sous silence beaucoup d'autres Peintres Lombards, qui ont tâché d'imiter la maniere des plus excellens Peintres dont nous venons de parler, comme Dario Varotari de Verone, qui après avoir pris l'habit de Carme, mourut âgé de 57. ans, l'an 1596. Jean Contarino qui mourut en 1605. Léonard Corona, Dominique Riccio, Baptista del Moro, Paulo Farinato, qui mourut âgé de 84. ans, l'an 1606. Marc Vecellio, neveu & disciple du Titien, & plusieurs autres qui n'ont pas fait des ouvrages assez considerables pour être remarquez.

(1) En 1604.

Il faut bien, dit alors Pymandre, que ces derniers ne soient pas célebres, ni leurs Tableaux trop recherchez, puisque jusques à present, il n'y en a pas un dont j'aye entendu parler. Je voi bien aussi que vous ne les nommez qu'en passant, & même avec précipitation.

C'est, repartis-je, que je pouvois bien me dispenser d'en rien dire : & puis le Soleil commençant à baisser, je crois que nous pouvons en demeurer-là pour aujourd'hui, & penser à notre retour.

En sortant du Palais de Saint Cloud, nous fîmes rencontre d'un Peintre de notre connoissance, & que nous avions vû autrefois à Rome. Après qu'il nous eût abordez, & nous eût appris qu'il venoit de Versailles, & qu'il s'en alloit seul à Paris, Pymandre le convia de vouloir entrer dans son carrosse, étant bien-aise que nous nous en retournassions de compagnie.

Comme la soirée étoit fort belle, on ordonna au cocher d'aller doucement, afin d'avoir le plaisir de la promenade, & de nous entretenir avec plus de loisir. Nous nous mîmes encore à parler de Tableaux ; & Pymandre dit en peu de mots à ce Peintre, que je nommerai ici Valere, une partie des choses que nous avions remarquées touchant les Peintres de Lombardie.

Valere,

Valere, qui avoit une particuliere inclination pour ceux de cette école, écoutoit avec peine qu'on lui parlât des défauts qui se rencontrent dans leurs ouvrages, & ne pouvoit presque souffrir qu'on les reprît de n'avoir jamais gardé aucune convenance dans la plûpart des sujets qu'ils ont representez.

Je ne m'étonne point, lui dis-je, de vous voir défendre avec tant de zele des choses que tout le monde condanne, parce que vous ne les voyez pas comme le reste des hommes. La beauté du coloris vous charme si fort les yeux, que vous ne regardez pas les autres parties d'un Tableau. Mais ceux qui sont moins préoccupez que vous, en estimant ce qu'il y a de bon, croyent avoir la liberté de reprendre les défauts qu'ils y trouvent. Approuvez-vous une infinité de Tableaux qui representent des histoires de l'ancien & du nouveau Testament, ou des histoires Grecques & Romaines, dans lesquels on voit des figures vêtuës à notre mode, ou de la sorte que l'on s'habilloit en Italie & en Allemagne, lorsqu'elles ont été peintes?

Je ne prétends pas, dit Valere, approuver ces sortes d'habits; mais je ne voudrois pas aussi que l'on méprisât si fort les Tableaux où cela se trouve, & qui cependant sont

font très-excellens d'ailleurs. Bien loin d'aimer ces habits gotiques que l'on voit dans les ouvrages d'Albert, & ceux que vous blâmez dans des Peintres Venitiens, je voi avec peine une infinité de Tableaux, où l'on represente les personnes vêtuës comme elles sont aujourd'hui, puisqu'il est certain que les habits antiques ont bien plus de grace & de beauté que ceux d'apresent, où tous les jours on apperçoit du changement.

Tout beau, lui dis-je, vous allez plus loin qu'on ne veut. Car si les accommodemens que nous condannons, étoient conformes aux sujets, nous n'y trouverions rien à redire, puisque quelques beaux que soient les habits des anciens Romains, nous ne les approuverions pas, si l'on s'en servoit dans une histoire de ces derniers tems, & où il fallût representer ce qui se passe aujourd'hui en France. Je sçai bien que nos habits ordinaires ne sont pas toûjours avantageux ; que nos modes qui changent si souvent, les font paroître ridicules & extravagans à mesure que nous les quittons : cependant vous m'avoüerez, que quand il est question de peindre une histoire, la maniere de vêtir les figures, n'est pas moins necessaire pour l'intelligence du sujet, que toutes les autres circonstances qui doivent l'accompagner, &

dont l'on veut instruire la posterité. Les habits distinguant particulierement chaque nation, font aussi connoître la qualité des personnes, & marquent les âges & les tems.

Pour traiter les choses dans la verité, il est important de ne s'éloigner jamais de tout ce qui convient essentiellement à l'action qu'on veut representer. Quand un Peintre est sçavant dans son art, il sçait donner de la beauté à ses figures, de quelque maniere qu'il les accommode, puisque vous-même vous trouvez beaux les accommodemens que nous condannons dans les Peintres Lombards, à cause de leur belle entente, & de la beauté des couleurs. Un excellent homme choisit dans la mode du tems, ce qu'il y a de moins extravagant. Il sçait cacher par l'arrangement & la disposition des habits, ce qu'il y a de plus desagreable. Il s'en rencontre même parmi nous qui ne changent point de mode, & qui ont beaucoup de grace. Les Peintres qui aiment si fort à imiter les choses antiques, peuvent apprendre des anciens à observer ce que je viens de dire. Quand les Romains ont representé des Grecs & d'autres peuples barbares, ils les ont figurez vêtus à la mode de leur païs, comme nous le voyons par les statuës & par les bas-reliefs. Et non seulement

ment les Romains, mais tous les autres peuples étoient si exacts à représenter les choses comme elles s'étoient passées, & les personnes mêmes telles qu'elles étoient, que ceux de Babilone ayant élevé une statuë à Semiramis (1), ils représenterent cette Reine à demi décoiffée, parce qu'elle étoit en cet état, lorsqu'elle alla secourir leur ville.

Raphaël, qu'il suffit de nommer comme le maître de tous les Peintres modernes, n'enseigne-t'il pas assez par ses ouvrages comment on doit en user ? Il ne faut que considerer de quelle maniere il a représenté differentes sortes d'habits, selon les divers sujets qu'il a traitez. Quand il a peint dans le Vatican le Pape & toute sa Cour, ou d'autres nations étrangeres, il ne les a pas vêtuës selon l'ancienne maniere des Romains, mais à la mode de leur tems. Cependant, ces ouvrages n'ont pas moins de beauté, que les autres où il a fait des habits antiques; & vous m'avoüerez que l'art & la conduite dont il s'est servi, est ce qui rend tous ses ouvrages également beaux. C'est un effet de la prudence & du jugement du Peintre, de connoître ce que la bienséance demande; & c'est un effet de son génie & de l'art, de le bien faire après l'avoir connu.

(1) *Val. Max.* 9. 3.

Je sçai bien que vous me direz avec plusieurs autres Peintres, que les habits modernes ne sont pas si avantageux pour bien vêtir des figures, que les habits antiques, sous lesquels la taille & toutes les parties du corps paroissent marquées avec beaucoup de grace & de majesté; & qu'ainsi l'étude que vous faites, seroit inutile, & paroîtroit peu, s'il falloit toûjours couvrir vos figures, d'habits tels que nous les portons, & ne prendre aucune licence pour faire paroître le nud. Je répondrai à cela que vous avez toûjours la liberté de choisir des sujets, ausquels les anciens vêtemens seront convenables. Car l'on ne prétend point toucher à ce qui regarde la fable, l'allegorie & beaucoup d'histoires Grecques & Romaines, qu'il est même necessaire d'accommoder selon l'usage de leur tems, & de la sorte que les anciens nous ont marqué eux-mêmes qu'ils s'habilloient. Mais pensez-vous que ce fût une belle chose de voir aujourd'hui nos batailles & nos combats figurez de la même maniere, que ceux d'Alexandre ou de César, & que l'on puisse vrai-semblablement représenter le Roi & ses Généraux, vêtus & armez à la Grecque, ou à la Romaine?

Il seroit assûrément, interrompit Pymandre, aussi difficile de les reconnoître,
qu'il

qu'il seroit mal-aisé de remarquer César & Alexandre, si on les avoit peints dans un Tableau, vêtus à la Françoise ou à l'Espagnole. Aussi me souvient-il que nous trouvions un jour fort à redire en voyant le Tableau d'un Peintre, qui avoit representé la Reine de Saba, vêtuë d'un corps verd avec des basques tout autour, une juppe violette, galonnée d'un velouté brun, qui ne lui alloit qu'à mi-jambe, & laquelle en cet état étoit conduite par deux Ecuyers, vêtus de gregues à la Suisse, pour aller saluer Salomon.

Et bien, repris-je, il ne seroit pas moins ridicule de peindre les François vêtus comme étoient les anciens Romains, qu'il est extravagant à un Peintre de traiter de la sorte de semblables sujets; parce que si nous sommes bien-aises de voir les personnes representées de la maniere qu'elles étoient anciennement, & que cela contribuë à les faire connoître, nous devons penser que ceux qui viendront après nous, auront le même plaisir de voir les habits que nous portons, qui serviront à marquer les tems, & à nous distinguer des autres nations.

Il ne faut pas s'arrêter à ce qu'on peut dire du changement & de la bizarrerie de nos modes. Si les habits qu'il n'y a guéres qu'on a quittez, paroissent ridicules,

ceux qu'il y a plus long-tems qu'on a laiſſez, deviennent en quelque ſorte vénérables. On en portoit en France ſous François I. & Henri II. de plus étranges qu'on ne faiſoit il y a trente ans. Cependant les peintures que nous voyons du tems de ces deux Rois, ne nous ſont pas inſupportables.

Si on repreſente une action pour être connuë de la poſterité, on ne peut être trop exact à figurer tout ce qui en dépend. Quand on lit que Theodelinde Reine des Lombards, après avoir fait bâtir (1) ſon Palais de Modoëce, aujourd'hui Monza, à douze milles de Milan, le fit orner (2) de Tableaux, où l'hiſtoire de ce tems-là étoit peinte : n'eſt-on pas bien-aiſe d'apprendre de quelle maniere ces peuples étoient repreſentez ? Et ſi ces ouvrages étoient encore en état, ne prendroit-on pas plaiſir de voir comment ils étoient vêtus, & quelles étoient leurs armes? Bien qu'ils fuſſent armez & vêtus bizarrement, on ſeroit bien aiſe de remarquer ces particularitez ; & même on obſerveroit avec quelque ſorte de ſatisfaction, qu'à la difference des autres nations, ils ſe raſoient le derriere de la tête, & avoient au-deſſus du front, de grands cheveux, qui en ſe

ſéparant

───────────

(1) *Vers l'an* 600.
(2) *Paul. Diac. de legibus Longob. l. 4. c.* 23.

séparant des deux côtez, tomboient sur leur bouche, & cachoient une partie de leur visage, quoique peut-être cela ne representât pas de trop beaux personnages. Mais dans les anciennes peintures, on cherche premierement à s'instruire sur ce qui regarde l'histoire & les coûtumes; & puis on y considere la science de l'ouvrier, & l'art dont il s'est servi pour bien exprimer son sujet : & lorsqu'il renferme quelque chose de beau & d'agréable, soit dans la forme des corps, soit dans la couleur, les yeux prennent part au plaisir qui se rencontre à voir ces sortes d'ouvrages. J'ai quelquefois pensé à l'embarras où se pourroient trouver un jour les antiquaires, en voyant le Roi Henri IV. & le Roi Loüis XIII. qui sont sur le Pont-neuf & dans la Place Royale, vêtus si differemment; & s'ils n'auroient pas sujet de croire que le Roi Loüis XIII. est un des anciens Empereurs Romains, s'ils n'en étoient instruits par d'autres marques que par ses habits.

Pour ce qui est des Peintres, repartit Valere, il y en a peu de ceux que l'on considere, qui représentassent des histoires aussi mal exprimées que celle de la Reine de Saba, dont vous venez de parler.

Au contraire, lui dis-je, il y en a beaucoup. Paul Veronese n'est pas un Peintre sans

sans nom; & vous n'ignorez pas qu'il y a des compositions de lui, où la convenance n'est pas mieux observée.

Mais voudriez vous, repliqua Valere, qu'un Peintre fût si contraint, qu'il n'osât jamais se servir que d'habits qui convinssent entierement à son sujet, c'est-à-dire, qui fussent selon l'usage des tems, des lieux, & des personnes que l'on voudroit representer? Car en ce cas, il faudroit qu'il fît une étrange recherche des modes de tous les païs.

C'est assûrément, lui repartis-je, dequoi il doit s'instruire, & avoir au moins la discretion de ne rien representer de contraire à la verité de son histoire. Croyez-vous que ce Peintre que vous connoissez, ait donné une belle marque de son jugement & de son sçavoir, quand il a representé des Religieuses couchées sur des lits autour d'une table? Il avoit vû estimer quelques ouvrages, où ces sortes de lits étoient bien-séants : & sur cela sans faire attention à la qualité de l'histoire qu'il traite, il represente la Reine Cunegonde, femme de l'Empereur Henri II. qui s'étant retirée dans un Monastere après la mort de son mari, sert à table les Religieuses que l'on voit couchées de leur long sur des lits, & dans des attitudes fort peu convenables à l'austerité de la vie Mo-
naftique,

naſtique, & à l'uſage de ces derniers tems. Quelle impreſſion, je vous prie, un tableau traité de cette ſorte, peut-il faire dans l'eſprit de ceux qui le voyent? Il faut qu'il y ait de belles parties de deſſein, & des couleurs bien entenduës pour meriter leur eſtime, & faire excuſer les défauts qu'on y voit. Quand on veut ordonner quelque ſujet, y-a-t'il rien de plus aiſé que de s'informer de ce qui eſt propre aux tems, aux lieux, & aux perſonnes que l'on repreſente?

Comme nous ne pouvons avoir connoiſſance des vêtemens antiques, dit Valere, que par les ſtatuës & par les bas-reliefs, & qu'il ne s'en trouve pas beaucoup, parce qu'il n'y a guéres eû que les Grecs & les Romains qui nous ayent laiſſé ces monumens : nous ignorons la plus grande partie des choſes qui regardent les autres Nations. Outre cela ſi nous avons quelques images de la forme des habits, nous n'en ſçavons ni la matiere, ni la couleur.

La lecture des Poëtes & des Hiſtoriens, dit Pymandre, ne peut-elle pas vous ſervir?

Il eſt certain, repartis-je, que ceux qui voudront les lire avec ſoin en tireront un grand ſecours.

Il ſeroit bon, dit Valere, que nous viſ-

H v ſions

sions souvent des personnes intelligentes dans ces sortes de choses, avec lesquelles nous pussions en conferer. Comme la plûpart des Peintres passent leur vie à étudier la pratique de leur Art, il y en a peu qui s'arrêtent à la lecture des Auteurs; ils perdroient même bien du tems, s'il falloit qu'ils fissent dans tous les sujets qu'ils traitent, une recherche aussi exacte que vous le souhaitez : outre qu'il s'en rencontre plusieurs qui ne sçauroient de quelle maniere s'y prendre, ni où trouver ce qu'ils auroient besoin.

Si ceux-là, repartis-je, suivoient l'éxemple de Raphaël, & qu'ils envisageassent tout ce qui dépend de leur profession, comme a fait M. Poussin, ils verroient que quand ils traitent des sujets d'histoire, leurs soins doivent s'étendre aussi-bien à ces sortes d'observations qu'à beaucoup d'autres choses ausquelles ils s'appliquent.

Il est vrai, dit alors Pymandre, que cette exactitude que vous demandez dans les peintures, n'est pas si petite, que beaucoup ne se trouvassent fort occupez, s'il falloit qu'avec l'étude qu'ils font des autres parties dont vous avez parlé, ils employassent encore leur tems dans une occupation & une recherche qui demande quasi la vie d'un homme, principalement ceux qui

qui ne connoissent ni les livres, ni les Auteurs qui les peuvent servir dans ces occasions. Mais dites-nous, je vous prie, ce que vous avez remarqué sur les differens habits, vous qui avez tant medité sur toutes les choses necessaires à la peinture, & que l'on pourroit regarder comme un homme qui a fait dans son esprit beaucoup de tableaux, & dans lesquels vous n'auriez sans doute rien omis de tout ce qui peut contribuer à la perfection d'un Ouvrage.

Je vous avouë, repartis-je, que si l'on pouvoit voir les Ouvrages que j'ai quelquefois imaginez, le nombre n'en seroit pas petit ; mais il m'est bien avantageux que cela n'ait été qu'en idée, ne doutant pas que dans l'execution il n'y eût beaucoup de défauts. Car outre qu'il est presque impossible de rien faire de parfait, c'est qu'il est naturel à tous les hommes, de se laisser surprendre par l'amour qu'ils ont de leurs propres pensées. Cependant pour ce qui regarde les vêtemens, quelque recherche que j'en aye faite, je n'ai pas assez de présomption pour croire de vous en pouvoir bien instruire. C'est une matiere plus vaste & d'une étenduë encore plus grande, que peut-être vous ne vous l'imaginez. Car comme cela comprend une étude particuliere des différens habits

H vj de

de plusieurs nations, & des changemens qui sont arrivez dans la suite des tems, vous jugez bien que quand j'en serois bien instruit moi-même, il faudroit que j'y eusse pensé, afin d'en parler avec ordre, & ne laisser rien à dire sur cette matiere; & outre cela il faudroit encore avoir plus de tems qu'il ne nous en reste pour continuer notre Entretien. Mais je pourrai un jour vous communiquer ce que j'ai recüeilli de quantité d'habits, tant anciens que modernes, & peut-être qu'alors j'aurai aussi mis en état quelques observations que j'ai commencées pour en donner la connoissance, en traitant du veritable usage qu'on en doit faire dans la peinture: ce qui pourra davantage vous satisfaire, que le peu de chose que nous en pourrions dire à present, puisque nous voilà bien-tôt au bout de notre carriere, & à la fin de notre voyage.

Comme je disois cela, nous nous trouvâmes assez proche de la porte de la Conference; & parce qu'il faisoit encore jour, & que nous vîmes beaucoup de monde qui entroit dans les Tuileries, nous y allâmes aussi faire un tour d'allée, après quoi nous nous séparâmes.

ENTRETIENS
SUR LES VIES
ET SUR
LES OUVRAGES
DES PLUS
EXCELLENS PEINTRES
ANCIENS ET MODERNES.

SIXIEME ENTRETIEN.

J'Étois en chemin pour aller voir Pymandre, lorsque je le rencontrai seul qui venoit me trouver. J'allois, lui dis-je, chez vous pour sçavoir si vous avez été satisfait de la promenade que nous fîmes hier, & si vous ne vous repentîtes point de m'avoir tant fait parler pendant que nous fûmes à Saint Cloud, & durant notre retour.

Tant s'en faut, me répondit Pymandre, je fus ravi de ce que la rencontre de Valere fit durer notre conversation encore plus long-tems qu'elle n'auroit fait, & de ce qu'il fut cause qu'on dit des choses

ausquelles

auſquelles ſans lui on n'auroit peut-être pas penſé. C'eſt auſſi, je vous l'avouë, ce qui m'a fait ſortir ſi-tôt pour ne vous pas manquer, afin que ſi d'autres affaires ne vous empêchent point, nous puiſſions dès aujourd'hui voir le Cabinet des tableaux du Roi, & conſiderer les Ouvrages de ces grands Maîtres dont vous nous parlâtes.

Si vous êtes dans ce deſſein, lui répondis-je, il vaut mieux que nous allions aux Tuileries. Nous y trouverons les appartemens richement meublez, & la Galerie parée des plus beaux tableaux de Sa Majeſté.

Pymandre fut ravi de cette propoſition, & auſſi-tôt nous nous rendîmes aux Tuileries. Après avoir traverſé les ſales & les chambres ornées de ſuperbes tapiſſeries, nous entrâmes dans le grand Cabinet, où ſur la cheminée étoit le tableau de la famille de Darius aux pieds d'Alexandre, peint par M. le Brun, & à l'oppoſite, celui où Paul Véroneſe a repreſenté Notre Seigneur avec les deux Pelerins en Emmaüs. Nous les conſiderâmes quelques-tems; & Pymandre, après avoir regardé avec plaiſir celui de M. le Brun, dont il avoit lû la deſcription qu'on a imprimée il y a quelques années, ſe tourna vers celui de Paul Véroneſe; & admirant
cette

cette verité & cet Art incomparable qu'on y voit, Ce n'est pas sans raison, me dit-il, que ces Ouvrages ont acquis de la réputation. Entrons, lui répondis-je, dans la Galerie, & vous y verrez les chef-d'œuvres des plus grands Maîtres. C'est-là que chacun d'eux tient sa partie, & que tous ensemble ils forment un concert merveilleux. Leurs differentes beautez font voir la grandeur & l'excellence de la peinture. Ce qui se trouve de particulier dans l'un, & qui n'est pas dans les autres, est un témoignage de la vaste étenduë de cet Art, qu'un homme seul ne peut posseder dans toutes ses parties, ainsi que je vous l'ai dit assez souvent.

Comme nous fûmes dans la Galerie, nous la vîmes ornée de part & d'autre de grands & magnifiques cabinets, de tables, de pierres précieuses, de plaques, de gueridons, de cassoletes, & d'une infinité d'autres vases d'argent d'un travail admirable. Plusieurs de ces vases étoient remplis d'orangers, chargez de fruits, & dans quelques autres il y avoit des jasmins couverts de fleurs. Au bout de la Galerie sur une estrade élevée de plusieurs marches, étoit le trône au dessus duquel & sous un riche dais, on avoit placé ce beau tableau de Raphaël, où l'on voit Saint Michel qui terrasse le démon. Tout le reste de la

la Galerie étoit tapissé de damas verd, enrichi d'une grande crêpine d'or. Cette tapisserie servoit de fonds à une infinité de tableaux ornez de bordures dorées. Ils étoient attachez avec des cordons & des rubans d'or & de soye, mais si industrieusement disposez d'espace en espace selon leur grandeur, que cette symetrie & cet arrangement augmentoient de beaucoup la beauté de la décoration.

Après que nous eûmes fait un tour dans la Galerie, & que nous eûmes consideré tout ensemble ce grand amas de richesses, Je vous avouë, dit Pymandre, en regardant les tableaux qui étoient devant nous, que c'est ici où je me trouve embarassé. Je comprends bien la verité de ce qu'on a dit autrefois (1), qu'encore qu'il n'y ait qu'un Art de peindre, où Zeuxis, Aglaophon & Appelle sembloient avoir atteint la perfection ; néanmoins la maniére de l'un n'étoit point celle de l'autre. Car quoique toutes ces peintures me semblent parfaitement belles, je voi pourtant qu'elles sont bien differentes les unes des autres : je n'ai pas assez de connoissance, ni assez de lumiere pour discerner ce qu'il y a de plus excellent, ni pour découvrir les défauts qui s'y peuvent rencontrer : je ne connois point ces qualitez extraordinaires

(1) Cicer. l. 3. de Orat.

& sur les Ouvrages des Peintres. 185

naires qui mettent tant de difference entre les Peintres, ni ces divers goûts qui font que les Ouvrages des uns sont beaucoup plus estimez que ceux des autres : chaque tableau me semble accompli, & sans sçavoir de quelle main il est, je n'y trouve rien qui ne me plaise. Ce n'est pas que s'il m'en falloit choisir quelques-uns parmi ce grand nombre, il n'y en ait qui me paroîtroient plus agréables que les autres ; & peut-être aussi pourrois-je me tromper dans le choix que j'en ferois

Quand vous ne prendriez pas, lui répondis-je, ceux des Maîtres les plus fameux, & où il y a plus d'Art & de science, vous n'en pourriez choisir qui ne fussent de bonne main. Car ce ne seroit rien dire, en vous assûrant qu'ils sont tous originaux ; mais c'est quelque chose de considerable, de vous faire connoître qu'ils sont des plus célebres Peintres qui ayent été, & les plus beaux qu'ils ayent faits. Que peut-on souhaiter davantage que de voir dans un même lieu, des tableaux de Raphaël, de Jule Romain, de Perin del Vague, de Leonard, du Georgeon, du Corege, du Titien, de Paul Véronese, du Tintoret, des Caraches, du Caravage, & de leurs Eleves, puisque tous ces grands hommes ont formé les principales Ecoles dont nous avons parlé ? Vous pouvez

vez juger des differentes manieres de tous ces Maîtres. Car ils ne se sont pas tous assujettis à imiter ceux qui leur ont mis le pinceau à la main. Après s'être instruits dans leurs Ecoles, & y avoir appris les principes de l'Art, ils se sont élevez d'eux-mêmes dans les connoissances qu'ils ont acquises. Ils se sont rangez sous la Maîtresse commune de tous, qui est la nature, & ont appris d'elle ce que l'on voit dans leurs Ouvrages de plus beau & de plus parfait. Il est vrai qu'ils n'ont pas également profité de ses enseignemens. Il y en a qui ont pris d'elle tout ce qu'ils y ont vû ; d'autres ont sçû choisir ce qu'elle a de plus précieux & de plus beau. Quelques-uns ne se sont pas donné la peine de regarder seulement la Nature ; ils se sont contentez de suivre ceux qui l'avoient examinée avant eux. D'autres encore par un goût tout particulier, ont suivi leur caprice, & n'ont pris pour modéles que leurs imaginations. C'est ce qui fait cette diversité de maniére, & cette grande difference que l'on peut voir ici dans les tableaux de tous ces Maîtres. Vous pouvez remarquer dans ceux de Raphaël & des Peintres de son Ecole, le beau choix qu'ils ont fait de toutes les parties qui composent un excellent Ouvrage. Vous le voyez encore dans ces
grands

grands Peintres Lombards, qui véritablement se sont plus attachez à ce qui regarde la couleur, qu'à ce qui est du dessein, & à ce qu'on appelle le *Costume*.

Quant à ceux qui se sont arrêtez à copier la Nature telle qu'ils l'ont trouvée, vous pouvez observer dans les peintures de Michel-Ange de Caravage, de quelle sorte il l'a representée. Vous verrez encore la difference qu'il y a entre ceux qui l'ont imité, & les autres Peintres qui se sont laissé emporter à leur propre génie.

Comme mon intention a toûjours été de vous parler des plus excellens Peintres preferablement aux autres, je ne me suis point attaché à vous nommer exactement tous ceux qui ont travaillé en Italie & ailleurs, bien que le plus grand nombre de tableaux qu'ils ont faits, rende le nom de quelques-uns assez connu. Ce n'est pas que je ne l'aye fait quelquefois, comme vous sçavez, mais ç'a été sans aucune recherche particuliere; tâchant plûtôt d'abreger mon discours, en ne parlant que des plus habiles hommes, & des choses necessaires à sçavoir dans cet Art, qu'à m'arrêter à quantité d'ouvriers qui ne meritent pas de tenir rang entre les plus considerables. C'est pourquoi si j'en nomme encore quelques-uns, c'est seulement

ment pour vous marquer en passant quelle a été leur manière, & vous faire connoître que ce sont bien souvent les tableaux de ces hommes moins celebres, que quelques particuliers baptisent des noms les plus fameux, & font passer pour les originaux des plus grands Maîtres, selon qu'ils approchent de la manière de quelqu'un d'eux. Il y a même de ces Peintres ordinaires qui ont eû le bonheur d'être employez à faire de grands tableaux. LORENZINO DE BOLOGNE peignit sous le Pontificat de Gregoire XIII. deux histoires à fraisque dans la Chapelle Pauline, au Vatican, en concurrence de Frederic Zucchero.

Entre les Eleves de Perrin del Vague, LIVIO AGRESTI de Forli se rendit assez remarquable. MARC DE SIENNE acheva de se former sous Daniel de Volterre. Il travailla beaucoup à Rome & à Naples, où il leva plusieurs plans de bâtimens, & composa un livre d'Architecture.

PELEGRIN DE BOLOGNE peignit aussi sous Daniel de Volterre. Il s'appliqua particulierement à l'Architecture; & comme il alla à Milan, & qu'il se fut attaché au service du Cardinal Borromée, il bâtit le Palais de la Sapience, & ensuite il fut choisi pour être l'Architecte de l'Eglise Cathedrale.

Daniel

& sur les Ouvrages des Peintres. 189

Daniel de Volterre eût encore pour Eleve GIACOMO ROCCA Romain. Il tâchoit d'imiter la maniere de son Maître, mais il se servoit de ses desseins autant qu'il pouvoit.

Si vous me demandez maintenant quel rang doivent tenir ces derniers Peintres que je viens de nommer, je vous répondrai ingenument que je les mets avec quantité d'autres qui n'ont rien fait d'extraordinaire, & dont j'ai eû si peu de curiosité de voir les tableaux, que je ne puis pas vous dire en quoi ils ont excellé. En effet, soit que l'on veüille faire une étude particuliére de la Peinture, soit que l'on se contente de connoître seulement ce qu'il y a de plus beau & de plus parfait dans cet Art, il suffit de voir ce que les plus grands hommes ont fait, sans s'arrêter aux Ouvrages de quantité d'autres qui ont travaillé sous eux. Je me suis quelquefois rencontré parmi des personnes, qui vouloient faire admirer des tableaux, qui portoient le nom de quelques disciples des plus fameux Peintres. Cependant il falloit souvent que ces Curieux employassent toute leur Rhétorique, pour faire entendre ce que le Peintre avoit voulu representer, parce qu'on ne voyoit rien que d'embroüillé dans l'ordonnance; qu'il n'y avoit pas une figure qui parût en

sa

sa place ; que toutes les parties étoient en desordre, & que les couleurs qui doivent aider à détacher les corps, & à les démêler les uns des autres, ne servoient qu'à les confondre & à les embarrasser.

Cependant voilà quels sont plusieurs Ouvrages que l'on expose dans les cabinets, & ausquels on donne un nom illustre, sous prétexte qu'ils sont peints sur un fonds de bois bien ancien, ou sur une toile extrémement vieille. Il n'est pas besoin de vous en dire davantage, dis-je à Pymandre, en avançant quelques pas dans la Galerie ; peut-être même que ces reflexions vous deviendroient ennuyeuses : c'est pourquoi nous pouvons en faire d'autres qui sans doute vous seront plus agréables, puisque les tableaux que voici nous en peuvent servir de sujet.

Bien loin, repartit Pymandre, d'être importuné de ce que vous remarquez de ces Peintres peu connus, & des Ouvrages si pleins de défauts qui ont cours parmi le monde, l'on prend plaisir de voir cette opposition que vous faites entre les bons & les mauvais tableaux, parce qu'il me semble que l'on ne doit rien souhaiter davantage que de bien comprendre les differences qui se trouvent entre tant d'ouvriers.

Elles sont infinies, lui repartis-je ; car
il

il y en a non seulement entre les sçavans Peintres & les Peintres médiocres, mais même entre les plus célebres. Quoiqu'ils approchent le plus d'un même but, qui est la perfection, ils ne laissent pas d'être fort differens les uns des autres, ainsi que je vous l'ai déjà dit peut-être trop de fois.

Mais comme la nature est variée en cent façons ; que chacun la regarde encore en cent differentes maniéres ; qu'il n'y a point d'ouvrier qui n'ait son goût particulier ; & de plus que tous les esprits ne sont pas d'une égale force : il ne faut pas s'étonner si toutes leurs productions sont si differentes. Nous parlâmes hier des couleurs, des jours & des ombres. Considerez, je vous prie, de quelle sorte ces parties sont traitées differemment dans les tableaux du Titien, & dans ceux de Michel-Ange de Caravage. Voilà devant nous ceux du Titien dont je vous parlois, & que l'on estime des plus beaux qu'il ait faits : & voilà un peu plus bas un des plus achevez qui soit sorti des mains du Caravage, dans lequel il a representé le trépas de la Vierge.

On ne peut pas dire que ce tableau ne soit peint avec une admirable conduite d'ombres & de lumiéres ; qu'il n'y ait une rondeur & une force merveilleuse dans toutes

toutes les parties qui le composent : cependant je vous laisse à juger des tableaux de ces deux Maîtres.

Je voi bien, dit Pymandre, qu'il y a quelque chose de plus agréable dans ceux du Titien que dans celui du Caravage, où je ne trouve ni beauté, ni grace dans les figures.

Il n'y a rien, repartis-je, qu'un Peintre doive tant rechercher, que de rendre ses Ouvrages agreables; mais c'est ce que le Caravage n'a jamais fait. Considerez, s'il vous plaît, quel a été son talent. Il a peint avec une entente de couleurs & de lumiéres, aussi sçavante qu'aucun Peintre. Vous pouvez remarquer une verité dans les figures & les autres choses qui les accompagnent, & l'on peut dire que la nature ne peut mieux être copiée que dans tout ce qu'il a peint. Mais il ne s'est jamais formé aucunes idées de lui-même. Il s'est rendu esclave de cette nature, & non pas imitateur des belles choses. Il n'a representé que ce qui lui a paru devant les yeux, & s'est conduit avec si peu de jugement, qu'il n'a ni choisi le beau, ni fui ce qu'il a vû de laid. Il a peint également l'un & l'autre; & comme on rencontre rarement de beaux objets, & qu'on en rencontre souvent de difformes, il a aussi presque toûjours representé ce qui

est

est de plus laid & de moins agréable. Ce tableau vous peut faire juger de ce que je dis. Il l'avoit fait pour mettre dans l'Eglise de *la Madona della Scala in Transtevere*; mais quelque estime qu'on eût pour les Ouvrages de ce Peintre, on ne put l'y souffrir. Le corps de la Vierge disposé avec si peu de bienséance, & qui paroît celui d'une femme noyée, ne semble pas assez noble pour representer celui de la Mere de Dieu. On l'ôta de la place où il étoit ; & le Duc de Mantouë l'ayant acheté, il a depuis passé en Angleterre, d'où il a été apporté ici.

Ce n'est pas seulement dans ce sujet, mais encore dans toutes les autres histoires qu'il a traitées, qu'il n'a pensé ni à la noblesse, ni à la grandeur dont il devoit les accompagner. Il s'est contenté de mettre ensemble des figures ; & quelque grande & noble que fût l'action qu'il vouloit peindre, il ne se servoit pour figurer des Héros ou de grands Personnages, que de faquins & de miserables mal faits, tels qu'il les rencontroit, sans pouvoir se détacher de la Nature pour la corriger, soit qu'il ne pût, ou ne se souciât pas de faire ni de beaux airs de tête, ni de belles expressions, ni de riches draperies, ni des accommodemens necessaires à ce qu'il vouloit representer. Il ne regardoit pas la beauté

beauté des jours qui devoient répandre une lumiere agreable dans tout son Ouvrage ; mais il choisissoit des lieux fermez pour avoir des lumiéres fortes, qui pussent servir à donner plus facilement du relief aux corps qui en seroient éclairez. Cependant, admirez, s'il vous plaît, le caprice de la fortune. Le Caravage a eû ses sectateurs. Manfrede & le Valentin, de qui vous pouvez aussi voir ici des tableaux, ont suivi sa maniére. Je ne sçai s'il vous souvient d'un Amour que nous avons vû au Palais Justinien, qu'on regardoit comme un chef-d'œuvre du Caravage, & qu'on estimoit des sommes immenses.

Il m'en souvient à présent, dit Pymandre, & que même M. Poussin nous en parloit un jour avec grand mépris.

M. Poussin, lui repartis-je, ne pouvoit rien souffrir du Caravage, & disoit qu'il étoit venu au monde pour détruire la Peinture. Mais il ne faut pas s'étonner de l'aversion qu'il avoit pour lui. Car si le Poussin cherchoit la noblesse dans ses sujets, le Caravage se laissoit emporter à la vérité du naturel tel qu'il le voyoit : ainsi ils étoient bien opposez l'un à l'autre.

Cependant si l'on considere en particulier ce qui dépend de l'Art de peindre, on verra que Michel-Ange de Caravage l'avoit tout entier ; j'entends l'Art d'imiter ce

qu'il avoit devant les yeux. En voyant le portrait qu'il a fait du Grand-Maître de Malthe, qui est dans le Cabinet du Roi, vous avoüerez qu'on ne peut jamais rien faire de plus beau, parce que comme il n'avoit à faire qu'un portrait, il a imité si parfaitement la Nature, qu'il n'a rien laissé à y desirer.

Mais cette partie de bien peindre les corps tels qu'on les voit, n'est pas ce qui fait entierement les grands Peintres : il y en a encore d'autres qui la doivent accompagner, & que l'on admire bien davantage.

Venez, je vous prie, considerer les tableaux du Guide. Ce Peintre, comme vous sçavez, étoit Eleve des Caraches. N'ayant pû les égaler en beaucoup de choses, il y en a dans lesquelles il les a surpassez, ayant possedé des talens qui l'ont rendu très-recommendable. Il n'a pas donné à ses figures cette verité, cette force, & cette rondeur qui paroît dans celles du Caravage. Mais cette noblesse, ces airs de tête si beaux, & ces accommodemens de femmes si gracieux, qu'on voit dans ses Ouvrages, lui ont donné un rang bien au dessus du Caravage, & tel que l'ont eu le Dominiquin, l'Albane, & plusieurs autres Eleves des Caraches, dont vous pouvez considerer ici les plus beaux tableaux.

Alors je cessai de parler ; & après avoir été quelque tems attaché à regarder les tableaux de ces differens Maîtres, je dis à Pymandre : Vous pouvez observer ici ce que nous avons dit jusqu'à present des principales parties de la Peinture, tant pour ce qui regardé la grandeur des Ordonnances, la force du dessein, la beauté du coloris, & la noblesse des expressions, que pour les autres choses dont nous nous sommes déjà entretenus. Ne nous contentons pas d'admirer dans Raphaël l'expression de ses belles idées. Voyons encore dans les autres Peintres qui sont venus depuis lui, de quelle sorte ils ont mis leurs pensées au jour. Bien que les tableaux qui ornent la voûte de cette Galerie, ne soient que les copies de ceux qui sont à Rome au Palais Farnese, ils ne laisseront pas de nous servir d'exemple : car les originaux étant à fraisque, & ne pouvant être transportez, on doit en estimer beaucoup les copies, lorsqu'elles sont aussi belles que celles-ci.

Quand vous parlez d'expressions, interrompit Pymandre, n'entendez-vous pas les passions de l'ame qui paroissent sur le visage, & que le Peintre represente selon la nature du sujet qu'il traite ?

Le mot d'Expression en général, repartis-je, se doit prendre dans la Peinture aussi

aussi-bien qu'en toute autre chose, pour la veritable & naturelle representation de ce que l'on veut faire voir & donner à connoître. Ainsi l'expression s'étend à traiter une histoire dans toutes les circonstances qu'elle demande pour instruire ; à representer un corps avec toutes ses parties dans l'action qui lui est convenable ; à faire voir sur le visage les passions necessaires aux figures que l'on peint ; & comme c'est sur le visage que l'on connoît mieux les affections de l'ame, on se sert ordinairement du mot d'expression pour signifier les passions que l'on veut exprimer.

Ce sont, dit Pymandre, ces differentes images de nos passions qui sont difficiles à bien representer, & en quoi tous les Peintres n'ont pas également réüssi.

Raphaël, répondis-je, a été sans doute un des plus sçavans dans cette partie : car la plûpart des Peintres qui l'ont suivi, n'ont fait que le copier, & ne sont pas entrez comme lui dans la connoissance qu'ils devoient avoir de la nature des passions & de leurs effets. Pour les bien peindre, il faut qu'un Peintre non-seulement ait exactement observé les marques qu'elles impriment au dehors, mais qu'il sçache ce qui les fait naître dans le cœur de l'homme, & de quelle sorte ceux qui se rencontrent à quelque spectacle, sont different-

ment touchez de ce qu'ils voyent. Tout le monde ne ressent pas en même-tems de semblables passions. Un même sujet en cause qui sont bien differentes entr'elles, puisque nous voyons que si un homme de bien est recompensé de ses belles actions, les honnêtes gens en reçoivent du plaisir, & les méchans en ont de la jalousie. Ainsi l'on peut observer en même-tems sur le visage des uns & des autres, des changemens tout-à-fait contraires & opposez.

Afin donc que le Peintre sçache exprimer dans ses Ouvrages ces diverses passions, il faut qu'il les connoisse dans leur source, pour en mieux connoître encore les differens effets.

Le premier effet de l'Amour, dit alors Pymandre, qui est une des principales passions de l'ame, étant un desir de posseder la chose que l'on aime, je m'imagine que ce sentiment qui se fait seulement dans l'esprit, est assez difficile à bien representer dans un tableau.

Je ne vous parlerai pas, repris-je, de l'art & de l'industrie dont un excellent Peintre se sert pour former des traits, & coucher des couleurs qui expriment parfaitement les passions de l'ame ; c'est un secret que ceux même qui le possedent, auroient bien de la peine à apprendre aux autres. Et quoique Raphaël ne cachât
rien

rien à ses disciples de tout ce qu'il sçavoit, on ne voit pas qu'ils ayent comme lui, donné à leurs figures les belles expressions qui rendent les siennes si considerables, parce que cela dépend de la force de l'imagination de celui qui peint, & que ce qu'on en pourroit communiquer, dépend encore tellement de la pratique, qu'il faut être un très-sçavant Peintre pour en faire des démonstrations avec le crayon ou avec le pinceau, & aussi être bon dessinateur pour profiter des leçons qu'on auroit reçûës. Ainsi nous ne devons pas entrer dans une connoissance reservée aux Maîtres de l'Art, & qui ne s'apprend point par le seul discours. Mais nous pouvons bien dire sur le sujet des Passions ce qui regarde la theorie ; j'entends de quelle maniere elles naissent dans l'ame ; leurs differens effets; ce que tous les Peintres y doivent remarquer, & en les dévelopant, les exposer tellement en vûë, qu'on les puisse bien considerer, & en faire des peintures qui leur ressemblent.

Me renfermant donc dans la seule connoissance qu'on peut donner de la nature des Passions, je vous dirai pour répondre à ce que vous demandez, que ce desir qui nous travaille dans l'ame pour nous joindre à ce que nous aimons, ou nous en rendre possesseurs, est, comme vous dites,

tes, assez malaisé à bien representer. Il faut pour cela qu'un Peintre observe l'état où une personne se trouve quand elle est possedée de cette passion.

Comme l'esprit qui est fortement occupé dans la recherche de ce qu'il aime, ou à la contemplation de l'objet qui le charme, n'a point d'autre pensée qui l'attache, il arrive que l'ame étant plus unie avec ce qu'elle aime qu'avec son propre corps, elle se fait aussi paroître plus presente dans l'objet qu'elle cherit s'il est proche d'elle; ou bien il semble qu'elle soit absente & hors de son propre corps, lorsqu'elle se trouve éloignée de ce qu'elle aime. De sorte que c'est le devoir d'un Peintre de faire connoître ces deux differens états par des expressions differentes. S'il vouloit, par exemple, figurer ce dernier état d'un amant, & faire paroître un corps comme abandonné de son ame, il representeroit une personne dans un extase & dans un abbattement qui la rendroit comme immobile & sans vie.

Pour le premier état dont nous avons parlé, il se peut exprimer par des langueurs & par des ravissemens que l'on voit dans ceux qui aiment fortement, lorsqu'ils joüissent de la presence de la chose qu'ils aiment, ce que le Carache a bien imité dans cette Galerie.

Ayant

Ayant dit cela, je fis considerer à Pymandre un tableau, où Jupiter est representé avec Junon, dans lequel soit que l'on regarde l'action & la contenance de ce Dieu, soit que l'on considere l'émotion de son visage & de ses yeux languissans, l'on voit les marques d'une passion très-violente.

On pourroit bien encore, lui dis-je, faire la même observation dans un tableau où le Titien a peint Venus & Adonis. Mais je vous dirai que ce qui demande une étude très-éxacte, est la connoissance des divers mouvemens dont l'esprit d'un Amant est agité pendant que sa passion dure. Car elle imprime sur son corps des marques differentes, selon les differens transports où il se trouve. Tantôt la joye éclate sur son visage, & tantôt ce même visage paroît pâle & mourant quand la joye fait place à la tristesse. Souvent on voit des larmes qui coulent des yeux des Amans infortunez. Quelquefois ces mêmes Amans paroissent tout de feu, & d'autres fois ils sont tout de glace. Tantôt ils font des plaintes, & incontinent après ils sont muets & insensibles.

Ces différens changemens, interrompit Pymandre, arrivent selon que l'ame se trouve agitée entre la crainte & l'esperance, & c'est ce qui fait qu'elle donne

des marques de joye ou de douleur. Lorsque le Tasse (1) dépeint Tancrede amoureux de cette belle inconnuë qu'il avoit rencontrée auprès d'une fontaine, il fait assez bien voir de quelle sorte paroît un homme nouvellement enflamé.

Ceux qui connoîtront bien les effets de l'amour, repris-je, ne pourront pas longtems ignorer quels sont les effets de la haine.

Pour les bien comprendre, repliqua Pymandre, il n'y a qu'à chercher les causes de l'une & de l'autre, & considerer que comme l'amour vient du sentiment du bien qu'il a pour l'objet qu'il desire & qu'il cherche; aussi la haine naît du sentiment du mal qu'elle regarde & qu'elle fuit.

Il est vrai, repartis-je, mais il y a des haines bien plus fortes les unes que les autres. Il s'en trouve qui ne sont que des antipathies naturelles, & des aversions que l'on a pour certaines choses ; mais il y en a qui sont furieuses & enragées, & qui durent jusqu'après la mort.

Ces fortes haines, dit Pymandre, ne s'enracinent d'ordinaire que dans des corps dominez par une abondance de bile, & il est aisé, ce me semble, à un Peintre qui veut representer quelqu'un possedé

(1) Jerusalem liber. c. 1. stanz. 49.

dé de cette malheureuse passion, de lui donner les marques qu'elle porte avec elle. Les personnes genereuses & hardies ne sont pas sujettes à ce tourment, comme les poltronnes & les lâches, qui craignant toutes choses, conçoivent aisément de la haine contre ceux qu'elles pensent leur pouvoir nuire : mais ceux qui sont assujettis à ces fortes haines, ont d'ordinaire quelque marque de cruauté sur le visage.

Comme les objets de l'amour & de la haine, interrompis-je, peuvent être representez à l'ame en deux manieres, ou par les sens exterieurs, ou par les sens interieurs, & que ceux dont jugent les sens intérieurs, sont nommez bons ou mauvais ; & ceux dont la connoissance dépend des extérieurs, sont appellez beaux ou laids, il y en a qui ont crû que l'on pouvoit considerer deux sortes d'amours & deux sortes de haines ; l'une qui a pour objet le beau & le laid, l'autre qui regarde le bien & le mal. Et afin de ne les confondre pas, ils ont donné à la premiere sorte d'amour & de haine, qui a pour objet le beau & le laid, le nom d'Agrément & d'Horreur ; pour marquer par ces deux noms differens l'estime que l'on fait des beaux objets, & l'aversion que l'on a pour les choses laides. Et comme ces deux sortes de passions regardent les sens exterieurs

rieurs plus que ne font les deux autres, elles impriment aussi des marques plus sensibles sur le visage des personnes qui en sont touchées, lorsqu'elles sont surprises par la rencontre d'un objet ou agréable ou fâcheux.

Je ne crois pas qu'on puisse mieux representer l'état auquel on se trouve dans cette occasion, que Monsieur Poussin l'a fait dans un païsage qu'il peignit autrefois pour le Sieur Pointel son ami. On y voit un homme, qui voulant s'approcher d'une fontaine, demeure tout effrayé en appercevant un corps mort environné d'un serpent ; & plus loin une femme assise & toute épouvantée, voyant avec quelle frayeur cet homme s'enfuit. On découvre dans la contenance de l'homme & sur les traits de son visage, non seulement l'horreur qu'il a de voir ce corps mort étendu sur le bord de la fontaine, mais aussi la crainte qui l'a saisi à la rencontre de cet affreux serpent, dont il apprehende un traitement semblable. Or quand la crainte du mal se joint à l'aversion qu'on a pour un objet desagreable, il est certain que l'expression en est bien plus forte. Car les sourcils s'élevent, les yeux & la bouche s'ouvrent plus grands, comme pour chercher un asile, & demander du secours. Les cheveux se dressent à la tête,

& sur les Ouvrages des Peintres. 205

tête, le sang se retire du visage, le laisse pâle & défait, & tous les membres deviennent si impuissans qu'on a peine à parler & à courir : ce que l'on voit parfaitement bien representé dans ce tableau.

Il y a une autre sorte de passion, qui n'est point cet agrément que l'on trouve dans les belles choses, ni l'aversion que l'on a pour les laides. C'est l'Admiration, qui semble être une haute estime que l'on conçoit, tant pour les bonnes choses que pour les belles. Elle regarde aussi les prodiges, les miracles & les grandes actions. Ainsi nous admirons la bonté d'une personne, sa beauté, sa generosité & sa valeur. Le Tasse & l'Arioste voulant representer un homme dans l'admiration, le font paroître comme immobile, haussant le front & le sourcil, sans serrer les lévres ni fermer les yeux.

Je ne sçai s'il vous souvient du tableau que M. Poussin a fait ici au Noviciat des Jesuites. On ne peut rien voir de plus beau que les expressions de joye & d'admiration qui s'y rencontrent. Le sujet de cet Ouvrage est une femme que Saint François Xavier ressuscite dans le Japon. Il y a des hommes & des femmes, qui voyant ce corps ranimé par les priéres du Saint, passent tout d'un coup de la tristesse à la joye, & du desespoir à l'admiration. Ou-
tre

tre qu'on voit dans cet Ouvrage les passions admirablement peintes, on y remarque encore des airs de tête tout-à-fait differens & extraordinaires.

Mais, dis-je à Pymandre, en lui faisant regarder ce beau tableau où Raphaël a représenté toute la famille du petit Jesus, peut-on trouver un sujet où ces diverses expressions d'amour, de joye, d'agrément & d'admiration, soient plus sçavamment exprimées que dans cet Ouvrage incomparable ? Considerez bien ces differens visages, & vous y remarquerez tous ces mouvemens de l'ame parfaitement bien representez.

Après avoir été quelque-tems à examiner toutes les parties de ce tableau ; je repris ainsi mon discours. Je vous dirai que le Desir & la Fuite sont deux passions dont les effets sont presque semblables à ceux que l'amour & la haine produisent, si ce n'est que ceux du desir & de la fuite sont moins violens que ceux de la haine & de l'amour. Néanmoins comme les uns & les autres ont pour objet le bien & le mal, il est aisé, pour peu qu'on y prenne garde, de connoître les differences que l'on y doit observer.

Alors étant demeuré quelque-tems sans parler, Pymandre qui crût que je ne voulois pas m'étendre davantage sur cette matiére,

matiére, me dit aussi-tôt : Puisque nous sommes tombez sur le discours des passions, ne vous lassez point, je vous prie, de rapporter tout ce que vous y avez remarqué.

C'est en effet, lui repartis-je, une partie si necessaire, & si considerable dans la peinture, que je ne crois pas qu'on puisse rien dire de plus important, & qui vous donne plus de plaisir, lorsque vous verrez quelques tableaux où les passions seront bien representées.

Le plaisir même que j'en reçois déja, dit Pymandre, n'est-il pas une passion dont il faut que vous parliez ? Oüi sans doute, lui repliquai-je, s'il est vrai que le plaisir se forme dans l'ame par la presence des objets qui nous donnent de la joye : c'est de cette joye qui fait épanoüir le cœur comme une fleur qui éclôt, que se forme le ris, qui n'est que l'effet & une apparence extérieure de la passion intérieure.

Mais, interrompit Pymandre, le ris vient aussi quelquefois d'une émotion corporelle, & non pas de la joye ; comme celui qui procede du chatoüillement des aisselles, dont l'on a vû autrefois des Gladiateurs mourir en riant, à cause qu'ils avoient été blessez sous le bras.

Je pense, repartis-je, que cette sorte
de

de ris n'eſt pas fort agréable ; & comme il eſt ſeulement cauſé par quelque nerf, ou par quelque muſcle offenſé, je ne crois pas qu'il faſſe ſur le viſage un effet ſemblable à celui qui vient de la joye. Toutefois comme je n'ai jamais fait cette obſervation, je ne vous en dirai rien : je me contenterai de remarquer que quand le ris eſt un effet du plaiſir que notre cœur reſſent, il vient d'une ſoudaine émotion de notre ame, qui voulant exprimer ſa joye, excite une grande abondance de ſang chaud, & multiplie les eſprits qui agitent les muſcles qui ſont à l'entour du cœur, leſquels ſe communiquant à ceux qui ſont attachez aux deux côtez de la bouche, les font ſoulever, & contraignent en même tems les levres de s'ouvrir, avec un changement de toute la forme du viſage. De ſorte que vous pouvez juger qu'un Peintre excellent doit bien connoître ces diverſes cauſes, pour les mieux obſerver ſur le naturel, & pour en faire voir tous les effets dans les figures qu'il repreſente : car par ce moyen il mettra de la différence non ſeulement entre le pleurer & le rire, que les ignorans ne ſçavent pas trop bien diſtinguer, mais encore entre les fortes joyes & les moindres.

Ce n'eſt pas encore aſſez d'exprimer le ris ſur le viſage quand le ſujet le demande,

de, il faut sçavoir donner les mouvemens de la joye selon l'action que l'on represente, conformément à l'âge & à la condition des personnes que l'on peint. Comme ce sont les choses nouvelles qui excitent la joye dans le cœur, les personnes âgées qui se trouveront à un spectacle, en seront beaucoup moins touchées que les jeunes gens, dont la complexion est plus susceptible de cette passion, n'étant pas accoûtumez à toutes sortes de nouveautez.

Il y a encore une chose à remarquer, c'est qu'à la vûë des spectacles, les hommes graves & de qualité s'empêchent mieux de rire que le vulgaire, parce que les hommes sages & un peu âgez sont d'ordinaire attachez à de profondes méditations : ainsi à cause de leurs pensées plus sérieuses, & aussi à cause de leur tempérament qui est souvent mélancolique, ils ne s'arrêtent pas à des choses legeres, comme fait le peuple & les enfans. De sorte que dans l'ordonnance d'un tableau, le Peintre doit distribuer les mouvemens de ses figures avec bienséance, faisant voir quel est le vrai caractere de la passion qu'elle represente, & jusqu'où chacun la doit posseder, en donnant, comme nous avons dit, des marques conformes au naturel, à l'âge, & à la condition

dition de ceux qu'on veut repreſenter.

Selon vous, interrompit Pymandre en ſouriant, il y a donc des ris de condition.

Aſſurément, repartis-je : & ſi vous avez jamais conſideré de quelle maniére un Païſan exprime ſa joye, je m'aſſûre que ſa façon de le faire a été capable de vous faire rire vous-même, mais d'une maniére differente. Et c'eſt auſſi une marque du jugement du Peintre, & un effet de l'Art, de ne repréſenter pas ſeulement le ris, mais de faire encore que ceux que l'on peint rians, faſſent ſi bien connoître le ſujet de leur joye, qu'ils obligent ceux qui les regardent, de faire la même choſe. Voyez, je vous prie, dans ce grand tableau du Triomphe de Bacchus, comme le Carache a donné differens caractéres de joye à toutes ces figures, mais cependant tous conformes à ſon ſujet. Le Dominiquin n'eſt pas loüé d'avoir repreſenté dans une hiſtoire auſſi ſerieuſe qu'eſt celle du martyre de Saint André, un incident qui lui donne occaſion de peindre des bourreaux qui rient, & qui font des actions indignes de l'action qu'il a figurée. Les expreſſions de raillerie ne conviennent pas à des ſujets qui doivent exciter une grande horreur, ou une extrême pitié.

Comme je ceſſois de parler, nous nous rencon-

& sur les Ouvrages des Peintres. 211

rencontrâmes à l'endroit de la Galerie où est un tableau du Carache, dans lequel on voit Andromède attachée à un rocher.

Pymandre ayant jetté les yeux dessus, & me faisant remarquer les expressions de douleur & de tristesse qu'on y voit, Que vous semble, me dit-il, de la douleur ? Trouvez-vous qu'elle soit plus difficile à bien représenter que l'amour & la joye ?

Afin de bien exprimer la douleur, repartis-je, il faut la bien connoître. Pour cela il me semble que puisqu'elle est un tourment de l'esprit & du corps, on doit la séparer en deux branches, & lui donner deux noms differens. Car lorsque cette passion afflige le corps, on peut proprement l'appeller Douleur ; & lorsqu'elle tourmente l'esprit, son vrai nom est Tristesse. Ces deux qualitez sont differentes l'une de l'autre, en ce que la douleur corporelle paroît avec une alteration plus visible, & des actions plus fortes dans les personnes qui souffrent : ce qu'on peut remarquer dans les criminels qu'on châtie, ou dans des gens blessez : au lieu que la douleur de l'esprit n'est pas toûjours accompagnée des agitations & des mouvemens du corps.

Je ne sçai si vous vous souvenez d'un tableau dont l'antiquité a fait tant d'é-

rat pour les belles expressions que l'on y voyoit. Aristide, Peintre célebre, & dont nous avons autrefois parlé, avoit peint la prise d'une ville, où entr'autres figures, il fit paroître une femme mourante des blessures dont elle étoit couverte. Elle tenoit entre ses bras un petit enfant, qui voulant teter, s'attachoit des mains à une playe qu'elle avoit à la mamelle ; ce qui sembloit être cause que cette femme expirante en ressentoit un surcroît de douleur, & témoignoit encore dans le miserable état où elle étoit, la peur qu'elle avoit que son enfant ne trouvant plus de lait dans son sein, n'en tirât du sang au lieu de nourriture.

Vous parlez, dit Pymandre, d'un tableau qui fut en si grande reputation, qu'Alexandre le fit porter à Pélas lieu de sa naissance.

Je vous parle, repartis-je, d'un Ouvrage qui me semble assez propre à notre sujet : car les expressions m'en paroissent si belles & si bien dépeintes par ceux qui en ont écrit, que j'ai crû mettre une belle image dans votre esprit, en vous faisant souvenir de cette Peinture.

Les Anciens, repliqua Pymandre, n'ont-ils pas aussi fait grande estime d'un tableau où Thimante representa l'état d'un pere affligé ?

& sur les Ouvrages des Peintres. 213

Le tableau dont vous parlez, répondis-je, étoit different de l'autre, en ce que celui d'Aristide faisoit voir beaucoup de cette passion que nous appellons Douleur, & celui de Thimante exprimoit cette autre passion que nous nommons Tristesse.

Or comme la tristesse, qui est donc la douleur de l'esprit, peut naître des objets passez, des présens & de ceux que l'on croit devoir arriver, il faut que le Peintre prenne garde à representer dans son Ouvrage, les choses qui doivent marquer ces trois tems. Cela se peut faire en faisant seulement voir la tristesse sur le visage des personnes qui en doivent être touchées. Par exemple, si on represente Ariadne sur le bord de la mer, lorsque Bacchus la trouve triste & abbatuë, à cause de l'infidelité de celui qui l'a laissée, il n'y aura que cette Princesse qui paroîtra affligée, parce que le sujet de son déplaisir n'est pas present ni connu, & qu'il n'y a qu'elle qui le sçache. Car pourquoi Bacchus & ceux de sa suite qui la rencontrent, ressentiroient-ils quelque douleur, puisqu'ils ne connoissent point encore cette femme affligée, & ne voyent point quelle est la cause de son déplaisir?

Celui qui représenta Mélagre que l'on portoit au tombeau, mit fort à propos la tristesse sur le visage de ceux qui rendoient

à

à ce mort les derniers devoirs, parce que le sujet étoit présent. Que si un Peintre veut faire paroître dans ses figures une tristesse causée par l'attente de quelque chose de fâcheux, alors il faut qu'il considere quels personnages en doivent être les plus touchez. Car si c'est un malheur connu de tout le monde, comme celui qui menace Andromède attachée à un rocher, la douleur doit paroître non seulement sur le visage de cette infortunée Princesse, mais encore sur celui de son pere, de sa mere, & de tous ceux qui sont presens, & qui voyent le danger où elle est exposée, comme le Carache a fait dans ce tableau.

Mais si on representoit une personne dans l'attente d'une mauvaise nouvelle, ou de quelque accident funeste, sans doute la tristesse ne devroit paroître que dans cette seule personne, parce que tous ceux qui sont auprès d'elle, ne peuvent pas sçavoir ses apprehensions; & quand ils les sçauroient, ils n'en doivent pas paroître si fort affligez, à cause que d'ordinaire nous ne sommes touchez de compassion que quand nous voyons une personne être effectivement dans la peine & dans le malheur. Mais nous n'allons pas toûjours avec elle au-devant du mal; nous attendons qu'il soit arrivé pour prendre part à son

son affliction. Et je m'imagine que quand la femme de César troublée par le songe qui lui pronostiqua la mort de son mari, fit ses efforts pour l'empêcher d'aller au Senat, elle étoit seule alors en qui l'on vît des marques de tristesse & de crainte.

Or comme la tristesse cause de fâcheux effets, il faut considerer de quelle sorte elle agit sur l'esprit, pour mieux connoître les impressions qu'elle fait sur le corps. Premierement, si cette douleur est excessive, elle abat l'esprit, & semble l'interdire de ses fonctions ordinaires : en sorte que si vous representez une personne dans une profonde tristesse, il faut qu'elle paroisse accablée, & comme incapable de faire aucune action.

Mais, interrompit Pymandre, il arrive souvent que quand il nous reste quelque esperance de pouvoir surmonter les causes de notre déplaisir, alors cette esperance peut servir à fortifier notre esprit, & à enflâmer notre courage.

En ce cas, repris-je, le Peintre doit donner quelque vigueur à ses figures; mais il faut aussi que l'esperance ou le desespoir ayent lieu de se rencontrer avec la douleur, & alors elles servent à faire agir, & à réveiller la tristesse, qui de son naturel est lente & assoupie.

Ainsi quand Raphaël a representé le martyre

martyre des Innocens, il a fait voir des femmes dans ces états d'une douleur & d'une tristesse extrême. Celles qui tiennent leurs enfans encore vivans, tâchent de fuïr & de se sauver ; & celles qui les voyent massacrez, s'abandonnent à la douleur, ou n'ont de force que pour montrer des effets de leur desespoir, en s'arrachant les cheveux, & se jettant sur les corps de ces pauvres Innocens.

Mais lorsque nous sommes éloignez de l'objet qui cause notre affliction, & qu'il ne nous reste nulle sorte d'esperance, nous demeurons comme stupides, & nous nous donnons en proye à nos maux.

Il n'est pas besoin de remarquer ici tous les tourmens que cette passion cause à l'esprit, & toutes les gênes qu'elle lui fait souffrir ; nous devons seulement considerer les effets qu'elle produit sur le corps. Une des plus ordinaires marques de la tristesse est un abatement, & une pâleur sur le visage & dans tous les membres, d'autant que c'est une passion maligne, froide & seche, qui épuise l'humeur radicale, & qui en éteignant peu à peu la chaleur naturelle, pousse son venin jusques au cœur qu'elle flétrit, & dont elle consomme les forces par sa mauvaise influence. Il me souvient que l'Arioste (1) représente

(1) Cant. 28.

sente assez bien les changemens que cette passion fait sur le visage, quand il parle de Joconde, & qu'après avoir dit les tourmens de son ame, il fait ainsi l'image de cet infortuné mari:

E la faccia, che dianzi era sì bella,
Si cangia sì, che più non sembra quella.
Par che glo'occhi si ascondan ne la testa,
Cresciuto il naso par nel viso scarno;
De la beltà si poca li ne resta,
Che ne potrà far paragone indarno.

Je ne crois pas, dit Pymandre, qu'un Peintre fît une belle Personne, s'il la peignoit telle que l'Arioste figure Joconde.

Cette Personne seroit belle, repartis-je, étant représentée dans le tems de son affliction: de même que dans un sujet bien different, la vraisemblance ne se trouveroit pas, si on representoit la Magdelaine dans une fraîcheur & dans un embonpoint, lorsqu'elle est dans le desert à faire penitence. Et puis une personne peut encore être belle, quoiqu'elle soit affligée; car il faut que la douleur ne soit mise sur son visage, que comme un voile au travers duquel on apperçoive sa beauté, lors principalement que la douleur est toute récente, & qu'elle n'a pas encore eu le tems de faire impression sur le corps, comme dans

dans les premiers momens que la Magdelaine se convertit. Outre cela, c'est que la tristesse ne réduit pas toûjours les personnes dans un état qui défigure les traits de leur visage, & les rende méconnoissables. Quand elle est un peu moins forte, nous versons des larmes, nous jettons au dehors, pour ainsi dire, une partie de notre affliction ; & en épuisant par ce moyen l'humeur qui nous oppresse, nous nous déchargeons peu à peu du fardeau que nous avions au dedans. C'est pourquoi dans un Tableau, il faut quelquefois que ceux qui ne pleurent pas, soient plus abatus, & paroissent comme accablez de douleur. Mais pour ceux qui sont peints répendant des larmes, on peut leur donner plus d'action, parce que l'ame qui s'aide elle-même, soulage le corps par ce petit secours qu'il reçoit. Ainsi dans cette peinture que vous avez vûë à Rome dans l'Eglise de la Trinité du Mont, Daniel de Volterre a representé la Vierge au pied de la Croix, accablé de tristesse, & le cœur pressé d'une extrême douleur. Les autres femmes qui sont dans les pleurs, s'employent à la secourir, parce que trouvant quelque soulagement dans leurs larmes, il leur reste assez de force pour assister la Mere du Fils de Dieu.

Or ce n'est pas assez de representer la
douleur

douleur & la tristesse dans les personnes qui ont sujet d'en être touchées : il faut encore imprimer sur le visage de ceux qui les voyent, des marques de compassion & de misericorde. Pour cela il faut connoître quels sont les sujets qui veulent que nous exprimions la pitié sur le visage d'une figure.

Lorsqu'un Peintre represente le Martyre de quelque Saint, ou bien quelque accident fâcheux, il faut qu'il y ait toûjours quelques-uns de ceux qui sont présens, qui soient touchez de compassion, parce qu'on a pitié des personnes qui souffrent, principalement si ce sont des gens de bien qui soient injustement affligez. Comme cette passion est une douleur que nous ressentons des miseres de ceux que nous jugeons dignes d'une meilleure fortune, les marques qu'elle laisse sur le visage, approchent beaucoup de celles de la tristesse. Car la pitié est une espece de tristesse, mêlée d'amour ou de bonne volonté, que nous avons pour ceux qui souffrent ; & quand il arrive que nous voyons une personne dans les suplices & dans les tourmens, alors l'horreur se joint avec la pitié qui donne un ressentiment plus vif à l'ame, & la remplissant d'une certaine apprehension, retire auprès du cœur le sang & les esprits, qui semblent attirer aussi avec

eux les muscles & les tendons où ils résident : ce qui fait que dans une grande frayeur, le visage devient pâle, se défigure, & fait quelquefois des mouvemens horribles.

Que si l'action qui nous épouvante, nous a surpris à l'impourvû, alors les yeux & la bouche sont les principales parties qui marquent de l'étonnement & de la surprise ; & comme souvent les yeux ne peuvent suporter la vûë d'un objet fâcheux, ils se détournent, & regardent ailleurs. C'est ainsi qu'en peignant le Jugement de Salomon, on peut représenter des femmes qui tournent le visage d'un autre côté, & des enfans qui se cachent, & qui semblent crier, voyant un soldat qui se prépare pour exécuter l'Arrêt de ce Prince ; parce qu'il est bien vraisemblable que chacun fut surpris d'un Jugement si étrange, & qu'il n'y eut personne qui ne fût touché de pitié & d'horreur, de voir un enfant qu'on vouloit separer en deux : ce que Monsieur Poussin a exprimé avec beaucoup d'art & de science dans un Tableau qu'il a fait.

Si donc nous sommes touchez des spectacles douloureux, des suplices & des naufrages ; si nous avons pitié de la misere d'un pauvre, & des souffrances d'un malade, nous sommes encore plus sensiblement émûs, lorsque nos proches & nos amis

amis se trouvent dans ces sortes de calamitez ; & c'est en quoi il faut mettre de la difference dans les actions des figures selon les divers sujets, & faire que les enfans d'un malade & ses amis soient plus afligez que les étrangers. Cela se trouve observé dans le Tableau de Germanicus, dont vous fîtes faire une copie étant à Rome. On y voit ces differens degrez de douleur parfaitement exprimez. La tristesse ne paroît pas si forte dans les jeunes enfans de ce Prince que dans sa femme. Il y a seulement sur leurs visages des marques de cette tendresse, dont leurs jeunes cœurs pouvoient être capables. Les Capitaines qui sont presens, font paroître leur douleur par leurs actions, & font voir à Germanicus le desir qu'ils ont de venger sa mort. Il y a d'autres Officiers & quelques Soldats qui versent des larmes, & qui par leur contenance témoignent le déplaisir qu'ils souffrent de perdre ce Prince dans la fleur de son âge.

Et parce, dit Pymandre, qu'on ne connoît pas toûjours aisément quelle est la douleur des femmes à la mort de leurs maris, le Poussin a laissé à deviner dans son Tableau, celle d'Agripine, qui se cache le visage avec un mouchoir.

C'est l'adresse de cet excellent Peintre, repartis-je, qui n'a pas crû pouvoir mieux

K iij expri-

exprimer une douleur excessive, qu'en couvrant le visage de cette Princesse, à l'imitation de cet ancien Peintre, que nous venons de nommer.

Il y a des infortunes, repliqua Pymandre, dont une ame est sensiblement touchée, & qui cependant ne font pas de si fortes impressions sur le corps, que d'autres sujets qui causent moins de peine. Ainsi Psammetite (1), Roi d'Egipte, parut les larmes aux yeux, en voyant un de ses amis dans une extrême misere, quoiqu'avant cela il eût vû avec une constance admirable, conduire son propre fils au suplice. C'est pourquoi ne pensez-vous pas qu'il est bien difficile qu'un Peintre imprime toûjours sur le visage de ses figures les veritables marques de cette pitié, puisque la nature est elle-même inégale dans ces rencontres ?

La difficulté de l'expression, repartis-je, ne vient pas de l'inégalité de la nature, & des divers effets qu'elle produit ; mais il est certain que le Peintre doit l'imiter & la suivre pas à pas dans ce qu'elle fait : de sorte que dans cette rencontre que vous venez de citer, qui a été si extraordinaire, qu'elle s'est fait remarquer de l'antiquité, un Peintre qui voudroit faire un Tableau ne devroit pas representer ce
Roi

(1) Herod. in Thal.

Roi les larmes aux yeux en voyant son fils, puisqu'il feroit une faute contre l'Histoire; mais il pourroit toûjours imprimer sur son visage quelque signe qui marquât l'état de son ame affligée: car si un spectacle si funeste & si cruel ôta l'usage des pleurs à ce Pere desolé, son ame pour cela n'étoit pas sans souffrir des émotions très-piquantes, qui paroissent toûjours assez par quelques marques extérieures.

Après avoir été quelque tems sans parler, je continuai de dire: L'indignation est une sorte de douleur toute contraire à la compassion & à la misericorde: car l'indignation se forme en nous, quand nous voyons les méchans triompher, & obtenir des recompenses qu'ils n'ont pas méritées, ou qu'ils n'ont acquises que par des crimes. Cette passion est differente de l'envie, en ce que l'indignation est un juste ressentiment des gens de bien contre les méchans, & l'envie est un mouvement qui se forme dans l'ame des hommes ambitieux & des jaloux, à cause des prosperitez qu'ils voyent arriver à leurs égaux, ou à leurs semblables. Comme cette derniere passion est une humeur chagrine, qui vient d'une mélancolie noire, ses effets ressemblent beaucoup à ceux de la haine: car elle rend le visage pâle, & paroît principalement dans les yeux qui s'atachent,

ou à regarder avec aversion ceux qui sont dans la bonne fortune, ou à les fuir avec chagrin. Raphaël a merveilleusement bien peint cette maudite passion, quand il a représenté le petit Joseph, qui raconte à ses freres, le songe qui lui promet tant de prosperité. On les voit tous qui le regardent avec des yeux enfoncez, le sourcil abatu, & un certain dédain qui paroît au coin de la bouche de quelques-uns. Mais ce qu'il a particulierement observé, c'est que les plus jeunes des freres paroissent moins touchez de cette forte passion que les autres, parce qu'il est certain que les jeunes gens en sont moins susceptibles.

Il y a une autre passion qui est differente de l'envie, bien qu'elle rende aussi les hommes jaloux des prosperitez de leurs semblables : c'est l'émulation : mais comme elle ne vient d'aucune mauvaise affection, ses effets n'ont rien de ce qui paroît sur le visage des envieux. Elle se trouve d'ordinaire dans les belles ames, où elle sert comme d'aiguillon à la vertu.

Alors regardant Pymandre, je crains à la fin, lui dis-je, de vous ennuyer sur cette matiere des passions, dont il me semble qu'il y a déja long-tems que nous parlons : mais vous me donnez une attention si favorable, que je m'y arrête quasi autant que je trouve de remarques à y faire.

Vous

Vous auriez tort, repartit Pymandre, de laisser quelque chose à dire sur ce sujet: car outre que vous me faites voir que cette partie est comme l'ame de la Peinture, & la plus noble de toutes celles qui s'y rencontrent, c'est qu'il me semble que cette connoissance est la plus convenable aux personnes qui ne peuvent apprendre que la Théorie de l'Art.

Je continuerai donc à vous dire, repris-je, que comme il y a des passions, dont les mouvemens sont lents, & dont les marques qu'elles impriment sur le corps, sont assez difficiles à representer, à cause qu'elles paroissent fort peu dans les traits du visage, & bien souvent point du tout dans les autres parties du corps: il y en a aussi qui non seulement font agir l'esprit avec force, mais encore qui mettent tout le corps dans un état qui fait assez connoître leur nature. La hardiesse, qui est une resolution de courage, par laquelle l'homme méprise les dangers, & entreprend des actions extraordinaires, est d'une nature assez facile à connoître : car comme celui qui est hardi & courageux, ne s'effraye point des maux qu'il prévoit, aussi ne s'étonne-t'il pas quand ils arrivent : au contraire il va au devant pour les combattre, ou bien il les attend de pied ferme pour s'en défendre.

K v Mais

Mais il faut remarquer, qu'outre le courage qui rend les hommes hardis, il y a encore l'autorité, la force & la bonne constitution du corps, la bonne conscience & le bon droit. L'autorité donne de l'assûrance, parce qu'on se croit au-dessus des autres. La bonne constitution du corps rend les hommes hardis & vaillans ; & bien qu'une partie du sang se retire auprès du cœur, lorsqu'ils sont parmi les hazards, néanmoins le reste du corps ne s'en trouve pas dépourvû : ce qui fait qu'ils ne pâlissent & ne tremblent point, comme ceux qui sont saisis de crainte. On voit des exemples de toutes ces expressions dans la bataille de Constantin faite par Raphaël, & dans plusieurs autres de ses ouvrages ; mais parce que la hardiesse ne paroît seulement pas dans les combats & dans les batailles, & qu'elle se trouve souvent dans l'ame des vaincus, aussi bien que dans celle des victorieux, comme on devroit le faire voir à l'endroit de Porus & d'Alexandre, si on vouloit les representer après la bataille où Alexandre remporta la victoire, il faudroit que le Peintre considerât bien de quelle sorte il pourroit exprimer un semblable sujet.

Je vous ai dit que la bonne conscience & le bon droit rendent l'homme hardi : c'est pourquoi les Martyrs que l'on mene

au suplice, doivent être peints avec beaucoup de fermeté & de courage. Comme ils connoissent la justice de leur cause, & qu'ils sont dans l'esperance de jouïr des félicitez éternelles, ils ne sont jamais épouvantez par les suplices qu'on leur prepare. On voit des expressions admirables de cette hardiesse & de cette constance, dans le Tableau de Saint Laurent du Titien, dans le Saint Erasme du Poussin, & dans un Tableau de Saint Etienne du Carache. Il est vrai que la nature n'avoit nulle part dans la constance des Saints; que ce n'étoit ni une forte complexion, ni la vigueur du sang, qui les rendoit intrépides : c'étoit la grace de Jesus-Christ toute seule qui les fortifioit, puisque les personnes les plus délicates ont souffert des maux, dont la menace même en d'autres rencontres, auroit produit des effets étranges dans les corps les plus robustes, & sur l'esprit des plus courageux. Car outre les impressions que la peur ou la crainte font d'ordinaire sur l'esprit de l'homme, elles en laissent encore sur toutes les parties du corps qui leur font faire mille actions differentes.

 Premierement, la crainte serre le cœur, & l'affoiblit par la vive apprehension qu'elle lui donne du mal qui le menace : ce qui fait que toute la chaleur qui est au

visage, étant contrainte d'accourir avec celle des autres parties au secours du cœur, le sang qui donne la chaleur & la couleur à la chair, se retire, & le teint devient pâle. Vous avez pû voir les marques de la Peur bien exprimées dans les Tableaux de Raphaël, qui sont au Vatican, particulierement dans celui où il a representé Attila, surpris de la vision des Apôtres Saint Pierre & Saint Paul, & encore dans celui qui est aux Loges, où l'on voit des gens qui tâchent à se sauver des eaux du déluge.

Outre la pâleur qui paroît sur le visage des personnes effrayées, on remarque encore qu'elles sont souvent saisies d'un continuel tremblement ; qu'elles ne peuvent parler, ou ne font que bégayer; que leurs cheveux se dressent d'horreur, comme nous avons remarqué ; & que bien souvent elles sont remplies d'un tel étonnement, qu'il ne leur reste ni jugement ni raison.

Un excellent Peintre qui veut representer tous ces effets, doit connoître & considerer ce qui donne de la crainte à l'homme, & selon que la cause en est grande, en imprimer des marques plus fortes. Ainsi dans le Jugement de Salomon, que le même Raphaël a peint, on voit que la veritable mere, pour empêcher l'exécution

tion d'un Arrêt qui doit ôter la vie à son enfant, se jette vers celui qui se prépare à le couper en deux, & montre qu'elle aime mieux l'abandonner à celle qui n'est point sa mere, que de souffrir qu'on en fasse un partage si cruel.

Il y a une autre sorte de crainte, qui n'est point cette perturbation de l'ame, dont nous venons de parler; mais qui est ce respect & cette reverence, qui fait la plus grande partie de l'Adoration. Car dans l'Ecriture Sainte, sous cette expression de crainte de Dieu, est compris tout le culte que nous lui rendons. Cette crainte qui reside dans la plus haute partie de l'ame, n'a pas, comme la crainte servile, une liaison si étroite avec le corps, pour y marquer ses effets. L'esprit fait souvent lui seul tous les divers mouvemens que la charité y fait naître, sans que le corps y ait part, ni qu'on s'en apperçoive; & s'il arrive quelquefois que le corps participe aux sentimens de l'ame, c'est sans trouble & sans émotion. Raphaël a fort bien exprimé cela, lorsqu'il a representé Abraham, qui adore Dieu sous la forme de trois jeunes hommes qui s'apparurent à lui, & encore dans le Tableau où Noé sacrifie au sortir de l'Arche. Ce grand Peintre peut fournir lui seul des exemples pour apprendre à bien peindre toutes les passions.

Lors-

Lorsqu'il a représenté Joseph, qui s'enfuit d'auprès la femme de Putiphar, on voit comment il a sçû unir ensemble sur le visage de ce jeune homme, la crainte avec la honte, ou plûtôt la pudeur; & sur celui de cette femme, l'amour & l'impudence.

Il sera aisé à un Peintre de concevoir de quelle maniere il doit exprimer l'Impudence, quand il sçaura de quelle sorte naît la Pudeur, qui est une honte sage & honnête, puisque l'Impudence est un mépris des maux que la honte apprehende, & un defaut de sentiment pour les choses qui peuvent apporter quelque infamie.

Dans ce genre de maux qui nous causent de la honte, sont compris les affronts reçûs, ceux que l'on ressent sur l'heure, & les sujets qui nous en peuvent donner à l'avenir. Ainsi la honte paroîtra sur le visage d'une Susanne, ou d'une Lucréce, à cause de l'injure qu'elles auront reçûës. Raphaël a représenté Joseph, dans le tems que l'impudence de sa maîtresse lui cause de la honte & de la crainte tout ensemble: ce qui se voit aisément par sa bouche ouverte, & le trouble qui paroît sur tout son visage, par l'action qu'il fait des bras & des mains, & par l'effort qu'il fait pour s'enfuïr & pour se sauver.

Je demanderois volontiers, dit Pymandre,

dre, pourquoi la honte fait monter le sang au visage, & que la crainte au contraire le retire auprès du cœur, puisque la honte est une crainte qui naît de ce que l'homme apprehende quelque blâme, ou quelque infamie qui le deshonore lui ou ses amis.

On vous répondra, repartis-je, que les hommes peuvent être menacez de deux sortes de maux, dont les uns sont seulement contraires aux desirs des sens, comme seroit un refus, un reproche, ou des choses semblables : mais que les autres passent plus outre, & vont jusques à la ruïne de la nature, comme sont les dangers extrêmes, & les perils de la mort. Or quand l'homme envisage les maux qui vont à la destruction de son être, alors la nature épouvantée du danger où elle se trouve, cherche du secours par tout ; & pour fortifier le cœur, qui est le principe de la vie, elle amasse autour de lui ce qu'il y a de sang & de chaleur répandu par tout le corps ; ce qui fait que le visage pâlit dans les grandes frayeurs. Mais quand l'homme n'apprehende que les moindres maux, je veux dire ceux qui ne le menacent pas d'un peril extrême, mais seulement qui peuvent diminuer sa gloire & l'estime dans laquelle il est, alors la nature n'est point émûë si puissamment ; il n'y

n'y a qu'une certaine douleur qui agit sur les sens, laquelle n'étant pas assez forte pour envoyer toute la chaleur & le sang au dedans du corps, le laisse monter au visage qui demeure couvert d'une rougeur, comme si c'étoit un voile que la nature même y mît pour cacher sa honte, & prevenir le secours que les mains donnent souvent au visage dans de semblables rencontres. Ce que Raphaël a bien sçû exprimer dans le tableau où Adam & Eve sont chassez du Paradis terrestre ; car il a representé Adam qui sort le corps tout courbé, & se cachant les yeux avec les mains.

Ce sont aussi les yeux, repartit Pymandre, qui sont à mon avis les parties les plus affligées de la honte, à cause qu'elles sont les plus nobles.

La Honte, repris-je, peut être représentée sur le visage en deux maniéres ; à sçavoir, lorsqu'elle y paroît avec une couleur rouge, & lorsqu'elle y paroît pâle. Ce qui me fait penser que la même raison qui fait retirer le sang auprès du cœur, le fait de même monter au visage ; & que les yeux particuliérement sont ceux qui l'attirent, lorsqu'ils se sentent offensez par quelque chose qui leur fait de la peine. Comme si l'on vouloit representer une femme honteuse d'être vûë toute nuë ;
alors

& sur les Ouvrages des Peintres. 233

alors une rougeur répanduë sur son visage, exprimera fort bien les sentimens de honte qui doivent y paroître ; & c'est peut-être dans cette vûë, que dans le même tableau où Raphaël a peint l'Ange qui chasse du Paradis Adam & Eve, on voit qu'Eve se cache des mains les parties du corps qui lui donnent plus de honte. Elle paroît le visage couvert d'un rouge qui lui sert comme d'un voile dans cette occasion. Mais si au déplaisir qu'une femme auroit d'être toute nuë, elle se trouvoit encore dans quelque danger de la vie, ou menacée de quelque grand malheur, alors le rouge feroit place à la pâleur, parce que le cœur se trouvant attaqué aussi-bien que les yeux, par la pensée du péril où elle seroit, il feroit descendre, & attireroit à lui tout le sang qui étoit monté au visage. C'est ainsi que l'on pourroit représenter la Femme adultere, ayant tout ensemble la crainte du suplice dans le cœur, & la honte sur le front.

Il y a une honte qui est moindre que ces deux premiéres, parce qu'elle n'est point accompagnée de la crainte des dangers, ni d'aucune infamie. C'est la Pudeur qui est si bienséante aux jeunes gens, & dont le rouge qu'elle répand sur le visage, a été appellé le Vermillon de la vertu. Vous

sçavez

sçavez de quelle sorte Virgile (1) dépeint celle de Lavinie. Et il me souvient d'avoir lû (2) que comme l'on demandoit un jour à la fille d'Aristote, nommée Pythias, quelle couleur lui plaisoit davantage, elle fit réponse que c'étoit celle qui naissoit de la Pudeur sur le visage des hommes simples & sans malice.

En effet, dit Pymandre, quelque beau que soit un visage, la pudeur est capable d'y ajoûter un grand éclat, & même de faire naître du respect dans l'ame de tout le monde. Alexandre étant un jour dans la débauche, on lui amena des Captives qu'il avoit à sa suite pour chanter, & pour le divertir. Il en vit dans la troupe une plus triste que les autres, qui d'une façon toute honteuse se défendoit de celui qui la vouloit produire. Elle étoit fort belle, & sa pudeur ajoûtoit encore beaucoup à sa beauté : car elle tenoit les yeux baissez, & faisoit tout ce qu'elle pouvoit pour se couvrir le visage. Le Roi se doutant bien qu'elle étoit de trop bon lieu, pour être de celles qu'on prostituoit aux festins, lui demanda qui elle étoit ; & ayant sçû qu'elle étoit petite-fille d'Ocus naguéres Roi de Perse, & femme d'Hitaspe, fit chercher son mari parmi les pri-
sonniers

―――――――――――
(1) Æneid. 12.
(2) Stobæus serm. de Verecund.

sonniers, & leur donna à tous les deux la liberté (1).

Vous avez pû remarquer, repris-je, dans un des tableaux qui est chez M. de Chantelou, le Sacrement de Confirmation. C'est un Ouvrage où les expressions nécessaires pour représenter une jeune pudeur, sont divinement marquées selon la nature du sujet.

Cependant, dit Pymandre, l'Impudence aussi-bien que la Pudeur, fait naître souvent le rouge sur le visage, comme on a remarqué (2) en la personne de Domitien.

Ne vous ay-je pas fait voir autrefois, repartis-je, un tableau du Cavalier Baglion, où il a représenté la femme de Putiphar qui veut retenir Joseph? Il a exprimé l'impudence de cette femme par un rouge répandu sur tout son visage, & un certain feu dans ses yeux qui marque la violence de sa passion. Mais il y a encore une autre sorte de rougeur, qui venant d'une honte niaise & rustique, est tout-à-fait desagréable. Ciceron (3) l'appelle *subrusticus pudor*; & Ovide (4) en loüant Cydippe,

(1) Quint. Curt. l. 6. ch. 2.
(2) Plin. in Paneg. Dom.
(3) Epist. Fam. 5. c. 12.
(4) Et decor est vultus sine rusticitate pudentes, Epist. 19.

Cydippe, marque la différence de ces sortes de rouges qui paroissent sur le visage.

Là je demeurai quelque tems sans parler, comme pour reprendre haleine: puis je continuai ainsi mon discours.

Je voudrois bien vous dire quelque chose de l'Esperance & du Desespoir, dont les effets ont beaucoup de rapport à ceux que produisent la joye & la tristesse ; mais comme je ne suis pas de ceux qui sçavent l'Art de les peindre, peut-être aussi ne serai-je pas assez ingénieux à vous les bien décrire. Je vous dirai néanmoins de quelle sorte je les ai toûjours conçûës ; & si je me suis trompé en quelque chose, vous me le ferez connoître.

Comme il y a peu de personnes sans Esperance, aussi ne représente-t'on guéres d'actions où cette passion ne puisse avoir place. Je m'imagine que l'Esperance n'étant qu'une pensée flateuse & pleine de douceur, que nous nous formons nous-mêmes, d'un bien auquel nous aspirons, elle peut avoir deux effets. Le premier, c'est qu'elle nous cause un singulier plaisir qui nous rend nos poursuites agréables; & le second, c'est que touchez & émûs de cette douceur & de ce plaisir, nous en sommes plus actifs & plus prompts à poursuivre ce que nous desirons. De sorte que comme la joye qui naît de l'esperan-
ce

ce remplit l'ame, & se répand dans le cœur; de même tous les membres du corps agissent ensuite avec plus de gayeté : ce qui paroît particuliérement dans les yeux, & sur le visage de ceux qui sont pleins d'esperance. Ainsi les Peintres representeront sur le visage des Martyrs, l'esperance qu'ils ont de joüir bien-tôt d'une félicité éternelle.

Quant au Desespoir, il porte avec lui des marques semblables à celles qu'imprime la Crainte, excepté qu'elles ne sont pas si fortes, parce qu'il n'envisage pas des maux si grands & si proches, si ce n'est toutefois lorsqu'il est accompagné de colere & de rage, tel que Virgile le décrit en la personne de Didon, & en celle de la Reine Amate femme du Roi Latin.

Pour en mieux connoître la nature & les effets, je passerai à la Colere, & je puis bien dire que de toutes les passions, c'est elle qui fait paroître plus de violence, plus de brutalité, & dont les effets sont les plus tragiques. Elle n'est que douleur & qu'amertume, & n'a point de plus doux objets que les supplices, les vengeances, & le carnage. Si l'on veut representer les changemens étranges qu'elle fait sur le corps de l'homme, il faut premiérement peindre un visage extrémement rouge, & les yeux étincelans; faire

paroître

paroître un mouvement extraordinaire dans les lévres, dans les mains, & dans les pieds; & enfin repréſenter la conſtitution du corps tellement alterée, & le regard ſi furieux, qu'il n'y ait rien que d'épouvantable & de terrible.

Il y a des perſonnes, reprit Pymandre, qui ſont pâles, lorſqu'elles ſont en colere.

Cela arrive, repliquai-je, à cauſe du ſang qui s'amaſſe au tour du cœur, & ils ne deviennent ainſi pâles, que parce qu'ils ne peuvent à l'heure-même ſatisfaire leur vengeance, en étant empêchez ou par la crainte, ou par quelques conſidérations qui les obligent à diſſimuler.

Quoique cette paſſion ſoit toute de fiel, parce qu'elle vient d'une bile extraordinairement émûë, il s'y rencontre néanmoins quelque douceur qui naît du plaiſir qu'on a de ſe venger. C'eſt pourquoi Homere fait dire à Achilles que la colére ſe forme & ſe répand dans les courages des hommes généreux, avec une douceur qui ſurpaſſe celle du miel. Cependant, quoique le propre de la colere ſoit de chercher à ſe ſatisfaire par la vengeance, il ne faut pourtant pas donner des marques d'une grande colere à tous ceux qui ſont dans les batailles & dans le carnage. Si l'on peint des Soldats qui combattent & qui
ſont

sont déjà couverts de blessures, il est bon de les représenter fortement animez de cette passion. Mais un Prince, ou un Général d'armée, qui victorieux ira poursuivant son ennemi, & terrassant ceux qui se rencontrent devant lui, ne doit pas, ce me semble, paroître avec un visage où soient imprimées les derniéres & les plus fortes marques de la colere. On le doit peindre hardi & courageux, & non pas furieux & enragé. Il faut ménager cette passion dans un grand Capitaine qui doit se conduire toûjours avec jugement & avec prudence. Ainsi sur le visage de Constantin, qui est dans cette grande bataille peinte de Jule Romain, on n'y voit point cette fureur qui paroît dans les Soldats. Il est vrai qu'il peut y avoir tels sujets & telles rencontres où cette forte expression ne doit pas être rejettée. Raphaël s'en est servi quand il a représenté l'Ange défenseur du Temple de Dieu dans l'Histoire d'Eliodore, qu'il a peinte au Vatican. Enfin j'estime qu'elle se doit représenter par des actions & par des marques convenables au sujet qui la fait naître.

Encore que toutes les passions de l'ame s'expriment par les differens mouvemens du visage, il semble néanmoins qu'il n'y en ait aucune qui ne se déclare par quelque action des yeux. C'est pourquoi le Peintre doit

doit bien obferver leurs differens mouvemens, qui font quelquefois fort faciles à remarquer, & qui paroiffent auffi quelquefois bien peu. Il n'en eft pas de même des autres parties du vifage, qui ne changent pas en tant de façons, ni fi promptement, mais dont l'état eft plus ftable, & fe fait voir plus long tems; comme dans la colere les rides du front & le fourcil baiffé; & dans l'indignation & dans la moquerie, certains mouvemens du nez & des lévres.

Il faut encore remarquer que les mouvemens du vifage peuvent être quelquefois cachez & diffimulez par la volonté de la perfonne paffionnée : mais que la couleur que cette paffion imprime fur le vifage, eft fi naturelle & fi attachée aux émotions intérieures de notre ame, qu'il eft très-difficile de ne pas rougir ou pâlir, à caufe que ces changemens ne dépendent pas des nerfs ou des mufcles, mais qu'ils viennent immédiatement du cœur. C'eft pourquoi ceux qui font accufez de quelque crime, ne peuvent s'empêcher de pâlir; & Judas qui affûre avec les autres Apôtres qu'il n'eft point celui qui vendra le fils de Dieu, peut être peint dans un tableau de la Céne, faifant les mêmes actions que les autres Difciples; mais pourtant ce crime fecret dont il fe fent coupable,

pable, doit se faire voir sur son visage par une pâleur qu'il ne peut empêcher.

Outre les changemens que causent ces passions, il y a une infinité de mouvemens qu'elles font faire au corps, ou à quelques membres particuliers dont je ne vous parlerai point, parce qu'il me semble que vous vous souvenez assez des descriptions que les Poëtes en ont faites, quand ils ont traité de semblables sujets. Vous avez remarqué de quelle sorte Virgile représente Turnus saisi de crainte, & de quelle maniere le même Poëte dépeint Didon en colere, lorsqu'Ænée lui parle de la quitter. Quand le Tasse représente une personne en colere, il dit qu'elle se mord les lévres.

(1) *Le labra el crudo per furor si morse*
E ruppe l'asta bestemiando al piano.

L'Arioste dit la même chose,

(2) *E che Ravenna saccheggiata resta,*
Si mord e'l Papa per dolor le labra.

Si l'on pouvoit disposer les mouvemens de l'ame, comme l'on fait les membres du

(1) *Tasso Can. 7. della Gier.*
(2) *Canc. 33.*

Tome III. L

du corps ; & si lorsqu'un Peintre a un homme devant lui auquel il fait faire telle action qu'il lui plaît, il pouvoit en même tems faire naître dans cet homme qui lui sert de modéle, la passion qu'il veut representer, il ne seroit pas nécessaire de rechercher si exactement l'origine des passions par des raisonnemens de Philosophie, parce que la nature en les représentant, quand on en auroit besoin, fourniroit suffisamment des moyens pour les imiter. Mais parce que la volonté seule ne peut faire naître quand il lui plaît, ce qui arrive quand l'on est ému de quelque passion, ni en imprimer des marques extérieures, il faut avoir recours à la connoissance que l'on en a, & aux regles de l'Art, pour donner à chaque passion le caractére qui lui convient naturellement, & pour démêler toutes les differentes affections du cœur, qui d'elles-mêmes ne sont pas toûjours si sensibles qu'on ne puisse s'y tromper.

Cependant on peut remarquer que chaque passion a un extérieur particulier, & ses divers changemens se découvrent selon qu'ils sont produits par les mouvemens de l'ame, comme les cordes d'un Instrument rendent divers sons, selon qu'elles sont (1) touchées par celui qui en joüe.
Par

(1) *Cic. de Orat. l. 3.*

Par le moyen de cette connoissance & de ces remarques, on peut se faire des maximes générales, comme de représenter toûjours la colere animée & fâcheuse. La douleur qui veut faire pitié, doit paroître abatuë & languissante ; & celle qui ne cherche pas à se faire plaindre, doit se montrer avec plus de résolution & de force. Il faut que la Joye ait toûjours quelque chose de doux, de tendre & de gracieux ; sur tout que les actions qui accompagneront ces passions, ne s'expriment pas par des mouvemens trop violens & des contorsions de membres bizarres & extravagantes. Mais comme toutes les actions viennent de l'ame, & que les yeux en sont les interpretes, c'est en s'élevant, en s'abaissant, en s'appliquant fixement, & enfin par leurs differens regards, qu'ils exprimeront les differentes passions qui sont dans le cœur de l'homme, & qu'ils feront connoître les divers sentimens dont il est capable. Ce sont ces actions bien exprimées dans un tableau, qui frappent les yeux de ceux qui les voyent, parce que la Nature en a mis les principes dans l'ame de tout le monde ; & quand on en voit des marques bien peintes, on connoît aussi-tôt si ce qu'on a quelquefois ressenti en soi-même, est bien ou mal representé.

Il est vrai que ce sont ces marques qu'un

Peintre doit bien exprimer sur le visage de ses figures: car inutilement sçaura-t'il la nature des passions & leurs differens effets, s'il n'est assez habile pour bien dessiner & bien peindre les figures & les traits essentiels de chaque passion. Il faut qu'il considere qu'entre les mouvemens que l'ame fait faire à toutes les parties du visage, il y en a deux principaux; l'un qui les éleve, & l'autre qui les abaisse selon l'esperance ou la crainte qui se rencontrent dans chaque passion; parce qu'une personne qui dans une grande affliction espere quelque assistance du Ciel, aura les yeux ouverts & élevez; & une autre qui accablée de tristesse n'attendra aucun secours du Ciel ni des hommes, aura les yeux baissez & à demi fermez, & toutes les parties du visage abatuës.

On a autrefois fait une conference sur ce sujet dans l'Academie de Peinture, & je souhaiterois que vous pûssiez voir les desseins que M. le Brun en a faits: je suis assûré que vous admireriez comment par de simples traits il a si bien marqué toutes les passions de l'ame, & les divers mouvemens de l'esprit: ce qui sans doute peut être d'une grande utilité aux Peintres.

Lorsque j'eus cessé de parler, nous demeurâmes assez long-tems appliquez à considerer

considerer les tableaux qui ornoient cette Galerie. Enfin après les avoir bien regardez, & avoir dit ce qui nous vint dans l'esprit sur ces divers Ouvrages, & sur leurs maniéres differentes, nous nous retirâmes contre une fenêtre comme pour nous reposer, & il me souvient que Pymandre me parlant des Caraches, je lui dis:

La Peinture, comme les autres Sciences & les autres Arts, n'est pas toûjours demeurée dans un même état; elle a eu son commencement, son progrès; & après être arrivée au plus haut point où on l'ait vûë, elle est comme tombée, & ceux mêmes qui avoient pour exemple les plus excellens Peintres, ne les ont pas suivis dans le chemin qu'ils leur avoient tracé. Raphaël est sans contredit, celui des Peintres Modernes qui a mis cet Art dans sa plus haute perfection, comme nous l'avons fait voir. Quelques-uns de ses disciples l'ont suivi assez heureusement; mais enfin ceux qui sont venus depuis, soit qu'ils n'eussent pas un génie assez élevé, soit qu'ils negligeassent l'étude necessaire pour ce qu'ils entreprenoient, se sont éloignez beaucoup de la route que ces grands Maîtres leur avoient marquée. Cela n'arriva pas seulement à l'égard des Peintres de l'École de Rome,

mais

mais encore de ceux de Lombardie, qui se relâcherent insensiblement des maximes que le Corége, le Titien & Paul Véronese leur avoient enseignées dans ce qui regarde le coloris. De sorte qu'encore que FREDERIC BAROCCIO, né dès l'an 1528. dans la même ville où Raphaël vint au monde, eût étudié d'après tous ces grands hommes dont nous avons parlé : néanmoins on voit dans ses Ouvrages une notable diminution de ces belles parties du dessein & du coloris, dont ces Maîtres avoient fait une si grande étude.

Ce n'est pas que ce Peintre, que je cite seulement comme en passant, ne mérite beaucoup de loüanges, & qu'il n'ait fait des Ouvrages très-estimez, ayant possedé un talent tout particulier pour les sujets de dévotion. On peut même l'estimer pour la quantité de tableaux qu'il a faits pendant les infirmitez dont il étoit accablé; car dans l'espace de 84. ans qu'il a vêcu, il a été plus de 50. ans toûjours malade : mais d'une maladie qui l'empêchoit de reposer la nuit & le jour, & qui le tourmentoit tellement, que jusqu'à sa mort (1) à peine avoit-il deux heures le jour, pendant lesquelles il pût travailler.

Il me semble, dit Pymandre, avoir
vû

(1) Arrivée en 1612.

vû des Ouvrages de lui au Vatican & en quelques autres endroits de Rome.

Il en a fait quantité, repartis-je, dans des Eglises & dans des lieux particuliers, parcequ'il étoit un des Peintres de son tems qui avoit le plus de réputation.

Le Cavalier FRANCESCO VANNI, étoit de Sienne, & fils d'un Peintre. Il quitta sa premiére maniere pour suivre celle du Baroccio ; & non seulement il tâcha de l'imiter dans son goût de peindre, mais aussi dans le choix des sujets & dans ses mœurs, ayant toûjours recherché à faire des tableaux de dévotion, & vêcu dans une grande piété. On voit dans l'Eglise de Saint Pierre de Rome un tableau où il a representé la mort de Simon le Magicien. Mais ce qu'il a fait de plus considerable, est dans les Eglises de Sienne. Il étoit agréable dans son coloris, & correct dans le dessein. Il ne survécut le Baroccio que de peu d'années, étant mort l'an 1615. âgé seulement de quarante-sept ans.

Cependant la Peinture étoit alors déjà beaucoup déchûë dans toutes les Ecoles: on n'y faisoit plus une étude exacte de tout ce qui est nécessaire à la perfection d'un Ouvrage : chacun suivoit son caprice, & dans Rome il s'étoit élevé comme deux différens partis qui partageoient toute la jeunesse. Les uns s'attachoient par-
ticulié-

ticuliérement à imiter la nature telle qu'ils la trouvoient, comme je vous ai déjà dit; & les autres, sans examiner le naturel, se laissant conduire par la force de leur imagination, & sans autre modéle que leurs seules idées, travailloient d'après les images qu'ils se formoient dans l'esprit. Le Caravage fut le chef du premier parti, qui eût ses sectateurs. Joseph Pin étoit à la tête du second; & par la hardiesse de ses entreprises, & l'éclat qui paroissoit dans ses compositions, il trouvoit un grand nombre de gens qui le suivoient. Ces deux différens partis qui s'éloignoient l'un & l'autre de l'exacte & rigoureuse discipline des premiers Maîtres, jettoient tous les Peintres dans un pur libertinage; & l'on peut dire que le bel Art de la Peinture se seroit bien-tôt perdu, si le Ciel n'eût fait naître Annibal Carache pour le sauver des mains de ceux qui le traitoient si mal. Il naquit à Bologne. Son pere étoit tailleur, & eût plusieurs enfans. L'aîné de ses fils, qui se nommoit Augustin, s'addonna à la Peinture & à la Gravûre. Annibal, qui étoit le plus jeune, fut mis en apprentissage chez un Orfévre : mais comme Loüis Carache son cousin, qui lui montroit à dessiner pour le rendre plus excellent ouvrier dans l'Orfévrerie, reconnut en lui un talent tout particulier

pour

pour la peinture, & vit que la nature toute seule lui faisoit exécuter des choses extraordinaires, il l'attira chez lui afin de l'abandonner entiérement à cette sçavante maîtresse, qui seule instruit plus en peu de jours, que tous les meilleurs Maîtres en beaucoup d'années : ce qui parût bien-tôt dans Annibal, qui comprit si promptement & avec tant de facilité, la forme de tous les corps naturels, qu'il en faisoit des desseins & des images admirables. Après avoir demeuré quelque-tems auprès de Loüis Carache, son frere Augustin & lui résolurent d'aller voir tous les lieux de la Lombardie où il y avoit des Ouvrages du Corége & du Titien.

Annibal s'étant arrêté à Parme, étudia particuliérement la maniére du Corége, & fit dans ce goût-là le tableau du grand Autel des Capucins de la même ville. Il y représenta Jesus-Christ mort, étendu sur un linceul, & appuyé sur l'épaule de la Sainte Vierge. Il y avoit aussi plusieurs autres figures si belles & si bien peintes, qu'Annibal étant pour lors encore fort jeune, fit juger par cet essai ce qu'on devoit attendre de lui. Il alla ensuite à Venise, où Augustin s'étant déjà rendu, s'occupoit à graver au burin. Pendant le séjour qu'il y fit, il contracta une étroite amitié avec Paul Véronese, le Tintoret,

L v

toret, & Jacques Bassan ; & sans s'arrêter à peindre, il considera seulement les tableaux de ces grands hommes, & se mit à observer leurs maximes.

Etant de retour à Bologne, il fit dans l'Eglise de Saint Georges, & dans celle des Religieux de Saint François, deux tableaux qui lui acquirent une telle réputation, que Loüis, tout surpris de voir la belle maniére de peindre d'Annibal, quitta celle qu'il avoit toûjours retenuë de Camillo Procaccino son premier Maître; & au lieu qu'un peu auparavant il enseignoit Annibal, il devint son disciple, & s'efforça de l'imiter.

Peu de tems après, Augustin revint aussi à Bologne. Ce fut alors que la fameuse Académie des Caraches y fut établie. D'abord on l'appella *l'Academia delli Desiderosi*, à cause du grand desir que ceux qui la composoient, avoient d'apprendre toutes les choses qui regardent la peinture. Comme ces trois excellens hommes, Annibal, Augustin & Loüis communiquoient librement avec tout le monde, ce qu'il y avoit dans la ville de personnes studieuses & amies des beaux Arts, ne manquoit pas de se rendre chez eux, parce qu'outre l'étude que l'on y faisoit d'après nature, on y apprenoit les Proportions, l'Anatomie, la Perspective, la bonne maniére d'employer

d'employer les couleurs, & la raison des lumiéres & des ombres. On s'y entretenoit de l'Histoire, de la Fable, & comment on devoit traiter toutes sortes de sujets avec la bienséance nécessaire. Cette Académie s'étant renduë célebre par le mérite des Caraches, elle perdit son premier nom, & ne fut plus connuë que sous celui de *l'Académie des Caraches*. Il est vrai qu'elle devoit la plus grande partie de sa gloire à Augustin, qui prenoit un soin tout particulier d'instruire les jeunes gens, de leur donner de l'émulation, & de faire connoître leur mérite à mesure qu'ils se perfectionnoient. Ils travailloient tous trois d'un si grand accord, & vivoient avec tant d'union & de bonne intelligence, qu'ils entreprenoient ensemble toutes sortes d'Ouvrages, & en profitoient également.

Quand ils peignirent pour les Sieurs Favi & Magnani, on fut surpris de ce qu'Augustin, qui s'étoit toûjours occupé à graver au burin, parut tout d'un coup un excellent Peintre; & que Loüis ayant quité entiérement la maniére du Procaccino, eût tant profité dans celle qu'il ne venoit que d'embrasser. Enfin on les admiroit tous les trois, voyant qu'ils travailloient conjointement, sans qu'il y eût parmi eux aucune supériorité, qu'ils eussent jamais

aucuns differends, & de ce que dans leur travail il y avoit une si grande conformité, que toutes leurs peintures paroissoient conduites par un seul & même esprit.

L'humeur d'Annibal contribuoit beaucoup à leur bonne intelligence, n'étant ni capable d'envie, ni susceptible d'ambition. Il étudioit avec les deux autres, comme s'ils eussent été tous égaux. Cependant on lui donne l'honneur d'avoir été le Maître d'Augustin & de Loüis, qui ne faisoient rien que sous sa conduite ; ce que l'on reconnut bien quand il se sépara d'avec eux : car Augustin se remit à graver au burin, & Loüis travaillant seul, diminua peu-à-peu, & perdit sa bonne maniére : mais Annibal continua de faire des Ouvrages dignes d'une éternelle mémoire. Le tableau qu'il fit en 1593. pour un Marchand, où il représenta la Résurrection de Notre Seigneur, est estimé un des plus beaux. Il peignit ensuite dans la ville de Reggio, celui que le Guide a gravé à l'eau forte, où Saint Roch est representé qui donne l'aumône. Cette peinture est à présent dans le Palais du Duc de Modéne, avec quelques autres qu'il avoit encore faites à Reggio.

Il fit ensuite plusieurs Ouvrages à Bologne. Mais enfin, comme il y avoit long-tems qu'il souhaitoit d'aller à Rome pour

y voir ceux de Raphaël, & ces restes antiques qui attirent en ce lieu-là tant de Peintres & de Curieux, il se trouva favorisé dans son dessein par le Duc de Parme, dont il avoit acquis les bonnes graces.

Le Cardinal Farnese voulant faire peindre la Galerie & quelques appartemens de son Palais, le Duc proposa Annibal, auquel on écrivit de se rendre à Rome pour faire cet Ouvrage. Si-tôt qu'il y fût arrivé, il alla trouver le Cardinal, & lui présenta un tableau de Sainte Catherine qu'il avoit fait à Parme. Le Cardinal reçût Annibal favorablement, & dès-lors le fit traiter chez lui comme ses autres Gentils-hommes.

Le premier tableau qu'il fit dans le Palais du Cardinal Farnese, fut celui de la Chapelle, où il representa la Cananée au pieds de Notre Seigneur. Mais comme en arrivant à Rome, il fut touché de l'excellence & de la beauté des Statuës antiques qu'il y vit, il employa d'abord une partie de son tems à visiter les lieux où sont les plus fameuses. Ce fut alors qu'il jugea bien que la veritable base & le principal fondement de la Peinture, est le dessein, que ceux de l'Ecole de Raphaël preferoient avec raison à la couleur, dont les Peintres de Lombardie avoient fait choix. Aussi dès ce moment il s'éloigna de sa premiére maniére

qui

qui tenoit beaucoup de celle du Corége, pour suivre la belle nature sur le goût de l'antique, ne s'arrêtant pas, comme il avoit fait autrefois, à ce beau jeu de couleurs, qui sous une agreable apparence dont les yeux sont surpris, cachent souvent beaucoup de défauts dans la correction du dessein.

Résolu de travailler desormais sur ces principes, il s'appliqua tellement à considerer les plus belles statuës & les plus excellens bas-reliefs, qu'en peu de tems il les posseda si fort, qu'il les avoit présens dans son esprit, comme s'il n'eût jamais dessiné autre chose. Ce qu'il fit bien connoître un jour étant avec son frere Augustin dans la compagnie de quelques-uns de ses amis : car comme Augustin Carache nouvellement arrivé à Rome, après avoir loüé beaucoup le grand Sçavoir des anciens Sculpteurs, & après s'être étendu particulierement sur la beauté du Laocoon, voyoit qu'Annibal ne disoit rien, & donnoit peu d'attention à ses paroles, il s'en plaignit, comme s'il n'eût pas fait assez de cas d'un ouvrage si admirable. Mais pendant qu'il continuoit d'élever le Laocoon par de beaux discours, qui le faisoient écouter de tous les Assistans, Annibal s'approcha de la muraille, contre laquelle il dessina le Laocoon & ses enfans,

& sur les Ouvrages des Peintres. 255

fans, aussi exactement que s'il les eût eus devant lui pour les imiter : ce qui remplit d'admiration ceux qui étoient présens, & ferma la bouche à Augustin, qui avoua que son frere avoit sçû bien mieux que lui, representer à la compagnie les beautez de cet ouvrage. Annibal se retira aussi-tôt en souriant, & dit seulement que les Poëtes peignoient avec les paroles, & que les Peintres parloient avec le pinceau : ce qui regardoit Augustin, qui faisoit des vers, & qui affectoit beaucoup de passer pour bon Poëte.

Quelques tems après qu'Annibal fut arrivé à Rome, un Gentilhomme du Cardinal Farnese, nommé Gabriel Bambazi, fit venir une copie de la Sainte Catherine, qu'Annibal avoit peinte dans l'Eglise Cathrédrale de Reggio. Ce tableau qui avoit été copié par Lucio Massari, Eleve des Caraches & excellent copiste de leurs ouvrages, fut aussi-tôt retouché par Annibal, qui d'une Sainte Catherine en fit la Sainte Marguerite, que vous avez vûë à Rome, dans l'Eglise de Sainte Catherine *de' Funari*. Lorsque cet ouvrage fut placé, comme c'étoit un des premiers qu'Annibal eût fait paroître à Rome, tous les Peintres ne manquerent pas de l'aller voir pour en dire leur avis. Michel-Ange de Caravage ne fut pas des derniers; & l'ayant beau-

beaucoup considéré, dit qu'il étoit bien aise, que de son tems il se trouvât encore un Peintre qui entendît ce que c'étoit de peindre d'après le naturel, & de la bonne maniere qui étoit perduë à Rome aussi bien que dans tous les autres lieux.

Pendant qu'Annibal retouchoit ce tableau, il ne laissoit pas de penser au dessein de la Galerie de Farnese, & de la petite Chambre qui est à côté, où sous plusieurs figures tirées de l'Histoire & de la Fable, il a représenté divers sujets de moralité. Outre l'érudition & la connoissance qu'Augustin avoit des Poëtes & des Historiens, dont il se servoit pour l'invention des sujets qu'Annibal dessinoit, ils furent encore beaucoup secourus par l'Agoucci, homme sçavant dans les belles Lettres; & c'est en quoi ces excellens Peintres ont mérité beaucoup de gloire, d'avoir exécuté leurs ouvrages avec tant d'art & de science, & de s'être si bien servis du conseil de leurs amis.

N'est-ce pas, interrompit Pymandre, dans la petite Chambre, dont vous avez parlé, qu'il a représenté l'histoire d'Hercule?

C'est dans ce lieu-là même, lui repartis-je; & l'on peut dire que ce travail est un des plus beaux qu'Annibal ait faits. Quant à la grande Galerie, il ne vous est

pas difficile de vous en souvenir, en voyant ici les mêmes Tableaux qui la composent. Vous sçavez qu'on la regarde dans Rome comme un ouvrage accompli, & le chef-d'œuvre des Caraches : car il ne se voit rien de comparable à cette belle disposition d'histoires & d'ornemens, dont elle est enrichie. On y voit un assemblage de differentes beautez, qui dans leur varieté ont une si grande union, que la perfection d'un sujet particulier ne diminuë rien de l'excellence des autres.

Vous vous souvenez bien que ces figures d'hommes qui posent sur la corniche, ne sont pas coloriées dans l'original comme elles sont ici, mais qu'elles sont feintes de stuc : de même, que les termes & les ornemens qui sont si noblement placez entre les Tableaux, que ce ne sont pas les parties de cet ouvrage, où l'art paroisse avec moins d'éclat. Il n'y a rien que de grand, de noble, & de bien entendu, soit dans l'ordonnance de tous les corps en général, soit dans l'expression de toutes les parties en particulier, soit dans la conduite des lumieres & des ombres. Tout ce grand ouvrage n'est pas de ceux dont la seule vivacité des couleurs & le brillant des lumieres charme d'abord les yeux, & surprenne ceux qui les regardent. On voit dans celui-ci une beauté solide qui frape l'es-
prit;

prit ; & les plus intelligens y découvrent toûjours des graces nouvelles à mesure qu'ils le considerent.

Bien qu'on en puisse voir un échantillon dans les copies qui sont ici, tout cela n'est rien néanmoins en comparaison des originaux, parce que la disposition du lieu où ils sont, l'étenduë de ce même lieu, & son élevation, contribuent à la perfection de tout l'ouvrage, & font mieux juger des raisons que le Peintre a euës pour ordonner son sujet de la maniere qu'il est, & pour peindre chaque chose conformément aux jours & aux ouvertures des fenêtres.

Dans la galerie, de même que dans la petite chambre dont j'ai parlé, Annibal a representé diverses moralitez sous le voile de plusieurs fables, qui toutes se rapportent à faire voir les differens effets de l'amour.

Sans nous arrêter, interrompit Pymandre, à ce qui regarde l'allégorie de ces Tableaux, considerons-en plûtôt, je vous prie, le travail, & faites-moi voir s'il y a quelque difference des uns aux autres, puisqu'ils ne sont pas tous de la propre main d'Annibal.

Comme il étoit le principal Auteur de cet Ouvrage, repartis-je, on n'y voit pas aussi de grandes differences : tout y paroît d'un

& sur les Ouvrages des Peintres. 259

d'un même esprit & d'une même main. Cependant le Tableau où vous voyez Galatée entre les bras d'un Triton, a été peint entierement par Augustin Carache, de même que celui où l'Aurore & Céphale sont representez. Cet autre Tableau où est une jeune fille qui embrasse une Licorne, est de la main du Dominiquin. Celui où vous voyez Polyphême au bord de la Mer, & Galatée dans une conque, tirée par deux Dauphins, est un des plus beaux de la Galerie. La figure du Polyphême est dessinée de plus grande maniere, & de meilleur goût que toutes les autres. C'est la derniere qu'Annibal fit de sa main dans cette Galerie, & par où il acheva tout son ouvrage, l'an 1600.

Après qu'il eût fini ce grand travail, le Cardinal Farnese souhaitoit qu'il peignît dans la Sale du même Palais, l'histoire d'Alexandre Farnese, qui étoit mort en Flandres quelques années auparavant; & desiroit encore qu'il travaillât à la coupe de l'Eglise des Jésuites de Rome, que le Pape son oncle avoit fait peindre par des Peintres d'un médiocre sçavoir, & dont le travail étoit si peu considerable, que le Cardinal étoit resolu de faire tout abbatre pour la faire peindre de nouveau. Cependant ces grands desseins ne réüssirent pas : car voulant récompenser Annibal,

bal, qui depuis huit ans avoit continuellement travaillé pour lui ; lorsque ce Peintre s'attendoit de recevoir des effets de sa liberalité, un Espagnol nommé *Dom Juan di Castro*, qui s'intriguoit dans toutes les affaires du Palais, après avoir fait une supputation du pain, du vin & des autres choses qu'Annibal avoit reçûës, persuada au Cardinal de les lui mettre en compte, & de lui envoyer seulement un present de cinq cens écus d'or. Comme on les eût portez à Annibal, il fut si surpris qu'il ne dit rien, mais fit bien connoître par son silence le déplaisir qu'il ressentoit, non pas tout-à-fait du peu d'argent qu'on lui donnoit, parce qu'il n'en faisoit nul compte ; mais de ce qu'après avoir achevé un travail si considerable, il se voyoit trompé dans l'esperance qu'il avoit euë de trouver dans la récompense qu'il attendoit, un témoignage glorieux de l'estime qu'on devoit faire de son ouvrage, & aussi dequoi subvenir aux necessitez de la vie, & n'être plus exposé à sa mauvaise fortune.

Comme Annibal étoit d'un naturel mélancolique & timide, il se remplit tellement l'esprit de son malheur, que depuis ce tems-là il ne fut capable d'aucun plaisir, & tomba dans un tel état, qu'aussi-tôt qu'il vouloit se mettre à peindre, il étoit contraint de quitter la palette & les pinceaux,

ceaux, que l'excès de sa mélancolie lui arrachoit des mains. Afin d'être tout-à-fait libre & plus éloigné du monde, il se retira sur le Mont-Quirinal, auprès des quatre Fontaines, à l'endroit où est à present l'Eglise de Saint Charles. Il y demeura sans entreprendre aucun ouvrage, laissant à ses Eleves tous ceux qu'on lui offroit. Néanmoins ayant été sollicité par le Sieur Henri Herrera, de peindre à fraisque l'Eglise de Saint Jacques des Espagnols, il ne le pût refuser. Il est vrai qu'après avoir fait les desseins & les cartons de cet ouvrage, il en abandonna l'execution à l'Albane, l'un de ses disciples. Il fit seulement de sa main le tableau de l'Autel, qui est à huile, & quelques autres figures dans la Chapelle. On connut bien en ce tems-là que ce n'avoit pas été le peu de recompense qu'il avoit reçûë du Cardinal Farnese, qui avoit causé son déplaisir, mais le peu de cas qu'on avoit fait de lui & de son travail. Car la Chapelle de Saint Jacques étant achevée, il voulut que ce fût l'Albane qui en reçût le payement, quoique l'Albane en déférât l'honneur & le profit à son maître, qui en avoit pris la conduite, & donné les desseins. Ce qui fit naître une généreuse contestation entre ces deux excellens hommes, qui ne leur acquit pas moins d'honneur

neur que cet ouvrage donna de réputation à l'Albane.

Il eſt vrai auſſi que ceux qui ont connu Annibal, ont beaucoup loüé ſon deſintereſſement, & le peu d'affection qu'il avoit non ſeulement pour les richeſſes, mais même pour la loüange que la plûpart des ouvriers recherchent quelquefois avec tant d'empreſſement, qu'ils penſent moins à devenir ſçavans, qu'à acquerir de l'honneur. Il étoit perſuadé que la gloire, qui ſemble être la fin du travail des grands hommes, doit toûjours les ſuivre ; que ce n'eſt pas à eux à la regarder ni à courir après ; mais qu'elle doit être conſiderée par les autres, ſans qu'eux mêmes s'en apperçoivent. Auſſi ſon application continuelle aux choſes de ſon art, l'empêcha de penſer à ſes affaires domeſtiques, & à ſes interêts particuliers. Il cherchoit la compagnie des gens ſçavans & ſans ambition. Il fuyoit les applaudiſſemens de la Cour, & ſe plaiſant à vivre en particulier avec ſes Eleves, il eſtimoit que les heures les plus douces de ſa vie étoient celles qu'il paſſoit auprès de la Peinture, qu'il avoit accoûtumé d'appeller ſa Maîtreſſe. Il n'approuvoit point la maniere de faire de ſon frere Auguſtin, qui demeuroit la plûpart des jours dans les antichambres des Princes & des Cárdinaux, vêtu en Cavalier

plûtôt

plûtôt qu'en Peintre. Car bien qu'Annibal eût toûjours des habits assez propres, néanmoins lorsque sur la fin du jour, il quittoit le travail pour aller prendre l'air, il paroissoit assez négligé ; & quand il rencontroit son frere dans les Palais, ou sur la Place, dans un état qui ne sembloit pas convenir à sa condition, cela lui donnoit de la peine. Un jour l'ayant apperçû qui se promenoit avec des personnes de qualité, il feignit d'avoir quelque chose à lui communiquer ; & l'ayant tiré à part, lui dit tout bas à l'oreille : *Augustin, souvenez-vous que vous êtes fils d'un Tailleur.* Puis s'étant retiré dans sa chambre, il prit une feüille de papier, & y dessina son pere avec des lunettes sur son nez, qui enfiloit une aiguille, & au-dessus, son propre nom d'Antoine. A côté du même portrait, il representa sa mere qui tenoit des cizeaux à la main. Aussi-tôt il envoya ce dessein à son frere, qui en fut surpris, & fort offensé ; ensuite ayant eu quelques autres petits démêlez ensemble, ils ne furent pas long-tems sans se séparer, & même bien-tôt après, Augustin sortit de Rome.

Tout cela peut donner sujet de faire divers jugemens sur l'humeur & sur la conduite d'Annibal ; & d'atribuer à bassesse ou à grandeur d'ame, le peu de conversation qu'il vouloit avoir avec les gens de qua-

qualité, & la maniere dont il regardoit les choses. Cependant, s'il s'est rencontré d'excellens Peintres, tant anciens que modernes, qui ayent cherché à s'élever au-dessus des autres, & à faire paroître leur mérite par l'éclat des biens que la fortune leur avoit départis, comme je vous ai autrefois fait remarquer en parlant de la vanité de Parrhasius; ce n'est pas pourtant ce qui les a rendus considerables : on sçait bien que les grands Peintres, & les Sculpteurs les plus celebres ne sont pas devenus sçavans à suivre la Cour : au contraire, il y en a eu plusieurs qui s'y sont perdus. Il s'en est vû qui au lieu de faire valoir les talens qu'ils avoient reçûs de la nature, & tâcher à se fortifier dans la connoissance de leur art, se sont contentez de la faveur des Princes, croyant leur gloire assez établie, aussi-tôt qu'ils avoient acquis leurs bonnes graces.

Le Cavalier Joseph Pin fut un de ceux-là. Pendant qu'Annibal vivoit avec les autres Peintres dans une moderation convenable à sa profession, & qu'il ne pensoit qu'aux choses de son art, & à perfectionner toûjours ses ouvrages, Joseph Pin, qui étoit d'une humeur toute opposée, content de l'estime qu'il avoit acquise auprès des Grands, ne songeoit qu'à faire sa fortune, & à paroître dans un état semblable

ble aux gens de la plus haute qualité, & très-different des autres Peintres qu'il méprisoit. Comme on lui eût dit un jour qu'Annibal avoit mal parlé d'un de ses ouvrages, l'ayant rencontré, il voulut mettre l'épée à la main pour se battre contre lui. Mais Annibal qui sçavoit que la véritable bravoure ne devoit être entr'eux, qu'en ce qui regarde le métier de peindre, & non celui de se battre en duel, prit un pinceau, & le lui montrant, c'est avec ces armes, lui dit-il, que je vous défie, & que je veux avoir affaire à vous; étant veritablement bien assûré de remporter l'avantage sur son ennemi.

L'on ne peut encore assez loüer Annibal de l'amitié qu'il avoit pour ses Eleves, & du soin qu'il prenoit de les enseigner, non seulement par des paroles, mais encore par des exemples & par des démonstrations. Il avoit tant de bonté pour eux, que souvent il quittoit son ouvrage pour les voir travailler; & prenant le pinceau pour les corriger, il leur montroit à mettre en pratique les enseignemens qu'ils avoient reçûs de lui.

Quand il alloit avec eux dans les Eglises, ou ailleurs, pour y voir des tableaux, il leur faisoit observer ceux qui étoient mauvais, aussi bien que les bons, leur faisant remarquer dans les uns & dans les au-

tres, ce qu'il falloit imiter, & ce qu'ils devoient fuïr.

Parmi les choses les plus serieuses de son art, il mêloit aussi quelquefois le plaisant & le burlesque, ayant même pour cela une inclination particuliere. Car non seulement il avoit l'esprit vif & promt à dire de bons mots, & à faire des contes agréables, mais il avoit aussi l'imagination promte, & une facilité très-grande à representer de ces choses bizarres & extraordinaires, qui ont donné le commencement à ces portraits burlesques ou chargez : car c'est ainsi que les Peintres appellent certains visages & certaines figures, dont le dessein est alteré par l'augmentation des défauts naturels de ceux qu'on veut representer, ce qu'Annibal faisoit dans une ressemblance si ridicule, qu'on ne peut s'empêcher de rire, lorsqu'on en voit quelques-uns. Comme la Peinture a rapport à la Poësie, on peut mettre cette sorte d'imitation, sous un genre semblable à celui des vers burlesques. Entre les ouvrages de plusieurs Peintres que le Prince Néroli conserve, il a un livre rempli de ces sortes de desseins faits par Annibal, qui se divertissoit encore souvent à representer une maniere de phisionomie contraire à celle que l'on fait d'ordinaire, donnant aux animaux une ressemblance humaine.

humaine. Quelquefois aussi il representoit des hommes ou des femmes sous la figure d'un pot ou de quelqu'autre sorte de vase; & de toutes ces diverses fantaisies, il composoit des ordonnances de figures, qui, quoique bizarres, ne laissoient pas d'avoir quelque chose d'ingénieux, & d'être plaisantes à voir.

Cependant, quoiqu'il cherchât dans ces differentes occupations à détourner l'humeur mélancolique qui le travailloit, son corps & son esprit ne laissoient pas de souffrir. Les Medecins le voyant dans cette langueur, lui conseillerent de changer d'air au commencement du Printems. Pour cet effet il alla à Naples, où il fit ce qu'il pût pour se réjouir, mais il n'y demeura pas long-tems. Dans l'impatience qu'il avoit de retourner bien-tôt à Rome, il se mit en chemin pendant la chaleur de l'Eté, & dans une saison, qui étant ordinairement perilleuse à ceux qui y arrivent, lui en fit ressentir les mauvais effets; ce qui ne fut pas neanmoins la seule cause de sa mort. Les débauches amoureuses ausquelles il se laissa emporter, y contribuerent beaucoup. Comme il ne s'en découvrit point aux Medecins, il lui arriva le même accident que nous avons remarqué en parlant de Raphaël; & n'ayant pû être secouru par aucun reme-

de, il mourut le 15. Juillet 1609. âgé de 49. ans.

Son corps fut porté dans l'Eglise de la Rotonde, où il fut inhumé honorablement. Non seulement tous ses Eleves, & tous ses amis y assisterent pour lui rendre les derniers devoirs ; tout le peuple même y accourut en foule, n'y ayant personne qui ne répandît des larmes, & ne regretât un si grand personnage. Il est vrai aussi que la Peinture lui est extraordinairement redevable, & qu'on le doit considerer comme le restaurateur de cet art, dans la force du dessein, & dans la beauté naturelle des couleurs.

Il commença d'abord à former sa maniere, en imitant la douceur & la pureté du pinceau du Corége. Il comprit ensuite la force & la distribution des couleurs du Titien; & lorsqu'il fut à Rome, il passa de l'imitation de la nature & des couleurs, à la beauté & à la perfection de l'art, dont il conçût les plus nobles idées, en voyant les Statuës Grecques, qu'il s'imprima tellement dans l'esprit, qu'il les a égalées, principalement dans ses belles figures de blanc & noir, qui sont dans la Galerie Farnese. Il considera aussi les ouvrages de Michel-Ange : mais laissant ce qu'il y avoit de trop sec dans sa maniere, & dans l'affectation qu'il avoit euë à faire paroître

les

les muscles & les nerfs, il ne fit attention que sur ce qu'il y a de plus beau dans ses figures nuës que l'on voit, principalement dans la voûte de la Chapelle où est son Jugement. Quant à Raphaël, il le regarda comme son maître & son guide. Ce fut en consultant ses ouvrages qu'il se perfectionna dans l'invention, dans les expressions, dans la grace, & dans les autres belles parties qu'il a possedées. Ce qu'Annibal tâcha d'avoir de particulier, fut de bien unir ensemble l'idée d'une beauté parfaite avec ce que la nature nous fait voir, se servant des maximes que les plus grands Maîtres ont toûjours gardées dans la conduite & dans l'exécution de leurs ouvrages.

Le jugement le plus universel qu'on a fait de ce Peintre, est qu'il acquit dans Rome une maniere beaucoup plus correcte, & un dessein plus excellent qu'il n'avoit auparavant, mais qu'il n'avança pas de même dans la partie de la couleur. Ceux qui considerent particulierement les tableaux qu'il fit pour les Sieurs Magnani, & qui en estiment plus le coloris que celui des Peintures de la Galerie Farnese, veulent qu'il ait été meilleur coloriste à Bologne, & meilleur dessinateur à Rome ; mais c'est cette derniere maniere qui lui a donné un rang parmi les plus grands

Peintres, qu'il n'auroit peut-être jamais eu, s'il n'eût suivi l'école de Rome, & quitté celle de Lombardie.

Ils disent encore que les figures & les ornemens qu'il a feints de stuc dans le Palais Farnese, sont plus considerables que les tableaux d'histoires qu'il a peints dans le même lieu. A quoi on ne peut mieux répondre, que ce que M. Poussin en a dit, au rapport de M. Bellory, qui est que dans les compartimens & les ornemens, Annibal ayant surpassé tous les Peintres qui avoient été devant lui, il s'étoit encore surpassé lui-même dans ce travail, la Peinture n'ayant jamais exposé à la vûë une composition d'ornemens si belle & si surprenante : & quant aux tableaux particuliers, ils meritent cette loüange, d'être les mieux disposez qu'on voye, après ceux de Raphaël.

Ce n'est pas qu'on ne puisse dire qu'il a pris quelque licence dans la quantité des corps qu'il a fait paroître les uns sur les autres dans la voûte de la Galerie, lesquels demandent une saillie de corniche beaucoup plus grande, que celle sur laquelle il suppose qu'ils sont portez. Mais en cela il est excusable, parce que son ouvrage étant tout de peinture, il a seulement pensé à lui donner beaucoup d'agrément & de *vaguezze*,

A

A l'égard du coloris, il est bien malaisé de faire voir des tableaux, où l'harmonie des couleurs, & la beauté du pinceau paroissent davantage que dans les tableaux qu'il a peints dans le Palais Farnese, à Saint Gregoire, & en plusieurs autres endroits de Rome. Et si l'on avoüe qu'il y a encore plus de dessein & de noblesse que dans ce qu'il avoit peint en Lombardie, c'est un témoignage assez fort pour faire juger que la partie du dessein est préférable à celle de la couleur, puisqu'Annibal travaillant à se perfectionner dans son art, a bien voulu quitter en quelque façon la beauté du coloris pour suivre la grandeur du dessein.

Car on ne peut pas dire qu'il fut moins propre pour une partie que pour l'autre, puisqu'il les a possedées toutes deux excellemment. Mais plûtôt on peut juger qu'il avoit reconnu que dans un tableau, la beauté du coloris en général ne peut pas toûjours s'accorder avec l'exacte imitation de la nature, dans laquelle il y a plusieurs demi-teintes, des jours, des ombres, & des reflets, qui souvent ne sont pas agréables. Il avoit vû, en confrontant les ouvrages de l'Ecole de Rome avec ceux de l'Ecole de Lombardie, combien ceux de Rome étoient plus excellens que les autres, & combien aussi il est difficile de

joindre parfaitement ensemble ces deux parties dans un même sujet. C'est pourquoi comme il n'en voyoit point d'exemple, il s'en formoit des idées si hautes & si belles, que ne pouvant rien faire dans ses ouvrages qui répondît à l'excellence de ses pensées, il refaisoit souvent une même chose. Il jetta plus d'une fois par terre une partie des tableaux & des ornemens de la Galerie Farnese, après les avoir peints, parce qu'il n'en étoit pas satisfait, & qu'il les trouvoit beaucoup inferieurs à la grandeur de l'idée qu'il en avoit conçûë. Cela augmentoit sans doute beaucoup sa peine & son travail ; mais il souffroit volontiers toutes ces sortes de fatigues ; se servant, pour faire cet ouvrage avec plus de perfection, non seulement de desseins bien achevez ; mais encore de cartons, & même de tableaux peints à huile, qu'il prenoit la peine de finir.

Si l'on peut trouver quelque chose à reprendre dans Annibal, c'est d'avoir abandonné quelquefois son génie à peindre des choses trop basses & deshonnêtes, & de s'être même laissé tellement gouverner par Innocent Tacconi, l'un de ses Eleves, que pour lui complaire, il éloigna de lui le Guide, l'Albane, & même son frere Augustin. Il est vrai qu'il s'en repentit à la fin de sa vie, & qu'il chassa Tacconi, qui
n'avoit

n'avoit garde d'être aussi sçavant que ses autres Eleves.

Il n'est pas besoin que je vous parle de tous les tableaux qu'Annibal a faits, soit en Lombardie, soit à Rome, si ce n'est pour vous dire qu'il y en a quelques-uns qui ne sont peints que de ses disciples, & retouchez de sa main, comme il s'en voit trois dans l'Eglise de la *Madona del Popolo*, à Rome. Pour des tableaux de cabinet, vous avez autrefois vû dans la Vigne Pamphile, celui où il a représenté Danaé, & dans la Vigne Aldobrandine, celui du Couronnement de la Vierge, & quelques autres qui sont composez de figures & de païsages. Nous en avons vû encore ensemble dans la Vigne Montalte, dans le Palais Bourghese, & chez la Marquise Sannaise, qui avoit alors le Martyre de Saint Etienne, Saint Jean qui prêche au Desert, & la fuite de la Vierge en Egypte, que le Cardinal Mazarin fit acheter, & qui se voyent dans le Cabinet du Roi.

Nous avons vû encore à Rome ce beau tableau de la Nativité de Notre-Seigneur, que l'on apporta en France, peu de tems après. M. Jabac l'ayant acheté, le vendit à M. le Duc de Liancourt ; & après avoir passé en plusieurs autres mains, il est présentement dans celles de M. le Marquis de Hauterive.

Vous avez pû voir auſſi un autre tableau du même ſujet, mais dont les figures ſont plus grandes. M. Mignard le vendit à M. d'Erval, & il eſt aujourd'hui dans le Cabinet de M. Colbert. Vous vous ſouvenez de ceux qu'avoit autrefois M. de la Noüe : l'un de figure ronde, dans lequel étoit repreſentée la Vierge avec l'enfant Jeſus & Saint Joſeph, lorſqu'ils ſortirent d'Egypte : un autre repreſentant la fable de Caliſto : & le troiſiéme, où Venus eſt peinte auprès d'une fontaine avec les Graces & des Amours. Ces trois tableaux ſont agréables par la beauté des figures, & par celle du païſage, en quoi Annibal excelloit tellement, qu'on peut dire qu'après le Titien, il a été de tous les Peintres de ſon tems, celui qui en a fait de plus beaux, non ſeulement en peinture, mais auſſi à la plume. On voit de lui des eſtampes gravées à l'eau forte.

Ce n'eſt pas une petite gloire à Annibal d'avoir été le ſeul après Raphaël, qui dans les derniers ſiécles a formé une Ecole de la Peinture. Quelques-uns de ſes diſciples s'établirent en Lombardie ſous Loüis Carache : mais outre qu'Annibal enſeigna Loüis & Auguſtin, ce fut lui qui éleva les plus grands génies qui ont ſuivi ſa maniére : car il fut le Maître de l'Albane, du Guide, du Dominiquin, de Lanfranc,

&

& d'Antoine Carache. Outre ceux-là ANTONIO MARIA PANICO de Bologne, étant venu fort jeune à Rome, travailla dans son Ecole, & a fait plusieurs tableaux dont quelques-uns mêmes sont retouchez d'Annibal.

Le Tacconi dont je vous ai parlé, étoit aussi Bolonnois; & comme il demeuroit actuellement auprès d'Annibal, il se servoit de ses desseins, & lui faisoit retoucher tout ce qu'il faisoit.

LUCIO MASSARI de Bologne, que je vous ai aussi nommé, fut celui qui copia le mieux les Ouvrages des Caraches.

Mais un des bons dessinateurs qui ayent travaillé sous eux, fut SISTO BADALOCCHIO de Parme. Il vint fort jeune à Rome, avec Lanfranc son compatriote. Ils furent tous deux instruits par Annibal, après la mort duquel Sisto alla à Bologne avec Antoine Carache. Quelque-tems après étant revenu à Rome, il fit plusieurs Ouvrages dans une loge qui est au Palais des Sieurs Verospi. Dans un tableau, il représenta Polyphême avec Galatée; & dans un autre, Polyphême, & Acis qui s'enfuit.

On voit plusieurs estampes que ce Peintre a gravées à l'eau forte; il y en a six d'après le Corege; & une d'après la Statuë antique du Laocoon, qui est à Belle-
M vj vedere.

vedere. Il entreprit auſſi avec Lanfranc ſon compagnon, de graver l'Hiſtoire de l'Ancien Teſtament d'après des tableaux de Raphaël qui ſont dans les loges du Vatican. Ils en firent un livre qu'ils dédierent à Annibal Carache, dans le tems qu'il commençoit à être fort incommodé. Siſto ne demeura pas long-tems à Rome, mais s'en retourna à Bologne, où il finit le reſte de ſes jours.

Comme j'eûs ceſſé de parler, Pymandre me dit, Ce que vous me venez d'apprendre des Caraches & de leurs Eleves, me confirme dans l'opinion que j'ai il y a long-tems, qu'il eſt bien difficile, quelque connoiſſant que l'on ſoit en Peinture, de ne ſé pas tromper quelquefois dans les tableaux de ces differens Peintres, & de ne pas prendre bien ſouvent ceux des diſciples pour ceux des Maîtres, & des copies pour des originaux, comme vous m'avez fort bien fait remarquer qu'il y avoit des tableaux que l'on attribuoit à Titien, à Paul Véroneſe, & à pluſieurs autres, qui n'étoient point de la main de ces Peintres.

Il faudroit être bien hardi, lui repartis-je, pour vous aſſûrer qu'on ne puiſſe pas ſe tromper quelquefois dans le jugement que l'on peut faire d'un tableau, ſoit pour juger préciſément de quelle main il eſt,
puiſqu'il

puisqu'il y en a eu de si bien copiez, que les Maîtres mêmes de l'Art y ont été trompez. Je crois vous avoir fait remarquer que cela arriva à André del Sarte. Le Comte Malvasia, en parlant (1) des Caraches, nomme plusieurs Peintres qui se sont trompez en prenant les Ouvrages de Loüis pour être d'Annibal. Aussi voit-on tous les jours des gageures & des contestations entre ceux de la profession & les curieux Il y a même quelques-uns de ces curieux qui s'y trompent volontairement, & qui seroient bien fâchez qu'on les desabusât, aimant mieux être dupez & contens, que de passer pour de méchans connoisseurs.

Il est vrai neanmoins, que comme les belles copies sont rares, & que celles qui sont faites par des Peintres ordinaires, sont beaucoup inférieures aux originaux, les personnes intelligentes, & qui ont vû quantité de tableaux, connoissent aisément la différence qu'il y a entre une simple copie & un original. Quand ils regardent exactement un Ouvrage fait par un disciple, ils voyent bien s'il y a quelques parties qui soient retouchées par le Maître. Car lorsque cela se rencontre, une telle copie est bien differente d'une autre ; & c'est ce qui fait qu'il y a des tableaux où
l'on

(1) Felsina Pittrice, Part. 5.

l'on voit de belles parties qui donnent sujet de disputer si ce sont des copies ou des originaux.

Quant aux differentes manieres, vous pouvez juger qu'on n'en acquiert une parfaite connoissance, qu'après avoir beaucoup vû les divers Ouvrages de tous les Maîtres, qui même ont changé souvent plusieurs fois leur maniere de peindre, comme je vous ai fait remarquer des Caraches. C'est pourquoi on leur attribuë souvent des tableaux qu'ils n'ont pas faits, sous pretexte qu'ils en ont fait de different goût.

Alors Pymandre m'interrompant tout d'un coup, Comment donc, me dit-il, peut-on faire pour n'être point trompé, & pour choisir des tableaux qui soient originaux & de bonne main ?

Le veritable moyen, repartis-je, c'est de sçavoir discerner le bon d'avec le mauvais ; je veux dire de bien connoître, & de bien examiner un Ouvrage, sans se mettre en peine qui l'a fait. Car il y en a tel qui pour n'être que de la main du disciple, ne vaut pas moins que s'il étoit fait par le Maître, comme il s'en rencontre du Dominiquin, qui ne cedent pas à ceux des Caraches. Si l'on en souhaite de la main de ces Peintres, il n'est pas impossible de les discerner entre les autres, quand

on

on connoît leur maniere. Car pour ne pas se charger de ceux qui sont douteux, il faut regarder si toutes les parties y sont dessinées correctement, & d'un bon goût; si le toucher du pinceau y paroît avec une égale force, & une même franchise; & enfin si ce beau faire & cette belle union de couleurs que l'on voit dans leurs Ouvrages non contestez, se trouvent par tout, & avec une pareille entente dans celui qu'on examine.

C'est ainsi à mon avis, qu'il faut regarder les Ouvrages des plus grands Maîtres, pour en juger sainement, sans se mettre trop en peine de sçavoir les noms de tant d'autres Peintres qui ont suivi leurs maniéres, & qui les ont copiez. Que sert-il, par exemple, de vouloir toûjours assûrer qu'un tableau est d'Annibal Carache, parce qu'il y aura quelques restes, ou un goût de peindre semblable à ce qu'on voit de lui. Nous sçavons que tous les Peintres qui ont été celebres, ont eu des disciples qui ont tâché de les imiter, qui ont copié leurs Ouvrages, qui en ont fait d'après leurs desseins, & que ces Maîtres mêmes ont bien voulu retoucher.

Je crois encore, dit Pymandre, qu'il appartient particuliérement aux Peintres à connoître la difference qu'il y a entre les copies & les originaux; & que tous ceux qui

qui aiment la peinture, ne sont pas toûjours capables de faire ce discernement.

L'on peut juger des tableaux, lui répondis-je, en differentes maniéres. Car premiérement tout le monde peut dire son avis sur la ressemblance des choses. C'est pourquoi les ignorans jugent librement de ce qu'ils voyent de bien imité dans un tableau, & de ce qui (1) plaît à leurs yeux, mais ne vont pas plus avant dans le secret de l'Art. Les sçavans au contraire jugent de la parfaite imitation, & de la science de l'ouvrier ; & ces sçavans peuvent être, ou les Peintres, ou ceux qui ont une notion parfaite de la Theorie de l'Art. Car encore que quelques-uns ayent dit (2) qu'il faut être ouvrier pour juger de ce que font les Peintres, les Sculpteurs, ou les autres Artisans ; & que Ciceron (3) semble être de ce sentiment, quand il croit que les Peintres découvrent dans un tableau beaucoup de choses que tout le monde n'y voit pas : il faut néanmoins entendre particuliérement cela, pour ce qui regarde le travail de la main, & la difficulté

(1) Docti rationem artis intelligunt, indocti voluptatem. Quint. 9. 4.

(2) De Pictore, Sculptore, Fictore, nisi artifex judicare non potest. Plin. Jun. L. 1. Ep. 10.

(3) Multa vident Pictores in umbris, & in eminentia, quæ nos non videmus. Cic. acad. quæst.

ficulté qui se trouve dans l'execution. Car on ne peut pas nier que les Peintres & les Sculpteurs ne sçachent mieux que ceux qui ne travaillent point, combien il est malaisé de trouver les teintes de toutes les couleurs, & la peine qui se rencontre à bien tailler le marbre. Mais il faut aussi demeurer d'accord qu'il y a bien des Peintres & des Sculpteurs qui sont aussi peu capables de bien juger d'un Ouvrage, que d'en faire qui meritent de l'estime; & qu'au contraire, il se voit beaucoup d'autres personnes qui ont l'esprit assez droit & assez éclairé, pour en juger aussi-bien que les Peintres mêmes, & qui souvent discernent mieux ce qu'il y a de bien & de mal, parce qu'ils ne sont préoccupez d'aucun interêt, ni d'aucun goût particulier. Et quoique ces personnes n'ayent point d'experience dans ce qui regarde la pratique, ils connoissent pourtant ce qui est bien.

Je ne crois pas, interrompit Pymandre, que les Peintres & les Sculpteurs demeurassent d'accord de ce que vous dites.

Ils auroient grand tort, repartis-je, d'y trouver à redire, puisqu'eux-mêmes exposent tous les jours leurs Ouvrages pour être loüez ou censurez de tout le monde; & sçavent fort bien les faire valoir quand ils ont contenté ceux pour qui

qui ils les ont faits, ou qu'ils ont l'approbation de gens connoissans.

Je vous dirai bien plus, qu'il se rencontre des personnes qui ayant fait une étude particuliere de la theorie de ces beaux Arts, & de tout ce qui en dépend, sont, si j'ose le dire, plus capables que certains Peintres, d'en juger sainement; parce que ces personnes ont plus d'intelligence & de lumiére que ces Peintres qui n'ont que la pratique & l'usage de la main, & que dans les Arts, comme dans toutes les Sciences, les lumieres de la raison sont au dessus de ce que la main de l'ouvrier peut exécuter. Aussi (1) c'est une chose beaucoup plus noble & plus considerable de sçavoir parfaitement ce que plusieurs font, que de faire seulement ce qu'un autre sçait. Car, comme selon Galien (2), la main est un organe qui peut supléer à tous les instrumens; ainsi la raison dans l'homme peut supléer à tous les Arts ; c'est pourquoi elle est considerée comme la Maîtresse qui commande & qui ordonne; l'execution manuelle lui obéit comme sa servante.

Il est vrai que quand un esprit bien éclairé,

(1) *Multo enim majus æque altius, scire quod quisque facias, quam ipsum efficere quod scias, &c.* Boët. Musices, l. 1. c. 34.

(2) Dans son livre de l'usage des parties.

ré, une parfaite connoissance, & une grande pratique se trouvent joints ensemble dans une même personne, alors celui qui les possede, a toute sorte d'avantages pour juger, & pour travailler avec un heureux succès. Nous pouvons mettre dans ce rang tous les grands Peintres qui ont si bien imité ce qu'ils ont vû dans la Nature, & ce qu'ils ont imaginé de beau.

Je vous dirai aussi que souvent les grandes lumieres d'esprit, & une parfaite connoissance des choses, font que ces hommes célebres, quoique sçavans dans leur Art, travaillent avec plus de peine, & sont plus retenus que les autres; parce qu'agissant toûjours avec un jugement fort éclairé, ils discernent aisément la différence qui se trouve entre ce qu'ils imaginent & ce qu'ils produisent. Et comme ils rencontrent beaucoup de choses à corriger dans l'exécution de leurs pensées; cela augmente leur travail, & quelquefois leur en donne un dégoût.

C'est ce qu'on a remarqué dans AUGUSTIN CARACHE, qui étoit né (1) avec une disposition entiére pour les Sciences & pour les Arts. Après avoir appris les belles lettres, il s'appliqua à la Philosophie, aux Mathématiques, à la Poësie, & à la Musique. Mais étant particuliérement

ment

(1) En 1558.

ment porté pour la Peinture, il se mit à dessiner, à travailler de Sculpture, & à graver au burin. Comme il avoit beaucoup d'esprit, il concevoit si aisément tout ce qui regardoit la perfection de chacun de ces Arts, que ne trouvant pas une facilité aussi grande qu'il eût bien voulu pour executer ce qu'il avoit imaginé, il se fâchoit contre lui-même, & rompoit souvent ce qu'il avoit fait, sans le montrer à Prospero Fontana qui fut son premier Maître. Et parce qu'on ne soupçonnoit pas que ce qu'il en faisoit, vînt d'une connoissance qu'il avoit déjà acquise du bien & du beau, on attribuoit ses emportemens à une humeur impatiente, & à un dégoût qu'il avoit de la peinture.

Son pere l'ayant mis sous Domenico Tebaldi, pour apprendre à graver au burin, il surpassa bien-tôt son Maître. Ce fut après l'avoir quitté, qu'il alla, comme je vous ai dit, avec Annibal par toute la Lombardie, pour peindre d'après les plus beaux Ouvrages que l'on y voyoit, que les siens auroient sans doute bien-tôt égalez, s'il n'eût point quitté la peinture pour s'attacher uniquement à la gravûre, lorsqu'ayant laissé Annibal à Parme, il s'en alla à Venise. Car bien qu'il n'ait rien gravé que de très-considerable, & qui lui ait acquis beaucoup de gloire; cette gloi-

re néanmoins n'eſt pas comparable à celle qu'il eût pû remporter, s'il ſe fût entiérement appliqué à la peinture, pour laquelle il avoit des talens tout particuliers.

On conçût de grandes eſperances de lui, lorſqu'étant de retour de Veniſe, il fit ce tableau qui eſt aux Chartreux de Boulogne, où il repreſenta Saint Jerôme, qui reçoit la Communion. Cet Ouvrage paſſe pour un des plus beaux & des plus conſiderables qu'il ait faits. Quelques-uns ont dit qu'il n'y travailla pas ſeul, mais que Loüis & Annibal y mirent auſſi la main. Il en fit encore pluſieurs avant que d'aller trouver Annibal à Rome; & quand ils ſe furent ſeparez, & qu'il fut retourné à Parme, il en entreprit d'autres pour le Duc Ranuccio. Il peignit dans la voûte d'une chambre pluſieurs ſujets qui avoient rapport à l'Amour de la vertu, à l'Amour deshonnête, & à l'Amour d'intereſt. Il traita ces ſujets poëtiquement, & ſous differentes fables. Il eſt vrai qu'ils ne furent pas tous achevez, & qu'il y eût la place d'un tableau qui demeura vuide par la mort d'Auguſtin.

Le Duc ne voulut pas permettre qu'aucun autre Peintre y touchât, & crût qu'on ne pouvoit remplir plus dignement cette place pour la gloire d'Auguſtin, qu'en y

mettant

mettant son éloge. Pour cet effet on se servit de la plume d'Achilini homme célebre & sçavant, qui fit celui que je vais vous dire.

AUGUSTINUS CARRACIUS
DUM EXTREMOS IMMORTALIS SUI PENICILLI TRACTUS
IN HOC SEMIPICTO FORNICE MOLIRETUR,
AB OFFICIIS PINGENDI ET VIVENDI
SUB UMBRA LILIORUM GLORIOSE VACAVIT:
TU, SPECTATOR,
INTER HAS DULCES PICTURÆ ACERBITATES PASCE OCULOS,
ET FATEBERE DECUISSE POTIUS INTACTAS SPECTARI,
QUAM ALIENI MANU TRACTATAS MATURARI.

Comme Augustin fut assez long-tems malade, il se retira dans le Couvent des Capucins pour mieux se preparer à mourir. Là, dans un esprit de penitence, il passoit les jours à prier & à mediter. Pendant quelques heures de relâche qu'il eût dans sa maladie, il fit un tableau où il representa Saint Pierre, qui pleure son peché après avoir renié son Maître. Et parcequ'il avoit continuellement la mort devant les yeux, il entreprit de faire le Jugement universel. Mais à peine avoit-il com-

commencé de l'ébaucher, que son mal étant venu à l'extrémité, il mourut le 22. de Mars l'an 1602. âgé de 43. ans. Annibal en eût beaucoup de déplaisir, & vouloit lui élever un monument dans le lieu où il étoit enterré. Mais deux amis d'Augustin le prévinrent, & firent faire son Epitaphe par le même Achilini que je viens de vous nommer. L'Academie de Boulogne lui fit aussi des funerailles magnifiques, tâchant par ces pieux devoirs à soulager la douleur qu'elle reçût de la perte d'un homme auquel elle étoit si redevable, & qu'elle cherissoit si tendrement.

Je ne vous dirai rien de particulier de toutes les choses qu'il a gravées, tant de son invention, que d'après les Ouvrages de plusieurs excellens Maîtres ; le nombre en est trop grand : elles sont si estimées & si belles, que vous serez bien-aise de les voir un jour.

Il laissa un fils nommé ANTOINE, lequel étant encore fort jeune, il recommenda à Annibal qui en prit beaucoup de soin, le faisant instruire dans les lettres humaines, & lui montrant à dessiner. Après la mort d'Annibal, Antoine se mit à étudier d'après les plus beaux Ouvrages qui étoient à Rome. Le Cardinal Tontj qui avoit de l'affection pour lui, le fit travailler dans l'Eglise de Saint Sebastien,

qui

qui est hors les murs de la ville, & l'engagea à peindre à fraisque trois Chapelles à Saint Barthelemi dans l'Isle. Cette Eglise étoit autrefois le Temple d'Esculape. Nous y avons été ensemble voir les Ouvrages de ce Peintre. La Chapelle qui est dediée à Saint Charles, est la derniere qu'il a peinte. Entre plusieurs tableaux où il a representé l'Histoire de ce grand Saint, celui qui est sur l'Autel, est des plus considerables ; & le Païsage d'un goût très exquis. Si ce Peintre eût vécu long-tems, il y a apparence qu'il seroit arrivé à un haut degré de perfection : mais il mourut qu'il n'avoit que 35. ans, l'an 1618. Il y a dans le Cabinet du Roi un tableau de lui, où est representé le Déluge.

Voilà en peu de mots quels ont été les Caraches, dont on peut dire que la fortune étoit petite, & la reputation mediocre pendant qu'ils ont vécu, en comparaison de la gloire qu'ils ont acquise après leur mort, parce que durant leur vie ils avoient à combattre l'Ecole du Caravage, & celle de Joseph Pin, toutes deux bien differentes de la leur. Car encore que celle des Caraches & de leurs Eleves ait enfin obscurci les deux autres ; Rome néanmoins étoit si partagée dans le tems que les Caraches y travailloient, que Joseph Pin

Pin & le Caravage avoient bien plus de Partisans qu'Annibal & Augustin.

Ceux, comme je vous ai dit, qui ne regardoient dans la peinture qu'une forte & naturelle representation des choses, prenoient plaisir à considerer dans les tableaux du Caravage cette simple & vile, s'il faut ainsi dire, imitation de la Nature, sans faire aucun discernement du beau d'avec le laid. Et ceux au contraire, qui sans s'attacher à la Nature, se plaisent à voir de grandes imaginations bien representées, admiroient cette abondance, cette facilité, & ce que les Italiens appellent *la furia*, qui se remarquent dans les compositions de Joseph Pin.

Le CARAVAGE fit plusieurs Ouvrages à Rome, à Naples & à Malte, & ce fut au retour de Malte, qu'il mourut (1) avant que d'arriver à Rome. Il se nommoit Amerigi. Son pere étoit un maçon de Caravage en Lombardie.

Entre ses Eleves, BARTHELEMY MANFREDE, natif de Mantouë, fut un de ceux qui suivirent le mieux sa manière : il y a plusieurs tableaux de lui, qu'on a pris pour être du Caravage, principalement ceux où il s'est efforcé de l'imiter. Il lui manquoit pourtant la partie du dessein dans laquelle

(1) L'an 1609.

quelle il se fût peut-être fortifié, s'il eût vécu davantage : mais ses débauches deshonnêtes lui causèrent des maux dont il mourut fort jeune.

Charles SARACINO Venitien, suivit encore le même goût de peindre. Il affectoit dans ses compositions, de representer souvent des Eunuques sans cheveux & sans barbe.

Le VALENTIN, qui étoit François, & natif de Coulommiers en Brie, imita aussi la manière du Caravage, donnant beaucoup de force & de couleur à ce qu'il faisoit. Il ne fut pas plus judicieux que son Maître dans le choix des sujets, comme vous pouvez remarquer dans les tableaux qui sont ici, qu'on peut regarder néanmoins comme des plus beaux qu'il ait faits. Il mourut aussi assez jeune, & l'on peut dire par sa faute. Car un soir qu'il avoit fait la débauche, se sentant extraordinairement échauffé, il se mit dans le Bassin d'une Fontaine pour se rafraîchir, où il se gela tellement le sang, qu'il mourut incontinent après.

JOSEPH RIBERA de Valence, surnommé L'ESPAGNOLET, fut encore un des Imitateurs du Caravage. Il travailla beaucoup à Naples. Il avoit une telle aversion pour le Dominiquin, qu'il ne le contoit jamais parmi les bons Peintres ; & même lui

lui fit beaucoup de fâcheuses affaires dans Naples, par le credit qu'il avoit auprès du Viceroi.

Il y eut encore un GHERARDO HONTHORST, natif d'Utrecht, qui étant venu à Rome pendant que le Caravage étoit en credit, se mit à peindre comme lui, d'une maniére forte & noire. Il representoit ordinairement ses sujets dans une nuit, ou dans une grande obscurité, éclairez de la lumiere du feu. Je ne vous parle pas d'une quantité d'autres dont je pourrai me souvenir dans la suite.

Quant à JOSEPH PIN, comme il a vécu fort long-tems, & qu'il s'étoit mis de bonne heure en reputation, il a fait un grand nombre d'Ouvrages. Son pere, qui étoit un Peintre assez médiocre, natif de la Ville d'Arpino, le mit fort jeune avec les Peintres qui travailloient aux Loges que le Pape Gregoire XIII. faisoit peindre au Vatican. Il servoit seulement à accommoder leurs palettes, & à disposer leurs couleurs de la maniére qu'on s'en sert pour la fraisque. Cependant Joseph Pin avoit un si grand desir de peindre, qu'il eût bien voulu donner aussi quelques coups de pinceau. Mais comme il n'avoit guéres plus de treize ans, il étoit timide, & n'osoit pas entreprendre de faire quelque chose de lui, auprès des Ouvrages qu'on faisoit

en ce lieu-là. Néanmoins un jour il fut tenté de faire voir ce qu'il sçavoit. Prenant le tems qu'il étoit seul, il se mit à peindre de petits Satyres, & d'autres Figures contre des pilastres. Quoique les choses qu'il fit, ne fussent que des coups d'essai, elles se trouverent si bien, & si pleines d'esprit, que de tous ceux qui peignoient pour lors au Vatican, il n'y en avoit guéres qui eussent pû faire mieux. D'abord on vit ces peintures sans y faire attention. Mais comme l'on s'apperçût que de tems en tems il paroissoit quelque chose de nouveau qui se faisoit secrettement, & pendant qu'il n'y avoit personne, il y eût des Peintres qui se cacherent pour voir qui en étoit l'Auteur. Comme ils eurent découvert que c'étoit Joseph Pin, ils en furent encore plus surpris, ne pouvant assez admirer comment ce jeune homme, qu'ils ne regardoient presque que comme un enfant, avoit si bien réüssi dans ce qu'il avoit fait.

Pendant qu'ils s'entretenoient de cela, le Pere Ignace Danti Dominicain, qui avoit la Surintendance de ces peintures, étant survenu, il apprit d'eux ce qui s'étoit passé. Quand on lui eût montré l'ouvrage dont étoit question, il ne fut pas moins étonné que les autres, de voir de si heureux commencemens. Ayant fait venir

nir Joseph Pin, il remarqua en lui beaucoup de modestie & de pudeur. Il loüa ce qu'il avoit fait, & pour l'animer davantage lui promit de le servir. Ce qu'il fit bien-tôt en effet, parce que dès le soir même, le Pape étant venu, selon sa coûtume, pour voir ce que l'on avoit peint, il lui présenta Joseph Pin, & lui parla favorablement de lui. Il lui fit connoître combien on voyoit d'esprit dans ce qu'il faisoit, & qu'on avoit lieu d'esperer qu'il pourroit devenir un excellent Peintre, si Sa Sainteté vouloit le favoriser de quelques secours, afin de pouvoir s'appliquer d'avantage à l'étude.

Le Pape qui ne manquoit pas de charité pour ceux qu'il voyoit portez à la vertu, lui accorda sur le champ, non seulement pour lui, mais encore pour toute sa famille, ce qu'on appelle à Rome *La parte*, avec une pension de dix écus par mois: donnant ordre que pendant qu'il travailleroit au Vatican, on lui payât outre cela un écu d'or par jour : ce qui fût executé ponctuellement, tant que le Pape vécut.

Le premier Ouvrage qu'il fit, est dans l'ancienne Sale des Suisses, où il peignit de clair-obscur Sanson, qui enleve les Portes de la Ville de Gaza. Il fit ensuite plusieurs autres tableaux. Et comme il eût peint dans le Cloître de la Trinité du Mont

Mont, la Canonisation de Saint François de Paule, il acquit tant d'estime, qu'on ne parloit plus que de Joseph d'Arpino. Car bien qu'il fût né à Rome, il voulut toûjours se faire appeller d'Arpino, soit par l'amour qu'il eût pour le païs de son pere, soit que ce fût pour complaire aux Boncompagni, Seigneurs de cette Ville, & desquels il tenoit sa fortune.

Je serois trop long, si je voulois vous dire tout ce qu'il a fait dans les Eglises & dans les Palais de Rome. Vous avez vû ce qu'il a peint au Capitole, où il a representé la bataille donnée entre les Romains & les Sabins. C'est un de ses plus beaux & de ses plus grands Ouvrages, à cause de la quantité de figures à pied & à cheval, qu'il a disposées en differentes actions, & d'une maniére où l'on voit beaucoup d'esprit. Il avoit une inclination naturelle pour ces sortes de compositions où il entroit des chevaux, qu'il exprimoit assez heureusement, parce qu'il les aimoit, qu'il montoit souvent à cheval, & qu'il se plaisoit à paroître en habit de cavalier.

Lorsque le Cardinal Aldobrandin vint Legat en France, Joseph Pin, qui étoit à sa suite, fit present au Roi Henri IV. de deux tableaux ; l'un où Saint George est à cheval, & l'autre où Saint Michel est peint terrassant le Demon.

Quand

Quand il fut de retour à Rome, au lieu d'achever ce qu'il avoit commencé au Capitole, il travailla dans l'Eglise de Saint Jean de Latran, que Clement VIII. faisoit orner de peintures, & dont il lui avoit donné toute la conduite. Ensuite il fit quantité d'autres Ouvrages sous les Papes Paul V. & Urbain VIII. Et après avoir vécu jusqu'à l'âge de quatre-vingts ans, dans une grande reputation, il mourut à Rome le 3. Juillet 1640. Il fut enterré dans l'Eglise d'*Ara Celi*, où il avoit destiné sa sepulture, laissant deux garçons & une fille, assez richement pourvûs. Mais on peut dire que s'il se fût mieux conduit qu'il ne faisoit auprès des Princes qui l'employoient, il eût amassé beaucoup plus de bien qu'il ne fit, & plus d'estime pour sa memoire. Car au lieu de vivre de la maniére qu'il devoit avec les grands Seigneurs qui le recherchoient, il se comportoit de telle sorte, qu'il sembloit les mépriser; ce qui leur donnoit beaucoup de dégoût pour sa personne. Le Pape (1) même à qui il avoit toutes sortes d'obligations, fut à la fin rebuté de ses façons d'agir. Bien que Sa Sainteté eût plusieurs fois employé jusques aux prieres pour lui faire avancer les Peintures de Saint Jean de Latran, néanmoins au lieu d'y travailler

(1) Clement VIII.

vailler lui-même assidûment, tantôt il se cachoit, & tantôt il alleguoit mille excuses sur le retardement des Ouvrages, & fit tant par ses délais qu'ils ne furent point achevez pour l'année du grand Jubilé 1600. quoi qu'il l'eût plusieurs fois promis, & que le Pape le souhaitât avec passion.

Toutes les autres personnes n'étoient pas plus satisfaites de lui, parce qu'il les traitoit de la même maniere, bien que par un certain destin il eût acquis un tel credit à la Cour du Pape, qu'on se sentoit comme forcé à le regarder, & à lui faire, malgré qu'on en eût, des caresses & des presens, que sa conduite ne meritoit point. S'il eût bien connu son bonheur, jamais personne n'eût passé sa vie plus heureusement que lui. Dès sa jeunesse la fortune lui fut favorable : mais au lieu de la bien recevoir, il sembloit qu'il méprisât toutes les graces qu'elle lui fit, & les honneurs dont tout le monde le combloit. Il avoit une bonne complexion & une santé parfaite. Sa conversation étoit agréable, s'exprimant avec beaucoup d'esprit & de facilité. Cependant avec tous ces avantages, il étoit toûjours mal content de son état; & se plaignant continuellement tantôt d'une chose, tantôt d'une autre, il finit sa vie sans avoir jamais pû être satisfait ni de biens, ni d'honneurs, lui qui
devoit

devoit l'être d'autant plus qu'il joüiſſoit de tous ceux que les Caraches & beaucoup d'autres Peintres meritoient davantage que lui. Car outre les faveurs qu'il reçût des Papes que je vous ai nommez, le Roi Loüis XIII. l'honora auſſi de l'Ordre de Saint Michel, & de pluſieurs preſens, en reconnoiſſance d'un S. Michel & de quelques autres tableaux qu'il avoit envoyez à Sa Majeſté.

Il a fait quelques Eleves & quantité d'Ouvrages : mais à vous dire vrai, ſes Ouvrages demeurerent muets depuis qu'il eût perdu la parole, & l'Etoile qui conduiſoit la fortune de Joſeph Pin, n'a pas pris le même ſoin de ſes peintures, qui n'ont pas été en ſi grande reputation depuis qu'il ne les a plus ſoûtenuës par ſa preſence : tant il eſt vrai qu'on ne juge équitablement du merite des hommes, & de ce qu'ils ont été, que lorſqu'ils ne ſont plus au monde, & que la faveur & l'envie qui les abandonnent, laiſſent la liberté de dire ce qu'on en penſe.

On peut donc regarder Joſeph Pin, interrompit Pymandre, comme un Peintre qui a été en vogue, & qui avoit du credit à la Cour de Rome, mais qui n'a jamais acquis un veritable (1) honneur, puiſque l'honneur eſt la recompenſe de la ver-

(2) *Cic. in Brut.*

tu & du merite deferé à quelqu'un par le jugement, & par l'amour de tout le peuple. Ce qui fait que celui qui obtient cette recompense par des voyes legitimes, passe pour un honnête homme ; & qu'au contraire, ceux qui n'ont recherché que du credit & de l'estime, & qui pour en acquerir, ont (s'il faut ainsi dire) forcé les loix, & violenté les esprits, n'ont jamais possedé qu'une fausse reputation. Peut-être même que si le Peintre dont vous venez de parler, se fût contenté de s'élever par les degrez ordinaires, & qu'il eût tenu le chemin que tant d'autres excellens hommes ont suivi, il eût joüi d'une plus grande gloire, parce qu'ayant acquis de l'honneur par la liberté des suffrages de tout le peuple, on ne lui eût pas ôté après sa mort, un bien qu'on lui auroit donné librement pendant sa vie : mais comme il l'avoit usurpé, il ne faut pas s'étonner si on ne l'a pas toûjours laissé joüir de ce qui ne lui appartenoit pas.

Il s'est trouvé encore assez d'autres Peintres, repartis-je, qui emportez d'une passion immoderée, & qui, comme Joseph Pin, aspirant à la gloire avec trop de précipitation, se sont perdus par leur vanité. Mais l'on ne doit pas mettre au nombre de ceux-là, LE PADOÜAN, qui vivoit encore alors. Il faisoit fort bien des portraits,

traits, & gravoit sur l'acier pour faire des Medailles. Quoi qu'il fût beaucoup estimé à cause de l'excellence de son travail, il l'étoit encore davantage pour sa vertu & pour ses bonnes mœurs. Bien loin de s'élever au dessus des autres, & de se remplir l'esprit de pensées ambitieuses, il ne songeoit, parmi ses occupations ordinaires, qu'à vivre dans la moderation, & même avec beaucoup de pieté. Il avoit toûjours dans l'esprit qu'il falloit quitter cette vie ; & pour mieux penser à la mort, il avoit fait faire un cercüeil qu'il tenoit sous son lit, & qu'il regardoit souvent comme sa derniere demeure. Il vécut dans ces pieux sentimens jusqu'à l'âge de soixante & quinze ans, qu'il mourut sous le Pontificat de Paul V. Il laissa un fils qui hérita de sa vertu comme de ses biens. On l'appelloit aussi le PADOÜAN, quoiqu'il fût né à Rome. Il faisoit aussi particuliérement des portraits, & mourut âgé de 52. ans.

LE CIVOLI vivoit dans le même tems. Il étoit de Florence, & avoit étudié d'après les Ouvrages d'André del Sarte. Vous avez vû dans l'Eglise de Saint Pierre un tableau de lui, que l'on estime beaucoup. Il le fit par l'ordre du Duc de Florence, du tems de Clement VIII. Il eut pour disciple DOMINICO FETI de Rome, qui mou-

rut âgé de trente-cinq ans, & duquel vous avez pû voir des Ouvrages dans le Cabinet du Roi. Il y a un tableau où est representé l'Ange Gardien, & un autre de Lapis, sur lequel est peint Loth & ses deux filles. M. le Marquis de Hauterive a un Saint François qui est un des beaux que ce Peintre ait faits.

Le jeune PALME, petit-neveu de celui qu'on nommoit le Vieux, travailloit aussi en ce tems-là, & mourut au commencement du Pontificat d'Urbain VIII. (1).

J'oubliois de vous dire que pendant que le Cavalier Joseph Pin, étoit en vogue dans Rome, FREDERIC ZUCCHERO avoit déjà fait beaucoup d'Ouvrages. Je vous en dis quelque chose en parlant de ce que Tadée son frere a fait à Caprarole. Mais vous serez peut-être bien-aise de sçavoir qu'après qu'il eût fini pour le Cardinal Farnese, ce qu'il avoit commencé avec son frere, il fut appellé à Florence par le grand Duc, pour achever de peindre la coupe de l'Eglise *de Santa Maria del Fiore*, que le Vasari avoit laissée imparfaite. Ensuite le Pape Gregoire XIII. le fit venir à Rome, pour peindre la voûte de la Sale Pauline. Pendant qu'il y travailloit, il eût quelques differends avec des Officiers du Pape; & pour se venger
d'eux,

(1) L'an 1628.

d'eux, il fit un tableau où il representa la Calomnie. Il y peignit au naturel & avec des oreilles d'ânes, tous ceux dont il se tenoit offensé, & ensuite l'exposa publiquement sur la porte de l'Eglise de Saint Luc, le jour de la Fête de ce Saint. Le Pape l'ayant sçû, s'en fâcha de telle sorte contre le Peintre, que s'il ne fût sorti de Rome, il couroit risque d'être châtié rigoureusement.

N'est-ce point, dit Pymandre, ce que l'on voit gravé?

La Calomnie, répondis-je, que Corneille Cort a gravée d'après Frederic, n'est pas celle dont je viens de parler, mais une autre qu'il avoit peinte à détrempe, à l'imitation de celle d'Apelle, laquelle a été long-tems entre les mains des Ducs de Bracciano. La colere du Pape fut donc cause qu'il s'en alla en Flandres, où il fit quelques cartons pour des Tapisseries. De là il passa en Hollande, & ensuite en Angleterre, où il fit le portrait de la Reine Elisabeth, qui l'en recompensa honorablement. Ce fut à son retour d'Angleterre qu'il travailla à Venise dans la grande Sale du Conseil, où il fit un tableau en concurrence de Paul Veronese, du Tintoret, de François Bassan & du Palme.

Quelque-tems après, le Pape Gregoire ne pensant plus au sujet qu'il avoit eu

de

de se fâcher contre Frederic, le fit retourner à Rome, où non seulement il acheva la voûte de la Sale Pauline, mais y fit encore plusieurs histoires à fraisque contre les murailles. Ce fut sous le Pontificat de Sixte V. qu'étant appellé par Philippe II. Roi d'Espagne, il peignit à l'Escurial; mais on ne fut pas satisfait de ce qu'il y fit à fraisque. De sorte qu'il retourna à Rome, où il commença de travailler au parfait établissement de l'Academie : & mettant en son entière execution le Bref que Gregoire XIII. avoit donné pour son érection, il fut le premier qu'on élut Prince de l'Academie, parce qu'il étoit cheri & estimé non seulement de tous ceux de sa profession, mais de tous les honnêtes gens. Ce fut dans ce tems-là qu'il s'avisa de bâtir proche de la Trinité du Mont, au bout de la ruë Gregorienne, cette maison que vous avez vûë, & qu'il a peinte à fraisque par dehors. Il fit faire une grande Sale propre pour y dessiner & pour y mettre l'Academie, qu'il affectionnoit si fort, que par son testament il la fit son héritiére universelle, & lui substitua tous ses biens, en cas que ses heritiers mourussent sans hoirs. Cependant la dépense qu'il fit à sa maison, l'incommoda de telle sorte, que lassé de bâtir, & épuisé d'argent, il sortit de Rome, & s'en alla à Venise,

nife, où il fit imprimer les livres qu'il a faits sur la Peinture.

De là, étant passé en Savoye, il commença de peindre une Galerie pour le Duc, qui le traita favorablement. Enfin, après avoir été à Lorette, & s'être bien promené par toute l'Italie, il alla à Ancone, où étant tombé malade, il mourut âgé de soixante & six ans.

Il n'y a point eu de Peintre de son tems qui ait eu plus de bonheur dans ses entreprises, qui ait été si bien payé de ses Ouvrages, & qui ait été plus caressé de tous les Grands. Non seulement il fut un excellent Peintre, mais aussi il travailla de sculpture, & modela parfaitement bien. Il entendoit l'Architecture. Il écrivit de son Art, comme je vous ai dit ; & fit imprimer des Poësies de sa façon. Avec tous ces talens, il étoit bien fait de corps ; & avoit les mœurs d'un honnête homme. On voit plusieurs de ses Ouvrages gravez au burin, entr'autres, Notre Seigneur attaché à la colonne. Cette estampe est gravée par CHERUBIN ALBERT, qui a aussi fait plusieurs tableaux dans Rome, où il mourut âgé de 63. ans, l'an 1615.

Le Cavalier PASSIGNANO fut disciple de Federic Zucchero. Il étoit d'une honnête famille de Florence, & ce fut dans le tems que Frederic travailloit à la coupe
de

de *Santa Maria del Fiore*, qu'il s'engagea sous lui. Bien que le Passignan ne soit pas un Peintre que l'on doive mettre dans les premiers rangs, il ne laissa pas de travailler dans son tems avec honneur & reputation. Comme il étoit dans la curiosité des medailles antiques, & qu'il étoit fort riche, il fut toûjours recherché & consideré de tout le monde : il vécut jusques à l'âge de quatre-vingts ans, qu'il mourut à Florence, sous le Pontificat d'Urbain VIII.

HORACE GENTILESCHI, étoit contemporain du Passignan, & né à Pise. Ses ouvrages étoient assez considerez : mais étant d'une humeur tout-à-fait brutale, & porté à la médisance, sa personne ne fut pas en grande consideration. Vous pouvez voir un tableau de lui dans la Chambre du Roi.

Alors Pymandre m'interrompant, encore, dit-il, qu'il y ait des ouvrages du Gentileschi chez le Roi, & peut-être aussi du Passignan, je m'imagine qu'on ne doit pas pour cela considerer davantage ces Peintres, & que leurs tableaux ne sont pas de ceux qu'on y admire le plus : car il me souvient qu'étant à Rome, j'en vis un du Passignan, dont l'on ne faisoit pas grand cas : peut-être étoit-ce un des moindres qu'il ait faits.

Bien

Bien qu'il y ait eu, repartis-je, plusieurs des Peintres dont je vous ai parlé, qui ayent eu le courage d'aspirer à la perfection de leur art, ou du moins fait leurs efforts pour y parvenir ; il y en a peu néanmoins qui ayent été assez heureux pour y atteindre. Mais mon dessein étant de remarquer les qualitez de ceux dont on voit davantage d'ouvrages, & dont le nom me vient dans l'esprit, je le fais sans crainte de vous ennuyer, de sorte toutefois que vous puissiez distinguer d'avec les plus grands Peintres, ceux qui n'ont sçû que faire du bruit dans le monde par la quantité de leurs tableaux, ou par leurs intrigues. Car quoique la Peinture ne fût pas alors dans un aussi haut degré de perfection qu'elle avoit été plusieurs années auparavant, elle ne laissoit pas d'être en vogue; & la Ville de Rome étoit remplie de plusieurs Peintres étrangers, qui travailloient conjointement avec ceux du païs, & qui avoient part à l'honneur des ouvrages qui se faisoient alors.

HENRY GOLTIUS, est un de ceux qui a autant qu'aucun autre, donné de la gloire à la peinture, & travaillé à la reputation de quantité de Peintres, par les belles estampes qu'il a gravées, & qui se sont répandues par tout le monde. Car quoiqu'il peignît assez bien, & qu'il ait fait des por-

portraits que l'on estimoit beaucoup : c'est pourtant par les choses qu'il a dessinées à la plume, & qu'il a gravées au burin, qu'il s'est rendu considerable. Il naquit l'an 1558. à Mulbracht, petit Bourg dans le païs de Juliers. Son pere nommé Jean Golts, étoit habile à peindre sur le verre. Henry avoit environ trente-trois ans, lorsqu'il demeura incommodé d'un crachement de sang qui lui dura pendant trois ans. Ce qui le fit resoudre de voyager, dans l'esperance que le changement d'air le gueriroit. Etant parti (1) de chez lui, il passa en Allemagne, & de là en Italie. Après avoir séjourné à Venise & à Naples, il demeura quelque tems à Rome, où il dessina quantité des plus beaux ouvrages de peinture, & en fit même dessiner par Gaspar Celio Peintre Romain; mais qu'il ne grava que long-tems après. Car d'abord qu'il fut de retour de ses voyages, il ne fut guéres en état de travailler. Il tomba malade, & étant devenu étique, il fut reduit pendant un assez long-tems à ne prendre pour toute nourriture que du lait de femme. Enfin étant revenu en santé contre l'opinion de tous les Medecins, il grava toûjours jusques à sa mort, qui arriva en 1617. étant âgé de 59. ans.

(1) En 1591.

Il n'a pas beaucoup peint, comme je vous ai dit; mais il a fait quantité de desseins à la plume sur du velin, & sur de grandes toiles imprimées. Il leur donnoit même quelquefois un peu de coloris. De cette maniere il representa grand comme Nature, une femme nuë avec un Satyre, dont il fit present à l'Empereur Rodolphe. Pendant qu'il étoit à Rome, il avoit fait plusieurs portraits de ses amis, lesquels on estimoit beaucoup. Quant à ses ouvrages au burin, on sçait ceux qu'il a faits d'après Raphaël, d'après Polidore, & d'après quantité des plus excellens Peintres, dans lesquels on ne peut rien souhaiter davantage pour ce qui regarde l'art de bien manier le burin, & couper le cuivre avec franchise & netteté. Ce que l'on y pourroit desirer, est qu'il eût dessiné d'un meilleur goût, & qu'ayant beaucoup travaillé en Italie, comme il a fait, il en eût pris davantage la maniere.

Pendant qu'il travailloit à Rome, il n'étoit pas le seul des Peintres étrangers qui eût acquis de l'estime. Il y avoit aussi d'excellens païsagistes qui étoient en grande reputation.

ADAM ELSHYEME, natif de Francfort, étoit un de ceux-là. Il est vrai qu'il ne travailloit pas à de grands ouvrages, & qu'il se plaisoit à faire de petites figures,

en quoi on peut dire qu'il excelloit. Vous avez vû autrefois de ses tableaux chez M. de la Nouë : un de ceux-là est presentement dans le Cabinet de M. le Duc de Lesdiguieres : il y en a aussi dans le Cabinet du Roi.

Comme il les finissoit beaucoup, & qu'il mourut assez jeune (1), il en fit peu, ce qui les rend assez rares.

PHILIPPE D'ANGELI, surnommé le NAPOLITAIN, ne vécut pas long-tems. Il étoit né à Rome ; mais son pere l'ayant mené fort jeune à Naples, le nom de Napolitain lui demeura toûjours. Il a fait quantité de païsages à Naples, à Florence & à Rome. Il peignit à Montecaval, dans le Palais du Cardinal Scipion Borghese, neveu de Paul V. Ce Palais fût depuis nommé le Palais de Bentivoglio ; & on l'appelle à present le Palais Mazarin. PAUL BRIL y travailloit aussi dans le même tems.

Paul Bril n'étoit-il pas Flamand, interrompit Pymandre ? Et n'est-ce pas de Flandres que nous sont venus tous ces beaux païsages que nous voyons de lui ?

Il étoit natif d'Anvers, repartis-je ; mais étant allé à Rome avec un frere qu'il avoit, nommé MATHIEU BRIL, du tems que Gregoire XIII. faisoit travailler aux loges

(1) Sous le Pontificat de Paul V.

loges & à la galerie du Vatican, ils y firent conjointement plusieurs tableaux. Mathieu étant mort, dès l'année 1584. Paul continua les mêmes ouvrages pendant le Pontificat de Gregoire.

Quand Sixte V. fut élû Pape, Paul s'associa avec d'autres Peintres pour faire les païsages dans les tableaux d'Histoires qu'ils representoient à fraisque. Ce fut lui, qui sous le Pape Clement VIII. fit ce grand païsage, qui est dans la Sale Clementine, où Saint Clement Pape est representé sur un vaisseau, lorsqu'on le précipite dans la Mer, avec une ancre attachée au col. Comme ce Peintre étoit en reputation, le Cardinal Borghese le fit travailler dans son Palais. C'est là qu'on voit plusieurs tableaux de sa main; mais ceux qu'il a faits les derniers, surpassent de beaucoup les autres; parce qu'ayant vû ceux d'Annibal Carache, & en ayant copié d'après le Titien, il changea beaucoup sa premiere maniere, imitant ce qu'il y a de plus beau dans la Nature: de sorte qu'il se mit en si grande estime, qu'il vendoit ses tableaux ce qu'il vouloit, à des Marchands de son païs qui en faisoient trafic, & les répandoient de tous côtez.

Il est vrai aussi que les païsages qu'il faisoit en ce tems-là, sont admirables. L'invention en est plus belle que dans

ceux qu'il avoit faits auparavant, la disposition plus noble, & toutes les parties plus agreables, & pleines d'un meilleur goût. Il en grava plusieurs à l'eau forte, parmi lesquels il s'en trouve de très-beaux. Il demeura toûjours à Rome, jusqu'à sa mort, qui arriva le septiéme Octobre mil six cent vingt-six, étant alors âgé de soixante & douze ans.

Je puis vous nommer encore entre ceux qui faisoient alors du païsage, PIERRE PAUL GOBBO de Cortone. Il travailla dans le même Palais du Cardinal Borghese; mais ce qu'il faisoit le mieux, étoit des fruits; & l'on pourroit en cela non seulement le comparer à cet ancien Peintre, qui trompa des oiseaux avec des raisins qu'il avoit peints; mais le mettre au-dessus, puisqu'il n'y avoit sorte de fruits qu'il n'imitât si parfaitement, que tout le monde y étoit trompé. Il est vrai que son principal talent étoit dans la couleur, & qu'il ne dessinoit pas comme il peignoit.

LE VIOLE qui étoit Eleve d'Annibal Carache, & qui s'étoit entierement appliqué au païsage, avoit beaucoup plus de facilité que le Gobbo. Il étudioit d'après Nature, & quand il avoit peint quelques petits morceaux, il les mettoit en grand. Il y a un païsage dans la Vigne Montalte, qu'il fit en concurrence de Paul Bril. C'est

aussi

aussi de lui tous ceux que vous avez vûs à Frescati dans la Vigne Aldobrandine, & où le Dominiquin a peint les figures qui representent l'Histoire d'Apollon. Il en fit deux dans la Vigne du Cardinal Lanfranc, que l'on nomme la Vigne Pie, proche le Temple de la Paix. Ils sont peints à fraisque, & vous pouvez bien vous en souvenir, puisque dans le tems que nous étions à Rome, vous en fîtes copier un par le Sieur Cochin, qui travaille aujourd'hui à Venise avec estime. Quoique le Viole n'ait pas été aussi sçavant dans le païsage que son Maître, ni que l'Albane, & qu'il y ait un peu de secheresse dans ce qu'il a fait ; sa maniere néanmoins est bien au-dessus de celle des Flamands, & l'on y voit un certain choix du beau qui les fait estimer de tous les Peintres.

Lorsque Gregoire XV. fut élû Pape, comme le Viole avoit toûjours été attaché auprès de sa personne pendant qu'il étoit Cardinal, il le fit son *Guardaroba*, qui est comme Concierge du Palais. Alors croyant sa fortune assez établie, il ne voulut plus travailler de peinture. Mais il ne joüit pas long tems du repos qu'il s'étoit proposé : il mourut au mois d'Août 1622. âgé de 50. ans.

Cependant comme les Peintres Flamands avoient toûjours une inclination natu-

naturelle à beaucoup finir leurs païsages; ceux particulierement qui travailloient en Flandres, gardoient leur ancienne maniere, & imitoient plûtôt les tableaux de Brugle, & de Mathieu & Paul Bril, que non pas ceux des Peintres d'Italie.

ROLAND SAVERI, étoit un de ceux qui étoient alors assez en vogue; sa maniere est fort finie, mais seche. Toutefois comme dans les choses qui sont finies, on découvre plusieurs parties que l'œil regarde avec plaisir, ses tableaux ont toûjours été assez recherchez, principalement par ceux qui se contentent d'une expression simple & naturelle, & qui ne discernent pas ce que l'art execute avec plus d'excellence.

Dans le tems que les Peintres que je viens de nommer, travailloient en Italie, il y en avoit en France, qui étoient employez dans les maisons Royales. Les plus estimez étoient Jean de Hoëy, Ambroise du Bois, & Martin Freminet. Je crois vous avoir déja parlé des deux premiers; mais je ne pense pas vous avoir rien dit de leur naissance.

DE HOËY, étoit de Leyde en Hollande. Etant venu en France, il s'attacha au service du Roi Henry IV. qui le fit un de ses valets de chambre ordinaires, & lui donna la garde de tous ses tableaux. Il mourut âgé de 70. ans, l'an 1615.

Ce fut dans la même année que mourut aussi AMBROISE DU BOIS. Il étoit d'Anvers. Il n'avoit que vingt-cinq ans, lorsqu'il arriva à Paris, mais il étoit fort avancé dans la peinture. Il se fit bien-tôt connoître, & ayant eu ordre du Roi Henry IV. de travailler à Fontainebleau, il commença la Galerie de la Reine, où il fit plusieurs tableaux de sa main : les autres furent faits sur ses desseins par des Peintres qu'il conduisoit conjointement avec Jean de Hoëy. Ensuite il peignit dans le Cabinet de la Reine, l'Histoire de Tancrede & de Clorinde. Il fit outre cela plusieurs tableaux sur les cheminées des appartemens du Roi & de la Reine. Il representa l'Histoire de Theagene & de Cariclée, qui est dans la Chambre ovale, où le Roi Loüis XIII. naquit.

Après avoir fait dans la Chapelle deux grands tableaux, il en commençoit un autre lorsqu'il tomba malade, & mourut âgé de septante-deux ans. Entre plusieurs Eleves qu'il fit, les plus estimez furent Paul du Bois son neveu ; un nommé Ninet Flamand, & Mogras de Fontainebleau.

Quant à MARTIN FREMINET, il étoit bien au-dessus des deux que je viens de nommer. Il étoit de Paris, & avoit été élevé chez son pere, qui étoit un Peintre

assez mediocre, & qui peignoit des Canevas pour travailler de tapisserie. C'étoit dans le même tems que du Breüil étudioit aussi sous Freminet le pere, qui étoit en estime d'honnête homme. Lorsque le fils eût atteint l'âge de 25. ans, il resolut d'aller à Rome. Il avoit déja fait plusieurs tableaux, entr'autres un Saint Sebastien, que vous pouvez voir dans l'Eglise de Saint Josse. Il arriva en Italie dans le tems que les Peintres étoient partagez pour Michel-Ange de Caravage, & pour Joseph Pin. Comme il avoit de l'esprit, & qu'il étoit bien fait, il se fit beaucoup d'amis. Le Cavalier Joseph Pin fut un des Peintres, avec lequel il contracta une étroite amitié. Néanmoins ce ne fut pas sa maniere qu'il se proposa d'imiter; il suivit plus volontiers celle du Caravage; mais pourtant il s'attacha principalement à étudier les ouvrages de Michel-Ange, & prit de lui cet air fier, & cette forte maniere de dessiner, qui fait que l'on voit dans ses figures les nerfs & les muscles, comme ils paroissent dans celles de Michel-Ange. Entre les ouvrages qu'il fit pendant sept ou huit ans, qu'il demeura à Rome, il peignit de blanc & noir la façade d'une maison.

Après avoir demeuré dans Rome le tems que je viens de dire, il en passa encore

core autant dans les autres Villes d'Italie. Il alla à Venise. Ce qu'il y vit des Peintres Lombards, ne lui fit pas changer de maniere. Ensuite il passa en Savoye, où il travailla beaucoup dans le Palais du Duc, qui pour les belles qualitez que ce Peintre possedoit, l'estima si fort, que ce fut avec déplaisir qu'il le vit partir pour revenir en France. Car comme du Breüil qui conduisoit tous les ouvrages de Fontainebleau & du Louvre vint à mourir, le Roi étant informé du merite de Freminer, il le choisit pour son Peintre ordinaire.

Etant arrivé à la Cour, Sa Majesté le reçût favorablement, & lui ordonna de peindre la Chapelle de Fontainebleau, parce qu'on avoit dit au Roi, qu'un Grand d'Espagne étant allé voir cette Royale Maison, & trouvant que la Chapelle en étoit mal ornée, avoit témoigné de l'étonnement de ce qu'un lieu si Saint, & qui est consacré à Dieu, fût negligé de la sorte; & que même il n'avoit pas voulu voir le reste du Château.

Il commença donc cet ouvrage, & l'avoit un peu avancé, lorsque le Roi Henry mourut. Il le continua sous Loüis XIII. qui n'eût pas moins d'estime pour lui que le Roi son pere. Il lui en donna des marques en l'honorant de l'Ordre de S. Michel.

Mais il ne joüit pas long-tems des graces & des honneurs qu'il recevoit à la Cour : car lorſqu'il travailloit à finir la Chapelle, il demeura malade, & s'étant fait mener à Paris, il mourut âgé de 52. ans, le 18. de Juin 1619. Son corps fut porté dans l'Egliſe de Barbaux, proche Fontainebleau, comme il l'avoit deſiré.

La partie dans laquelle il excelloit, étoit celle du deſſein. Il étoit ſçavant dans l'Anatomie, & dans la ſcience des muſcles & des nerfs. Il ſçavoit bien l'Architecture. Tous ces talens avec beaucoup d'autres bonnes qualitez, lui firent meriter la charge de premier Peintre du Roi, & l'eſtime & l'amitié de tous les honnêtes gens.

Cependant vous ſerez obligé de m'avoüer, dit Pymandre, qu'il n'y a guéres eu de Peintres dont la reputation ait ſi peu duré que celle de Freminet. Car je n'entends point parler de lui ; je ne vois aucun de ſes ouvrages dans les Cabinets ; & ſi j'oſe vous parler librement, je vous dirai qu'ayant conſideré pluſieurs fois la Chapelle de Fontainebleau, je n'ai rien trouvé qui m'ait pû plaire, quoique je tâchaſſe de me conformer en quelque ſorte au jugement de ceux qui en faiſoient état, à cauſe, peut-être, que l'ouvrage n'étant fait que pour les ſçavans, j'ai trop peu de con-

& sur les Ouvrages des Peintres. 317
connoissance pour en découvrir les beautez.

Si le vulgaire même, lui repartis-je, distingue ce qu'il y a de choquant, ou d'agreable dans les diverses cadences du stile & des vers, on ne doit pas trouver mauvais que vous disiez votre sentiment sur les peintures de Freminet. La force de la Nature est admirable dans le jugement qu'elle fait des choses de l'art, non seulement comme dans les Tableaux & dans les Statuës, mais encore en plusieurs autres ouvrages, dont les hommes par une notion commune, discernent les beautez & les défauts. Peu de gens, dit Ciceron, sçavent la Poësie & la Musique : si néanmoins un Acteur gâte un vers par une fausse prononciation, ou si un Musicien tombe dans quelque discordance, le peuple même en témoigne du dégoût : tant il est vrai, que s'il est besoin de sçavoir l'art pour en faire les ouvrages, la nature suffit pour en juger, à cause que l'art descend de la nature, & qu'il n'arrive jamais à son but, que lorsqu'il s'accommode à la nature même, & qu'il la contente. Ainsi il est certain que ce qu'il y a dans les Peintures de Freminet de plus à estimer, n'est pas connu de tout le monde, parce qu'il s'est éloigné de la nature, & c'est aussi ce qui les a renduës si peu recherchées. Car

O iij encore

encore qu'un Peintre possede le dessein, qui est la base de tout son art : néanmoins s'il ne sçait s'en servir agreablement, par des dispositions aisées, par des actions naturelles, par des expressions agreables, & que tout cela ne soit encore accompagné de couleurs, d'ombres & de lumieres bien conduites & bien entenduës, il est certain que non seulement les personnes les moins connoissantes en cet art, ne se plairoient pas à voir de tels ouvrages, mais aussi les Sçavans, qui se lassent bien-tôt de les regarder, parce qu'il en est de ces sortes de choses comme de ceux qui chantent, ou qui joüent d'un instrument. Quoiqu'ils soient très-doctes dans la Musique, & qu'ils chantent avec science ; il faut, pour plaire à ceux qui les écoutent, que la voix soit conduite, ou que l'instrument soit touché agreablement, & qu'il y ait une varieté de tons & de voix, qui frapent l'oreille avec douceur : autrement on s'ennuyera bien-tôt, & l'on préferera souvent une simple chanson agreable, à un grand air.

Or il est vrai que Freminet n'avoit pas une maniere de peindre qui pût plaire à tout le monde. Elle étoit, comme je vous ai dit, fiére & terrible, donnant à ses figures des mouvemens trop forts, & marquant tellement les muscles, qu'ils paroissent.

roissent jusques sous les draperies. De sorte que ses ordonnances sont presque toûjours d'actions étudiées & recherchées à la maniere des Florentins, & non pas naturelles & aisées. C'est pourquoi on regarde avec plus de plaisir les tableaux de François Porbus, qui travailloit à Paris dans le tems de Freminet; quoiqu'à dire vrai, il n'y ait pas dans ce que Porbus a peint, ni un grand feu, ni une force de dessein ; mais seulement une beauté de pinceau qui plaît à tout le monde. Bien qu'il eût été en Italie, il garda beaucoup de la maniere de son pere, qui étoit son premier Maître. Il étoit fils de François Porbus, Peintre de Bruges, & petit-fils de Pierre, desquels je vous ai parlé. Il a fait de grandes compositions d'Histoires; mais c'étoit à faire des portraits, qu'il réüssissoit davantage. Vous en avez pû voir quantité qu'il a faits dans l'Hôtel de Ville de Paris, pour les Prevôts des Marchands, & les Echevins qui vivoient en ce tems-là. Il y en a aussi dans plusieurs Cabinets de curieux. C'est de lui le tableau du grand Autel de Saint Leu & Saint Gilles, & celui des Jacobins de la ruë Saint Honoré, où est representé une Annonciation. Il ne survécut Freminet que de trois ou quatre ans.

Comme j'achevois de parler, nous vî-

mes entrer dans le lieu où nous étions, plusieurs personnes qui venoient visiter les appartemens de ce Palais: cela nous fit retirer, remettant à un autre jour à poursuivre notre entretien.

ENTRETIENS SUR LES VIES ET SUR LES OUVRAGES DES PLUS EXCELLENS PEINTRES ANCIENS ET MODERNES.

SEPTIE'ME ENTRETIEN.

PEndant ces Campagnes si fameuses, & dans le tems que le Roi portant la terreur par tout où il portoit ses pas, ne faisoit point d'actions qui ne fussent couronnées des mains de la Victoire : on ne laissoit pas de joüir dans le milieu de la France, d'un doux repos & d'une heureuse tranquilité. La magnificence de ce Monarque paroissoit toûjours également dans la structure des Maisons Royales & dans les ouvrages des plus beaux Arts. C'étoit particulierement à Versailles, qu'un grand nombre d'Ouvriers, conduits par les plus excellens Maîtres, travailloient avec émulation

lation pour la gloire d'un Prince qui sacrifioit son repos & ses veilles pour le bien de l'Etat, & pour la félicité de ses Peuples. Les Etrangers, & ceux qui joüissoient dans Paris, de la sûreté où ses armes victorieuses les mettoient, alloient pendant son absence admirer cette Royale Maison, & considerer tant de choses rares & surprenantes qui la composent. Pymandre, à qui l'âge avancé & les nobles inclinations font chercher ces innocens plaisirs, me convia un jour d'y aller avec lui, & de partir de grand matin, afin d'avoir plus de tems pour nous promener, & pour goûter avec plus de loisir la joye qu'on ressent dans un sejour si délicieux.

Nous considerâmes d'abord la disposition de tous les édifices qui n'étoient pas encore dans l'état où ils paroissent aujourd'hui ; & il me souvient que Pymandre voyant avec quel soin & quelle dépense on ornoit tous les endroits du petit Parc, fit un pronostic sur la grandeur où l'on verroit bien-tôt le Château, parce que la demeure du Roi devoit répondre à la beauté de tous les autres lieux, dont elle est accompagnée.

Nous passâmes la matinée à voir ces bosquets & ces fontaines, qui font l'étonnement & l'admiration de tout le monde, non seulement par la belle & ingénieuse dispo-

disposition de tous ces differens endroits, & par la richesse du marbre, du bronze, & des autres matieres qu'on a employées pour leur embellissement ; mais par cette quantité d'eaux qui sortent de toutes parts, & en si grande abondance, qu'on pourroit croire que des fleuves entiers & mille fontaines se soient fait des routes & des chemins sous terre, pour venir rafraîchir ces lieux malgré la Nature qui les en a détournez. Il semble même, que pour plaire au plus grand Roi de la terre, ces eaux rompant tous les obstacles qui s'opposent à leur passage, fassent des efforts extraordinaires pour sortir avec plus d'impetuosité. On en voit une partie qui s'éleve jusques au Ciel ; une autre qui se répandant entre les cailloux & sur le gason, fait mille differens tours, dont les divers effets & le bruit confus de leur chûte & de leur murmure, charment les yeux & les oreilles de ceux qui s'arrêtent à les considerer.

Il est vrai aussi que nous ne pouvions quitter l'endroit où est la fontaine d'Encelade. Le corps de ce Geant paroît comme accablé sous de puissantes masses de pierre : on voit seulement sa tête & quelques parties de ses bras & de ses jambes, qui semblent faire des efforts pour se dégager. Il a le visage tourné vers le Ciel,

& de sa bouche, sort avec violence un gros bouillon d'eau, qui s'éleve plus haut que les arbres, & qui accompagné de plusieurs autres qu'on voit sortir d'entre les rochers, forment une montagne d'eau, sous laquelle Encelade se trouve couvert.

Les eaux de cette fontaine, celles de la Renommée, & de plusieurs autres lieux tous agreables & charmans, nous arrêterent tout le matin avec plaisir; & comme nous retournâmes l'après-dînée pour passer la plus grande chaleur du jour dans les bosquets, Pymandre appercevant un siege dans un endroit assez retiré, je suis d'avis, me dit-il, que nous demeurions ici le reste du jour à prendre le frais, & à nous entretenir. Nous ne serons pas assis sur l'herbe & sous un plane, comme l'étoit Socrate, lorsqu'il donnoit des enseignemens à ses amis; ni sur des carreaux, comme ces Romains, dont Ciceron (1) rapporte les conférences. Cependant l'ombrage de ces arbres est bien aussi délicieux que celui du plane dont parle Platon, & qui plaisoit si fort à Socrate son maître; & ce siege ne nous sera pas moins commode que les carreaux que Crassus avoit soin de faire donner à ses amis, lorsqu'il les entretenoit dans sa maison de Tuscu-

(1) L. 1. de Orat.

le, qui aſſûrément n'avoit pas les charmes de celle-ci.

C'eſt dont je ne doute pas, lui dis-je; mais il nous faudroit, ou quelques Philoſophes, ou quelques perſonnes ſçavantes, telles que l'étoient ces Anciens, pour lier une converſation ſemblable à celles dont vous parlez, & pour vous rendre les momens que nous devons paſſer ici, auſſi agreables que l'étoient ceux de ces Grecs & de ces Romains.

Ces grands Hommes, repliqua Pymandre, parloient de ce qui étoit de leur tems. Socrate donnoit des leçons de Morale. Craſſus & ſes amis faiſoient des réflexions & des pronoſtics ſur l'état de la Republique Romaine; & après avoir bien diſcouru des malheurs dont elle leur ſembloit menacée, ils changerent enfin de propos. Pour chaſſer de leur eſprit ces fâcheuſes penſées, ils prirent pour ſujet de leurs converſations, des entretiens moins ſerieux & plus divertiſſans.

Graces à Dieu, répondis-je, nous ſommes dans un tems où nous ne ſçaurions rien augurer que de favorable & d'avantageux à l'Etat. Comme le Roi en prend lui-même le ſoin, & qu'il le gouverne d'une maniere qui rendra ſon regne le plus glorieux qui ait jamais été, jouïſſons par avance du bonheur qu'il va répandre

ſur

sur la Terre par l'heureuse Paix qu'il veut donner à tant de Peuples. Nous avons tous les jours mille occasions d'admirer sa vertu & son courage. Nous voyons ici des effets de sa magnificence.

Ainsi, reprit Pymandre, sans souhaiter presentement d'autre compagnie, cherchons donc pour nous entretenir, une matiere convenable au lieu où nous sommes Si vous voulez achever ce qui vous reste à me dire des Peintres qui ont travaillé jusques à present, il me semble que le tems & le lieu ne peuvent être plus propres pour cela.

Je sçai, repartis-je, que c'est une obligation dont il faut que je m'acquite, & j'espere que vous serez bien-tôt entierement satisfait. Car nous sommes, s'il faut ainsi dire, entrez en païs de connoissance, & dorénavant nous ne parlerons plus que de gens que nous avons pû voir. Je vais, pour vous contenter, poursuivre, comme nous avons commencé, par les Peintres les plus anciens, & par ceux qui sont morts les premiers. Il y en aura plusieurs desquels je ne dirai que ce qui me semblera necessaire pour vous les faire connoître, ou pour vous en faire souvenir.

Pendant que Porbus, qui est le dernier de ceux dont je vous ai entretenu, travailloit

loit en France, HENRY LERAMBERT Peintre du Roi, & que je vous ai déja nommé, s'appliquoit particulierement à faire des desseins de tapisseries. Celles qui sont dans l'Eglise de Saint Mederic, où l'Histoire de notre Seigneur est representée, sont faites d'après ses cartons. Il fit en 1600. des desseins de tapisseries pour l'Histoire de Coriolan & pour celle d'Artemise. GUYOT natif de Paris, travailloit aussi dans le même tems pour les Tapissiers qui étoient aux Gobelins. Vous aurez peut-être vû des ouvrages de cette manufacture, où sont representez Gombault & Macée ; d'autres, dont les sujets sont pris du Roman d'Astrée, & de l'Histoire de Constantin. Les desseins de ces ouvrages étoient de Guyot, sous lequel peignoit alors Jean Cottelle, que vous avez connu, & qui est mort il n'y a pas long-tems.

Dans les Sales de l'Hôtel de Ville de Paris, où je vous ai dit que Porbus a fait plusieurs portraits, on en voit qui sont de la main de LOÜIS BOBRUN. Ce Peintre étoit oncle de Henry & de Charles Bobrun originaire d'Amboise. Loüis eût pour Eleves ses neveux, & Simon Renard, dit Saint André.

Il y avoit aussi un Peintre Hollandois, nommé VRAINS, qui a fait des Portraits dans le même Hôtel de Ville. Mais l'un de

de ceux qui étoient le plus en réputation pour ces sortes d'ouvrages, étoit FERDINAND ELLE, de Malines. Il a laissé deux fils, Loüis & Pierre, dont l'un travaille encore aujourd'hui de peinture.

Dans ce tems-là il venoit tous les jours à Paris des Peintres étrangers, & particulierement des Flamands & des Hollandois. Plusieurs s'y sont établis, & ce sera d'eux dont j'aurai occasion de vous parler dans la suite: car la peinture étoit fort en vogue dans les Païs-Bas. JEAN MOMPRE qui demeuroit alors à Anvers, étoit en reputation pour bien faire des païsages.

HENRY CORNEILLE WROON, né à Harlen, dès l'an 1566. s'addonnoit particulierement à representer des Ports de mer & des Navires. Il avoit étudié en Espagne sous un Peintre fort mediocre : delà étant passé en Italie, il travailla pour le Cardinal de Medicis, & ce fut en ce tems-là qu'il fit amitié avec Paul Bril.

Ne me fîtes-vous pas voir étant à Rome, dit Pymandre, des tableaux d'un Peintre, nommé AUGUSTIN TASSE, qui étoit en estime de bien representer des Vaisseaux & des Tempêtes de mer?

Ce Peintre, repartis-je, étoit de Boulogne en Italie. Il étoit Eleve de Paul Bril, & faisoit bien des fruits & du païsage.

ge. En 1610. il travailla à Gennes au Palais des Adornes, en la compagnie d'un Peintre Siennois, nommé Ventura Salimbeni. Toutes les peintures dont les maisons de Livourne sont ornées par dehors, sont d'Augustin Tasse, qui s'acquit par ces ouvrages beaucoup de reputation. Ce qu'il faisoit le mieux, étoit des perspectives.

Il me semble, interrompit Pymandre, que pour la Perspective on faisoit état d'un Pere Théatin, & que nous allâmes un jour en voir de sa façon proche Montecavallo.

Ce fut, repartis-je, à Saint Sylvestre que nous considerâmes ce que le Pere Matheo Zaccolino y a peint. L'on peut dire que ce Religieux est un de ceux qui a le mieux sçû mettre en pratique toutes les regles de la Perspective, & qui dans toutes les choses qu'il a representées en differens endroits, a donné des marques d'une grande étude & de beaucoup d'intelligence. L'estime que le Poussin en faisoit, lui doit tenir lieu d'un grand éloge. Il mourut en 1630.

Antoine Tempeste mourut aussi dans la même année. Il étoit Florentin, & avoit appris les commencemens de la peinture sous Strada, Flamand, qui faisoit alors ces batailles qu'on voit à Florence dans

le vieux Palais du Grand Duc. Après avoir travaillé quelques années avec son Maître, il alla à Rome, où il peignit aux Loges du Vatican, pendant le Pontificat de Gregoire XIII. Ensuite il travailla à Caprarole pour le Cardinal Alexandre Farnese; & depuis il fit une si grande quantité d'ouvrages en differens endroits de Rome, qu'il seroit difficile de les marquer tous. Il avoit un genie particulier pour les batailles, pour les chasses, pour des cavalcades, & pour bien representer toutes sortes d'animaux. Ce n'est pas la couleur qu'il faut considerer dans ses tableaux; mais les dispositions & les expressions vives & naturelles de tout ce qu'il representoit. Il étoit fécond en pensées, & les executoit avec facilité. Il a fait un grand nombre de desseins qu'il ne finissoit pas beaucoup, se contentant d'exprimer son sujet, & de donner de l'esprit à ce qu'il figuroit. Le R. P. de la Chaize, Jésuite & Confesseur du Roi, aussi curieux & amateur des beaux desseins que des medailles, dont il possede une parfaite connoissance, a un dessein rare & curieux, que Tempeste avoit fait pour une These qu'un Palavicini vouloit dédier au Cardinal Ubaldini de Florence. L'invention en est agreable & bien trouvée, parce qu'il a pris le sujet de son tableau sur l'origine des Armes

des

des Ubaldini, dont il a representé l'Histoire.

Ceux qui l'ont écrite, disent qu'en l'an 1184. comme l'Empereur Frederic I. étoit à la chasse, un cerf d'une grandeur extraordinaire vint à sa rencontre. Un Ubaldinus qui étoit à sa suite, mettant pied à terre, prit ce cerf par son bois avec tant de force & d'adresse, qu'il l'arrêta tout court, & le retint jusques à ce que l'Empereur l'eût percé de son épée : ce qui donna lieu à ce Prince, en memoire d'une action si extraordinaire, de vouloir que dorénavant les Ubaldini portassent pour Armes la tête & le bois d'un cerf. Tempeste a donc representé dans une forêt l'Empereur à cheval, & suivi de sa Cour dans un équipage de chasse. On voit Ubaldinus descendu de cheval, qui arrête un cerf, pendant que l'Empereur le perce de son épée. Le Peintre s'est encore servi de têtes & de bois de cerfs pour les ornemens qui environnent la These.

C'est dans l'invention & la disposition de ces sortes de sujets qu'on connoît particulierement la fecondité de Tempeste, laquelle se voit dans le grand nombre d'estampes qu'on voit de lui. Quoique la plûpart des choses qu'il a gravées, soient de son invention, il y en a néanmoins plusieurs qui sont d'après les desseins de divers

divers Maîtres. Les 40. planches qu'il a mises au jour d'après Otto Venius, ou Octave Van-Veen, ne sont pas des moins considerables. Otto Venius vivoit du tems de Tempeste. Il étoit de Leyde, & fort estimé dans les Païs-Bas, non seulement pour ses ouvrages; mais pour le grand sçavoir, & pour les belles qualitez qui étoient en lui. Il peignoit pour le Duc de Parme, & depuis demeura entierement attaché au service de l'Archiduc Albert. C'est de lui les Emblêmes d'Horace que vous avez vûës gravées. Il y a dans l'Eglise Cathedrale de Leyde un tableau, où il a representé la Céne de Notre-Seigneur, qui est un ouvrage qu'on estime beaucoup. Il eût pour disciple Paul Rubens, dont nous parlerons dans la suite.

Les planches que Tempeste grava d'après Otto Venius, representent l'Histoire des sept Infans de Lara.

Pymandre m'ayant interrompu, pour me dire que cette Histoire lui étoit inconnuë, je lui repartis : Bien que plusieurs Poëtes & quelques-uns des meilleurs Historiens Espagnols en ayent fait mention, je ne voudrois pas néanmoins vous la donner comme une chose veritable, du moins dans toutes les circonstances qu'elle a été gravée. Cependant telle qu'elle puisse être, elle a servi d'une ample matiere à ces deux

Pein-

Peintres, pour exercer leur genie, & peut-être par l'ordre de quelque grand Seigneur d'Espagne de la famille de Lara. Pourvû que cette digression ne vous soit pas ennuyeuse, je tâcherai de vous en dire ce que ma memoire me pourra fournir.

Pymandre m'ayant témoigné que je lui ferois plaisir, je continuai ainsi mon discours. Gonçalo Gustios ou Gustos, Seigneur de Salas de Lara, étoit issu des Comtes de Castille. Tous les Ecrivains Espagnols (1) ont avantageusement parlé de lui & de la Noblesse de sa Maison. Il épousa Doña Sancha, sœur du Ruy Velasquez, Seigneur de Bylaren. De cette Dame, qui ne fut pas moins recommendable par sa vertu que par sa naissance, il eût sept fils, qui se rendirent celebres, sous le nom des sept Infans de Lara. Le Comte Dom Garcia Fernandez, qui étoit leur cousin, & fils de Dom Fernand Gonçalez, frere aîné de leur pere, les fit tous Chevaliers en un même jour. On avoit pris beaucoup de soin à les bien élever & à les instruire dans les exercices convenables à leur naissance : & de leur part, ils avoient si bien répondu aux soins qu'en avoit pris Nuño Salido leur Gouverneur, homme sage & prudent, qu'ils passoient pour les plus accomplis

(1) Garibay Compend. Hist. l. 10. c. 14. Mariana Hist. di Esp. l. 8. c. 9.

plis Chevaliers qui fussent alors. Ils étoient dans la fleur de leur âge, lorsque Ruy Velasquez leur oncle, prit pour femme Doña Lambra, cousine de pere & de mere, de Dom Garcia Fernandez. Les nôces se firent dans la Ville de Burgos, où assista le Comte Dom Garcia Fernandez, & plusieurs Seigneurs de Castille, de Leon, de Navarre, & de divers autres lieux. Elles furent magnifiques; & la solennité en fut si grande, qu'elle dura cinq semaines entieres, pendant lesquelles ce ne furent que fêtes & réjouissances publiques. Gonçalo Gustos & Doña Sancha sa femme, s'y trouverent avec les sept Infans & leur Gouverneur Nuño Salido.

Pendant ces fêtes, il arriva un jour qu'à l'occasion de certains jeux & courses à cheval, il survint un differend entre Gonçalo Gonçalez, qui étoit le plus jeune des sept Infans, & un Chevalier nommé Alvar Sanchez, cousin germain de la nouvelle Epouse Doña Lambra. Les choses allerent si avant, que si le Comte Dom Garcia Fernandez & Gonçalo Gustos ne se fussent fortement employez à mettre la paix entre les deux partis, les réjouissances de la nôce eussent été troublées par quelque signalé malheur. Cependant, l'accord qui fut fait, n'empêcha pas que Doña Lambra qui avoit pris à cœur les interêts d'Alvar San-
chez

chez son cousin, ne se sentît offensée de ce qui lui étoit arrivé, & qu'elle n'en conçût une haine mortelle contre les sept Infans, bien qu'ils fussent neveux de Ruy Velasquez son mari.

Après que les jours de fête furent passez, Doña Lambra & Doña Sancha, sa belle sœur, étant alors à Barbadillo avec les sept Infans qui avoient accompagné la nouvelle Epouse, pour lui rendre plus d'honneur; il arriva que Gonçalo Gonçalez étant dans le jardin où il baignoit un faucon dans le bassin d'une fontaine, Doña Lambra, qui cachoit toûjours dans son ame un secret desir de vengeance, appella un de ses esclaves, & pour se satisfaire par un signalé affront, selon la coûtume d'Espagne, lui commanda de prendre un concombre trempé dans du sang, & d'en fraper Gonçalo Gonçalez par le visage. Cet ordre ne fût pas plûtôt donné, que l'esclave le mit à exécution. Gonçalo Gonçalez & ses freres, qui n'étoient pas éloignez de lui, surpris & irritez d'une telle injure, coururent en même-tems après l'esclave qui s'étoit retiré auprès de sa Maîtresse. Comme ils jugerent bien qu'il n'avoit rien fait que par son ordre, ils n'eurent nul respect pour elle, & nonobstant les efforts qu'elle fit pour le sauver, ils tuerent à ses pieds celui qui venoit de

les offenser si cruellement ; après quoi ils prirent leur mere, Doña Sancha, & s'en allerent à Salas.

Cela se passa pendant l'absence de Gonçalo Gustos & de Rui Velasquez, qui étoient allez avec le Comte Dom Garcia Fernandez, visiter quelques places de la Castille. De sorte qu'à leur retour ils furent fort surpris & fort touchez, lorsqu'ils apprirent une si fâcheuse nouvelle. Si-tôt que Doña Lambra vit son mari, elle n'épargna ni les plaintes, ni les larmes pour le toucher, & pour le porter à venger l'outrage qu'elle disoit avoir reçû des sept Infans. Ruy Velasquez, au lieu de considerer combien sa femme étoit naturellement emportée, & capable d'une forte haine, entra trop facilement dans ses sentimens, & lui promit avec beaucoup d'imprudence tout ce qu'elle désira de lui.

Pour mieux venir à bout des malheureux desseins qu'ils avoient formez, il convia Gonçalo Gustos & ses enfans d'aller à Barbadillo, où étant arrivez, il se fit une reconciliation feinte à l'égard de Ruy Velasquez, qui couvroit sa trahison de l'apparence d'une veritable amitié. Car pour marquer davantage à son beaufrere la confiance qu'il avoit en lui, il le pria d'aller trouver le Roi de Cordoüe, qui devoit être pour lors le More Hissem, afin de

& sur les Ouvrages des Peintres. 337
de le remercier de quelques graces qu'il en avoit reçûës.

Gonçalo Gustos fort aise d'avoir occasion de lui rendre service, accepta cette commission avec joye, & après s'être rendu chez lui à Salas, pour se disposer à faire ce voyage, il en partit (1) aussi-tôt qu'il eût reçû des lettres écrites en Arabe, que Ruy Velasquez lui envoya, & se rendit en peu de tems à Cordouë, ne sçachant pas qu'il portoit dans ces lettres, l'Arrêt de sa mort. Car Ruy Velasquez écrivoit au Roi des Mores, de le faire mourir, & d'envoyer des troupes du côté d'Almenar, où il mettroit entre leurs mains les sept Infans, parce qu'eux & leur pere, porteur de la lettre, étoient les plus dangereux ennemis qu'eussent les Mores, & que c'étoit dans la valeur de ces Chevaliers que le Comte Dom Garcia Fernandez, son ennemi, mettoit ses principales forces.

Lorsque le Roi de Cordouë eut lû cette lettre, quoique Mahometan & ennemi des Chrétiens, il ne voulut pas, comme Prince sage & bien avisé, exécuter précipitamment tout ce qu'elle contenoit. Il fit seulement mettre en prison celui qui la lui avoit renduë, & envoya ses gens au même

(1) L'an 969.

même lieu que Ruy Velasquez lui avoit marqué.

Pendant que Gonçalo Gustos étoit en prison, il trouva moyen de se faire aimer de la sœur du Roi ; & les choses furent si avant entr'eux, qu'elle devint enceinte.

D'autre côté, Ruy Velasquez qui avoit donné tout l'ordre necessaire pour le dessein qu'il avoit projetté, s'en alla du côté d'Almenar, accompagné des sept Infans, qui avoient avec eux deux cens Cavaliers. Durant le voyage, Nuño Salido eut certains pressentimens, qui le lui faisoient faire avec repugnance, & qui le porterent plusieurs fois à vouloir empêcher les jeunes Infans d'aller plus avant. Il fit même tant d'efforts pour cela, que Ruy Velasquez craignant qu'enfin il ne rompît toutes les mesures qu'il avoit prises, s'emporta contre lui, & peu s'en fallut que cela ne causât du désordre parmi les troupes. Les choses néanmoins s'appaiserent, & Ruy Velasquez cacha sa perfidie, jusques à ce qu'étant arrivé devant Almenar, dans la campagne d'Ariavane, il confera avec quelques-uns des Mores, pour mettre son dessein à execution. Etant demeurez d'accord qu'ils dresseroient une embuscade aux sept Infans, Ruy Velasquez, dans les ordres qu'il donna pour la marche, fit si bien, qu'ils tomberent dedans
avec

& sur les Ouvrages des Peintres. 339

avec leur Gouverneur & les deux cent Cavaliers de leur suite. Nuño Salido qui étoit toûjours dans la défiance, s'en apperçût le premier, & en avertit les autres ; mais ils étoient si proches des ennemis, qu'ils ne pûrent éviter de combatre.

Ils firent tout ce que les plus vaillans hommes peuvent faire en de semblables occasions. Cependant comme les Mores étoient au nombre de dix mille, il fallut enfin ceder à un si grand nombre, qu'ils avoient néanmoins beaucoup diminué par leur genereuse résistance. Les deux cens Cavaliers furent tous tuez, & avec eux, Fernand Gonçalez l'un des sept Infans, & Nuño Salido leur Gouverneur.

Les six freres qui restoient, envoyerent demander du secours à Ruy Velasquez leur oncle, ne sçachant point qu'il fût l'auteur de cette trahison. Il leur manda qu'il étoit assez empêché de son côté à se défendre. Il y eût néanmoins trois cent Cavaliers qui se détacherent sans ordre, & qui s'étant joints avec les Infans, retournerent attaquer les Mores. Mais la fortune ne leur fut pas plus favorable qu'aux premiers. Ils furent tous tuez ; & enfin les six freres, après avoir vaillamment combatu, furent pris par les Mores, qui, après les avoir fait mourir, envoyerent leurs têtes avec celles de Fernand Gonça-

P ij

lez & de leur Gouverneur, au Roi de Cordoüë.

Quant à Ruy Velasquez, il retourna chez lui après cette exécution si indigne d'une personne de sa naissance.

Le Roine pût regarder les têtes des sept Infans, sans témoigner de la douleur de la mort de tant de braves Chevaliers. Il les fit voir à Gonçalo Gustos, qui connoissant alors l'excès de son malheur, tomba demi-mort, & ensuite fondit en larmes dans le sentiment de son desastre. Le Roi More touché des maux de ce pere infortuné, & de sa miserable vieillesse, le mit en liberté, & même lui donna de quoi s'en retourner.

Avant que de partir, il s'entretint avec l'Infante More, & ils résolurent ensemble de ce qu'elle auroit à faire quand elle seroit delivrée de l'enfant dont elle étoit grosse: après quoi, ayant pris congé du Roi, il s'en alla à Salas, où il apprit à quelque tems delà, que la Princesse More étoit accouchée d'un fils, qui fut nommé Mudara Gonçalez.

On dit que les corps des sept Infans ayant été retirez des mains des Mores, furent portez dans le Monastère de Saint Pierre d'Arlança, où les Religieuses montrent encore aujourd'hui leur sepulture, comme aussi celle de Gonçalo Gustos leur pere,

pere, & de Doña Sancha leur mere. Toutefois les Religieux du Couvent de Saint Milan de la Cogolla, font voir chez eux neuf tombeaux de pierre fort anciens, qu'ils assûrent être ceux des sept Infans, de leur pere & de leur Gouverneur.

Quant à Mudara, il fut élevé avec beaucoup de soin à la Cour du Roi son oncle, qui l'aimoit tendrement. Lorsqu'il eût atteint l'âge de dix ans, il fut armé Chevalier ; ce qui se fit avec beaucoup de réjoüissance, pour l'honorer davantage.

A quelque-tems delà, sa mere ayant jugé à propos de lui découvrir qui étoit son pere, elle lui apprit aussi toutes les aventures qui avoient précedé sa naissance, entr'autres la mort des sept Infans ses freres, qui avoient fini leurs jours par une infame trahison, dans les campagnes d'Ariavane, aux environs d'Almenar. Son jeune cœur fut sensiblement touché par le recit de tant de choses fâcheuses ; & desirant passionnément de voir Gonçalo Gustos son pere, il demanda au Roi son oncle la permission de l'aller trouver, lequel non seulement lui accorda sa demande, mais lui donna un corps de Cavalerie considerable pour l'accompagner jusques à Salas, où ayant été reconnu de son pere, il en fut reçû avec beaucoup de joye. Ensuite quittant la Secte de Mahomet,

met, il reçût le Baptême. Pendant qu'il séjourna avec son pere, il apprit beaucoup de circonstances concernant son histoire, que sa mere ne lui avoit pas pû dire; & comme il conçût une forte haine contre Ruy Velasquez, il resolut de venger la mort de ses freres. Un jour ayant sçû qu'il étoit à Burgos, il y alla aussitôt, dans la résolution de punir ses crimes. Le Comte Dom Garcia Fernandez ayant sçû son arrivée & son dessein, moyenna entr'eux une tréve pour trois jours, croyant pendant ce tems-là faire quelque accommodement. Mais ce tems expiré, Ruy Velasquez sortit de nuit de la ville; & lorsqu'il pensoit se retirer, Mudara l'ayant suivi, l'attaqua en chemin, & lui ôta la vie. Comme le tems ne lui parut pas propre pour traiter de la même sorte Doña Lambra, parce qu'elle étoit sœur du Comte Dom Garcia Fernandez, il attendit que le frere fût mort ; après quoi les uns disent qu'il la fit brûler, & d'autres qu'elle fut lapidée & brûlée ensuite.

Depuis que Mudara Gonçalez eût vengé la mort de ses freres, il fut encore plus consideré de Doña Sancha, qui avoit déjà beaucoup d'amitié & de tendresse pour lui, tant à cause qu'il ressembloit de visage à Gonçalo Gonçalez le plus jeune des sept

sept freres, que parce qu'il passoit pour un des plus vaillans Chevaliers de ce tems-là.

Doña Sancha l'adopta pour son fils, & la cérémonie qui s'en fit, paroît si bizarre, qu'elle merite bien d'être remarquée. Le jour même qu'il fût baptisé, il fût fait Chevalier par le Comte de Castille Dom Garcia Fernandez; & sa belle-mere, pour marque de son adoption, prit une chemise, & au lieu de l'en revêtir à la maniére ordinaire, elle le fit seulement entrer dans la manche, qui étoit fort large, en sorte que la tête sortoit par le haut de la manche & par le col de la chemise. Ensuite elle le baisa au visage, & tout cela étoit pour un témoignage plus grand de son amitié, & une marque singuliére de ce qu'elle l'adoptoit pour son enfant, & le faisoit entrer dans sa famille.

Cette cérémonie toute extraordinaire donna lieu à une espece de Proverbe, ou de Vaudevile, qui disoit (1) : *Il est entré par la manche, & est sorti par le collet.*

Non seulement Gonçalo Gustos & Doña Sancha eurent beaucoup d'amitié pour Mudara; mais aussi tous ceux de la famille l'estimerent si fort, & l'eurent en si grande consideration, qu'il demeura seul héritier de tous les biens de la Maison

(1) *Entra por la manga, y sale por el cabeçon.*

de Lara. C'est de lui que sont sortis les Manriques de Lara en Espagne, dont étoit issuë Malfada Manrique, femme d'Alfonse Henriquez, Premier Roi de Portugal.

Ceux qui ont écrit la mort des sept Infans, ne conviennent pas de l'année qu'elle arriva. Les uns disent que ce fut vers l'an 967. les autres 993. Mais on voit que l'Auteur de l'explication qui est sous les figures que Tempeste a gravées, s'est beaucoup trompé, en mettant leur naissance en l'an 1304. Il nomme aussi le Roi More, qui commandoit à Cordoüe, Almançor, bien que Mariana dise qu'Alhagib Mahomet, que Garibay nomme Alhagib Almançor, étoit un Capitaine d'une grande reputation dans la guerre, & d'une singuliére prudence dans la paix, lequel gouvernoit à Cordoüe pour les Mores, au nom du Roi Hussem. De sorte que si ce fut le Roi même qui donna la vie à Gonçalo Gustos, & qui étoit oncle de Mudara, ce ne pouvoit pas être Almançor; ou bien si c'étoit Almançor, il n'étoit que Viceroi de Cordoüe, & non pas Roi, comme l'Auteur de l'explication le qualifie.

Après que j'eus cessé de parler, Pymandre me dit: Que cette Histoire soit vraye ou fausse, elle a pû donner des sujets très-amples pour des tableaux assez agréables.

Je

Je ne sçai, repartis-je, si Otto Venius a peint cette Histoire, ou s'il s'est contenté d'en faire des desseins. Mais afin de vous faire connoître comment il l'a traitée, vous sçaurez que dans la premiére estampe on voit quatre Femmes assises sur des nuages. L'une est la Déesse Necessité, qui tient un marteau, & qui a auprès d'elle trois cloux de diamans. Les trois autres sont les Parques ses filles, à qui elle commande de préparer des fils, pour la vie des sept freres qui doivent naître dans l'Etat de Salas de Lara. On suppose qu'elle leur ordonne que ces fils soient fort courts & deliez, parce que cela étoit ainsi arrêté par le Destin, & qu'elle leur montre le lieu où doivent naître les sept Infans.

La seconde estampe represente leur naissance. Le Peintre les a disposez tous ensemble sur un linceul, comme venant de naître à même heure, bien que les Historiens les plus célebres n'en disent rien. On voit quelques femmes qui les regardent avec étonnement. Doña Sancha est couchée dans un lit, qui paroît dans le fond de la chambre. A côté des Infans, & sur le devant du tableau, il y a deux figures debout : l'une est une femme avec plusieurs mamelles, pour representer la Nature qui admire son Ouvrage ; & l'autre est

est la Déesse Pallas, qui l'exhorte à le perfectionner, pendant que de son côté, elle tâchera de détourner les mauvaises influences dont ces enfans sont menacez.

Dans l'estampe qui suit, on voit qu'étant déjà grands, ils furent faits Chevaliers par le Comte Garcia Fernandez. Ils sont à genoux devant une Image de la Vierge, & environnez de quantité de Noblesse. Le Comte tient une épée à la main, pendant qu'on lit les Statuts de Chevalerie. Il semble les exhorter à suivre l'Honneur & la Vertu que le Peintre a representez sous deux figures differentes : l'Honneur, sous celle d'un jeune homme, tenant d'une main une corne d'abondance, remplie de toutes sortes de fruits, & de l'autre, une couronne de laurier. La Vertu paroît sous la forme d'une femme, ayant un casque en tête, tenant d'une main une épée, & de l'autre s'appuyant sur une javeline. Il y a sept petits Anges qui paroissent en l'air, tenant chacun une palme & une couronne de laurier au dessus des sept Infans.

La quatriéme estampe represente les nôces de Ruy Velasquez. C'étoit l'usage en ce tems-là de faire des presens aux nouveaux mariez. C'est pourquoi le Peintre les a assis devant une table, où ils reçoivent ceux qu'on leur porte. A côté de l'Epoux,

& sur les Ouvrages des Peintres. 347

poux, est le Dieu Hymen, tenant son flambeau allumé ; & proche de l'Epouse, on voit Venus & son fils, qui d'une main tient son arc, & de l'autre un flambeau. Au haut du tableau, est la Renommée, qui de sa trompette annonce ces nôces à toute l'Espagne.

Je vous ai dit que pendant les réjouissances qui se firent, il survint un differend entre Alvar Sanchez, cousin de la nouvelle Mariée, & Gonçalo Gomez, le plus jeune des sept freres. Le Peintre a representé sur le bord de la riviére, & dans une grande place destinée pour les courses, plusieurs Chevaliers la lance à la main. Alvar Sanchez paroît presqu'au bout de la carriére, qui se prépare à fraper de sa lance contre une table de bois dressée à certaine hauteur, pour éprouver la force & l'adresse des Chevaliers qui pourroient atteindre plus haut, & la rompre. Comme l'on vint dire à Doña Lambra que son cousin avoit atteint & frapé plus haut que les autres, elle en conçût tant d'orgüeil, qu'elle dit qu'il n'y avoit point de Chevalier qui pût surpasser son parent. Gonçalo Gomez qui joüoit alors avec ses freres, ayant entendu l'estime qu'elle faisoit d'Alvar Sanchez au desavantage de tous les autres, quitta le jeu, & s'en alla pour desabuser Doña Lambra, en lui faisant

P vj con-

connoître qu'il ne le cedoit en rien à son cousin.

On voit dans la même estampe, une chambre où paroît une assemblée de personnes qui se réjoüissent, & comment la Superbe s'empare de Doña Lambra. Le Peintre, pour representer cette passion, & pour faire connoître encore quelques autres affections de l'ame, qu'il n'est pas toûjours bien aisé de découvrir par des mouvemens du corps & par de simples traits marquez sur le visage, s'est servi d'un moyen assez ingenieux, & qui ayant quelque chose de poëtique, non seulement peut être souffert dans le sujet qu'il traite, mais encore mérite quelque estime, parce qu'il donne de la grace, & enrichit la composition de son Ouvrage, par la varieté des differentes figures qu'il y fait entrer. Il a donc peint une femme vêtuë d'une maniére magnifique, & la tête couverte de plumes de paon, laquelle se saisit de Doña Lambra, & la frape avec de semblables plumes qu'elle tient à la main; ce qui semble émouvoir Lambra, & la fait paroître avec un visage fier & content. Le jeune Gonçalo d'autre côté, prêtant l'oreille à ce qu'elle dit, sort, & suit une femme qui tient une épée & un flambeau allumé. C'est la Colere qui marche devant lui, & qui l'anime.

Dans

Dans la sixiéme estampe, l'on voit Gonçalo Gomez qui court contre la table, & qui la frape avec tant de force & d'adresse, qu'il en fait tomber les planches par morceaux. Ce que Doña Lambra ayant appris, en conçût tant de douleur, que s'emportant contre les sept freres & contre leur mere, elle leur dit mille injures; & traitant Doña Sancha de truye, mere de sept petits cochons, l'oblige à se retirer avec ses enfans. On voit comment l'Envie, le corps sec & décharné, & la tête environnée de serpens, est auprès de Lambra, dans le sein de laquelle elle a déjà fait glisser un de ses serpens. Elle en tient encore deux autres dans ses mains, qu'elle semble presser comme pour en faire sortir le venin. Le Dieu Hymen surpris & offensé, s'en va éteignant son flambeau contre terre.

Soit que le Peintre ait voulu de lui-même amplifier son sujet par de nouvelles inventions, ou qu'il ait suivi quelques Poëtes, ou quelques Romans Espagnols, qui ont étendu cette aventure des sept Infans, plus que n'ont fait les Historiens; il prétend, qu'après que Gonçalo Gomez eût brisé la table, Alvar Sanchez en colere de se voir surmonté, ne pût s'empêcher de lui dire des injures; ce que Gonçalo Gomez ne pouvant souffrir, lui repartit

partit avec un si grand coup de la main, qu'il le jetta par terre sans vie & sans mouvement. C'est le sujet du septiéme dessein, où l'on voit Alvar Sanchez, qui tombe de dessus son cheval, après le coup qu'il vient de recevoir de Gonçalo Gomez. Les autres freres accourent, mais trop tard, pour les séparer. Doña Lambra paroît toute éplorée à la fenêtre de son château; & dans l'air, on voit la Haine & la Fureur, qui armées d'épées & de torches ardentes, semblent mettre le feu par tout.

Dans la huitiéme estampe, le corps d'Alvar Sanchez paroît étendu sur terre; & Ruy Velasquez, qui excité par les pleurs & les cris de sa femme, frape d'un bâton Gonçalo Gomez son neveu. Gomez tâche de parer seulement le coup avec la main, & semble prier son oncle de ne le pas maltraiter, pour n'être pas obligé à perdre le respect qu'il lui doit. On voit la Vengeance, un poignard à la main, un casque en tête, & les cheveux épars, qui accompagne Ruy Velasquez; & audessus de Gonçalo Gomez est la Patience, avec un joug sur les épaules & les bras croisez, qui semble l'exhorter à souffrir l'injure qu'on lui fait.

Cependant, comme Ruy Velasquez continua de le fraper, & qu'il lui rompit
sur

sur la tête le bois qu'il tenoit à la main, dans le neuviéme deſſein paroît Gonçalo Gomez, qui outré de douleur, après avoir mis ſur le bras de ſon Ecuyer un faucon qu'il tenoit, frape au viſage Ruy Velaſquez, & ſe retire enſuite avec ſes freres & ſes amis. On voit audeſſus de Ruy Velaſquez, la Colére qui l'échaufe de ſon flambeau ; & auprès de Gonçalo Gomez, la Fureur, qui armée auſſi d'une épée & d'un flambeau, s'empare de lui, après que la Patience s'eſt retirée.

La dixiéme eſtampe repreſente le Comte Garcia Fernandez & Gonçalo Guſtos, qui traitent l'accommodement des ſept Infans avec Ruy Velaſquez. Les ſept freres ſont retirez à l'écart avec leurs troupes, encore plus éloignées, pendant que le Comte & leur pere concluent la paix, & font conſentir leur oncle à les recevoir dans ſa Cour, pour apprendre le métier de la guerre. Cette action eſt repreſentée par trois figures qui paroiſſent en l'air, dont l'une eſt la Paix qui tenant une branche d'olive, chaſſe la Colére & la Fureur, qui ont en main leurs épées nuës & leurs flambeaux allumez.

Le Peintre a repreſenté dans l'eſtampe qui ſuit, comme après ce traité, & lorſque toutes les réjoüiſſances de la nôce furent paſſées, le Comte Garcia Fernandez
&

& tous les Princes & grands Seigneurs retournent chez eux, laissant Ruy Velasquez & Gonçalo Gustos avec quelques autres Cavaliers à Burgos, pendant que Doña Lambra va à Barbadillo accompagnée de plusieurs Dames, & des sept Infans. La Concorde & la Pieté, que la Paix a rappellées, mettent fin à toutes les réjouissances, & paroissent à la porte du Palais avec des vétemens & des marques qui les font connoître.

On voit dans le douziéme dessein, Gonçalo Gomez baignant son faucon dans le bassin d'une fontaine, & recevant le coup d'un concombre ensanglanté, comme je vous ai dit. Doña Lambra paroît à la porte du Château, accompagnée de l'Envie, qui semble lui inspirer cette action.

L'Estampe qui suit, représente les sept Infans, qui animez par la Vengeance & par la Fureur, tüent aux pieds de Doña Lambra, l'esclave qui avoit frapé Gonçalo Gomez.

Dans le quatorziéme dessein, on voit l'entrée d'un Palais tendu de deüil, & un cercüeil tendu de drap noir, dans lequel on suppose le corps de cet esclave assassiné. Doña Lambra est assise auprès, laquelle voyant arriver son mari, lui fait ses plaintes. Ruy Velasquez attendri par les larmes de sa femme, promet de la satisfaire.

A côté de lui sont la Colere & la Vengeance qui l'accompagnent.

Le quinziéme sujet represente comme Ruy Velasquez ayant fait venir Gonçalo Gustos, sous prétexte de quelques affaires importantes qu'il veut lui communiquer, feint d'oublier tout ce qui s'est passé, & de vouloir entretenir la paix avec lui & ses enfans. Gonçalo Gustos, accompagné de la Pieté, fait des excuses pour ses enfans, & promet à Ruy Velasquez qu'ils lui feront toute sorte de satisfactions. Ils paroissent à cheval dans le lointain. Pour Ruy Velasquez, il a auprès de lui la Vengeance & la Fraude, l'une tenant un poignard, & l'autre ayant un masque devant son visage.

Dans l'estampe qui suit, Ruy Velasquez donne à Gonçalo Gustos une lettre pour rendre au Roi de Cordoüe. Ils sont encore accompagnez, l'un de la Vengeance & de la Fraude, & l'autre de la Piété.

Je vous ai dit tantôt que Gonçalo Gustos étant arrivé à Cordoüe, rendit au Roi une lettre, par laquelle Ruy Velasquez mandoit à ce Prince de le faire mourir. On voit dans la dix-septiéme estampe le Roi More, assis sur des carreaux, qui commande qu'on mette Gustos en prison. La sœur du Roi est presente, qui semble
en

en avoir compaſſion. Derriere Guſtos paroiſſent la Triſteſſe & la Crainte, repreſentées ſous deux differentes figures. La premiére eſt une femme éplorée, ayant ſes cheveux abbatus, & un ſerpent qui lui ronge le ſein. La ſeconde, eſt un jeune enfant, qui joint les mains, & qui porte ſur la tête un liévre, ſymbole de la peur.

Dans la dix-huitiéme eſtampe, le Roi More envoye ſes Capitaines, pour ſurprendre les ſept Infans & s'en ſaiſir, comme Ruy Velaſquez lui mandoit par ſa lettre.

L'on voit dans la dix-neuviéme eſtampe, Ruy Velaſquez, accompagné de la Fraude & de la Vengeance, lequel parle aux ſept Infans, pour les porter à le ſuivre à la guerre qu'il feint d'aller faire aux Mores.

Dans le ſujet qui ſuit, le Peintre a tâché d'exprimer les preſſentimens qu'avoit Nuño Salido, du malheur dont les ſept freres étoient menacez. Ce qu'il a repreſenté par l'obſervation qu'il fait du vol de quelques oiſeaux, & par un ſecret inſtinct de prudence & de ſageſſe, qui ſemble lui être inſpiré par la Déeſſe Minerve, qui eſt debout devant lui, tenant ſa pique & ſon bouclier. Les Infans regardent les oiſeaux qui volent, & ſans s'arrêter aux avis de leur Gouverneur, ne laiſſent pas

& sur les Ouvrages des Peintres. 355

pas de suivre leur chemin. Dans le ciel paroît la Nécessité, qui commande aux Parques de se hâter de finir le fil de la vie des sept freres.

La vingt-uniéme estampe represente Ruy Velasquez dans son camp, assis sous une tente, lequel se plaint à Nuño, de ce que par ses mauvais pronostics il met la terreur dans son armée, & soûtient que ce qu'il prend pour mauvais augure, ne regarde que les Mores. Cependant comme Nuño n'en demeure point d'accord, on voit dans la vingt-deuxiéme estampe Ruy Velasquez excité par la Vengeance & par la Fureur, lequel commande à ceux qui étoient auprès de lui, de se défaire de Nuño ; ce que Gonçalo Sanchez voulant executer, il est lui-même tué par Gonçalo Gomez. Ensuite de quoi les sept freres se retirent avec les deux cent Cavaliers qui les accompagnoient.

Alors m'étant arrêté, Je crains, dis-je à Pymandre, que ce long recit ne vous devienne enfin ennuyeux. Car comme toute cette Histoire est representée en quarante planches, vous voyez qu'il en reste encore près de la moitié à vous expliquer. C'est pourquoi, afin de ne vous pas lasser par un trop long discours, & par tant de différentes images, qui pourroient plûtôt fatiguer l'esprit que le divertir, je vous

vous dirai seulement en peu de mots, que les huit qui suivent, representent tout ce qui se passa dans la campagne d'Ariavane, jusques à la mort des sept Infans. Et dans les autres qui restent, on voit comme le Roi More fait voir à Gonçalo Gustos les têtes des sept Infans & de leur Gouverneur; & comme le pere transporté de douleur & de colere, s'étant saisi d'une épée, tuë neuf Mores en presence du Roi. On le voit ensuite assis sur un lit, & saisi de tristesse. La sœur du Roi est debout devant lui, qui le console.

Dans un autre sujet, il parle à cette Princesse, & prenant congé d'elle, lui donne une bague, afin que l'enfant dont elle est grosse, étant en âge, puisse l'aller trouver, & s'en faire connoître. Après suit la naissance de cet enfant, qui fut nommé Mudara Gonçalez. On a representé le Roi son oncle qui le fait Chevalier, lorsqu'il eût atteint l'âge de douze ans ; comment sa mere, après lui avoir appris le nom de son pere, lui donne la bague qu'il avoit laissée pour s'en faire connoître ; de quelle maniere Gonçalo Gustos le reçoit chez lui ; comment le Comte Garcia Fernandez empêche Mudara de se battre contre Ruy Velasquez ; de quelle sorte Mudara l'ayant poursuivi, le tuë, & fait mettre le feu dans son Château : enfin, l'on voit

dans

dans la derniére estampe comment Mudara reçût le Baptême, & avec lui les Mores qui l'avoient suivi.

Tous les sujets dont je viens de vous parler en peu de mots, sont traitez de la même maniére que les premiers; c'est-à-dire, avec des figures allegoriques, qui expriment les passions & les differens mouvemens de l'ame. Et c'est ce qui m'a donné occasion de rapporter cette Histoire plus amplement que je n'aurois fait, pour vous faire voir que le Peintre voulant traiter son sujet d'une maniére poëtique, a crû pouvoir accompagner les principaux personnages, d'autres figures qui servent à l'intelligence de l'Histoire, & qui en même-tems lui donnent moyen d'embellir ses tableaux par des vétemens & des armes antiques, qu'il mêle avec les habits & les armures propres & convenables au tems & aux personnes qu'il represente. Ce que l'on pourroit trouver à redire, c'est d'avoir mêlé la Fable & les Divinitez Payennes dans des sujets Chrétiens. Car ni les Parques, ni Venus, ni Hymen ne doivent point avoir part dans nos ceremonies. Pour les autres figures qui representent les Vertus ou les Passions, elles sont plus supportables, n'étant pas mises comme des Divinitez; mais comme des images symboliques dont les Peintres se font

sont toûjours servis, & qu'on peut encore moins condamner dans une Histoire telle que celle-ci, qui tient un peu du Roman.

Après être demeuré quelque tems sans rien dire, Je ne vous parlerai pas davantage, poursuivis-je, des autres piéces que Tempeste a gravées. Le nombre en est si grand, qu'il y a peu de Graveurs qui en ayent laissé autant que lui.

Je croyois, interrompit Pymandre, que JACQUES CALLOT fût celui des Graveurs à l'eau-forte qui eût fait le plus d'Ouvrages, & qui eût même excellé en cette sorte de travail.

Il est vrai, repartis-je, que pour ce qui regarde la maniére dont il a gravé les sujets qu'il a traitez, on peut dire qu'il n'y a jamais eu personne qui l'ait égalé. Mais parce qu'il faut toûjours mettre de la différence entre les Ouvriers, on peut dire que Tempeste a travaillé, non comme un simple Graveur, mais comme un Peintre qui disposoit avec beaucoup d'Art les choses qu'il representoit, & qui dans sa gravûre pensoit moins à se rendre agréable, qu'à paroître Sçavant, & à donner de l'expression & de l'esprit à ce qu'il figuroit.

Callot avoit une autre sorte de génie: il n'entroit pas si avant dans la science de la Peinture,

Peinture, & ne possedoit pas une connoissance si generale de tout ce qui en dépend. Il avoit l'imagination nette, mais non d'une si grande étenduë. Il s'étoit fait une pratique de graver aisée & agréable ; & ayant acquis la véritable métode de bien coucher le vernis sur le cuivre, & donner l'eau forte à propos, il est certain que ce qu'il a fait est si net & si bien touché, qu'on ne peut rien souhaiter de mieux. Outre sa belle maniere de graver, il disposoit agréablement ses figures; & quelque grande que fût la disposition d'un sujet, elles étoient toutes si bien ordonnées, que le grand nombre ne causoit aucune confusion.

Comme c'étoit particulierement dans les petites figures qu'il excelloit, on doit beaucoup estimer l'art & l'industrie dont il se servoit pour exprimer avec peu de traits, tant de differentes actions qu'on voit dans les siéges de villes & les campemens d'armées qu'il a representez. Tous ses autres ouvrages sont traitez avec le même esprit. Il y a dans les plus serieux, un caractere de noblesse & de bienséance; & dans les piéces divertissantes, il a gardé une conduite & des expressions conformes à la qualité des sujets. C'est pourquoi tout ce qu'il a fait, sera toûjours estimé, parce qu'il est mal-aisé d'arriver au point où il est parvenu,

venu, & que difficilement il se trouvera des personnes, non seulement qui le surpassent, mais qui le puissent égaler. Il faut pourtant faire cette difference de lui avec les autres Graveurs, que la prééminence qu'on lui donne, est renfermée dans la maniere singuliere dont il a traité les choses, & non pas dans l'art de Peinture où d'autres pourroient le surpasser.

Cependant, quoique Callot n'ait pas rang parmi les Peintres, il s'est signalé de telle sorte par l'excellence de ses ouvrages qui sont répandus par toute l'Europe, que sa réputation ne finira jamais.

Je sçai bien, dit Pymandre, qu'il étoit de Lorraine, & qu'il travailla à Paris, du tems que le feu Roi Loüis XIII. prit la Rochelle. Mais comme son merite est singulier, vous me ferez plaisir de me dire tout ce que vous sçavez de lui.

Il a paru pendant sa vie, repliquai-je, avec tant d'estime dans les lieux où il a été, qu'il est bien juste que l'on parle encore de lui après sa mort, & qu'on laisse à la posterité son nom & ses actions, avec celles des Artisans les plus fameux. Comme j'en ai été assez instruit par des personnes qui l'ont connu, & qui sont fort bien informées de toutes les choses qui regardent sa vie, je ne ferai pas difficulté de vous faire part de ce que j'en sçai, d'autant
plus

plus que je serai bien aise que vous connoissiez encore mieux cet homme illustre, dont la mémoire ne peut être assez cherie des honnêtes gens.

Il naquit à Nancy l'an 1593. Son pere se nommoit Jean Callot, Herault d'armes de Lorraine & de Barois, & sa mere Renée Bruncault. Je ne vous dis point qu'il étoit noble de naissance, son grandpere Claude Callot, Exempt des Gardes du Corps du Duc de Lorraine, ayant été ennobli par le Duc Charles II. en consideration des services qu'il lui avoit rendus dans les armées, & pariculierement dans une occasion où il donna des marques de sa fidélité & de son courage. La vertu de Jacques Callot & ses belles qualitez n'ont pas besoin d'être relevées par sa noblesse; il a sçû se faire connoître par son propre merite : & comme le plus grand honneur des hommes ne consiste pas toûjours dans le sang noble qu'ils ont reçû de leurs ayeux, il lui sera assez avantageux d'être consideré par lui-même. Aussi ne songea-t'il point à passer sa vie dans le repos & dans l'oisiveté que cherchent d'ordinaire ceux qui se contentent des biens de la fortune, & des titres honorables que leurs peres leur laissent en mourant. Quoiqu'il portât un nom déjà assez connu dans son païs; & qu'il fût d'une famille qui dès l'an 1417.

avoit possedé des Charges considerables sous les derniers Ducs de Bourgogne ; il ne se flata point d'une sotte vanité, qui lui fit regarder comme trop bas & au dessous de lui, l'occupation & le travail où ses inclinations le portoient.

Dès sa plus tendre jeunesse il avoit donné des marques de l'affection qu'il avoit pour le dessein. Car lorsqu'il alloit aux Ecoles, il remplissoit ses livres de diverses figures ; & pendant tout le tems que ses parens le firent étudier, il n'avoit pas un plus grand plaisir que d'employer à dessiner, les momens qu'il pouvoit prendre pour se délasser & pour se divertir. Enfin ayant souvent entendu parler des belles choses que l'on voit en Italie, il lui prit un desir si violent d'y aller, qu'encore qu'il n'eût qu'onze à douze ans, il résolut de sortir de la maison de son pere ; & sans pourvoir aux moyens de subsister pendant son voyage, il partit secrettement, & prit le chemin de Rome. Le peu d'argent qu'il avoit, fut bien-tôt dépensé ; de sorte que se voyant dans la nécessité d'en demander, il s'associa avec une troupe de Bohémiens qui alloient aussi en Italie ; & sans penser dans quelle compagnie il se mettoit, ni aux fatigues du chemin, ni à la vie honteuse qu'il menoit, il alla avec eux jusques à Florence. Lorsqu'il y fût

& sur les Ouvrages des Peintres. 363

fût arrivé, il quitta sa compagnie. Un Officier du Grand Duc l'ayant vû par hazard, l'interrogea d'où il étoit, & ce qu'il faisoit; & comme il avoit une physionomie agréable, il le prit auprès de lui, & l'envoya dessiner chez un Peintre nommé *Canta-Gallina*, qui étoit en reputation, & qui s'appliquoit à la gravûre. Il en apprit quelque chose, pendant le peu de tems qu'il demeura chez son Maître : car ayant toûjours un extrême desir de voir Rome, il le pressa si fort, qu'il lui permit d'y aller, & l'assista de quelque argent pour faire son voyage.

A peine fût-il arrivé dans Rome, qu'il rencontra des Marchands de Nancy qui le reconnurent, & qui sçachant la peine dans laquelle son pere & sa mere étoient, le contraignirent de s'en retourner avec eux, & le remenerent à ses parens.

Etant de retour, son pere l'obligea de reprendre ses études : mais comme il n'avoit nulle inclination aux Lettres, il les quitta, & retourna en Italie, ayant alors environ quatorze ans.

En passant à Thurin, il eût le déplaisir de voir encore son voyage interrompu : car il rencontra par les ruës son frere aîné, que son pere y avoit envoyé pour quelques affaires, lequel le remena encore une fois à Nancy.

Q ij Il

Il ne faut pas s'étonner qu'un enfant à cet âge eût entrepris tous ces voyages avec si peu de reflexion des incommoditez qui lui pouvoient arriver; qu'il se fût même réduit à vivre & à voyager avec des miserables & des vagabonds, la premiere fois qu'il arriva à Florence, puisque la passion de voir l'Italie, & l'amour de la Peinture lui faisoient faire ce que d'autres passions moins honnêtes font souvent entreprendre à plusieurs personnes. Mais on peut admirer en lui la conduite de la Providence divine, qui le conserva toûjours de toutes sortes de dangers. Aussi ses parens regardoient comme un grand bonheur & une singuliére protection de Dieu, qu'il eût fait tous ses voyages sans aucun peril; & lui-même a depuis avoüé qu'il étoit obligé aux graces que Dieu lui avoit faites, de l'avoir conservé des mauvaises compagnies, & n'avoir pas permis qu'il fût tombé dans des débauches, comme il lui pouvoit arriver dans un âge si susceptible de mauvaises impressions. Aussi a-t'il souvent dit à ses amis, lorsqu'il leur racontoit les aventures de sa jeunesse, qu'en ce tems-là il demandoit toûjours à Dieu dans ses prieres, de vouloir le conserver, & lui faire la grace d'être homme de bien, le suppliant que quelque profession qu'il embrassât, il y excellât au dessus des au-
tres

tres, & qu'il pût vivre jusques à quarante-trois ans ; ce que Dieu lui accorda en effet.

Etant de retour à Nancy, pour la seconde fois, bien loin d'être satisfait de ses voyages, & lassé des incommoditez qu'il avoit souffertes, les beautez qu'il avoit vûës à Florence & à Rome, ne faisoient qu'augmenter le desir qu'il avoit d'y retourner. Il fit tant d'instances auprès de son pere, qu'enfin il lui permit de se satisfaire. Ayant obtenu son congé, il se rencontra heureusement que le Duc de Lorraine envoya un de ses Gentils-hommes vers le Pape, lequel voulut bien que Callot allât à sa suite, & même en eut beaucoup de soin pendant tout le chemin.

Lorsqu'il fût arrivé à Rome, il s'appliqua uniquement à dessiner, faisant tout son possible pour se perfectionner dans cette partie, comme la plus necessaire de toutes celles qui regardent la Peinture. Quelque tems après, le desir lui prit d'apprendre à graver au burin. Pour cet effet, il se mit chez PHILIPPE THOMASSIN, qui étoit de Troye en Champagne ; mais qui s'étant marié à Rome, y demeura le reste de ses jours, & y est mort, âgé de soixante-dix ans. Quoiqu'il ne fût pas un des plus excellens Graveurs, il a néanmoins fait

Q iij

quantité d'Ouvrages, particuliérement des sujets de devotion, d'après François Salviati, Frederic Barrocio, François Vanni, & plusieurs autres Peintres. Ce fut donc chez Thomassin, que Callot commença à manier le burin. D'abord il travailla d'après les Sadelers qui étoient en reputation; & après avoir copié aussi quelques pieces des Bassans & d'autres Peintres, il se mit à graver les Autels qui sont à Saint Pierre, à Saint Paul, à Saint Jean de Latran, & en d'autres Eglises, jusques au nombre de vingt-huit. Ce ne sont pas de grands Ouvrages; mais l'on y découvre quel étoit l'esprit de Callot, & comment il se fortifioit de plus en plus dans la gravûre.

Lorsqu'il travailloit de la sorte avec beaucoup de soin, & qu'il s'appliquoit à voir tout ce qu'il y avoit de plus curieux & de plus beau dans Rome, il fut obligé de quitter son Maître, qui eut quelque sujet de jalousie, à cause de la familiarité, peut-être trop grande, que Callot, alors jeune & bien fait, avoit avec sa femme. Il résolut de sortir de Rome; & étant allé à Florence, il fut arrêté à la porte de la Ville, par un ordre du Grand Duc, qui vouloit être informé du nom & de la qualité de tous les Etrangers qui arrivoient. Ayant declaré ce qu'il étoit, il fut mené

au

au Palais ; & le Grand Duc, après l'avoir lui-même interrogé sur ce qu'il faisoit, l'obligea de demeurer à son service. Il lui fit donner une pension, & ce qu'on appelle *La parte*, avec un logement dans la même galerie où travailloient quantité d'autres excellens Ouvriers. Trouvant ce petit établissement assez avantageux, il se mit à étudier avec beaucoup d'assiduité. Il alloit souvent voir *Canta-Gallina*, son premier Maître ; Alfonse Parigi, Peintre & Ingenieur ; Philippe Napolitain, & Jacques Stella de Lyon, aussi tous deux Peintres, qui étoient alors à Florence ; & ayant fait amitié avec eux, tâchoit de s'instruire de plus en plus, & de profiter de leurs avis. Il commença de graver une Vierge d'après André del Sarte ; un *Ecce homo*, accompagné de plusieurs figures, d'après Vannius. Long-tems auparavant il avoit gravé les miracles de l'Annonciade, qui sont au nombre de quarante piéces, & des moindres qu'il ait faites. Il grava encore plusieurs autres Ouvrages d'après Perin del Vague, Vannius, Ventura Salimbeni, & quelques autres Peintres. Le Grand Duc lui ayant proposé de graver des batailles, & les victoires remportées par les Médicis, il en fit jusques au nombre de vingt piéces, où il travailla avec beaucoup de soin. Il est vrai qu'il

y en a deux ou trois qui ne font pas finies. Il grava aussi les sept pechez mortels en quatre feüilles, d'après Bernardin Pochet, Peintre Florentin : ce sont des meilleures choses qu'il ait faites au burin.

Pendant qu'il s'appliquoit à ces travaux, il rendoit toûjours ses visites à Alfonse Parigi & à *Canta-Gallina*. Le dernier avoit une pratique merveilleuse à bien dessiner à la plume, en grand & en petit ; & l'autre avoit gravé plusieurs Scénes de Comédies, des Balets & des Carousels representez devant le Grand Duc. A leur exemple Callot commença à dessiner en petit. Il eut pour cela un génie si heureux, qu'il ne mit guéres à les surpasser : aussi a-t'on vû dans la suite, comment il s'est rendu incomparable dans cette sorte de travail. Ce fut alors qu'il résolut de quitter le burin, pour s'appliquer entiérement à graver à l'eau-forte, en jugeant que c'étoit un veritable moyen de pouvoir mettre au jour, avec plus de facilité, de grandes Ordonnances, & de produire beaucoup plus d'Ouvrages, qui s'exécutant plus promptement qu'au burin, reçoivent aussi bien mieux l'esprit & le feu que l'Ouvrier leur inspire.

La premiére piéce qu'il fit, fut Saint Manssu, Evêque de Thoul, qui ressuscite un jeune Prince, mort subitement en joüant à

& sur les Ouvrages des Peintres. 369

à la paûme. Dans l'estampe qu'on en voit, il y a plusieurs figures & un païsage, où paroît dans l'éloignement le palais Episcopal de la ville de Thoul. Comme il n'avoit pas encore une entiére pratique de l'eau forte, cette piéce est presque toute au burin : aussi est-il très-important qu'un Graveur à l'eau forte, manie fort bien le burin, & sçache comment il faut couper le cuivre, afin de réparer les manquemens qui peuvent arriver par le défaut du vernis, de l'eau forte, ou quelque autre accident, & aussi pour retoucher & pour donner plus ou moins de force aux endroits qui peuvent en avoir besoin ; & c'est ce que Callot sçavoit faire excellemment bien.

En ce tems-là, les Princes d'Italie étoient fort curieux de faire representer des Comedies & des Balets, avec des décorations de théatre magnifiques, particuliérement le Duc de Florence, qui entretenoit des Ingenieurs & Machinistes très-sçavans, lesquels dans cette Cour, s'acquitoient alors de ces entreprises, mieux qu'en autre Cour de l'Europe. Le Grand Duc ayant voulu qu'on gravât de ces sortes de spectacles qu'il avoit fait representer, Callot en fit six planches, qui furent trouvées tellement au dessus de celles de *Canta-Gallina* & d'Alfonse Parigi,

Q v que

que le Duc de Florence ne voulut plus se servir dans ces occasions, d'autre Graveur que de Callot : de sorte qu'il fit ensuite quatre piéces d'un Carousel. Et comme quelque-tems après, on representa encore à Florence une magnifique Comedie de Soliman, il en grava les décorations en six piéces, qui surpassent tout ce qu'il avoit fait auparavant, tant pour la conduite & l'intelligence de l'Architecture, que pour la disposition & l'esprit qu'on voit dans les petites figures. M. Vivot, Controlleur de la Maison du Roi, intelligent & curieux en Peinture, en a gardé long-tems toutes les études de la main de Callot, lesquelles le Sieur Silvestre conserve presentement avec plusieurs autres desseins de cet excellent homme, qui grava ensuite une Tentation de Saint Antoine, d'environ quinze pouces de long. Cette estampe est rare, parce qu'on ne sçait ce qu'il fit de la planche, qui ne se trouve plus.

Il representa en quatre feüilles, les navires & les galeres du Grand Duc. Il fit, pour l'instruction des jeunes Peintres, un livre de Caprices, où dans chaque planche on voit le trait simple de la figure, & la figure finie. Il grava un païsage & trois differens sacrifices dans de petites ovales. Il fit un cartouche ou espece d'éventail,

dans

dans lequel il a représenté un Carousel & des feux d'artifices, qui paroissent sur le fleuve d'Arne, qui passe au milieu de la ville de Florence. Il grava aussi un catafalque, & la cérémonie qui fut faite à Florence, par l'ordre du Grand Duc, pour les obsèques de l'Empereur Mathias.

Entre les piéces qu'il fit en petit, on considere avec admiration le martyre des Innocens, à cause de la quantité de figures, & la délicatesse du travail. Mais une des plus recherchées, & que l'on estime davantage, c'est la grande Foire qui se tient tous les ans à la Madone de l'Imprunette, à sept mille de Florence, où les habitans de l'Etat du Grand Duc & des autres lieux circonvoisins ne manquent point de se rendre. Callot n'avoit qu'environ vingt-sept ans, lorsqu'il en fit le dessein, où il representa, avec des expressions divertissantes & agréables, tout ce qui se passe à cette Foire. Il employa beaucoup de tems à graver cette planche, tant à cause du grand travail qu'il y a, que du soin qu'il prit à la bien faire. L'eau forte ayant manqué en bien des endroits, il fut obligé d'en reparer les fautes avec le burin. Il en dédia les estampes au Duc de Florence, Cosme de Médicis, lequel étant décedé peu de tems après, Callot commença de méditer son retour en Lorraine.

raine. Et comme le Prince Charles qui venoit de Rome, le vit en passant à Florence, & lui promit, que s'il vouloit retourner à Nancy, il lui feroit donner de bons appointemens par le Duc Henri de Lorraine son beau-pere, cela le fit encore plûtôt resoudre à quitter l'Italie ; de sorte que sans differer davantage, il se mit à la suite de ce Prince, & retourna en son païs.

Il fut reçû de ses parens avec bien de la joye, & le Prince Charles l'ayant presenté au Duc de Lorraine, il en reçût un accueil très-favorable, avec une honnête pension, & promesse qu'il ne seroit pas moins consideré de lui qu'il l'avoit été du feu Duc de Florence, pour la memoire duquel Callot avoit beaucoup de veneration.

Ses parens, pour l'arrêter à l'avenir plus fortement auprès d'eux, penserent à le marier ; & ayant jetté les yeux sur une jeune Demoiselle, nommée Catherine Kuttinger, qui tiroit son origine d'une noble famille de Marsal, la lui firent épouser en 1625. étant alors âgé de trente-deux ans. Il n'eut pas la satisfaction d'avoir des enfans de son mariage ; mais en récompense il eut l'avantage d'en produire un si grand nombre d'autres de son esprit & de sa main, lesquels ne mourront point,

point, qu'on peut dire qu'il a laissé une postérité beaucoup plus glorieuse pour lui, que celle que beaucoup de peres laissent après eux, dans des enfans, qui souvent ne leur font guéres d'honneur.

Comme il avoit fait beaucoup d'études en Italie, & qu'il en avoit apporté un grand nombre de desseins, il s'en aidoit heureusement dans les ouvrages qu'il continuoit de faire.

Il fut le premier qui se servit du vernis dur; car avant lui, les Graveurs à l'eau forte n'employoient que du vernis mol. Mais pendant qu'il étoit à Florence, ayant examiné le vernis des faiseurs de luts, & observé comme il se seche & durcit promtement, il crut qu'il pourroit en faire un bon usage. En ayant essayé, il trouva qu'en effet il étoit beaucoup plus propre pour les ouvrages qu'il faisoit, que le vernis mol, tant parce que l'aiguille & l'échope gravent plus nettement sur cette sorte de vernis, qu'à cause qu'on est plus assûré de ne le pas gâter, lorsqu'en travaillant on appuye la main dessus. Outre cela, on a l'avantage de n'y mettre l'eau forte; que quand on veut, pouvant laisser six mois & un an tout entier, une planche avec le vernis dessus, sans y toucher. Ce qui ne se peut faire sur le vernis mol, où l'eau forte ne mord pas, si on ne la met aussi-tôt

tôt qu'on a gravé, ou peu de tems après.

On peut encore ajoûter à ces considerations, que pour ce qui regarde l'Architecture, on tire des lignes beaucoup mieux sur le vernis dur, où toutes choses, comme j'ai dit, s'y gravent plus nettement. Il est vrai que pour le païsage qui se doit toucher d'une maniere libre & facile, il paroît plus moëleux & moins sec, lorsqu'on se sert du vernis mol.

Toutes ces raisons firent que dans la suite Callot ne se servit plus que du vernis dur; & comme les faiseurs d'instrumens en tenoient la composition fort secrette, il en apporta une assez bonne quantité, lorsqu'il revint en Lorraine, & en fit encore venir depuis, quand il en eut besoin. Mais ensuite Abraham Bosse a donné au public le moyen de le faire.

Ce fut aussi, après avoir consideré le pavé du Dome de Sienne, fait par Duccio, qu'il se proposa de ne faire souvent qu'un seul trait, pour graver les figures, grossissant plus ou moins les traits, avec l'aiguille ou l'échope, sans se servir de hachûres, voyant que dans les petites choses particulierement, cela faisoit un bon effet, & les representoit avec plus de netteté. En quoi il a été imité depuis, non seulement dans de petites figures, & par des Graveurs à l'eau forte; mais dans de grandes ordon-

ordonnances, & par des Graveurs au burin.

Les premiers ouvrages qu'il fit à son arrivée en Lorraine, furent les images de tous les Saints de l'année, au nombre de trois cent quatre-vingt-douze. Il regrava ensuite les Caprices qu'il avoit déja faits à Florence ; un autre Caprice de Pantalons & de Comediens, au nombre de vingt-quatre piéces, dont il avoit fait les desseins en Italie ; un autre Caprice de Bossus, qui contient vingt-une piéces ; un livre de douze piéces, representant la Noblesse ; un autre de Gueux, de vingt-cinq piéces. C'étoit dans les tems qu'il vouloit se délasser l'esprit, & souvent à la lumiere de la lampe, qu'il travailloit à ces differentes fantaisies, choisissant des sujets extraordinaires & ridicules pour se divertir. Et comme il sçavoit que ce qui peut faire rire, se trouve toûjours dans quelque difformité & dans quelque défaut, il jugeoit fort bien que l'unique moyen de divertir & de donner du plaisir à ceux qui verroient ses Caprices, étoit de marquer quelque chose de défectueux & de difforme ; mais pourtant de le marquer d'une maniere qui ne fût pas défectueuse. C'est aussi ce qu'il a fait si parfaitement, qu'on a donné le nom de postures de Callot, à toutes celles que l'on voit representées.

Il fit ensuite deux livres d'Emblêmes: l'un à l'honneur de la Vierge, & l'autre au sujet de la vie solitaire & religieuse. Il regrava encore une fois la Foire de l'Imprunette, qu'il avoit faite à Florence; & une autre plus petite, qu'on appelle la Fête de Village, que néanmoins quelques-uns veulent qu'il ait faite en Italie.

Mais je deviendrois ennuyeux, si je m'arrêtois à vous dire tout ce qu'il grava à Nancy, depuis son retour de Florence. Quand vous voudrez avoir le plaisir d'admirer l'abondance des pensées de cet excellent homme, la fertilité de son génie, & cet art admirable qu'il avoit à representer en petit, des sujets très-grands & très-amples ; vous pourrez considerer ce qu'il a gravé dans de petits ronds, concernant la Vie de la Vierge & la Passion de Notre-Seigneur.

Alors Pymandre m'interrompant, Il est vrai, dit-il, qu'en considerant autrefois ces petits ouvrages de Callot, je les regardois comme l'effet d'un art consommé, & comme des pieces accomplies, admirant avec combien d'industrie il avoit reduit en petit, de si grands sujets.

Ce qu'on nomme la grande Passion, repris-je, est un ouvrage dont il avoit fait toutes les études à Florence. Il n'en a gravé que sept piéces, & l'on ne sçait par quelle

quelle rencontre ce travail est demeuré imparfait. Cependant l'on a à Paris la suite des desseins qu'il en avoit faits, & qui sont tous finis. Mais il seroit difficile, en les gravant, d'en conserver l'esprit & la beauté, & de ne les pas rendre fort differens de ceux que Callot a gravez.

Le Carousel qui se fit à Nancy, & qu'il grava pour le Duc de Lorraine en dix pièces, & la grande ruë où ce Carousel se fit, sont des ouvrages les plus beaux qui soient sortis de sa main.

Ce fut au sujet de ce Carousel, qu'il eut un different avec un Peintre de Nancy, nommé de RUET, qui étoit nouvellement arrivé d'Italie. C'étoit un homme ambitieux & entreprenant, lequel ayant la faveur du Prince de Falsebourg, fils naturel du Duc Charles III. qui regnoit alors, étoit aussi fort consideré du Duc.

Il étoit riche, & on l'a vû à Paris avec un train & un équipage de grand Seigneur. Ses biens & sa faveur le rendant considerable, le rendoient aussi plus hardi à user de son credit, & vouloir s'attribuer une souveraine autorité sur tous ceux qui travailloient pour les divertissemens du Duc. Comme il prétendoit que ce fût d'après ses desseins que Callot gravât ses planches, & que Callot lui resistoit fortement, ne voulant rien faire que de son invention, ils eurent

eurent de grandes contestations ; mais enfin il fallut que de Ruet cedât à Callot, qui demeura le maître des desseins & de la gravure de toutes ces sortes d'ouvrages qu'il fit pour le Duc de Lorraine.

Sa reputation se répendant par toute l'Europe, l'Infante des Païs-Bas le fit venir à Bruxelles, lorsque le Marquis de Spinola assiégeoit Breda, afin de dessiner le siége de cette Ville ; ce qu'il fit, & le grava ensuite. Ce travail qui est un des plus considerables qu'il ait faits, fut cause qu'il vint en France en 1628, où par l'ordre du Roi il alla dessiner le siége de la Rochelle & celui de l'Isle de Ré, qu'il vint graver à Paris, & fit six planches de chaque siége, comme il avoit fait du siége de Breda. Les six planches se joignent ensemble, & ne font qu'un seul sujet. Pendant qu'il s'occupoit à ce grand ouvrage, il ne laissoit pas d'en faire encore quelques autres plus petits, pour se délasser. Entre autres choses, il dessina deux Vûës du Pontneuf. Il grava aussi le Combat de Veillane, donné par le Maréchal d'Effiat.

Après avoir achevé de graver le siége de la Rochelle & de l'Isle de Ré, & en avoir été bien recompensé du Roi, il s'en retourna à Nancy, où il se mit à travailler plus qu'auparavant. Ce fut donc depuis son retour en Lorraine, qu'entr'autres ouvrages

vrages, il fit la Vie de la Vierge en quatorze piéces, le Martyre des Apôtres, un livre de Fantaisies, & un autre de l'Art Militaire. Il donna au public douze piéces du Nouveau Testament, l'Enfant prodigue, Moyse qui passe la Mer Rouge, & les Miseres de la Guerre, en grand & en petit. Il y a dix-huit planches des premieres, & six planches des autres, qui sont des plus belles choses qu'il ait faites. Il grava aussi une Tentation de Saint Antoine, differente de celle qu'il avoit faite à Florence.

Je ne finirois point, si j'entreprenois de vous dire tout ce qu'il a fait; le nombre en est si grand, que j'aurois peine à m'en souvenir: car l'on compte jusques à treize cent quatre-vingts piéces, & il ne se trouve aucun Graveur qui en ait autant fait dans l'espace d'une vie aussi courte qu'a été la sienne. Il est vrai que Tempeste a gravé jusques à dix-huit cens piéces ; mais il a vécu plus long-tems, & tout ce qu'il a fait, n'est pas également bien, ni d'une maniere aussi finie & agreable, que ce qu'on voit de Callot. Si ce dernier ne fût point mort si jeune, il nous auroit laissé toute l'Histoire de l'Ancien Testament, & le reste du Nouveau, qu'il méditoit de faire.

Lorsque feu Monsieur le Duc d'Orleans
Gaston

Gaston de France, se retira en Lorraine; il lui fit graver plusieurs planches des Monnoyes; & prenant plaisir à le voir travailler, il voulut qu'il lui montrât à dessiner. Pour cela, il alloit tous les jours avec le Comte de Maulévrier au logis de Callot, où il passoit deux heures de tems à dessiner. Le Sieur Sylvestre a quarante-deux desseins à la plume, de ceux que Callot faisoit alors pour Monsieur le Duc d'Orleans.

Le Roi ayant assiégé & reduit à son obéïssance la ville de Nancy en 1631. envoya querir Callot, & lui proposa de representer cette nouvelle conquête, comme il avoit fait la prise de la Rochelle; mais Callot pria Sa Majesté, avec beaucoup de respect, de vouloir l'en dispenser, parce qu'il étoit Lorrain, & qu'il croyoit ne devoir rien faire contre l'honneur de son Prince & contre son païs. Le Roi reçût son excuse, disant que le Duc de Lorraine étoit bien-heureux d'avoir des sujets si fidéles & si affectionnez. Quelques Courtisans n'approuvant pas le refus qu'il avoit fait, dirent assez haut qu'il falloit l'obliger d'obéïr aux volontez de Sa Majesté; ce que Callot ayant entendu, il répondit aussi-tôt avec beaucoup de courage, qu'il se couperoit plûtôt le pouce que de faire quelque chose contre son
hon-

& sur les Ouvrages des Peintres. 381

honneur, si on vouloit le contraindre.

Le Roi bien loin de souffrir qu'on lui fit aucune violence, le traita toûjours fort favorablement; & pour l'attirer en France, lui fit offrir mille écus de pension, s'il vouloit s'attacher à son service. Callot remercia le Roi, assûrant ceux qui lui parlerent, qu'il seroit toûjours prêt d'employer les talens que Dieu lui avoit donnez, à travailler pour la gloire de Sa Majesté; mais qu'il ne pouvoit quitter l'établissement qu'il avoit dans le lieu de sa naissance.

Toutefois comme dans la suite il vit le mauvais état où la Lorraine fut reduite après la prise de Nancy, il faisoit dessein de se retirer à Florence avec sa femme, pour y vivre, & travailler en repos le reste de ses jours; mais sa mort renversa ses desseins. Quoiqu'il fût fort reglé dans ses mœurs & dans sa maniere de vivre, il n'avoit pas une santé bien forte. Il étoit incommodé d'un mal d'estomac, causé par son travail ordinaire, & par la fatigue qu'il avoit long-tems soufferte, en gravant toûjours courbé. Aussi quelques années avant sa mort, il gravoit debout, & sur un chevalet, comme travaillent les Peintres.

Il regloit si bien son tems, que se levant d'assez grand matin, il alloit aussitôt avec son frere aîné se promener hors

la

la Ville. Ensuite, après avoir entendu la Messe, il travailloit jusques à l'heure du dîner. Incontinent après midi, il faisoit quelques visites, pour ne se pas mettre sitôt au travail : après quoi il reprenoit son ouvrage jusques au soir, ayant presque toûjours quelques personnes de ses amis qui le voyoient travailler, & s'entretenoient avec lui.

Cependant, soit que l'incommodité qu'il avoit soufferte dès sa jeunesse d'avoir l'estomac ployé, ou que quelqu'autre cause lui eût fait naître une croissance de chair qui grossit dans son estomac, cet accident augmenta de telle sorte, qu'il en mourut le 28. Mars 1635. âgé de quarante-trois ans. Il fut enterré dans le Cloître des Cordeliers de Nancy, au même endroit où ses parens avoient leur sepulture. Sa femme & son frere lui firent dresser une Epitaphe, où il est peint à demi-corps sur une table de marbre noir. On voit son portrait gravé par Michel Lasne, qui le donna au public, en 1629. étant alors âgé de trente-six ans, au dessous duquel est son éloge.

Depuis que Callot fut de retour à Nancy, après avoir achevé de graver le siége de la Rochelle & de l'Isle de Ré, dont il avoit vendu les planches au Sieur de Lorme, Medecin de feu Monsieur le Duc d'Or-

d'Orléans, il envoya à Paris toutes les autres planches qu'il fit, à son ami Israël Henriet, avec lequel il s'étoit accommodé, & qui en debitoit les estampes avec plusieurs autres qu'il avoit déja eûës auparavant.

Israël étoit aussi natif de Nancy ; mais son pere, nommé Claude, étoit de Châlons en Champagne, & assez bon Peintre. C'est lui qui avoit peint les vitres de l'Eglise Cathedrale de Châlons, & qu'on estimoit beaucoup, tant pour le dessein, que pour le bel apprêt des couleurs. On voit à Paris des ouvrages de sa façon. Il copia plusieurs fois un tableau d'André del Sarte, qui est en rond, où est representée la Vierge, tenant le petit Jesus, avec Saint Joseph & Saint Jean ; & ce qu'il a fait, est si bien copié, qu'il passe souvent pour original. En 1596. étant alors âgé de quarante-cinq ans, il fut appellé au service du Duc de Lorraine Charles II. qui par les bons traitemens qu'il lui fit, l'obligea de s'établir à Nancy, où il est mort, & enterré aux Cordeliers, dans le même Cloître où Callot a eu sa sepulture.

Il laissa deux fils, dont l'un étoit Israël, qui apprit de lui les commencemens du dessein, avec Jacques Callot, Bellange & de Ruet, dont je vous ai déja parlé.

Israël étoit encore fort jeune, quand il alla à Rome, où il se mit à peindre sous Tempeste, avec de Ruet, des batailles & des chasses. Etant de retour en Lorraine, il demeura quelque tems à Nancy, puis vint à Paris travailler sous Duchesne, Peintre, qui logeoit à Luxembourg. Le Poussin y demeuroit aussi alors, qui ne faisoit que commencer à peindre; mais il n'y fut pas long tems, & s'en alla à Rome.

Israël s'étant étudié à dessiner dans la maniere de Callot, plusieurs personnes de qualité desirerent apprendre de lui cette sorte de travail à la plume, commode & agreable, principalement pour des campemens d'armée, & pour occuper ceux qui ne veulent dessiner que pour leur divertissement. Voyant qu'il en tiroit plus d'utilité qu'à faire des tableaux, il y donna tout son tems, & ensuite se mit aussi à debiter les ouvrages de Callot. Pendant que Callot demeura à Paris, ils logeoient ensemble au Petit-Bourbon. Et quand ils se separerent, ils convinrent, comme je vous ai dit, que tout ce que Callot graveroit dorénavant, seroit pour Israël; ce qui fut executé ponctuellement. Car toutes les planches qu'il fit depuis son retour, vinrent entre les mains de son ami; & comme après sa mort il s'en trouva deux qui n'avoient pas encore eu l'eau forte, Israël
la

& sur les Ouvrages des Peintres. 385

la fit donner par Colignon, qui avoit été disciple de Callot, & par lequel il fit ensuite graver à l'eau forte dix païsages sur les desseins de son maître. Ce Colignon a gravé plusieurs autres choses d'après Callot, & dans sa maniere.

Mais celui qui l'a imité le mieux, a été Etienne Labelle de Florence. Son pere étoit Orfévre, & lui-même avoit aussi commencé à travailler d'Orfévrerie. Il la quitta pour s'appliquer entierement à la Gravûre. *Canta Gallina* fut son premier Maître. Après avoir gravé beaucoup d'ouvrages à Rome & à Florence, il vint à Paris en 1642. à la suite d'un Resident de Florence. Lorsqu'il eût demeuré quelque tems à se divertir, voyant qu'il commençoit à manquer d'argent, il se mit à travailler, & fit un livre de combats de mer & de batailles, qu'il porta chez un Marchand de la ruë Saint Jacques, nommé Chartres ; mais n'ayant pû convenir du prix, Colignon & un nommé Goyrand, lui conseillerent d'aller trouver Israël pour lequel ils travailloient, ce qu'il fit ; & lui ayant fait voir son ouvrage, il en reçût plus qu'il n'en demandoit, & ensuite continua de graver pour lui.

Comme Israël Sylvestre, neveu d'Israël Henriet, arriva de Rome, & qu'il travailla aussi pour son oncle, il fit amitié avec

Labelle, & logerent ensemble. Peu de tems après, Labelle fut envoyé par le Cardinal de Richelieu pour dessiner la ville d'Arras, & representer comme elle fut assiégée & prise par l'armée du Roi, en 1640. ce qu'il grava après être de retour à Paris. Il fit aussi un voyage en Hollande, où il pensa gâter sa belle maniere de graver, en voulant imiter celle de Rimbrans; mais on la lui fit bien-tôt quitter, pour reprendre celle de Callot, qu'il avoit toûjours suivie.

Lorsque l'Ambassadeur de Pologne vint en France, pour le mariage du Roi de Pologne & de la Princesse Marie, Labelle dessina l'entrée & la magnifique cavalcade des Polonois. Comme l'ouvrage étoit trop grand, il n'entreprit pas de la graver, ainsi qu'il avoit fait autrefois à Rome, celle que l'Ambassadeur de Pologne y fit sous le Pape Urbain VIII. en 1633.

Durant dix ou douze ans que Labelle demeura à Paris, il fit quantité d'ouvrages, tant pour Israël Henriet, que pour d'autres particuliers.

Le Sieur Hesselin, Maître de la Chambre aux Deniers, lui fit faire plusieurs desseins, entr'autres un livre entier de Balets & de Mascarades, qui est à Versailles, avec les autres livres du Cabinet du Roi.

Ses affaires domestiques l'ayant obligé
de

de retourner à Florence, il y fut favorablement reçû du Grand Duc, dernier mort, qui lui donna une pension. Pendant le reste de sa vie, qui fut assez languissante, il ne laissa pas de faire plusieurs ouvrages, entr'autres, des sujets de balet à cheval pour le Duc de Modéne. Après avoir long-tems souffert de grands maux de tête, il mourut vers l'année 1664. Israël Henriet étoit mort dès l'an 1661. & comme Israël Sylvestre son neveu, & seul heritier, posseda après sa mort tous les desseins & les planches que son oncle avoit euës de Callot & de Labelle, il acheta ensuite tout ce que la veuve Callot avoit à Nancy, & quelques autres planches que Labelle avoit faites depuis son retour à Florence ; & c'est en étudiant les originaux de ces excellens Graveurs, & sur leur exemple, que le Sieur Sylvestre, qui montre à dessiner à Monseigneur le Dauphin, a si bien formé sa maniere, qu'on voit des pieces de lui qui ne cedent à nulle autre.

Mais revenons à nos Peintres. JEAN LE CLERC de Nancy étoit du tems de Callot, & peignoit pour le Duc Henry de Lorraine. Il avoit demeuré plus de vingt ans en Italie, & travaillé long-tems sous Charles Venitien, duquel il avoit si bien pris la maniere, qu'il a fait des tableaux qui ont

ont passé pour être de la main de son maître. Il acquit tant d'estime à Venise, qu'il y fut fait Chevalier de Saint Marc.

On voit à Nancy plusieurs tableaux de sa façon, particulierement dans l'Eglise des Jésuites. Il peignoit avec beaucoup de facilité. Il mourut en 1633. âgé de quarante-cinq à quarante-six ans.

Je vous ai déja parlé de JEAN ROTHAMER, de Munic en Baviere, qui avoit travaillé sous le Tintoret. Après avoir long-tems demeuré en Italie, il retourna en Allemagne. Il faisoit assez bien les petites figures.

Dans ces tems-là VARIN, originaire d'Amiens, peignoit à Paris. Il a fait le tableau du grand Autel des Carmes Déchauffez, proche Luxembourg. Le Poussin avoit travaillé sous lui.

JACQUES BLANCHART étoit alors en grande reputation pour la beauté de son coloris, & sa maniere de peindre, fraîche & agreable. Il étoit né à Paris au mois de Septembre 1600. Sa mere avoit un frere nommé Nicolas Bolleri, qui étoit Peintre : ce fut de lui que Jacques Blanchart étant fort jeune, apprit les commencemens de la Peinture. Il n'avoit pas fait encore un grand progrès, lors qu'âgé de vingt ans, il sortit de Paris, pour aller en Italie. Etant arrivé à Lyon, il s'engagea

avec

avec un Peintre nommé Horace le Blanc. Pendant deux ou trois ans qu'il travailla sous lui, il se fortifia beaucoup dans la pratique de son art. Horace ayant été appellé par le Duc d'Angoulême pour peindre la galerie de sa maison de Gros-Bois, à quatre lieuës de Paris, Blanchart qui n'avoit pas voulu le suivre, demeura encore quelque tems à Lyon pour achever des ouvrages que son maître avoit commencez : de sorte qu'il n'arriva à Rome qu'à la fin d'Octobre 1624. avec son frere, qui l'étoit allé joindre à dessein d'embrasser la même profession. Après avoir séjourné dix huit mois à Rome, il passa à Venise, où touché de la beauté des tableaux qu'on y voit, particulierement de ceux du Titien, il resolut d'en faire toute son étude. Il demeura deux ans à Venise, pendant lesquels un noble Venitien le fit travailler dans une maison qu'il avoit à la campagne. Mais comme il se vit mal recompensé des tableaux qu'il avoit faits, il quitta Venise, & passa à Turin, où il s'arrêta quelque tems. Ensuite ayant resolu de revenir en France, il se rendit à Lyon, où ses amis l'obligerent à faire quelques ouvrages. Il fit le portrait d'Horace le Blanc, sous lequel il avoit peint avant que d'aller à Rome. Horace fit aussi celui de Blanchart. Cependant comme ses

parens souhaitoient de le voir, il revint à Paris. Aussi-tôt qu'il commença à travailler, sa maniere de peindre fut si agreable à tout le monde, que chacun voulut avoir quelque chose de sa main. Il fit pour la Communauté des Peintres un Saint Jean dans l'Isle de Pathmos; & pour un Couvent de Religieuses de la ville de Cognac en Gascogne, une Assomption de la Vierge. Ces deux tableaux furent les premiers qui lui acquirent l'estime des Sçavans. Ensuite il travailla à plusieurs autres ouvrages. Il peignit pour le Sieur Barbier une petite galerie dans la maison qui appartient aujourd'hui au President Perault; & ensuite pour Monsieur de Bullion, Surintendant des Finances, une galerie basse, où il representa les douze mois de l'année, sous des compositions de figures grandes comme nature. On voit dans l'Eglise de Notre-Dame un tableau de la descente du Saint Esprit, qui fut presenté un premier jour de Mai. Il a fait quantité de Vierges à demi-corps; & comme il sçavoit leur donner des expressions fort agreables, plusieurs personnes étoient bien-aises d'en avoir de sa main. Il étoit dans la vigueur de son âge, & recherché de tout le monde, lorsqu'il fut attaqué d'une fievre avec une fluxion sur la poitrine, dont il mourut âgé de trente-huit ans.

ans. Il fut marié deux fois, & eut de sa premiere femme un fils & deux filles. Le fils embrassa de bonne heure la profession de son pere, dans laquelle il travaille aujourd'hui avec estime. Le pere ne vécut que quinze mois avec sa seconde femme, & n'en eut point d'enfans. Il se plaisoit beaucoup à peindre des femmes nuës, & avoit une si grande facilité à les bien representer, qu'on lui a vû peindre une figure entiere, grande comme nature, en deux ou trois heures de tems. Sa partie principale étoit la couleur.

Comme je cessai de parler, j'ai vû plusieurs fois, dit Pymandre, la galerie basse de l'Hôtel de Bullion ; mais il y en a une au-dessus qu'on estime aussi beaucoup. Elle est, repartis-je, de la main de Vouët. L'on peut dire que ces deux hommes qui ont travaillé en même tems, & de manieres bien differentes, ont été d'excellens Peintres, & qu'ils ont beaucoup contribué à remettre en France le bon goût de la Peinture, & à élever cet Art au point où il est aujourd'hui. Car lorsqu'ils revinrent d'Italie, ils firent voir des tableaux d'une maniere toute autre que celle dans laquelle l'on étoit alors tombé en France ; & comme ils se servoient heureusement des connoissances qu'ils avoient acquises, on découvroit dans leurs ouvrages des marques

VII. *Entretien sur les Vies*

du bon goût, que l'on doit chercher dans la Peinture.

SIMON VOUET arriva à Paris en 1627. & comme il y vint par l'ordre du Roi, avec la qualité de son premier Peintre, il entra tout d'un coup dans les grands emplois, & fut suivi de tous les Peintres qui vouloient travailler, & des jeunes gens qui cherchoient à s'instruire. Il étoit de Paris. Son pere, nommé Laurent, étoit un Peintre assez mediocre, sous lequel néanmoins il avoit appris les principes de la peinture. Mais son génie le portant à considerer lui-même la nature, & à observer les ouvrages des meilleurs maîtres, il se rendit si capable, que dès l'âge de quatorze ans, il fut choisi pour aller Angleterre, faire le portrait d'une Dame de grande qualité, qui étoit sortie de France pour se retirer à Londres.

Quelques années après, Monsieur de Harlay, Baron de Sancy, nommé par le Roi pour son Ambassadeur à Constantinople, le mena avec lui, avec intention de lui faire peindre le Grand Seigneur. Comme la chose n'étoit pas aisée à exécuter, à cause de la difficulté qu'on a de le voir, Vouët qui n'avoit pas alors plus de vingt-un an, eut besoin de toute la force de son imagination & du secours de sa memoire, pour se bien acquiter de sa commission;

car

car il ne le pût voir qu'une seule fois, lorsqu'il donna audience à l'Ambassadeur. Cependant il l'observa si bien pendant ce peu de tems, qu'étant de retour il en fit un portrait si ressemblant, que Monsieur de Sancy, & tous ceux qui avoient vû le Grand Seigneur, en furent très-satisfaits. Il fit encore plusieurs autres portraits, pendant un an qu'il demeura à Constantinople, après quoi il partit de Pera, au mois de Novembre 1612. & arriva à Venise avec des lettres de recommendation pour les Ambassadeurs & les Ministres de Sa Majesté qui étoient en Italie, desquels il fut fort bien reçû.

Ayant séjourné à Venise jusques à la fin de l'année 1613. il alla à Rome. A peine avoit-il commencé d'y travailler, que le Roi Loüis XIII. informé par la Reine sa mere, à qui on avoit fait connoître les belles dispositions de Voüet, le gratifia d'une pension de quatre cent francs, pour faciliter ses études. Et comme il se perfectionnoit de jour en jour, le Roi augmenta aussi de tems en tems sa pension. Il fit un voyage à Gennes, en 1620. où il travailla pendant un an pour les Seigneurs Doria, & pour quelques autres personnes. Etant de retour à Rome, il fut élû Prince de l'Academie de Saint Luc, en 1624. Cette élection fut en partie cause de la

mort de l'Antiveduto. Car ayant été depossedé par la brigue du Padoüan & d'autres ses ennemis, qui firent connoître qu'il avoit dessein de donner à une personne de qualité le tableau de Saint Luc, fait par Raphaël, & mettre en sa place une copie qu'il avoit faite : cette fâcheuse affaire le toucha si sensiblement, que le chagrin qu'il en eut, abregea ses jours, & mourut environ deux ans après, âgé de cinquante-cinq ans. Ce n'étoit pas un Peintre, dont les ouvrages fussent assez considerables pour vous en parler ; il s'étoit seulement mis en credit, parce qu'il avoit de l'esprit, & qu'il peignoit assez bien une tête.

Mais pour revenir à Vouët, en 1626. il épousa sa premiere femme, nommée Virginie *di Vezzo Velletrano*. Elle étoit jeune & intelligente dans la Peinture, dont elle faisoit profession par les soins que Vouët en avoit pris.

Pendant près de treize ans qu'il demeura à Rome, il fit plusieurs tableaux. Vous avez vû celui qui est dans l'Eglise de Saint Pierre, au grand Autel de la Chapelle où les Chanoines font tous les jours l'Office ; comme aussi ce qu'il a peint à Saint Laurent *in Lucina*.

Le Roi ayant résolu de se servir de lui, tant pour les Peintures necessaires à faire dans ses Maisons Royales, que pour la con-

conduite des patrons de Tapisserie, auquels Sa Majesté vouloit que l'on travaillât; Monsieur de Bethune, alors Ambassadeur à Rome, eut ordre au commencement de l'année 1627. de le faire partir pour venir en France; ce qu'il fit avec sa femme & une petite fille qui n'avoit encore que quatre mois. Il amena aussi avec lui le pere & la mere de sa femme. Le pere nommé *Pompeo di Vezzo*, demeura malade à Orleans; & Vouët ayant pris les devans, & cheminé avec plus de diligence, arriva à Paris le 25. Novembre. Il fut favorablement reçû du Roi & de la Reine sa mere, qui vouloit le faire travailler à Luxembourg. On lui donna un logement dans les galeries du Louvre, où le Président de Fourcy, Surintendant des Bâtimens, l'instala.

Lorsqu'il eût donné ordre à ses affaires, il fit venir sa femme & le reste de sa famille, qui étoit demeurée à Orleans pour avoir soin de son beau-pere, qui mourut peu de tems après y être arrivé. Vouët avoit aussi amené avec lui deux de ses Eleves; l'un nommé Jacques l'Homme, de Troye en Champagne, & l'autre Jean-Baptiste Molle, Italien. Il commença à faire pour Sa Majesté des desseins de Tapisserie qu'il faisoit exécuter, tant à huile qu'à détrempe. Bien qu'il s'occupât encore

core à d'autres grands ouvrages, il ne laissa pas d'employer un tems considerable à faire des portraits, parce que le Roi prenant plaisir à le voir travailler, lui faisoit faire ceux de plusieurs Seigneurs de la Cour, & des Officiers de sa Maison, lesquels il representoit au pastel. Cette sorte de travail étant propre & assez promte, Sa Majesté voulut que Vouët lui apprît à dessiner & à peindre de cette maniere, afin de pouvoir se divertir à faire les portraits de ses plus familiers Courtisans. Le Roi s'y appliqua quelque tems, & y réüssit si bien qu'on en voit qu'il a faits, qui sont fort ressemblans.

Comme cela donnoit à Vouët une occasion favorable de voir souvent le Roi, il s'acquit par-là les bonnes graces de Sa Majesté, qui l'honora de nouvelles gratifications, & augmenta ses gages. Les Ministres & les plus grands Seigneurs du Royaume, vouloient avoir quelque chose de sa main. En 1632. il commença de peindre pour le Cardinal de Richelieu, la galerie & une Chapelle de son Palais à Paris, & une Chapelle en sa maison de Ruel. Il avoit déja travaillé à Chilly pour le Maréchal d'Effiat, alors Surintendant des Finances, & fait pour le Président de Fourcy plusieurs ouvrages en sa maison de Chessy.

& sur les Ouvrages des Peintres. 397

Pendant les années 1634. & 1635. il fit chez Monsieur de Bullion, Surintendant des Finances, cette grande galerie haute, dont vous me parliez tantôt, & un cabinet qui la separe d'avec la chambre. Ces lieux sont richement ornez, & l'on en peut regarder les tableaux comme des plus considerables que Vouët ait faits.

Il a representé l'Histoire d'Ulysse dans la galerie. Il fit encore pour le même Surintendant quelques ouvrages de Peinture, dans une galerie & dans un cabinet de son Château de Videville.

En 1638. & 1639. il peignit pour Monsieur le Chancelier Seguier, deux galeries & une Chapelle en son Hôtel à Paris. Il fit aussi plusieurs tableaux & d'autres ornemens dans le Palais Royal, pendant la Regence de la feuë Reine mere du Roi. Le nombre des tableaux qu'il a faits pour divers particuliers, est trop grand pour me souvenir de tous. Il en envoya en Angleterre pour le Roi Charles I. très-connoissant & amateur des beaux arts, lequel eût bien souhaité pouvoir attirer ce Peintre auprès de lui.

Il n'y a guéres d'Eglises, de Palais & de Maisons considerables à Paris, qui ne soient ornées de ses ouvrages. Le tableau du grand Autel de Saint Eustache est de sa main, comme aussi celui de Saint Nicolas

las des Champs. Il y en a à Saint Mederic, aux Carmelites de la ruë Chapon, aux Jésuites de la ruë Saint Antoine, au Noviciat, & en plusieurs autres Eglises & Chapelles. Il a fait un grand nombre de Vierges, & avoit même un talent particulier pour les bien representer.

Sa premiere femme étant morte au mois d'Octobre 1638. il en prit une seconde à la fin de Juin 1640. De la premiere il eut quatre enfans, deux filles & deux garçons. L'aînée des filles, née à Rome, a été mariée à François Tortebat, Peintre; la deuxiéme, à Michel Dorigni, aussi Peintre. Le plus jeune des garçons a suivi la profession de son pere. Il eut de sa seconde femme trois enfans, dont il ne reste qu'un garçon. Les quatre enfans de son premier lit, sont representez dans le revers d'une medaille, où est le portrait de leur pere & de leur mere, que fit un nommé Bouthemy Orfévre, & très habile Sculpteur.

Voüet, après avoir vécu cinquante-neuf ans & près de six mois, mourut le 5. de Juin 1641. & fut enterré dans l'Eglise de Saint Jean en Gréve.

Non seulement on lui est obligé, comme je vous ai dit, d'avoir fait revivre en France la bonne maniere de peindre; mais encore d'avoir fait un grand nombre d'Eleves, dont plusieurs se sont rendus considerables

derables dans la Peinture & dans les autres professions qu'ils ont embrassées, dépendantes du dessein.

Son frere AUBIN VOUET, qui s'étoit instruit sous lui en Italie, fut un des premiers qu'il forma dans sa maniere. Il a travaillé à Paris dans le Cloître des Feüillans de la ruë Saint Honoré; & ensuite à Saint Germain en Laye dans la Chapelle, & en quelques autres lieux du Château. Il mourut avant son frere, âgé de quarante-deux ans. Il eut encore un autre frere, nommé CLAUDE, aussi Peintre. Charles Meslin, dit le Lorrain, François Dupuis d'Auvergne, & Jacques l'Homme, que je viens de nommer, avoient étudié à Rome sous Simon Vouët. Le nombre de ceux qui ont travaillé sous lui, est trop grand pour vous les nommer tous; néanmoins, vous ne serez peut-être pas fâché que je vous en fasse remarquer quelques-uns que vous avez connus, & d'autres qui travaillent encore aujourd'hui avec reputation. Je vous en dirai les noms sans ordre, & selon qu'il m'en souviendra. Noël Quilletié, dans les commencemens tâchoit d'imiter son maître; Nicolas Ninet & de l'Estain, qui étoient de Troye en Champagne; Remy Wibert Champenois; Henry Salé de Picardie; Charles le Brun de Paris, aujourd'hui premier Peintre du Roi.

Roi. En 1631. François Perrier de Saint Jean de l'Aune, au retour de son premier voyage d'Italie, travailla sous Vouët; le Frere Joseph Feüillant avoit aussi peint sous Vouët, avant que d'aller à Rome, où il se noya dans le Tybre; Pierre Mignard de Troye en Champagne; Nicolas Chaperon de Châteaudun; Charles Person Lorrain; Michel Corneille d'Orleans; Eustache le Sueur Parisien; Michel Dorigny de Saint Quentin; Charles d'Offin Lorrain; François Tortebat de Paris; Jacques Belly de Chartres; Loüis Beaurepere; Alfonse du Fresnoy de Paris. Quantité de jeunes hommes alloient apprendre sous lui à dessiner, comme Loüis du Guernier de Paris; André le Nôtre, Hanse, du Moustier, Valié, Lombard, Besnard, Vivot, Siccot, Nicolas Strabre, Perelle l'aîné, & plusieurs autres, dont je ne puis pas me souvenir, & que je n'ai pas connus.

Comme il faisoit faire des patrons de Tapisserie de toutes sortes de façons, il employoit encore plusieurs Peintres à travailler sous ses desseins, aux païsages, aux animaux, & aux ornemens. Entre ceux-là, je puis vous nommer Juste d'Egmont & Vandrisse, Flamands; Scalberge, Pastel, Belin, Vanboucle, Bellange, Cotelle.

Sa premiere femme montra à dessiner à

quel-

& sur les Ouvrages des Peintres. 401

quelques Demoiselles ; entr'autres à une des filles du Sieur Metheseau Architecte du Roi, & à la Demoiselle Strabre.

J'ai vû, comme vous pouvez croire, dit Pymandre, plusieurs ouvrages de Vouët. J'en ai vû de diverses façons, & il me souvient du tems qu'il travailloit pour le Cardinal de Richelieu dans sa galerie, commencée par Champagne, pour lequel le Cardinal avoit alors plus d'inclination que pour Vouët. Mais sans vouloir nous flater, pour faire honneur à la Nation, comme ont fait ceux qui ont écrit des Peintres étrangers, ni élever les uns au desavantage des autres ; dites-moi, je vous prie, quels étoient les talens de ce Peintre.

Je vous dirai franchement, repartis-je, que pour ce qui regarde l'invention, il n'avoit pas un genie facile & aisé ; & j'ai même oüi dire à quelques-uns de ses plus sçavans Eleves, qu'il ne pouvoit ordonner un tableau sans voir le naturel. Ce n'est pas qu'il n'ait fait des dispositions de Figures assez agreables, parce qu'il cherchoit à imiter ce qu'il avoit vû de Paul Veronese : mais cependant il n'avoit pas un goût exquis dans les Ordonnances, non plus que dans le Dessein, quoiqu'en certaines parties il ait été assez correct. Il ignoroit la Pespective, & ne sçavoit ni l'union & l'amitié des couleurs, ni l'enten-
te

té des ombres & des lumieres. Ce qu'il y a de plus à estimer dans ses tableaux, est la beauté & la fraîcheur de son pinceau, qui paroît beaucoup dans ce qu'il a peint à l'Hôtel Seguier, chez Monsieur de Bullion, & pour le Maréchal d'Aumont. Sa premiere maniere tenoit de celle du Valentin, & il a fait dans ce goût-là des tableaux qui ont beaucoup de force. Mais ce que l'on peut dire le plus à sa gloire, c'est que les preceptes excellens de ce sçavant homme formerent d'habiles gens; & l'on reconnoît, comme je vous ai dit, que ce fut de son tems que la Peinture commença de paroître ici avec un air plus beau & plus noble qu'elle n'avoit fait.

En France, comme en Italie, les Peintres & les Curieux étoient partagez sur les differentes manieres qui excelloient en ce tems-là. Les uns étoient pour le dessein & les fortes expressions, & les autres pour la couleur & la douceur du pinceau. Cependant le goût de tous en general étoit beaucoup meilleur qu'il n'avoit été auparavant. Car soit dans le dessein, soit dans la couleur, on estimoit la maniere d'Italie; & on n'étoit pas si passionné qu'on avoit été pour les Peintures de Flandres, principalement pour celles qui ne traitoient pas des sujets nobles, &
qui

qui ne representoient que des choses basses, quoiqu'alors il y eût des Peintres qui s'appliquassent à ces sortes de compositions avec beaucoup de soin.

Entre ceux qui avoient bien de la vogue dans les Païs-Bas, VOLFAR n'étoit pas des moindres, bien qu'il ne se vît de lui que des choses de peu de merite. Vanmol étoit son disciple. Pour VANBALE qui travailloit aussi alors, il peignoit toute sorte d'Histoires; mais veritablement d'une maniere assez commune, & tout-à-fait Flamande.

PIETRE NOEFS pere & fils, Hollandois, representoient des perspectives, & les faisoient avec beaucoup d'art, & le pere encore mieux que le fils. Il y avoit aussi STENUIX, qui travailloit en petit, & qui peignoit fort bien l'Architecture, particulierement des nuits & des lieux obscurs éclairez par la lumiere du feu, ou de quelques flambeaux. Il eut un fils qui fut Peintre, & qui suivit sa maniere. Il est vrai que dans ces petits sujets, ils n'ont pas laissé de faire des choses dignes d'estime, parce que les couleurs & les lumieres y sont fort bien observées, & que le tems qu'ils ont mis à les faire, merite qu'on les considere.

Vous pouvez voir dans le cabinet de Monsieur le Nostre, un tableau d'un nommé

mé STABEN, qui travailloit en petit dans le même tems, dont la composition vous surprendra pour le grand travail qu'on y voit. Ce tableau n'est que d'une mediocre grandeur. Il represente la galerie d'un curieux, dans laquelle sont disposez des cabinets, des meubles; mais sur tout plusieurs tableaux si delicatement faits & si finis, qu'on y voit distinctement tous les sujets qu'ils traitent, & qui cependant ne laissent pas d'être diminuez de force & de teintes, selon leurs diverses situations & les degrez d'éloignement, avec une entente admirable.

Vers l'an 1640. BRAW Hollandois mourut, lorsqu'il étoit encore dans la fleur de son âge. Il peignoit ordinairement des preneurs de tabac, & des sujets d'yvrognerie : en cela il se peignoit lui-même, & faisoit l'image de la vie qu'il menoit. Les Flamands estiment beaucoup ses ouvrages. BOTS ou BOTTE qui faisoit assez bien le païsage, mourut vers le même tems.

Mais celui de tous les Peintres de Flandres qui a eu le plus de reputation, a été PIERRE PAUL RUBENS. Il étoit d'Anvers, & né d'une honnête famille. Son pere nommé Jean Rubens étoit Docteur en Droit, & exerça souvent dans sa ville la Charge d'Echevin, où l'on ne met que des personnes d'une capacité & d'une probité

bité connuë Les guerres civiles qui troubloient les Païs-Bas, lui firent quitter sa Charge, & abandonner la ville d'Anvers pour se retirer à Cologne, où sa femme accoucha d'un fils (1) le jour de Saint Pierre & Saint Paul ; ce qui fut cause qu'on lui donna au baptême les noms de ces deux Apôtres.

Si-tôt qu'il fut en âge d'aller aux écoles, son pere ne manqua pas à le faire instruire avec beaucoup de soin. Il apprit si bien la Langue Latine, qu'en peu de tems il la parloit en perfection. Quelques années après, la ville d'Anvers ayant été assiégée par le Duc de Parme, & reduite à l'obéïssance du Roi d'Espagne, Rubens le pere resolut aussi-tôt d'y retourner avec toute sa famille. Comme son fils étoit déja assez grand & bien fait, la Comtesse de Lalain le demanda pour être son page; mais il ne demeura pas long-tems auprès d'elle. L'occupation des pages, & leur maniere de vivre, souvent licencieuse, n'étoient pas conformes aux nobles inclinations qui commençoient à paroître en lui. De sorte qu'il sortit de chez la Comtesse ; & son pere étant mort, Rubens témoigna à sa mere l'amour qu'il avoit pour la Peinture, & la pria de vouloir bien qu'il embrassât cette profession. Elle le mit
auprès

(1) L'an 1577.

auprès d'*Adam Van-Noort*, Peintre assez passable ; mais dont l'humeur brutale & libertine ne plût pas à ce jeune homme. Il en sortit pour entrer chez *Otto Venius*, dont je viens de vous parler, lequel étoit en grande reputation, non seulement pour l'excellence de son pinceau ; mais pour la conduite de sa vie & pour ses bonnes mœurs. Rubens profita des qualitez d'un si digne maître, & après s'être rendu très-capable dans son art, resolut d'aller en Italie (1). Il étoit âgé de 23. ans, lorsqu'il partit d'Anvers. Comme il avoit été bien élevé, & qu'il sçavoit de quelle maniere il faut vivre avec les gens de qualité, il trouvoit une entrée libre chez tous les Princes & les grands Seigneurs par où il passoit. Ayant été favorablement reçû de Vincent de Gonzague, Duc de Mantouë & de Montferrat, il s'attacha à son service. Ce Prince eut tant d'estime & d'affection pour lui, qu'il l'employa souvent à des commissions honorables. Il le choisit pour aller en Espagne vers Philippe III. lui presenter un superbe Carosse, avec un attelage de sept chevaux, richement enharnachez, & plusieurs autres presens de grand prix. Rubens s'acquita si dignement de sa commission, que dès ce tems-là le Roi d'Espagne le considera, & eut beau-
coup

(1) En 1600.

coup d'estime pour lui. Le Duc n'en fut pas moins satisfait, & après son retour lui en donna des marques en plusieurs rencontres. Ce fut par son ordre qu'il alla à Rome, où il copia plusieurs tableaux. Il travailla aussi dans l'Eglise de Sainte Croix de Jerusalem, où il fit divers Ouvrages de son invention. Ensuite étant passé à Venise, il étudia particuliérement après les Ouvrages du Titien & de Paul Veronese. Etant de retour à Rome, il fit dans l'Eglise neuve des Peres de l'Oratoire, le tableau du grand Autel, & deux autres tableaux qui sont aux deux côtez du Chœur. La premiére pensée de l'un de ces tableaux se voit dans l'Abbaye de Saint Michel d'Anvers, où il en fit present à son retour d'Italie.

Au sortir de Rome il alla à Génes, & il y demeura plus qu'en aucun lieu d'Italie. Ce fut là, qu'il fit quantité de portraits, & plusieurs tableaux, tant pour l'Eglise des PP. Jesuites, que pour divers particuliers. Il s'appliqua aussi à l'étude de l'Architecture, levant les plans & les élevations des plus belles Eglises, & des Palais les plus considerables, qu'il fit graver depuis, & dont il mit au jour un Livre.

Pendant qu'il travailloit à Génes, il eut avis que sa mere étoit fort malade. Il partit

partit en diligence pour se rendre auprès d'elle (1); mais il n'eût pas la consolation de la voir: car elle étoit déjà morte avant qu'il arrivât. La douleur qu'il en eût fut très-grande; & pour y trouver quelque soulagement, il se retira dans l'Abbaye de Saint Michel, où éloigné du commerce du monde, il demeura quelque tems à étudier & à peindre.

Il avoit dessein de retourner à Mantoüe: mais il fut arrêté, tant par l'Archiduc Albert, & par l'Infante Isabelle, qui vouloient se servir de lui, que par d'autres personnes de consideration qui lui proposoient plusieurs Ouvrages. Ce fut ce qui le fit resoudre à s'établir en son païs, & à épouser une Demoiselle nommée Elisabeth Brant, fille du Sieur Brant, Docteur en Droit, & Greffier de la ville d'Anvers. Il acheta une maison qu'il fit peindre par dehors, & qu'il orna par dedans, de Statuës antiques qu'il faisoit venir d'Italie. Son cabinet étoit rempli d'agathes, de medailles, & d'autres raretez très-riches: de sorte que sa maison étoit une des plus belles & des plus magnifiques de la Ville.

Comme il étoit d'une complexion vigoureuse & infatigable au travail, il s'occupoit continuellement ou à dessiner, ou à pein-

(1) L'an 1609.

à peindre, ou à l'étude des bons Livres; & même pendant qu'il peignoit, il se faisoit lire quelque Livre d'Histoire, de Philosophie, ou de Poësie. Cela remplissoit son esprit de belles notions, & lui donnoit une connoissance generale de quantité de choses qu'un excellent Peintre doit sçavoir. Aussi avoit-il un grand avantage pour s'instruire à fond sur toutes sortes de sujets, puisqu'il entendoit & parloit fort bien sept sortes de Langues; ce qui le faisoit considerer de tout le monde, & même lui donnoit occasion de servir son Prince en plusieurs affaires importantes. Il peignit dans la ville d'Anvers en differens endroits. Il fit un tableau dans l'Eglise des Dominiquains, où il representa les quatre Docteurs de l'Eglise. Dans une des Paroisses, il peignit Notre Seigneur, qu'on éleve sur la Croix, & en plusieurs autres lieux il traita divers autres sujets. Ce fut en ce même téms, que par l'ordre de l'Archiduc, il alla à Bruxelles, où il fit quelques tableaux dans son Oratoire, & qu'à son retour il entreprit ces grands Ouvrages qu'on voit dans l'Eglise des Jesuites d'Anvers. Il representa dans le tableau du grand Autel, Saint Ignace qui chasse le demon du corps d'un possedé; & dans un autre, il peignit Saint François Xavier, qui convertit les peuples des Indes à la Foi

Catholique. Il fit encore divers autres tableaux dans la même Eglise.

Sur la fin de l'année 1620. la Reine Marie de Medicis, étant de retour à Paris, voulant faire embellir son nouveau Palais de Luxembourg, resolut d'en faire peindre une des Galeries. Comme la réputation de Rubens étoit alors fort grande, il fut choisi pour un Ouvrage si considerable.

La Reine envoya en Flandres, pour l'obliger de venir à Paris, où lorsqu'il fut arrivé, & qu'il eût arrêté les sujets qu'il devoit traiter, il commença par les desseins ou esquisses que j'ai autrefois vûs chez l'Abbé de Saint Ambroise ; & ensuite il se mit à travailler aux grands tableaux.

Il y a si long-tems, interrompit Pymandre, que je n'ai été à Luxembourg, que j'ai presque perdu le souvenir des tableaux dont vous voulez parler. Vous me ferez plaisir de m'en dire quelque chose, en attendant que je puisse un jour les voir encore avec vous.

Vous sçavez bien, repris-je, que c'est l'histoire de la Reine Marie de Medicis, qu'il a representée depuis sa naissance jusques à l'accommodement qui fut fait à Angoulême entr'elle & le Roi son fils, en 1620. Et parce que cette galerie est percée de côté & d'autre par des fenêtres qui donnent

& sur les Ouvrages des Peintres. 411
nent sur le jardin & sur la cour, les tableaux sont placez contre les trumeaux & entre les fenêtres. Ils ont neuf pieds de large sur dix pieds de haut. Il y en a dix de chaque côté, & un au bout de la galerie.

Dans le premier, qui est en entrant & du côté du jardin, on voit les trois Parques qui filent la vie de la Reine en presence de Jupiter & de Junon, qui paroissent dans le ciel. Deux des Parques sont assises sur des nuages; & la troisiéme qui est à terre, tire le fil de la vie de la Princesse, que les deux autres filent.

Le second tableau, represente la naissance de la Reine. On voit la Déesse Lucine tenant un flambeau, laquelle après avoir rendu l'accouchement heureux, met l'enfant entre les mains d'une femme qui est assise, & qui la regarde avec admiration. Cette femme represente la ville de Florence. Il y a plusieurs figures symboliques, par lesquelles le Peintre a cru enrichir son sujet.

Ensuite voulant figurer l'éducation de la Princesse, il la represente fort jeune auprès de Minerve qui lui apprend à lire. D'un côté est un jeune homme qui touche une basse de viole, pour signifier comme on doit de bonne heure enseigner à mettre d'accord les passions de l'ame, & dès la jeunesse regler toutes les actions de

S ij la

la vie, afin de ne rien faire qu'avec ordre & mesure. De l'autre côté sont les trois Graces, dont l'une tient une couronne de laurier. Au dessus on voit Mercure, le Dieu de l'Eloquence, lequel descend du Ciel. Il y a sur le devant du tableau plusieurs instrumens propres aux Arts liberaux; & dans le fond est un rocher percé d'une grande ouverture, d'où sort de l'eau, & par où passe la lumiére qui éclaire les Graces, & répand un grand jour sur la beauté de leurs carnations. Il est vrai que ces trois figures ne sont plus aujourd'hui telles qu'elles étoient autrefois, parce que depuis quelques années on les a couvertes de legers vétemens; & par des sentimens d'une modestie Chrétienne, on a cru devoir retrencher, non pas aux yeux des Sçavans, mais au plaisir des sensuels, ce que l'Art avoit rendu de très-accompli dans les corps de ces trois Graces, qui assûrément étoient les plus beaux que ce Peintre ait jamais faits. On peut même regarder ce tableau comme un des principaux de la galerie, & où le Peintre a pris plus de soin.

Dans la peinture qui suit, on voit l'Amour & le Dieu Hymen representé par un jeune homme couronné de fleurs, & tenant un flambeau. Ils paroissent tous deux en l'air, tenant le portrait de la Reine qu'ils

qu'ils presentent au Roi Henri IV. Ce Prince est debout, couvert d'armes très-riches & très-éclatantes. Il regarde avec plaisir ce portrait, dont l'Amour lui fait remarquer toutes les graces & les beautez. Une femme representant la France, est debout auprès du Roi. Elle a un casque en tête; son vêtement est un manteau de couleur bleuë, semé de fleurs-de-lis d'or. En regardant ce portrait avec attention, elle semble solliciter le Roi à le bien considerer. Jupiter & Junon sont assis dans le Ciel sur un nuage; & aux pieds du Roi, il y a deux petits Amours, dont l'un tient son casque, & l'autre son bouclier.

Le cinquiéme tableau represente le mariage de leurs Majestez, celebré à Florence, au mois d'Octobre 1600. Comme la cérémonie se fit dans une Eglise, on voit à l'Autel le Cardinal Aldobrandin, Legat & neveu du Pape Clement VIII. Il est revétu de ses habits Pontificaux. La Reine est devant lui, couverte d'une robbe blanche, enrichie de fleurs d'or, avec un voile sur la tête, & le Grand Duc son oncle, qui au nom du Roi l'épouse, & lui met un anneau au doigt. L'Hymen couronné de fleurs, & tenant un flambeau à la main, porte la queuë de la Reine. La Grande Duchesse, la Duchesse de Mantoüe,

toüe, & plusieurs autres Dames sont à sa suite. Entre les Seigneurs François, on reconnoît M. de Bellegarde & M. de Sillery.

On voit dans le sixiéme tableau, la Reine qui arrive à Marseille. La France, sous la figure d'une belle femme, couverte d'un manteau bleu, semé de fleurs de lis d'or, la reçoit avec joye. L'Evêque de la Ville vient au devant d'elle avec le dais qu'on lui presente. La Renommée paroît en l'air, qui sonne de la trompette pour annoncer l'arrivée de Sa Majesté ; & aux bords de la mer on voit Neptune, accompagné de Syrenes & de Tritons qui l'ont suivie.

Vous sçavez que ce fut le 3. Novembre de l'an 1600. que la Reine debarqua à Marseille, où le Roi avoit envoyé au devant d'elle, pour la recevoir, le Duc de Guise, Gouverneur de la Province, les Cardinaux de Joyeuse, de Gondy, de Sourdis, & plusieurs Prelats. Le Connétable de Montmorenci, le Chancelier, les Ducs de Nemours & de Vantadour s'y trouverent, avec la Duchesse de Nemours, la Duchesse de Guise & sa fille Loüise, qui fut depuis la Princesse de Conti, & quantité d'autres Seigneurs & Dames, qui accompagnerent la Reine à Lyon, où elle arriva, le 2. Décembre. Le Roi n'y étoit pas, & ne s'y rendit que le 9. du même mois

mois sur le soir, auquel jour le mariage fut accompli.

Dans le septiéme tableau, le Peintre a représenté ce mariage d'une maniére poëtique. Le Roi & la Reine, sous les figures de Jupiter & de Junon, sont peints dans le Ciel, assis sur des nuages. Derriere eux on voit le Dieu Hymen & plusieurs petits Amours, qui portent des flambeaux allumez. Au dessous il y a une femme vétuë de pourpre : elle est assise dans un char, tiré par des lions, & accompagné de deux Amours qui regardent en haut, & qui admirent les nouveaux mariez. C'est la ville de Lyon qu'on a voulu representer par cette figure, qui est dans un char.

La naissance du Roi Loüis XIII. arrivée à Fontainebleau le 17. Septembre 1601. fait le sujet du huitiéme tableau. C'est un des plus considerables qui soit dans la galerie, pour la belle expression de joye & de douleur qu'on voit sur le visage de la Reine, qui regarde le nouveau né. Une femme représentant la Justice, le tient entre ses bras, & semble le donner comme en dépôt entre les mains du bon Genie, figuré par un jeune homme qui a un serpent autour de ses bras. Derriere le lit de la Reine, est une autre figure d'un jeune homme, ayant des aîles au dos, &

un air riant. Il soûtient une grande draperie attachée au tronc d'un arbre ; & entre cette draperie & le Génie, on voit une femme telle qu'on peint la Fortune, qui tient un gouvernail. Apollon paroît dans le Ciel, assis dans un char tiré par quatre chevaux.

Le Roi Henri IV. avant sa mort, avoit projetté de grands desseins : mais avant que de rien entreprendre, il vouloit mettre le gouvernement du Royaume entre les mains de la Reine, & lui donner pour principaux Conseillers les deux premiers Officiers de la Couronne, sçavoir le Connétable & le Chancelier. C'est dans le neuviéme tableau qu'on a figuré comme me le Roi témoignant ses intentions à la Reine, lui donna l'Etat à gouverner : ce que le Peintre a representé en peignant le Roi qui met entre les mains de la Reine un Globe d'azur semé de fleurs de lis d'or. Le jeune Dauphin est au milieu d'eux, & & toute la Cour à leur suite.

Pour autoriser davantage la Regence de la Reine, le Roi la fit couronner à Saint Denys, le 13. Mai 1610. La cérémonie fut grande & magnifique. La Reine parut vétuë d'un grand manteau de velours bleu, tout semé de fleurs de lis d'or. Celui de Madame, fille aînée de France, & celui de la Reine Marguerite avoient qua-
tre

tre rangs de fleurs de lis sur les bords. Les autres Princesses du Sang en demandoient trois, mais ne les pûrent obtenir. La Reine fut conduite à l'Autel, par les Cardinaux de Gondy & de Sourdis, pour être sacrée & couronnée. Messieurs de Souvré & de Bethune, portoient les pans de son manteau, pour Monsieur le Dauphin & pour Monsieur le Duc d'Anjou, qui tenoit la place de Monsieur le Duc d'Orleans, alors malade. Le Prince de Conti portoit la Couronne, le Duc de Vantadour le Sceptre, & le Chevalier de Vendôme la Main de Justice.

La Princesse de Conti & la Duchesse de Montpensier, portoient la queuë du manteau de la Reine. Le Cardinal de Joyeuse officioit; & ce fut lui, qui après avoir sacré la Reine, lui mit la Couronne sur la tête. C'est ce moment-là, que Rubens a representé dans le dixiéme tableau, où l'on voit la Reine à genoux qui reçoit la Couronne. Le Dauphin vêtu de blanc & la Princesse sa sœur, sont à ses côtez. La Reine Marguerite est derriére eux, avec toute la Cour. Le Roi paroît à la fenêtre d'une tribune, & quantité de Princes & de grands Seigneurs assistent à cette cérémonie.

Ces dix tableaux remplissent le côté de la galerie qui donne sur le jardin. Au bout

S. v. de

de la même galerie, & dans l'étenduë de sa largeur est un tableau qui contient deux actions ; qui pourtant s'unissent si bien ensemble, qu'elles ne font qu'un même sujet. C'est la mort du Roi, arrivée le Vendredi 14. Mai, & la Regence de la Reine. Vous sçavez que par Arrêt du Parlement elle fut déclarée Regente, le même jour que le Roi fut malheureusement tué ; & que le lendemain 15. de Mai, elle alla, suivie de tous les Grands du Royaume, prendre séance au Palais, où le Roi Loüis XIII. son fils confirma ce qui avoit été fait par l'Arrêt du jour precedent.

La premiére action est representée d'un côté du tableau. On voit le Tems, qui enleve le Roi dans le Ciel, où il est reçû entre les bras de Jupiter, accompagné d'Hercule & de quelques autres Divinitez. La Victoire est assise sur les armes de ce Monarque, ayant à ses pieds un serpent percé de coups. Elle a les mains jointes, & regarde le Roi. La seconde action paroît d'un autre côté, où l'on voit la Reine vétuë de deüil & assise sur un Trône. Elle a auprès d'elle la Prudence, figurée par la Déesse Minerve ; & en l'air est une femme tenant un gouvernail, laquelle represente la Régence. La France, sous la figure d'une femme affligée, & toute la Noblesse un genou à terre, rendent leurs profonds respects

respects à la Reine, & lui donnent des marques de leur obéïssance. Au milieu de tout le tableau sont deux femmes, dont l'une tient la lance du Roi, où est attaché son casque ; & une autre sous la figure de Bellone, qui se desespere, & s'arrache les cheveux.

Dans le douziéme tableau qui est ensuite, & du côté de la cour, le Peintre a voulu representer la conduite de la Reine, & le soin qu'elle prend du Royaume pendant sa Regence : comment elle surmonte tous les mouvemens de la rebellion, & les desordres de l'Etat, representez sous differentes figures monstrueuses. On voit les Dieux de la Fable differemment occupez pour assister la Reine. Apollon & Pallas sont à terre qui combattent contre ces sortes de monstres. L'un les attaque à coups de fléches, & l'autre les perce de sa pique, foulant aux pieds la Discorde, la Fureur, la Tromperie, & les autres vices qui se cachent dans les tenebres, & qui ne sont éclairez que des flambeaux qu'ils tiennent à la main, & d'une lumiére qui environne Apollon, & qui les éblouït.

Les autres Divinitez qui les secondent, paroissent dans le Ciel, sur des nuages. D'un côté est Saturne & Mercure ; & de l'autre on voit Mars & Venus. Jupiter &
Junon

Junon sont proche l'un de l'autre. Junon montre avec le doigt l'Amour, qui conduit le globe du Monde, tiré par les colombes de Venus; & comme cette action est représentée dans l'obscurité de la nuit, on voit Diane dans son char qui éclaire le Ciel, & répand autour d'elle une foible lumière.

Le treiziéme tableau représente la Reine sur un coursier blanc. Elle a un casque sur sa tête, son habit est blanc, couvert d'un manteau de drap d'or. Elle a l'air du visage noble & fier tout ensemble, une contenance majestueuse & assûrée, & paroît comme victorieuse & triomphante, après avoir appaisé tous les desordres du Royaume. On voit dans le Ciel, qui est pur & serain, la Victoire accompagnée de la Force & de la Renommée qui suivent la Reine.

Dans le quatorziéme sujet, on a peint l'échange qui fut fait le 9. Novembre 1615. des deux Reines de France & d'Espagne, Anne d'Autriche, femme du Roi Loüis XIII. & d'Isabelle de France, femme du Roi d'Espagne Philippe IV.

Ces deux Princesses paroissent sur un pont richement paré qui fut dressé sur la riviére de Bidasso ou d'Andaye. Deux femmes vétuës de couleurs differentes, & representant la France & l'Espagne, se donnent

& sur les Ouvrages des Peintres. 421

nent & reçoivent mutuellement les deux nouvelles Reines. Elles sont suivies de la Noblesse de l'un & de l'autre Royaume. On voit en l'air plusieurs jeunes Amours qui tiennent des flambeaux, & qui semblent danser. Au milieu d'eux est la Felicité, sous la figure d'une femme qui répand des richesses sur les deux Reines. Le Dieu du fleuve est sur le devant, accompagné d'un Triton qui sonne d'une conque, & d'une Nymphe qui presente aux deux Reines des branches de corail & des perles.

Vous sçavez bien que le Roi après sa majorité & son mariage, ne laissoit pas de se reposer sur la Reine sa mere, de la conduite de l'Etat, & de l'administration des affaires; & que ce ne fut qu'après la mort du Maréchal d'Ancre, " qu'il pria la Reine mere de trouver bon qu'il prît desormais en main le gouvernail de son Etat, " afin d'essayer à le relever de l'extrémité " où les mauvais conseils dont elle s'étoit " servie, l'avoit precipité ", ainsi qu'il est " porté en termes exprès dans la lettre qu'il écrivit aux Princes éloignez de la Cour, & aux Gouverneurs des Provinces, le 24. Avril 1617. en leur donnant avis de la mort du Maréchal.

Il semble que ce soit à ce sujet que les deux tableaux qui suivent, ayent été faits. Car

Car dans le quinziéme on voit la Reine mere assise sur un Trône, vétuë d'un manteau Royal, & tenant des balances. Minerve est à côté d'elle, accompagnée de l'Amour qui s'appuye sur les genoux de la Reine. Tout proche il y a deux femmes, dont l'une porte les Sceaux, & l'autre une corne d'abondance.

D'un côté est un jeune enfant qui rit, & qui tient attachées l'Ignorance, la Médisance & l'Envie, que le Peintre a representées ; la premiere, avec des oreilles d'âne ; la seconde, sous la figure d'un Satyre qui tire la langue ; & la troisiéme, sous la figure d'une femme fort maigre, renversée à terre.

Parmi ces figures il y a d'autres jeunes enfans, dont l'un tire les oreilles de l'Ignorance, & foule aux pieds l'Envie. D'un autre côté paroît le Tems, qui semble conduire la France dans des tems plus heureux.

Dans le seiziéme tableau, on voit le Roi sur un vaisseau dont il tient le timon que la Reine sa mere lui met entre les mains. Les Vertus sont representées tenans les rames, & faisant aller le vaisseau ; & au haut des voiles est Pallas au milieu de deux étoiles qui representent Castor & Pollux.

Parmi les succès les plus heureux, la Reine

& sur les Ouvrages des Peintres. 425

Reine voulut aussi que le Peintre traçât une image de ses disgraces & de ses divers changemens de fortune. De sorte que dans le dix-septiéme tableau, on voit comme elle se sauva de Blois pour se retirer à Loches, & de-là à Angoulême, où elle fut conduite par le Duc d'Espernon. Pour marquer de quelle maniére elle sortit du château de Blois, on voit une des Dames de sa suite qui descend par une fenêtre dans le fossé, comme avoit fait la Reine. La nuit est représentée sous la figure d'une femme qui couvre la Reine d'un grand manteau noir. A côté de cette Princesse est Pallas avec plusieurs personnes de qualité, & une suite de gardes qui l'environnent. Le Peintre a représenté le Duc d'Espernon qui la reçoit sur le bord du fossé, quoiqu'il ne fût pas present lorsqu'elle sortit du château de Blois : car il l'attendoit près de Montrichard avec soixante Cavaliers pour la conduire à Loches.

Dans le tableau qui suit, l'on a peint l'accommodement de la Reine mere du Roi. Cette Princesse est assise sur un Trône. A l'un de ses côtez est le Cardinal de Guise, & de l'autre une femme vétuë d'une robbe rouge & d'un manteau bleu, ayant un œil sur la tête, & tenant un serpent qui lui entoure le bras. Cette figure apparemment represente la Vigilance : car

l'œil

l'œil ouvert aussi-bien que le serpent est le symbole de la vigilance des Rois. Dans Homere, Nestor avertit Agamemnon de veiller toûjours, & de ne s'endormir pas.

Le Cardinal de la Rochefoucault qui est peint dans le même tableau, montre par l'action qu'il fait, Mercure qui descend du Ciel, & apporte un rameau d'olive pour marque de la paix qui se traite.

Ensuite l'on voit Mercure qui conduit la Reine dans le temple de la Paix, pour se reconcilier avec le Roi son fils. La paix paroît elle-même qui éteint le flambleau de la Guerre sur un amas de toute sorte d'armes, pendant que Mercure presente son caducée à la Reine. D'un côté l'on voit une des Furies qui se desespere, & la Fraude avec plusieurs autres vices qui sont abbatus & tourmentez de rage & de douleur.

Ce fut au château de Cousieres près de Tours, appartenant au Duc de Montbazon, que se fit l'entrevûë & la reconciliation du Roi & de la Reine sa mere, le Mercredi 5. de Septembre 1619. & cela avec toutes sortes de démonstrations d'amour & de tendresse. C'est cette entrevûë que le Peintre a figurée. Le Roi paroît descendre du Ciel vers la Reine mere, qui est assise sur des nuages, où plusieurs petits Zephyrs semblent répandre par leurs

haleines

haleines un air doux & plein d'amour. Proche de la Reine est représentée la Nature même avec de petits enfans nuds ; & dans une grande lumiere, on voit éclater l'Esperance sous la forme d'une belle femme vétuë de verd, assise sur le globe de la France. Plus loin est la Valeur, representée par un jeune homme vétu d'une couleur rougeâtre, lequel abbat l'hydre de la rebellion, & quantité de serpens qui paroissent morts, & enlacez les uns dans les autres.

Enfin dans le dernier tableau paroît le Tems qui découvre la Verité. Le Roi & la Reine mere sont assis dans le Ciel, & le Roi presente à la Reine une couronne de laurier qui environne deux mains jointes, & un cœur au dessus. Le Peintre vraisemblablement a voulu marquer par là l'union parfaite & sincere de leurs Majestez.

Au bout de la galerie, au dessus de la cheminée, la Reine est représentée toute debout sous les habits de Pallas ; & au dessus des portes qui sont aux deux côtez, on a mis les portraits du Prince & de la Princesse ses pere & mere.

Ce fut environ l'an 1625. que Rubens acheva tous ces tableaux, & qu'il les posa dans la galerie. Tous les Peintres, dit alors Pymandre, sont si accoûtumez à traiter

traiter des sujets profanes, qu'il s'en trouve peu, quelque sçavans & judicieux qu'ils soient, qui ne mêlent la Fable parmi les Histoires les plus serieuses, & les actions les plus Chrétiennes. Leur esprit rempli des idées de l'Antiquité payenne, & de l'étude qu'ils ont faite d'après les statuës & les bas reliefs anciens, ne peut quasi rien produire qui n'en reçoive l'impression & le caractere. Car, je vous prie, qu'ont affaire dans l'histoire de Henri IV. & de Marie de Medicis, l'Amour, Hymen, Mercure, les Graces, des Tritons, & des Nereïdes? Et quel rapport ont les Divinitez de la Fable, avec les cérémonies de l'Eglise & nos coûtumes, pour les joindre & les confondre ensemble de la sorte que ce Peintre a fait dans les Ouvrages dont vous venez de parler?

Vous touchez-là un abus, lui repliquai-je, auquel on ne peut trop s'opposer; & c'est une des choses qu'il semble que Rubens devoit éviter plus qu'aucun Peintre, puisqu'il avoit beaucoup d'étude. Cependant, il est vrai qu'il n'a pas employé comme il devoit, tant de belles connoissances qu'il avoit acquises. Comme la plûpart du monde ne regarde les choses que dans l'état qu'elles sont, & ne pense point à celui où elles devroient être, pour être bien, on applaudit trop facilement les hommes, même

& sur les Ouvrages des Peintres. 427.

même ceux qui se sont rendus plus considerables que les autres dans leur profession, sans faire reflexion aux défauts qui se rencontrent dans leurs Ouvrages. Rubens possedoit beaucoup de belles parties, qui le faisoient estimer de tout le monde; & sa reputation étoit si grande, qu'on auroit crû passer pour ridicule, ou pour ignorant, de censurer ses plus grands défauts. Aussi est-il vrai que dans le tems qu'il travailloit, on n'étoit pas si difficile sur la bienséance qu'on l'est aujourd'hui. Car vous sçavez qu'encore qu'on ait beaucoup de respect pour la memoire de ce grand homme, on ne laisse pas de regarder ses tableaux avec moins de prevention qu'on ne faisoit autrefois; & qu'en loüant ce qui est digne de loüange dans tout ce qu'il a peint, on ne dissimule plus les défauts qui s'y trouvent. & l'on remarque assez hardiment ce qui seroit necessaire dans ses Ouvrages pour être plus parfaits. Comme vous avez vû ce que l'on a écrit très-avantageusement sur son sujet dans un livre de Conversations qui a été donné au public, je ne m'étendrai pas à vous parler des particularitez de la vie de ce grand homme, ni des beaux talens qu'il a eus, que l'Auteur de ce livre a remarquez avec beaucoup de soin & d'éloquence. Que si l'amour qu'il a fait paroître pour ce Peintre,

tre, au desavantage même de plusieurs autres des plus excellens, le rend suspect sur les choses qui regardent la Peinture : je ne vous dirai rien qui ne soit conforme à ce qu'un autre Auteur (1) étranger & desinteressé, en a écrit avec beaucoup de jugement, selon le sentiment de tout le monde.

Il reconnoît que Rubens n'étoit pas un Peintre qui eût simplement une pratique de son Art, mais qu'il avoit étudié avec une grande application tout ce qui peut être necessaire à un homme de sa profession. Ce que l'on a bien connu par un Livre qu'il a laissé écrit & dessiné de sa main, où l'on voit qu'outre ses observations sur ce qui regarde l'Optique, les Proportions, l'Anatomie, & l'Architecture ; il contient une recherche exacte des actions de l'homme, lesquelles il a dessinées conformément aux plus belles descriptions qui se trouvent dans les meilleurs Poëtes. Il y a recüeilli tout ce qui a rapport aux batailles, aux naufrages, aux jeux, aux passetems, & à tous les effets que produisent les divers emplois de l'homme, & ses differentes passions. Il a extrait des Ouvrages de Virgile & d'autres Auteurs, plusieurs évenemens qu'il a comparez aux Peintures que Raphaël & d'autres sçavans
Peintres

(1) M. Belloti.

Peintres ont faites de ces mêmes évenemens.

A l'égard du Coloris qui est son principal talent, il travailla avec une liberté de pinceau tout-à-fait surprenante. Il se servit toûjours heureusement de l'étude qu'il avoit faite à Venise après le Titien, Paul Veronese, & le Tintoret, s'attachant à leurs maximes dans la conduite & la distribution des jours, des ombres, & des reflets de lumieres.

Cependant on ne peut pas disconvenir que Rubens n'ait beaucoup manqué dans ce qui regarde la beauté des corps, & souvent même dans la partie du dessein, son genie ne lui permettant point de reformer ce qu'il avoit une fois produit. Ainsi emporté par la rapidité de son naturel vif & impetueux, il ne pensoit pas à donner à ses figures ni de beaux airs de tête, ni de la grace dans les contours qui se trouvent souvent alterez par sa maniére peu étudiée. On voit que la plûpart de ses visages semblent être tous formez sur une même idée qui ne les rend pas assez differens les uns des autres, & moins encore agréables & beaux; mais plûtôt des visages ordinaires & communs, de même que les proportions des corps qui s'éloignent fort de celles des antiques. Les vétemens ne sont point faits avec un beau choix; les plis n'en

n'en sont ni bien jettez, ni bien entendus, ni bien corrects. Cette grande liberté qu'il avoit à peindre, fait voir en plusieurs de ses tableaux plus de pratique de pinceau, que de correction dans les choses où la Nature doit être exactement representée, non seulement dans son dessein, mais aussi dans son coloris, où les teintes des carnations paroissent souvent si fortes & si separées les unes des autres, qu'elles semblent des taches; & dans les reflets des lumiéres, qui rendent les corps comme diaphanes & transparens. Et quoiqu'il estimât beaucoup les Antiques & les Ouvrages de Raphaël, on ne s'apperçoit pas qu'il ait tâché d'imiter ni les unes, ni les autres. Au contraire, on peut dire qu'il s'en éloignoit si fort, que s'il eût copié les statuës d'Apollon, de Venus, ou les Gladiateurs, on ne les auroit pas reconnus, tant sa maniere de dessiner étoit differente de ce goût-là. Cependant comme il porta en Flandres la beauté du coloris des plus excellens Peintres Lombards, & qu'en effet il a fait quantité de grands Ouvrages dignes d'estime, cela le mit en grande consideration pendant qu'il vécut, & merite bien qu'encore aujourd'hui on lui donne place parmi les excellens Peintres, non pas la premiére, de crainte que la possession dans laquelle plusieurs autres

se trouvent de marcher devant lui, ne le fît éloigner d'eux au-delà du rang qu'il doit legitimement tenir.

Outre les tableaux qu'on voit de lui dans le Cabinet du Roi, il y en a encore à Paris chez plusieurs curieux: mais il s'en voit peu qui soient pareils à ceux de Monsieur le Duc de Richelieu, qui touché d'un goût & d'une affection particuliére pour les tableaux de Rubens, a fait une recherche & une dépense digne d'une personne de sa qualité, pour avoir de ce Peintre ceux qu'on estimoit le plus dans les Païs-Bas. De sorte que quand vous voudrez voir ce que Rubens a fait de plus considerable, vous pourrez, sans sortir de Paris, vous donner cette satisfaction, en visitant la galerie du Luxembourg, le Cabinet de Sa Majesté, & celui de l'Hôtel de Richelieu. Dans ce dernier, vous y verrez la chûte des Réprouvez, qui est un tableau d'onze pieds de haut sur six pieds de large ; celui de la chasse des lions ; Susanne avec les deux vieillards ; une Baccanale ; la vûë de Cadix ; la Magdelaine aux pieds de Notre Seigneur, chez Simon le Pharisien ; un bain de Diane ; le Saint Georges, & quelques autres, égaux en merite, qui tous ont été choisis comme les chef-d'œuvres de cet excellent Peintre, & ausquels il n'y a eu que lui qui ait mis la main.

main. Je ne vous en fais pas la description, parce qu'elle a été faite avec beaucoup de soin & d'éloquence par M. de Pile ; & Monsieur le Duc de Richelieu a bien voulu travailler lui-même à celle de la chûte des Réprouvez.

Alors étant demeuré quelque tems sans parler, On peut, dit Pymandre, ajoûter à tout ce que vous avez dit d'avantageux pour Rubens, le merite particulier de sa personne qui le distingua infiniment de tous les Peintres de son tems. Car ayant beaucoup d'esprit, & un esprit bien tourné pour la Cour & pour les affaires, il se rendit agreable à tout le monde, & capable d'entrer dans les negociations. Sur cela je vous puis dire ce que j'ai appris en Angleterre & en Hollande, touchant sa conduite dans les emplois dont il fut honoré.

L'inclination naturelle qu'il avoit toûjours euë à prendre connoissance des affaires les plus importantes qui se passoient alors en Europe, particuliérement de celles qui regardoient l'Etat & le Gouvernement des Provinces-Unies, fit qu'étant d'ailleurs fort consideré de l'Infante des Païs-Bas, elle le choisit en 1628. pour aller en Espagne informer le Roi de ce qui se passoit en Flandres, & lui faire connoître en particulier ce qui étoit alors de plus

plus expedient pour le service de Sa Majesté. Ce fut dans les conferences qu'il eut avec le Comte Duc d'Olivarez & le Marquis de Spinola, qu'il fit paroître sa capacité, & combien il étoit propre à traiter des interêts de l'Etat: en sorte que le Roi l'ayant chargé de commissions secretes pour son service, le Duc d'Olivarez lui fit present, de la part de Sa Majesté Catholique, d'un diamant de grand prix, & de la Charge de Secretaire du Conseil Privé, dont il lui fit expedier des lettres pour lui & pour son fils.

Lorsqu'il fut de retour en Flandres, le premier emploi qu'on lui donna, fut pour negocier une tréve qu'on avoit proposée entre le Roi d'Espagne & les Etats des Provinces-Unies, au sujet de laquelle il fit quelques voyages en Hollande, sous prétexte néanmoins d'autres affaires qui le regardoient en son particulier. Il s'étoit conduit avec tant de prudence, qu'il avoit fort avancé cette négociation, lorsque la mort du Prince Maurice de Nassau arriva, qui fit que le traité ne pût être achevé.

L'amitié que Rubens avoit liée avec le Duc de Bouquinquan, pendant qu'ils étoient tous deux à Paris, fut cause que le Roi d'Espagne & le Comte Duc trouverent à propos de l'envoyer en Angleterre, où sous prétexte d'y faire un voyage

de son propre mouvement, il tâcheroit en allant rendre ses respects au Roi, de découvrir en quelle disposition il étoit à l'égard de l'Espagne, & s'il ne pourroit point consentir à un traité de paix entre les deux Couronnes. On lui donna une instruction avec des lettres de créance, pour s'en servir comme il le jugeroit à propos. Rubens se conduisit avec tant de prudence & d'adresse, qu'après avoir vû le Roi plusieurs fois, & l'avoir entretenu de choses indifferentes, il trouva enfin une occasion propre pour lui parler en particulier, & pour lui faire entendre adroitement que le Roi son Maître consentiroit volontiers à un traité de paix pour le bien commun de leurs Sujets.

Le Roi d'Angleterre l'écouta favorablement; & lui ayant demandé s'il avoit ordre de lui en parler, Rubens lui repliqua que si cette proposition lui étoit agréable, il s'ouvriroit d'avantage. Sa Majesté l'ayant assûré qu'elle l'écouteroit volontiers, il lui découvrit les intentions du Roi son Maître, & lui fit voir ses lettres de créance.

Le Roi, pour montrer qu'il agréoit ses propositions, lui donna à l'heure même son cordon avec un riche diamant, & nomma quelques-uns de son Conseil, pour conferer avec lui sur les articles de la paix.

Rubens,

Rubens, à ce que j'ai appris, fit paroître en cette rencontre beaucoup de conduite & de jugement. Car en peu de tems il mit les choses en si bon état & si secretement, que le traité de paix fut conclu entre les deux Couronnes, pendant les mois de Novembre & de Decembre 1630.

Le Roi d'Angleterre envoya Milord François Cottington, pour la jurer en Espagne entre les mains du Roi, qui de sa part envoya Dom Carlos Colonna en Angleterre, pour le même sujet.

Et pour faire voir combien Rubens se rendit agreable aux deux Rois par cette negociation, c'est que celui de la Grande-Bretagne le fit Chevalier, lui donna l'épée avec laquelle il avoit fait la cérémonie, & lui fit present d'un service de vaisselle d'argent d'un prix considerable. Le Roi d'Espagne de son côté, lui confirma le titre de Chevalier par des Lettres patentes, & joignit beaucoup d'autres graces à celles qu'il avoit déjà reçûës de lui & de l'Infante.

Quelque tems après il arriva que la Reine Marie de Médicis & Monsieur, frere unique du Roi Loüis XIII. sortirent de France, & se retirerent à Bruxelles. Rubens ayant l'honneur d'en être particuliérement connu, l'Infante se servoit ordinairement de lui, pour leur faire sçavoir

voir ses intentions & celles du Roi d'Espagne, dans toutes les rencontres qui se presentoient. Et comme la Cour de Bruxelles étoit alors en trouble par la guerre des Hollandois, qui avoient pris Mastrich, le Marquis d'Aytona ne trouva pas de meilleur moyen pour les amuser, que de faire derechef quelque ouverture de paix ou de tréve avec les Etats. Cette negociation fut secretement commise à Rubens, qui agit si bien, que les Hollandois consentirent d'entrer en conference avec les Députez des Etats Generaux des Provinces de l'obéïssance du Roi Catholique. C'étoit donc par de semblables services, & par ces emplois honorables, que Rubens augmentoit tous les jours en consideration & en richesses. Ainsi on le doit regarder, non seulement comme un excellent Peintre, mais comme un personnage d'un merite singulier.

Il faut aussi avoüer, repartis-je, que parmi les grands talens qui l'avoient rendu digne de tant d'honneurs, il avoit des qualitez, qui au lieu de lui attirer l'envie de ses pareils, le faisoient aimer de tout le monde. Car j'ai sçû de personnes qui l'ont connu particulierement, que bien loin de s'élever avec vanité & avec orgüeil au dessus des autres Peintres à cause de sa grande fortune, il traitoit avec eux d'une
maniére

& sur les Ouvrages des Peintres. 437

manière si honnête & si familière, qu'il paroissoit toûjours leur égal. Et comme il étoit d'un naturel doux & obligeant, il n'avoit pas de plus grand plaisir que de rendre service à tout le monde.

S'il sçavoit se conduire & se soûtenir avec dignité dans les affaires qui regardoient l'Etat, & dans toutes ses negociations, il ne laissoit pas d'agir avec éclat dans sa manière ordinaire de vivre, & dans ses actions domestiques & familieres, mais sans affectation; & sans chercher à se distinguer de ceux de sa profession, il se comportoit en toutes choses comme un veritable homme d'honneur.

Il vendit au Duc de Bouquinquan la plûpart des medailles, des tableaux, & des autres curiositez antiques qu'il avoit amassées.

Vous sçavez qu'il fut marié deux fois. Ayant perdu sa premiére femme en 1626. il en épousa depuis une seconde, nommée Helene Fourmont. Il eut des fils de l'une & de l'autre. L'aîné fut Secretaire du Conseil Privé, & les autres étoient encore jeunes quand il mourut. Comme la goute le prit, & que son corps se trouva accablé de diverses autres infirmitez, il ne pût plus travailler à de grands Ouvrages. Cependant il ne laissoit pas de délasser toûjours son esprit à quelque chose. Il fit,

T iij

à l'instance du Magistrat d'Anvers, les desseins des arcs de triomphes & des autres décorations que l'on prepara pour l'entrée du Cardinal Infant, frere du Roi Philippe IV. lesquels on a gravez, & dont il y a un livre. Ce sont les dernières pièces considerables qui sont sorties de sa main.

Enfin, comme il avoit toûjours vécu fort chrétiennement, il finit sa vie de même, & mourut le 30. Mai 1640. âgé de soixante-quatre ans. Son corps fut enterré dans l'Eglise Paroissiale de Saint Jacques d'Anvers, où l'on voit son Epitaphe. Il avoit auprès de lui un Peintre, nommé WILDENS, qui faisoit ordinairement les païsages de ses tableaux, & qui mourut quatre ou cinq ans après lui.

Mais il eut pour Eleve ANTOINE VANDÉIK, qui s'est rendu célébre par l'excellence & la quantité des portraits qu'il a faits. Il vint au monde l'an 1598. Ses parens étoient d'une condition honnête. Après l'avoir envoyé quelque tems aux Ecoles, voyant l'inclination qu'il avoit pour la peinture, ils le mirent chez Henri Van-Balen, assez bon Peintre, & qui avoit travaillé à Rome sous les meilleurs Maîtres de ce tems-là. Vandéik qui avoit une extrême passion d'apprendre, ne perdoit pas un moment pour s'avancer dans la

& sur les Ouvrages des Peintres. 439

la connoissance & dans la pratique de la peinture : de sorte qu'il ne fut pas long-tems qu'il surpassa tous les jeunes gens qui étudioient avec lui. Mais comme il eût entendu parler du grand merite de Rubens, & qu'il eût vû de ses Ouvrages, il fit en sorte, par le moyen de ses amis, que Rubens le reçût chez lui. Cet excellent homme, qui connut d'abord les belles dispositions que Vandéik avoit pour la Peinture, conçût une affection particuliére pour lui, & prit beaucoup de soin à l'instruire.

Le progrès que Vandéik faisoit, n'étoit pas inutile à son Maître, qui accablé de beaucoup d'ouvrages, se trouvoit secouru par son Eleve, pour achever plusieurs tableaux que l'on prenoit pour être entiérement de Rubens.

Comme Vandéik avoit une forte inclination à faire des portraits, il y réüssissoit parfaitement. Il en fit plusieurs pendant qu'il demeura avec Rubens; & lorsqu'il en sortit, il lui donna pour marque de sa reconnoissance, trois excellens tableaux: l'un étoit le portrait de sa femme, l'autre un *Ecce homo*, & le troisiéme representoit comme les Juifs se saisirent de Notre Seigneur dans le jardin des Olives. Toutes les figures de ce dernier étoient bien dessinées, bien peintes, & bien éclai-

T iiij rées

rées de la lumiére des flambeaux. Rubens qui faisoit beaucoup d'estime de ce tableau, le mit sur la cheminée de la principale sale de sa maison, & pour gage de son amitié, fit present à Vandéik d'un des plus beaux chevaux de son écurie.

On dit que Vandéik, un peu après avoir quitté Rubens, étant devenu amoureux d'une villageoise de Sometthem, proche de Bruxelles, fit pour l'amour d'elle deux tableaux d'Autel dans l'Eglise de son village. Dans l'un, pour representer Saint Martin, patron de la Paroisse, il se peignit lui-même sur le cheval que Rubens lui avoit donné; & dans l'autre, pour representer la famille de la Vierge, il peignit sa maîtresse, son pere & sa mere. Ceux qui ont vû ce tableau, avoüent que si la fille étoit aussi belle qu'elle y est representée, elle étoit digne du travail & de l'affection de Vandéik.

Depuis qu'il fut sorti de chez Rubens, beaucoup de personnes alloient le trouver, afin qu'il fît leurs portraits; & ils le payoient si bien, que cela fut cause qu'il s'arrêta à ce genre de peindre, sans s'occuper beaucoup à faire des histoires.

Rubens fort joyeux de voir son disciple en reputation, & lui souhaitant encore une plus grande fortune, lui conseilla d'aller en Italie, parce qu'en voyant les
Ouvra-

& sur les Ouvrages des Peintres. 441

Ouvrages de l'Ecole de Lombardie, il se perfectionneroit davantage. Il entreprit donc ce voyage; & s'étant arrêté d'abord à Venise, il fit une étude particuliére d'après les tableaux du Titien & de Paul Veronese, dessinant & copiant les meilleurs morceaux de ces excellens Peintres: il s'attacha principalement à peindre des têtes, observant exactement la conduite que ces grands hommes ont tenuë dans les portraits qu'on voit d'eux.

Après avoir dépensé à Venise tout l'argent qu'il avoit porté, ne travaillant que pour son étude particuliére, il alla à Génes, où faisant valoir la belle maniére de peindre des portraits dans laquelle il s'étoit merveilleusement fortifié, il en fit une grande quantité; & quoiqu'il allât de tems en tems par toutes les villes d'Italie, où il croyoit voir quelques beaux tableaux, il retournoit néanmoins toûjours à Génes, comme si c'eût été son lieu natal, y trouvant beaucoup d'emploi, & des amis qui le recevoient avec plaisir.

Cependant, comme il avoit dessein de voir Rome, il quitta Génes pour y aller. Il fut reçû chez le Cardinal Bentivoglio, qui pour avoir été Nonce en Flandres, avoit beaucoup d'affection pour tous ceux de ce païs. Il fit quelques tableaux pour lui; entr'autres, son portrait qui est pre-

T v sente-

sentement dans le Palais du Duc de Florence. Il en fit encore d'autres pour plusieurs particuliers.

Il trouva dans Rome quantité de Peintres Flamands, tous gens débauchez, & menant une vie peu conforme à ses inclinations. Sa conduite & ses maniéres plus nobles & plus honnêtes, ne pouvoient pas le faire resoudre à les frequenter ; ce qui lui attira leur haine, croyant qu'il les méprisoit. Mais sans s'en mettre en peine, il se logea en particulier, & s'attacha fortement à l'étude. Après avoir demeuré quelque tems à Rome, où il considera souvent tout ce qu'il y avoit de plus beau, voyant que ceux mêmes de son païs parloient mal de ses Ouvrages, & tâchoient à le décrier, il retourna à Génes, où il gagnoit beaucoup à faire les portraits des principaux Seigneurs, & d'autres tableaux qu'on lui ordonnoit. Ensuite il passa en Sicile avec un Gentil-homme de sa connoissance. Il y peignit le Prince Philibert de Savoye, alors Vice-Roi, & s'arrêta quelque tems à Palerme, où il avoit commencé des Ouvrages considerables. Mais la contagion s'étant mise dans le païs, il quita tout pour s'embarquer sur une galere qui le porta à Génes, où après avoir encore demeuré quelque tems, il resolut enfin de revenir en Flandres.

Etant

Estant de retour à Anvers, il fit bien voir que son voyage ne lui avoit pas été inutile : car on apperçût dans ses ouvrages beaucoup plus d'art & de bon goût, qu'il n'y en avoit auparavant.

La premiere piece qu'il entreprit à son retour, fut un tableau pour les Religieux Augustins, où il representa Saint Augustin comme en extase, qui regarde le Ciel ouvert. Il y a auprès de lui deux Anges qui le soûtiennent ; & dans le même tableau on voit Sainte Monique & un Saint du même Ordre. Cette piece fut si estimée, que plusieurs autres Communautez voulurent en avoir de semblables. Il avoit fait les desseins de quatre tableaux pour servir à une table d'Autel, dans la Chapelle d'une Confrairie ; mais il n'acheva pas l'ouvrage, parce qu'il passa en Hollande pour faire les portraits du Prince d'Orange, Henry Frederic de Nassau, de la Princesse sa femme & de ses enfans, lesquels furent trouvez si beaux, que la plûpart des Seigneurs qui étoient à la Cour de ce Prince, voulurent aussi être peints de sa main.

Il est vrai que sa reputation devint si grande, que plusieurs personnes de qualité partoient de France & d'Angleterre pour l'aller voir. Et comme il n'étoit pas encore dans une grande fortune, il tra-
vail-

vailloit pour ceux dont il croyoit être mieux recompensé, préferablement aux autres. On lui conseilla d'aller en Angleterre, où le Roi Charles témoignoit beaucoup d'amour pour la Peinture. Etant arrivé à Londres, il se logea chez un de ses amis, nommé Georges Géeldorp, où pour se faire connoître, il fit quelques tableaux; mais ce voyage ne lui réüssit pas selon son desir. Il passa en France avec la même intention; & quoiqu'il fît des choses très-excellentes, il ne reçut ni l'accueïl ni les emplois qu'il esperoit. Il retourna donc chez lui, où il travailla plus assidûment qu'auparavant. Il fit pour les Capucins de la ville d'Ermonde en Flandres, cet admirable Crucifix qu'ils regardent comme une chose sans prix, & qu'on va voir comme un chef-d'œuvre de l'Art. Il fit encore pour la grande Eglise de la même ville, une Nativité qui est aussi fort estimée.

L'Abbé Scaglia ayant fait faire un Autel dans l'Eglise des Cordeliers d'Anvers, Vandéik fit un tableau, où il representa Jesus-Christ mort, étendu sur les genoux de sa Mere, & environné d'Anges, qui paroissent dans une contenance triste. A l'un des côtez du tableau, cet Abbé est representé au naturel.

Il fit encore quantité d'autres ouvrages pour des particuliers. Les estampes de plusieurs

& sur les Ouvrages des Peintres. 445

fleurs portraits qu'il avoit faits, servirent à porter sa gloire & son nom en divers lieux éloignez, où l'on recherche encore avec soin ce qui a été gravé d'après lui. Il parut même que l'Angleterre eut quelque regret d'avoir fait si peu de cas de Vandéik, au premier voyage qu'il y fit. Car le Roi qui avoit une affection fort grande pour les excellens Peintres, étant plus particulierement informé de son merite, chercha les moyens de l'attirer à son service. Il employa pour cela le Chevalier Digby, qui l'avoit connu & pratiqué aux Païs-Bas, lequel fit en sorte qu'il retourna à Londres. Il le presenta au Roi, qui le reçut avec des caresses extraordinaires. Il le fit Chevalier, & lui donna une chaîne d'or avec sa medaille. On lui prepara deux logemens, l'un à l'Hôtel de Blaiforre, qui étoit autrefois un Monastere, pour travailler l'hyver; & l'autre à Elthein, pour demeurer l'été. Outre une bonne pension que le Roi lui avoit ordonnée, on lui promit mille livres de chaque portrait, grand comme nature, cinq cent livres de ceux à demi-corps, & des autres à proportion. Sur ces conditions, Vandéik se mit à travailler assidûment, & fit une si grande quantité de portraits & d'autres tableaux, que tous les Palais du Roi & plusieurs autres lieux en furent

magni-

magnifiquement ornez. Comme il prenoit plaisir de satisfaire Sa Majesté par ses travaux, le Roi de son côté le combloit de biens & de graces; de sorte qu'en peu de tems il devint extraordinairement riche, & l'auroit été encore davantage, s'il n'eût pas fait une dépense aussi grande & aussi somptueuse qu'étoit la sienne. Car il tenoit une grande table bien servie, avec un équipage de carrosses, de chevaux & de valets magnifiques. Il avoit toûjours auprès de lui des Musiciens & des Joueurs d'instrumens, comme un Prince auroit pû avoir. Outre cela, il faisoit beaucoup de dépense auprès des femmes; & parce que tout son gain, quelque grand qu'il fût, ne pouvoit suffire à tant de frais, il cherchoit d'avoir encore de l'argent d'ailleurs, en s'appliquant à la Chimie, qui par ses vaines promesses contribua beaucoup à épuiser les biens solides qu'il avoit amassez par son travail, & endommagea si considerablement sa santé, qu'il devint gouteux & fort incommodé.

Nonobstant ses infirmitez, il ne laissa pas de se marier à une des plus belles Demoiselles de la Cour, & d'une des plus illustres Maisons d'Ecosse. Elle étoit fille du Milord Ruthuin, Comte de Gorre, dont le pere, en l'an 1600. avoit temerairement retenu dans un de ses Châteaux

le

le Roi Jacques ; & sous prétexte de lui vouloir donner connoissance d'un trésor découvert, fit voir par la suite qu'il avoit quelque pernicieux dessein. Ce qui fut cause que ses biens furent confisquez, & son fils, pour quelque autre sujet, long-tems prisonnier dans la Tour de Londres. Il en sortit par le credit du Duc de Bouquinquan, qui procura par après, le mariage de sa fille avec Vandéik. Il est vrai qu'elle avoit peu de biens ; mais outre sa naissance, elle étoit d'une grande beauté. Incontinent après qu'ils furent mariez, Vandéik la mena à Anvers pour voir ses parens & ses amis, qui lui firent de grands honneurs, & la regalerent splendidement. Ils vinrent ensuite à Paris : c'étoit dans le tems que Poussin venoit d'arriver de Rome. Vandéik qui avoit eu en vûë de peindre la grande Galerie du Louvre, demeura environ deux mois à Paris ; mais voyant qu'il n'y avoit rien à faire du côté qu'il esperoit, il partit, & retourna en Angleterre. Il eut de sa femme une seule fille, qui mourut fort jeune. Il ne la survécut pas beaucoup ; car accablé de goutes, & reduit à une étisie, il mourut à Londres, l'an 1640. âgé seulement de quarante-trois ans. Son corps fut enterré dans les charniers de l'Eglise de Saint Paul. Son nom sera celebre à jamais, pour les excellens

lens portraits qu'il a laissez, dont les plus beaux étoient dans les Palais du Roi d'Angleterre ; mais qui ont été dispersez en divers endroits, durant la revolte du peuple, & l'usurpation de l'autorité souveraine par Cromwel. Vous avez vû dans le cabinet du Roi plusieurs tableaux de sa main ; entr'autres les portraits du Prince Palatin, & du Prince Robert son frere, qui sont admirables. On peut dire qu'hors le Titien, on n'a point vû de Peintres qui ayent été plus loin dans ce genre de peindre. Sa maniere est noble, naturelle & facile. On dit qu'il faisoit toûjours un portrait au premier coup. Il commençoit le matin ; & pour n'interrompre pas son travail par un long intervalle de tems, il retenoit à dîner, ceux dont il faisoit les portraits, qui demeuroient volontiers chez lui, de quelque qualité qu'ils fussent, parce qu'ils étoient bien traitez, & divertis agreablement pendant le repas. Après le dîné, il reprenoit son ouvrage, & travailloit avec une telle promtitude & une si grande intelligence, qu'il auroit fait deux portraits par jour, ne faisant plus ensuite que les retoucher pour les finir. Dans les grands tableaux d'histoires, il se servoit beaucoup de reflets de lumieres, suivant en cela les regles de son maître Rubens, & ses maximes touchant la couleur, hormis

& sur les Ouvrages des Peintres. 449

mis que Vandéik étoit plus délicat & plus tendre dans les carnations, approchant beaucoup plus des teintes & du coloris du Titien, ne s'étant pas moins que lui rendu souvent incomparable dans les portraits qu'il a faits. Pour les sujets d'Histoire, il est vrai qu'il n'a pas eu les mêmes avantages, ne possedant pas ni le dessein, ni les autres qualitez necessaires pour les grandes ordonnances.

Comme j'eus cessé de parler, c'est beaucoup, dit Pymandre, de s'être si fort distingué des autres Peintres par les beaux portraits qu'il a faits. J'en voi tous les jours que tout le monde admire; & il me semble que quand un ouvrier se peut rendre considerable en quelque partie, & y surpasser tous les autres, comme Vandéik a fait en celle-là, il doit être content de son travail, puisqu'il est malaisé qu'un homme possede lui seul tous les talens necessaires à rendre un Peintre entierement parfait. Quoique la representation d'un visage ne soit, s'il faut le dire, que la moindre partie de tant de choses qu'embrasse la Peinture, il me semble pourtant que celui qui réüssit le mieux à exprimer sur une toile la ressemblance des hommes, entre bien avant dans ce qui regarde la science de son Art.

Il est vrai, repartis-je, que si l'on s'attache

tache à cette quantité de connoissances qu'ont euës Raphaël & Jule Romain, on pourra dire que l'ouvrage d'une tête n'en est que la moindre partie. Mais si l'on veut bien se renfermer dans la consideration particuliere des choses necessaires à bien faire un portrait, on verra pourtant que pour y réüssir comme a fait Vandéik, il est besoin d'une grande étude, & qu'il y a bien des observations à faire pour acquerir la perfection où il est arrivé.

Le visage de l'homme est composé de tant de parties differentes les unes des autres, qu'il n'est pas si aisé qu'on pourroit croire de bien faire un portrait. Ces parties, quoique petites chacune à part, ne laissent pas d'être difficiles à bien dessiner. L'œil qui tient si peu d'espace dans le visage, est si malaisé à bien representer, que le Guide disoit autrefois à un de ses amis, qu'encore qu'il en eût dessiné des millions, il étoit néanmoins obligé d'avoüer qu'il ne sçavoit pas encore les faire parfaitement. Cependant l'on en voit de beaux de lui, & si bien peints, particulierement dans des têtes de femmes, qu'ils semblent pleins de vie. Il est vrai qu'il faut, pour en faire de semblables, non seulement les dessiner sçavamment ; mais les peindre avec beaucoup de soin & d'amour pour donner cette rondeur, faire paroître du sang,

sang sous la transparance du crystalin, & répandre ce brillant & cette vie qui les doit animer. Croiriez-vous que l'oreille fût une chose si difficile à bien representer, qu'Augustin Carache la consideroit comme une des parties du corps la plus difficile ? C'est à cause de cela qu'il avoit bien voulu se donner la peine d'en modeler une de relief plus grande que nature, pour en faire son étude, & la pouvoir dessiner de toutes sortes de vûës ; & ce fut d'après son modéle qu'on en fit une de plâtre, qu'on nommoit *l'orecchione d'Agostino*. C'est une remarque du Comte Malvagia, dans ce qu'il a écrit des Caraches, que lorsqu'on veut connoître si une tête a été faite par un sçavant Peintre, on regarde aussi-tôt si les oreilles sont bien dessinées, si les replis en sont bien entendus, & mis dans leur veritable lieu, ajoûtant que c'est ce que les Caraches ont sçû mieux que tout autre Peintre, quelque sçavant qu'il ait été.

Jugez donc, je vous prie, si un Peintre qui veut bien faire un portrait, n'est pas obligé, non seulement de sçavoir dessiner fort correctement ; mais de placer avec justesse toutes les parties d'une tête les unes auprès des autres ; d'observer mille differences de contours dans leur forme, dans leurs couleurs, dans les ombres &
dans

dans les jours ; & cependant si bien joindre toutes ces diverses parties les unes avec les autres, qu'il semble que ce ne soit qu'une seule masse & une même couleur ; & que ce que ce même Peintre represente avec une infinité de teintes differentes, & plusieurs coups de pinceau, paroisse une seule couleur, & comme si l'ouvrage étoit, s'il faut ainsi dire, soufflé & fait tout d'un coup, & toutes les couleurs fonduës ensemble. C'est alors, je vous avouë, que l'on connoît la difficulté du travail, & l'esprit du Peintre. Aussi vous pouvez observer que toute l'intelligence d'un habile homme qui fait un portrait, consiste à le travailler également par tout en même tems, afin que toutes les parties naissent sous sa main comme toutes à la fois, imitant en cela la Nature, qui lorsqu'elle a donné la premiere forme au corps de l'homme, travaille également dans tous les membres, jusques à ce qu'elle ait perfectionné son ouvrage.

Si l'on veut ajoûter à ce que je viens de dire, l'art avec lequel un sçavant Peintre conduit & répand les lumieres & les ombres sur un portrait ; l'affoiblissement qu'il fait des unes & des autres, pour arondir & donner du relief à toutes les parties ; les reflets plus foibles ou plus forts qu'il observe, pour leur donner plus de force

ou

ou plus de grace ; l'esprit & la vie qu'il inspire sur ce visage qu'il peint; les inclinations & les affections de l'ame qu'il y fait voir ; l'action & les mouvemens necessaires pour l'expression des passions les plus fortes : si, dis-je, l'on considere serieusement, & avec attention tant de choses si differentes, que peut-on dire d'un homme qui a une connoissance si parfaite de toutes ces choses, que sur la surface d'une toile, il represente des visages qui paroissent animez? C'est ce qu'a fait Vandéik; & ce lui est une grande gloire d'avoir fait que tant de grands hommes, morts, il y a si long-tems, soient encore comme vivans dans leurs portraits, & de s'être immortalisé lui-même par ses ouvrages.

Je veux, dit Pymandre, vous faire une question qui vous marquera mon peu d'intelligence. D'où vient qu'un Peintre médiocre réüssit quelquefois mieux à faire ressembler, qu'un très-sçavant homme?

Cela peut arriver, repartis-je, lorsque les habiles Peintres negligent la ressemblance, pour ne travailler qu'à faire une belle tête. Mais prenez garde que ce qui paroît souvent ressemblant dans ces portraits médiocres, n'est rien moins que cela. Je crois vous avoir dit qu'Annibal Carache faisoit avec deux coups de crayon

des

des portraits qu'on nomme chargez; c'est-à-dire, qu'il marquoit si fort les principales parties d'un visage, que d'abord elles frapoient les yeux; mais il faisoit cela avec beaucoup de science. Or du moment que par quelque signe il se forme dans notre esprit une image, qui a du rapport à une chose que nous connoissons, nous croyons aussi-tôt y trouver une grande ressemblance, quoiqu'à la bien examiner, il n'y en a souvent qu'une legere idée. Je conviens avec vous, qu'il y a d'assez mauvais portraits, qui d'abord ont quelque marque assez forte de la personne qu'on a voulu peindre, & par-là plaisent davantage aux ignorans, que certains autres portraits beaucoup mieux peints. Mais il faut considerer que si ces derniers manquent dans la ressemblance, c'est qu'ils n'ont pas été faits par des gens assez entendus dans ce genre de peindre, lesquels ont pris des vûës, ou des dispositions de lumieres & d'ombres, qui même vous feroient méconnoître l'original, si vous le voïez dans le même endroit où il étoit lorsqu'on l'a peint. Aussi quand un sçavant Peintre veut faire un portrait que tout le monde connoisse aisément, il doit d'abord bien étudier le visage qu'il veut peindre; le considerer de tous les côtez; voir quel est son air ordinaire : car il y a des visages
qui

qui changent à tous momens, & qui dans le repos sont si differens de ce qu'ils sont dans l'action, qu'ils deviennent méconnoissables. Dans les uns ont voit quelquefois toutes les parties qui s'alongent & qui tombent en bas; une bouche qui change de place, des yeux qui se lassent, ou qui languissent, des sourcils qui s'abbatent; enfin il y a des personnes qui dans ces momens sont tout autres que dans leur état ordinaire. Outre cela, il y a des visages qui sont plus avantageux à peindre de front, d'autres à être vûs de trois quarts, ou de côté. Les uns demandent beaucoup de lumieres, d'autres font plus d'effet, quand il y a des ombres. C'est donc ce qu'un habile Peintre doit observer; & comme ces Habiles sont rares, aussi se voit-il peu de portraits aussi beaux qu'on les souhaite.

Après avoir été quelque tems sans parler, je dis à Pymandre: Bien que du vivant de Rubens & de Vandéik, on ait vû dans les Païs-Bas quelques Peintres qui avoient de la reputation, aucun néanmoins n'est parvenu à celle que ces deux excellens hommes ont acquise: aussi n'y en a-t'il point eu qui ayent fait ni de si grands ouvrages que Rubens, ni des portraits dans la perfection de ceux de Vandéik. Peu même se sont adonnez à faire
de

de grands tableaux ; & ceux qui ont eu le plus de vogue, n'ont point entrepris de sujets nobles & relevez. Ils ont travaillé à des païsages, à faire des fleurs & des animaux. Plusieurs se sont attachez à bien peindre de petites figures ; d'autres à representer des preneurs de tabac, & des actions ordinaires & basses. On peut mettre au nombre de ceux-là THEODORE RAMBOUTS, natif d'Anvers, qui après avoir étudié sous Abraham Janssens, alla à Rome, en 1617. Il mourut l'an 1642. Ce fut vers ce même tems que mourut aussi le jeune BRUGLE, fils de Pierre, dont je vous ai parlé. Il a fait toutes sortes d'ouvrages. Car on voit de lui des histoires en petit, des païsages, des animaux, & des fleurs qu'il faisoit d'une maniere fort finie, mais un peu seche. DE LARTS, dit BAMBOCHE, dont les tableaux sont assez connus, vivoit encore alors : de même que le petit MOYSE, qui faisoit assez bien les païsages, accompagnez de figures, dans la maniere de Corneille Polembourg. Moyse mourut en 1650.

GERARD ZEGRES OU SEGERS, d'Anvers, travailloit aussi dans ce tems-là. Il étoit né l'an 1592. & fut disciple de Janssens. Il voyagea en Italie & en Espagne, où il peignit pour le Roi Catholique. Il imita la maniere de Michel-Ange de Caravage.

& sur les Ouvrages des Peintres. 457

ravage. On voit son portrait parmi ceux que Vandéik a gravez. Il étoit frere du P. D. Zegres, de la Compagnie de Jesus. Ce Pere avoit étudié sous le jeune Brugle, & a fort bien peint des fleurs. Depuis qu'il fut Jésuite, il voyagea en Italie, & continua toûjours à peindre. Il mourut environ l'an 1660. comme aussi Bartholomée Briemberg & Asselin, dit Petit-Jean, qui ont bien fait le païsage.

De leur tems il y avoit à Anvers un Peintre, nommé Ert-veest, qui representoit fort bien des mers & des combats sur les vaisseaux. Mais celui dont les ouvrages étoient les plus recherchez, & qui mourut aussi vers l'an 1660. a été Corneille Polembourg, d'Utrec. Il peignoit en petit fort agreablement, tant les figures que le païsage : il y a peu de cabinets où il n'y ait des tableaux de sa main. Il avoit demeuré long-tems en Italie ; & bien que dans sa maniere de peindre il eût toûjours gardé quelque chose de celle de son païs, il a néanmoins fait des tableaux dans un assez bon goût. Il avoit soixante-dix-sept ans, lorsqu'il mourut à Utrec.

Gaspar Craes, Eleve du jeune Coxis, étoit encore plus âgé : car il avoit près de quatre-vingt-dix ans, lorsqu'il mourut, vers l'an 1666. Il a beaucoup peint à Bruxelles, & a fait d'assez beaux ouvrages.

Tome III. V Sneidre

SNEIDRE mourut quelques années après; il peignoit fort bien des animaux morts & vivans : vous pouvez en avoir vû de sa façon dans le Cabinet du Roi.

RIMBBRANS vivoit encore alors. C'étoit un Peintre assez universel, & qui a fait quantité de portraits. Tous ses tableaux sont peints d'une maniere très-particuliere, & bien differente de celle qui paroît si lechée, dans laquelle tombent d'ordinaire les Peintres Flamands. Car souvent il ne faisoit que donner de grands coups de pinceau, & coucher ses couleurs fort épaisses, les unes auprès des autres, sans les noyer, & les adoucir ensemble. Cependant, comme les goûts sont differens, plusieurs personnes ont fait cas de ses ouvrages. Il est vrai aussi qu'il y a beaucoup d'art, & qu'il a fait de fort belles têtes. Quoique toutes n'ayent pas les graces du pinceau, elles ont beaucoup de force ; & lorsqu'on les regarde d'une distance proportionnée, elles font un très-bon effet, & paroissent avec beaucoup de rondeur.

Il est vrai, dit Pymandre, que les portraits du Peintre, dont vous me parlez, sont bien differens de ceux de Vandéik, & que les qualitez necessaires à faire une belle tête, & que vous remarquiez tantôt, ne se trouvent point, à mon avis, dans celles

& sur les Ouvrages des Peintres. 459
celles de Rimbbrans. Car il n'y a pas long-tems qu'on m'en fit voir une, où toutes les teintes sont separées, & les coups de pinceau marquez d'une épaisseur de couleurs si extraordinaire, qu'un visage paroît avoir quelque chose d'affreux, lorsqu'on le regarde un peu de près. Cependant, comme les yeux n'ont pas besoin d'une grande distance pour embrasser un simple portrait, je ne voi pas qu'ils pussent être satisfaits, en voyant des tableaux si peu finis.

Tous les ouvrages de ce Peintre, repartis-je, ne sont pas de la sorte. Il a si bien placé les teintes & les demi-teintes les unes auprès des autres, & si bien entendu les lumieres & les ombres, que ce qu'il a peint d'une maniere grossiere, & qui même ne semble souvent qu'ébauché, ne laisse pas de réüssir, lors, comme je vous ai dit, qu'on n'en est pas trop près. Car par l'éloignement, les coups de pinceau fortement donnez, & cette épaisseur de couleurs que vous avez remarquée, diminuent à la vûë, & se noyant & mêlant ensemble, font l'effet qu'on souhaite.

La distance qu'on demande pour bien voir un tableau, n'est pas seulement afin que les yeux ayent plus d'espace & plus de commodité pour embrasser les objets, & pour les mieux voir ensemble : c'est en-
V ij
core

core afin qu'il se trouve davantage d'air entre l'œil & l'objet.

Vous voulez dire, interrompit Pymandre, que par le moyen d'une plus grande densité d'air, toutes les couleurs d'un tableau paroissent noyées & comme fonduës, s'il faut me servir de vos termes, les unes avec les autres.

C'est, répondis-je, que quelque soin qu'on apporte à bien peindre un ouvrage, toutes ses parties étant composées d'une infinité de differentes teintes, qui demeurent toûjours en quelque façon distinctes & separées, ces teintes n'ont garde d'être mêlées ensemble, de la même sorte que sont celles des corps naturels. Il est bien vrai que quand un tableau est peint dans la derniere perfection, il peut être consideré dans une moindre distance; & il a cet avantage de paroître avec plus de force & de rondeur, comme font ceux du Corége. C'est pourquoi je vous ai fait remarquer que la grande union & le mélange des couleurs, sert beaucoup à donner aux tableaux plus de force & de verité; & qu'aussi plus ou moins de distance, contribuë infiniment à cette union.

Je vous dirai encore que c'est par la même raison de cette grande union de couleurs, que les excellens tableaux peints à huile, & qui sont faits il y a long-tems, paroissent

paroissent avec plus de force & de beauté, parce que toutes les couleurs dont ils ont été peints, ont eu plus de loisir de se mêler & se noyer ou fondre les unes avec les autres, à mesure que ce qu'il y avoit de plus aqueux & de plus humide dans l'huile, s'est seché. C'est ce qui fait que l'on couvre les tableaux avec un vernis qui émousse cette pointe brillante & cette vivacité, qui quelquefois éclate trop & inégalement dans des ouvrages fraîchement faits ; & ce vernis leur donne & plus de force & plus de douceur. Comme les peintures en miniatures ou en pastel, ont toûjours plus de secheresse que celles à huile, on met ordinairement un talc ou une glace de cristal, afin d'en attendrir toutes les parties, & les voir mieux mêlées ensemble. Vous pouvez remarquer qu'un petit portrait peint en émail, n'a pas besoin de ce secours, parce que les couleurs dont il est travaillé, étant parfonduës au feu, comme disent les ouvriers, elles acquièrent cette parfaite union & ce grand poliment que l'on tâche de donner aux autres peintures, soit par le travail, soit par le maniment du pinceau, soit par les vernis, ou par le secours du talc & du verre, & encore en s'aidant de l'air qu'on interpose entre l'œil & l'objet, par le moyen des differentes distances.

Or l'on se sert de tous ces moyens, pour donner aux choses peintes le relief & la rondeur qui leur est necessaire pour paroître plus ressemblantes à ce qu'on imite. Je sçai bien que c'est une chose qui n'est pas moins difficile dans cette partie de la Peinture qui regarde le coloris, que celle des proportions dans ce qui regarde le dessein. Et bien que dans l'une & dans l'autre, l'on ait pour fin d'arriver à cette beauté parfaite, que tous les excellens ouvriers ont toûjours recherchée, la science toutefois en est si cachée, que jusques à present elle n'a point encore été découverte; ou du moins l'étude qu'on en fait, n'a pû établir des regles pour la mettre en pratique, & parvenir avec certitude à representer cette unique beauté, dont on se forme l'idée. Ces difficultez ne se rencontrent pas seulement dans ce qui regarde les ouvrages de Peinture; mais encore dans ceux de Sculpture & d'Architecture, où les plus sçavans hommes font tous leurs efforts pour faire en sorte que toutes les parties d'un édifice, tous les membres d'une statuë, & tout ce qui entre dans l'ordonnance d'un tableau reçoivent une simmetrie, une proportion, une grace, & une harmonie si grande, que des unes & des autres, il s'en fasse à la vûë une sensation qui la satisfasse, de même que les

accords

accords de Musique contentent les oreilles.

Il est vrai, interrompit Pymandre, que les Maîtres en Musique, ont l'avantage d'avoir découvert les divers tons, & les differentes modulations qui peuvent perfectionner un concert de voix ou une simphonie d'instrumens.

Dans les Arts dont les yeux sont les juges, lui repliquai-je, nous éprouvons qu'il n'en est pas de même. On connoît bien qu'il y a une beauté positive que l'on tâche d'acquerir ; mais soit que la vûë soit plus difficile à satisfaire que les autres sens, ou qu'il soit plus malaisé de bien ordonner la quantité d'objets qu'elle peut découvrir en un instant, & qu'elle peut aussi examiner à loisir : on sçait, comme je viens de dire, que quelques efforts qu'on ait faits jusques à cette heure, l'on n'a pû encore trouver les moyens pour y arriver. Que si quelques-uns ont été assez heureux pour en approcher, ç'a été par des voyes qu'ils n'ont pas eux-mêmes bien connuës, ou du moins qu'ils n'ont pû enseigner aux autres. Car nous voyons que les Architectes, les Sculpteurs, & les Peintres tiennent tous des chemins differens, quoiqu'ils tâchent d'arriver à un même but, & que les plus éclairez connoissent qu'il y a une raison de beauté positive. Cepen-

dant ils n'ont pû encore découvrir cette raison si cachée, & pourtant si vraye, par le moyen de laquelle ils pourroient établir des regles assûrées & démonstratives, pour faire des ouvrages qui pussent aussi bien satisfaire les yeux, comme avec le tems on a trouvé moyen de satisfaire l'ouïe par des proportions harmoniques.

 Alors m'étant arrêté, Vous voyez, dis-je à Pymandre, comment insensiblement nous nous sommes éloignez de nos Peintres. Il est vrai, me repliqua-t'il, que pour peu que nous eussions avancé plus avant, nous serions passez de la Peinture à la Musique. Cependant, cette petite digression ne laisse pas de me faire comprendre beaucoup de choses dans les diverses manieres de peindre, ausquelles je n'avois pas fait réflexion jusques à present. Cela me servira même à l'avenir, pour regarder les tableaux dans des distances proportionnées, & en considerant les ouvrages des Peintres, connoître la raison des differens effets de rondeur & de tendresse que j'y remarquerai. Mais retournez, je vous prie, à ce Peintre que vous venez de quitter, & dont la maniere si éloignée de celle des autres, nous a aussi éloignez de lui.

 Non seulement, repris-je, il a peint fort differemment des autres ; mais il a
gravé

gravé à l'eau forte d'une façon toute singuliere. L'on voit quantité d'estampes de lui très-curieuses, & entr'autres, de fort beaux portraits, quoique très-differens, comme je vous ai dit, des gravûres ordinaires. Il mourut en 1668.

Deux ans après ou environ, moururent aussi Loüis Cousin, dit Gentil, de Bruxelles, & Vauvremens, Hollandois, duquel on voit quantité de tableaux.

Il y a eu dans les Païs-Bas, des Peintres, qui pour n'avoir pas fait de grands ouvrages, ni travaillé d'un goût exquis, n'ont pas laissé de se rendre recommendables, ou par leur esprit, ou par la délicatesse de leur pinceau. Dans ces dernieres années on a vû Gerard Daw, Hollandois, qui dans les petits tableaux qu'il a faits, & les sujets qu'il a choisis, a surpassé tous ceux de son tems. On peut même dire qu'on en voit de lui, que peu de Peintres auroient pû executer, & mettre dans une aussi grande perfection. Il est vrai qu'il n'a pas entrepris de grandes ordonnances, & que dans ses figures on n'y voit pas ni la corréction, ni le bon goût de dessein qu'on pourroit desirer. Mais pour ce qui regarde la beauté du pinceau, les couleurs, les lumieres & les ombres, il a traité tout cela avec une entente admirable; & l'on voit dans son travail une patience & une

propreté sans exemple, exprimant heureusement, & dans la derniere délicatesse tout ce qu'il a voulu representer. Il y a peu de tems qu'il est mort, & a laissé des Eleves qui suivent sa maniere avec un succès assez heureux, entr'autres Scalques, Nesker, Lermans & Moër.

Plusieurs autres Peintres ont encore travaillé dans ces païs-là; mais ils n'ont pas eu toutes les qualitez necessaires à ceux que l'on doit imiter. Pour servir d'exemple aux autres, il ne suffit pas de sçavoir employer les couleurs avec propreté & délicatesse; il faut bien peindre, & avoir une maniere facile & agreable, & cela même n'est pas encore la perfection du coloris: car les figures les mieux peintes sont fades & languissantes, si la couleur ne contribuë aussi à les animer, & à marquer des expressions vives & naturelles.

Mais laissons-là ceux qui ne tiennent pas le premier rang dans la Peinture, & retournons aux Peintres d'Italie. Comme les goûts sont differens en Peinture, ainsi qu'en toute autre chose, les personnes qui aiment à voir dans les tableaux une grande correction de dessein & de fortes expressions, préferent LE DOMINIQUIN à tous les autres disciples des Caraches. Il étoit de Bologne en Italie, & vint au monde l'an 1581. Son nom étoit *Domenico Zam-*

Zampieri. Bien que son pere ne fût pas accommodé des biens de la fortune, il ne laissa pas de le faire instruire de bonne heure dans les lettres humaines, & de prendre beaucoup de soin de son éducation, esperant qu'après avoir bien étudié, il pourroit plus facilement lui procurer quelque emploi avantageux, ayant déja un autre fils qui s'appliquoit à la Peinture. Mais comme il est malaisé de connoître d'abord les inclinations des jeunes gens, & de découvrir à quoi la nature les doit porter, le pere du Dominiquin ne prévoyoit pas que celui de ses enfans qu'il destinoit aux Lettres, embrasseroit la profession de son frere, & que ce frere quitteroit la Peinture pour s'attacher à l'étude des Sciences, ainsi qu'il arriva. Car le Dominiquin qui étoit le plus jeune, lassé des premiers Rudimens de la Grammaire, abandonna les écoles pour s'appliquer au dessein; & son frere qui ne profitoit pas beaucoup chez les Maîtres où son pere l'avoit mis, se rangea avec plaisir du parti des Lettres. Ainsi le pere jugeant bien qu'il s'étoit trompé dans le choix des occupations, à quoi il avoit destiné ses deux fils, ne fut point fâché de voir que d'eux-mêmes ils eussent ainsi fait un échange, qui n'étoit pas entierement opposé à ses intentions. Il mit donc le Dominiquin dans

dans la place de son frere, chez un Peintre Flamand, nommé Denys Calvart, qui étant sorti fort jeune d'Anvers, lieu de sa naissance, s'étoit établi à Bologne, où il avoit quantité d'Eleves, & travailloit à plusieurs ouvrages. Mais parce que le Guide & l'Albane, qui avoient étudié sous lui, l'avoient quitté pour se mettre sous les Caraches; c'étoit avec peine que Calvart entendoit parler de leur école, qui commençoit à avoir de la reputation : de sorte qu'ayant trouvé un jour le Dominiquin, copiant quelques desseins des Caraches, il s'en fâcha si fort, que prenant un autre prétexte de le quereller, il le frappa outrageusement, & le chassa de sa maison. Cela fut cause que le pere du Dominiquin s'adressa à Augustin Carache, qui reçût fort humainement le fils, & le mena dans l'école de Loüis Carache, qui lui témoigna aussi d'autant plus d'affection, que pour l'amour d'eux, il avoit ressenti les effets de la haine que son premier maître leur portoit. Il travailla donc dans l'école des Caraches, avec une assiduité nompareille, à copier les ouvrages d'Augustin, tâchant non seulement de bien imiter tous les contours des figures qu'il avoit devant lui ; mais encore d'entrer dans l'expression des passions & des mouvemens qu'il voyoit representez, s'appli-
quant

& sur les Ouvrages des Peintres. 469

quant fortement à en concevoir les raisons, aussi bien qu'à les dessiner exactement.

Il étoit encore fort jeune, lorsqu'un jour qu'on avoit accoûtumé de distribuer des prix aux Eleves qui dessinoient dans l'Academie de Bologne, on fut assez surpris quand après avoir amassé tous leurs desseins, on vit que le Dominiquin qui étoit retiré à l'écart, s'avança d'une maniere timide, & presenta le sien à Loüis Carache. Mais ceux qui étoient presens, & qui aspiroient à l'honneur de la recompense, furent encore bien plus étonnez & confus, lorsque Loüis Carache, après les avoir tous consiederez, donna la gloire & l'avantage au Dominiquin, qui ayant reçû le prix & les loüanges qu'il meritoit, se rendit considerable sous le nom de *Dominichino*, qu'on lui donnoit alors, à cause de sa grande jeunesse, & que l'honneur d'un si heureux succès lui fit garder tout le reste de sa vie.

Pendant qu'il travailloit sous Loüis Carache, il étoit si appliqué à l'étude, que son maître le proposoit toûjours pour exemple aux autres Eleves. Car le grand desir qu'il avoit d'apprendre, le tenoit continuellement attaché auprès de son maître, dont il observoit avec soin tout ce qu'il faisoit.

Sa

Sa maniere d'étudier auroit semblé fort extraordinaire à ceux qui ne l'auroient pas connu, & même auroit pû faire juger aussi desavantageusement de lui, que Quintilien fait de ceux, qui dans leurs ouvrages ne se satisfont jamais, & qui pour vouloir trop bien faire ne peuvent se déterminer, ni rien mettre à exécution. Car lorsqu'il vouloit commencer quelque tableau, il ne se mettoit pas d'abord, ni à dessiner, ni à peindre; il demeuroit long-tems à méditer sur ce qu'il devoit faire: ce qui auroit fait juger qu'il étoit sterile en pensées, & irrésolu sur le choix de son sujet, si ensuite on n'avoit bien connu le contraire dans l'execution de ses tableaux. Aussi quand une fois il avoit donné les premiers coups de pinceau, il demeuroit tellement attaché au travail, que de lui-même il ne l'auroit jamais quitté, ni pour prendre ses repas, ni pour toute autre affaire, si on ne l'en avoit tiré comme par force; & cette conduite lui devint si naturelle, qu'il l'a tenuë pendant toute sa vie.

Lorsqu'il fut dans un âge un peu avancé, il fit amitié avec l'Albane, qui étoit plus âgé que lui. Il le voyoit souvent, & conferoient ensemble sur le sujet de ses études, & des tableaux qu'il faisoit. Ils allerent tous deux à Reggio & à Parme;

&

& ensuite Albane étant à Rome, lui écrivit de s'y rendre. Comme dans ce même tems on envoya à Loüis Carache quelques desseins d'après les ouvrages de Raphaël, le Dominiquin fut si touché des beautez qu'il y vit, que cela augmenta encore l'impatience qu'il avoit d'aller à Rome. Il y alla enfin, & y fut agreablement reçû de l'Albane, qui le logea chez lui, pendant deux ans.

Il frequentoit l'école d'Annibal Carache, qui peignoit alors la Galerie Farnese; & comme de jour en jour il faisoit connoître ce qu'il sçavoit, Annibal lui fit peindre quelques-uns de ses cartons, & dans la loge du jardin, qui est du côté du Tibre, il representa de son invention la mort d'Adonis, & comme Venus se jette à bas de son char pour le secourir. Depuisqu'il eût fini cet ouvrage, il parut toûjours plus sçavant dans l'invention des sujets, dans la beauté des pensées, & dans l'expression des passions. Il est vrai aussi que dans ce tableau où il representa Adonis, tué par le sanglier qu'il avoit poursuivi, on voit sur le visage de Venus une subite émotion de douleur si bien exprimée, & toutes les actions des petits Amours qui l'accompagnent, si conformes au sujet, qu'Annibal en fut extraordinairement satisfait. Mais plus le Dominiquin

se

se rendoit agreable au Carache, & plus il s'attiroit la jalousie de ses compagnons, qui ne pouvant souffrir les loüanges qu'on lui donnoit, conçûrent une telle haine contre lui, que depuis ce tems-là, il ressentit les effets de sa mauvaise fortune pendant tout le cours de sa vie.

Et parce qu'il apportoit, comme je vous ai marqué, beaucoup de considerations dans l'execution de ses tableaux, ses ennemis appelloient cela lenteur d'esprit, & disoient que ses ouvrages étoient faits avec peine, & comme labourez à la charuë, le comparant à un bœuf, qui étoit le nom qu'Antoine Carache fils d'Augustin, lui donnoit : ce qui obligea Annibal de lui dire, que ce bœuf laboureroit un champ qu'il rendroit si fertile, qu'un jour il nourriroit la Peinture. Cependant le Dominiquin continuoit toûjours son travail, sans se rebuter par les obstacles qui s'opposoient à ses desseins.

Il y avoit peu de tems qu'il étoit auprès de M. Jean-Baptiste Agucchi, quand il se vit presque obligé de se retirer avec précipitation, par la mauvaise opinion que son frere le Cardinal Agucchi conçût de son merite. Mais M. Agucchi, qui étoit un esprit excellent, & amateur des belles choses, trouva moyen de le retenir, & de desabuser son frere, en lui faisant connoître

noître le merite du Dominiquin, après lui avoir montré un tableau, où il avoit repreſenté Saint Pierre dans la priſon. Cet ouvrage fut cauſe que le Cardinal arrêta chez lui le Dominiquin, & le fit travailler enſuite dans l'Egliſe de San-Honofrio. Et comme ce Cardinal ne vécut pas long-tems après, ce fut le Dominiquin qui ordonna la ſtructure du tombeau, qu'on lui dreſſa dans l'Egliſe de Saint Pierre aux Liens, dont il avoit le titre.

Il fit ſon portrait, qu'on voit peint dans une ovale au milieu de deux ſphinx de marbre; & même il tailla de ſa main quelques-uns des ornemens qui embelliſſent cette ſepulture.

Entre les tableaux qu'il fit pour M. Agucchi, on peut conſiderer comme les plus beaux, celui où il repreſenta Suſanne qui ſe couvre d'un linceul, à la vûë de deux Vieillards, qui approchent de la fontaine où elle eſt; un autre petit tableau ſur cuivre, où il a repreſenté Saint Paul, ravi & enlevé au Ciel par des Anges. Ce tableau eſt à Paris, dans la Sacriſtie des R. R. P. P. Jéſuites, de la ruë Saint Antoine. Un autre où Saint François eſt repreſenté dans une ſolitude à genoux devant un Crucifix. Il eſt auſſi à Paris, de même que celui de pareille grandeur, où Saint Jerôme eſt peint dans une grote, à genoux,

noux, & tenant une Croix. Il fit ces tableaux pendant qu'il demeuroit chez M. Agucchi, qui étoit alors Majordome du Cardinal Aldobrandin, neveu du Pape Clement VIII. & ce fut M. Agucchi qui le proposa au Cardinal, pour peindre à Frescati dans son Palais de *Bellevedere*, qui étoit nouvellement bâti.

C'est dans ce lieu si celebre pour sa belle situation, & pour la quantité des eaux qui le rendent agreable, que le Dominiquin a peint une galerie à fraisque, où il a representé divers sujets qui regardent ce que les Poëtes ont écrit d'Apollon. Dominique Bariere de Marseille grava cette galerie, pendant que nous étions à Rome. Je ne vous dirai rien de ces Peintures: vous les devez avoir encore assez presentes dans l'esprit, puisque vous me parliez, il n'y a pas long-tems, du plaisir que vous eûtes à les considerer, & à prendre le frais dans cette galerie, lorsque nous allâmes voir ensuite ce que le même Peintre fit pour le Cardinal Farnese dans l'Abbaye de *Grotta Ferrata*, à dix mille de Rome. Quant aux tableaux qu'il a faits dans cette Abbaye, ils representent plusieurs miracles de Saint Nil Abbé, & je ne crois pas que vous en ayez perdu le souvenir.

Il m'en souvient si bien, dit Pymandre, que je doute que vous ayez conservé, comme

comme j'ai fait, l'idée d'un visage qu'on nous fit remarquer dans un de ses tableaux, où l'Empereur Otton visite ce Saint Abbé. Car on nous dit que c'est le portrait d'une jeune fille de Frescati, très-belle & bien faite, dont le Dominiquin étoit amoureux ; & qu'un jour étant allée en devotion avec sa mere dans la Chapelle où il travailloit, il prit occasion d'en faire le portrait, sans qu'on s'en apperçût, & qu'ensuite il la representa dans ce tableau, sous la figure d'un jeune homme, qui semble s'éloigner d'un cheval fougueux. Mais quoiqu'elle soit sous un habit d'homme, avec un chapeau garni de plumes ; néanmoins l'air de son visage est si bien pris, que nonobstant ce déguisement, les parens qui lui avoient refusé cette fille qu'il vouloit épouser, ayant reconnu qu'il l'avoit ainsi peinte dans un lieu exposé à tout le monde, en furent si fort irritez contre lui, que craignant leurs menaces, il s'en retourna bien-tôt à Rome.

Je vous avouë, lui repliquai-je, que j'avois oublié cette particularité, que vous avez si bien retenuë. Vous sçaurez donc qu'après son retour, l'Albane qui peignoit pour le Marquis Justiniani, la galerie de sa maison de Bassane, donna à peindre au Dominiquin une des chambres de cette maison. Ce fut là qu'il representa plusieurs

Fables,

Fables, que les Poëtes ont écrites au sujet de la naissance des Amours, & d'autres actions de Diane.

Après qu'il eût fini cette chambre, Annibal Carache, dont la santé diminuoit tous les jours, voulant faire part à ses Eleves de tous les ouvrages qu'on lui proposoit, parla au Cardinal Borghese, afin qu'il employât le Dominiquin & le Guide, pour travailler dans l'Eglise de Saint Gregoire sur le Mont-Celius. Le Dominiquin eut en partage tout ce qui regarde les ornemens, qu'il peignit de clair-obscur; & des deux tableaux qu'on y voit, il fit celui où Saint André est foüeté par des bourreaux.

Ces deux excellens hommes travaillerent dans ce lieu-là avec émulation, & réüssirent si bien l'un & l'autre, qu'ils partagerent presque également l'estime de tout le monde. Si la beauté du pinceau & la grace qui paroît dans le tableau du Guide, charmoit les yeux; les fortes & naturelles expressions du Dominiquin, touchoient beaucoup plus l'esprit, & émouvoient davantage les passions de ceux qui les consideroient : ce qui est un des plus beaux effets de la Peinture.

Mais bien qu'Annibal & quelques autres des plus sçavans Peintres, jugeassent en faveur du Dominiquin, il n'avoit pas
pour

pour cela le plus grand nombre de voix pour lui. Tous ceux qui consideroient son ouvrage, n'en faisoient pas le cas qu'il meritoit; étant certain qu'alors, non seulement on avoit beaucoup plus d'inclination pour le Guide; mais encore qu'on préferoit au Dominiquin plusieurs autres Peintres, qui lui étoient bien inferieurs. Et quoique peu de tems après, Annibal étant mort, ceux de son école acquirent encore plus de reputation; il est vrai pourtant que l'opinion qui l'emporte souvent sur la raison, s'opposa si fort à l'estime qu'on devoit avoir du Dominiquin, que sa vertu & son merite ne furent point assez connus, & ne purent pendant sa vie le faire joüir de l'honneur qu'il a eu après sa mort.

Ainsi voyant les traverses de sa mauvaise fortune, & la peine qu'il auroit de trouver de l'emploi à Rome, il déliberoit de retourner à Bologne, & de s'y marier, lorsqu'on lui proposa de faire le tableau de Saint Jerôme de la Charité. Cet ouvrage, non seulement fut cause qu'il ne partit pas de Rome; mais le fit considerer, & servir ensuite à lui donner d'autres emplois. Vous sçavez combien cette peinture est celebre, & que le Poussin qui regardoit le Dominiquin comme le premier des Eleves d'Annibal, ne parloit de ce tableau

bleau qu'avec admiration, & contoit la Transfiguration de Raphaël, la Descente de Croix de Daniel de Volterre, & le Saint Jerôme du Dominiquin, pour les plus beaux tableaux qui fussent à Rome.

C'est une chose étonnante que d'un si digne & si précieux Ouvrage, il ne reçût que cinquante écus pour toute recompense, dans un tems où le Guide étoit si bien payé des siens. Cependant, comme l'envie ne cesse jamais de s'opposer à la vertu, ne trouvant rien à reprendre dans cet excellent tableau, elle tâcha à persuader à tout le monde, que si le Dominiquin avoit été assez heureux pour le bien executer, il ne devoit pas avoir la gloire d'en être l'inventeur, puisqu'il n'avoit qu'imité un semblable sujet qu'Augustin Carache avoit peint avant lui dans les Chartreux de Bologne.

Lanfranc étoit un de ceux qui tâchoient le plus à persuader cela à tout le monde, parce qu'il étoit celui qui avoit le plus de jalousie contre le Dominiquin; & même pour fortifier davantage ce qu'il disoit, & en laisser une plus forte impression dans les esprits, il dessina, & fit graver à l'eau forte par François Perier son disciple, le tableau d'Augustin Carache, croyant par ce moyen prouver plus fortement que ce que le Dominiquin avoit exposé, n'étoit

qu'un

& sur les Ouvrages des Peintres. 479

qu'un larcin qu'il avoit fait à son maître. Mais ceux qui n'étoient ni passionnez ni jaloux de l'honneur du Dominiquin, reconnoissoient dans la disposition & les attitudes des figures, & dans toutes les expressions des visages, une si grande difference, qu'encore que le Dominiquin eût conservé une idée generale de la pensée d'Augustin, on ne devoit pas l'accuser d'avoir fait un vol, mais plûtôt lui donner des loüanges, d'avoir imité son maître, & s'être bien voulu servir, comme il le confessoit lui-même, de quelques-unes de ses expressions qu'il avoit étudiées autrefois dans des tems qu'il ne pensoit pas à faire cet Ouvrage, mais qui lui étoient revenuës naturellement dans l'esprit, comme font d'ordinaire toutes les choses qu'on apprend avec soin, pour ne les pas oublier. C'est pourquoi, lorsqu'on considere exactement ces deux differens tableaux, il est malaisé de remarquer dans celui du Dominiquin aucune chose en particulier, qu'on puisse dire qu'il ait dérobée.

Après avoir achevé le tableau de Saint Jerôme, il travailla dans un Palais qui appartient aujourd'hui au Marquis Costaguti, où Lanfranc, le Guerchin, & Joseph Pin travailloient aussi. Il representa pour le Marquis Mattei, dans la voûte d'une petite chambre, l'histoire de Jacob

& de Rachel ; & quelque tems après il entreprit de peindre dans l'Eglise de Saint Loüis des François, la Chapelle de Sainte Cecile. Cet Ouvrage qu'il fit à fraisque avec une beauté de couleurs & un travail de pinceau admirable, lui donna beaucoup de reputation.

On sçait que dans ces tableaux il travailla avec une application ex raordinaire, s'attachant à bien connoître la Nature, & à exprimer les affections de l'ame, conformément à son sujet. Il étudioit aussi avec soin les belles proportions & les mouvemens de tous les membres du corps, ne prenant d'autre divertissement que celui qu'il trouvoit dans le travail. Il ne tiroit pas peu d'utilité de la lecture des bons livres, & de l'entretien qu'il avoit souvent avec M. Agucchi, qui ayant beaucoup d'amour pour la peinture, prenoit plaisir de lui marquer les plus beaux endroits des bons Auteurs.

Il alla à Fano, où il fit un Ouvrage considerable pour Monsieur Guido Nolfi, dans sa Chapelle du Dome. Après avoir passé plusieurs années éloigné de son païs & de ses parens, il retourna à Bologne, où il se maria, & où il fit plusieurs tableaux.

Outre le tems qu'il employoit à peindre, il s'appliquoit aussi à l'Architecture ;

& lorsque Gregoire XV. eût été élû Pape en 1621. le Dominiquin qui l'avoit pris pour être parrain de son fils, pendant qu'il n'étoit que Cardinal, se rendit aussi-tôt à Rome, où il fut nommé pour Architecte du Palais Apostolique, & joüit de cette commission pendant le Pontificat de ce Pape, sans néanmoins faire aucune chose pour les bâtimens.

Le moment étoit arrivé où il devoit davantage faire paroître tout ce qu'il sçavoit dans la peinture : car le Cardinal de Montalte, ayant fait bâtir la nouvelle Eglise de Saint André de Laval, il choisit le Dominiquin pour faire les tableaux dont il vouloit qu'elle fût embellie. Il en avoit déjà fait quelques-uns pour ce Cardinal, qui en avoit été très-satisfait ; ce qui fut cause qu'il le préfera à tous les autres Peintres. Je ne vous dis rien des Ouvrages qu'on voit de lui dans cette Eglise : ils sont si célébres, que je ne crois pas qu'il se trouve beaucoup de personnes qui ayent été à Rome, & qui ne les ayent pas vûs.

Il me semble, interrompit Pymandre, que la Coupe n'est pas de lui. C'est, repris-je, ce que j'allois vous dire, & que dans le tems qu'il travailloit, le Cardinal Montalte étant venu à mourir en 1623. Lanfranc trouva moyen d'obtenir qu'il peindroit la Coupe, sous prétexte que le

Dominiquin ne pourroit pas achever lui seul de si grands travaux pour l'Année Sainte. Il en avoit néanmoins fait déjà tous les desseins; & ce ne fut pas sans déplaisir qu'il vit Lanfranc travailler à sa place.

Lorsqu'il eût fini à Saint André, il fit dans l'Eglise de Saint Sylvestre à Montecavallo les tableaux ovales qui sont dans la Chapelle du Cardinal Bandini, où il a representé quatre sujets differens, tirez de l'ancien Testament. Dans le premier, on voit Esther devant Assuérus; dans le second, Judith, qui montre aux Hebreux la tête d'Holoferne; dans le troisiéme, David, qui joüe de la harpe devant l'Arche; & dans le quatriéme, Salomon, assis dans son trône, avec Bersabée sa mere.

Lorsque l'Eglise de Saint Charles des Catinares fut entiérement bâtie, on donna au Sementa, Eleve du Guide, à peindre la Coupe, & au Dominiquin, les quatre angles des pilastres, où il a representé les quatre vertus Cardinales.

Tous ces grands Ouvrages que le Dominiquin a faits à Saint André de Laval & à Saint Charles, ne rendirent pas sa fortune meilleure, parce qu'il en fut fort mal recompensé. C'est ce qui le fit resoudre d'aller à Naples pour peindre la Chapelle du

du Trésor. Cette entreprise, qui pouvoit lui être de quelque utilité, n'étoit pas sans beaucoup de difficultez, & même lui paroissoit perilleuse ; parce que Joseph Pin & le Guide, qui en differens tems s'étoient transportez sur les lieux à même dessein, avoient été contraints de s'en retourner par le danger où ils se trouvoient exposez, à cause de la jalousie des Peintres Napolitains, qui ne pouvoient souffrir que des Etrangers leur vinssent ôter leur pratique, & faire des Ouvrages qu'ils croyoient leur appartenir préferablement à tous autres. Le desir néanmoins que le Dominiquin avoit d'entreprendre de grands travaux; la mort du Pape Gregoire XV. qui le privoit de son emploi d'Architecte du Palais Apostolique, & lui ôtoit l'esperance qu'il avoit eu d'être Architecte de l'Eglise de Saint Pierre, au sujet de quoi il s'etoit beaucoup appliqué à l'étude de l'Architecture ; le besoin qu'il avoit de subvenir à sa famille ; enfin toutes ces raisons le firent passer sur celles qui pouvoient l'empêcher d'aller à Naples : de sorte qu'après avoir traité avec les Envoyez de cette ville en 1629. il s'y en alla avec toute sa famille. Il est vrai que les conditions qu'il fit, étoient assez avantageuses, si la chose eût réüssi : car on lui devoir payer cent écus pour chaque figure entiére, cinquan-

te écus des demi-figures, & vingt-cinq écus des têtes seules ; ce qui devoit faire un prix considerable, eu égard à la quantité de choses qu'il auroit eu lieu de peindre pendant plusieurs années. Outre cela, on lui promettoit à la fin de son travail, un present conforme à la grandeur & à la beauté de ce qu'il feroit.

Ces promesses pourtant ne satisfaisoient pas ses amis, qui connoissant son humeur & l'amour qu'il avoit pour le repos, prévoyoient l'inquiétude & les déplaisirs qu'il recevroit à Naples, par l'exemple de ce qui étoit arrivé au Guide & à Joseph Pin. En effet, à peine eût-il commencé de travailler, que ses ennemis s'éleverent contre lui, & firent de si grandes cabales pour décrier tout ce qu'il faisoit, que l'Espagnolet, qui étoit celui de tous les Peintres qui en parloit avec le moins d'emportement, disoit que le Dominiquin ne meritoit pas le nom de Peintre, ne sçachant pas même manier le pinceau : de sorte que ceux qui avoient traité avec lui, remplis des mauvaises impressions qu'on leur donnoit, parurent si mal satisfaits, qu'ils ne le consideroient plus comme celui qu'ils avoient choisi avec estime, mais comme un inconnu, & le moindre de tous les Peintres. Ainsi dès le commencement qu'il fut arrivé à Naples,

& sur les Ouvrages des Peintres. 485

il eut tant de sujets d'être mal satisfait, que ses amis s'étonnoient comme il pouvoit travailler. Aussi les mauvais offices que l'Espagnolet & ceux de sa cabale lui rendoient continuellement auprès du Viceroi & de ceux qui l'employoient, le troublerent si fort, que ne pouvant plus résister à tant de traverses, après avoir pensé à ce qu'il devoit faire pour s'en délivrer, & se sauver d'un païs où il n'avoit point d'amis, il résolut de quitter Naples sans en parler à personne. Etant sorti secretement hors de la ville, il monta à cheval, & suivi de son valet, s'en alla à Rome avec une diligence qui marquoit bien plus une fuite précipitée, qu'un retour prémedité, n'ayant égard ni aux chaleurs de la saison, ni aux fatigues du chemin, ni à sa famille qu'il abandonnoit.

Lorsqu'on sçût qu'il s'étoit retiré de la sorte, on arrêta sa femme & sa fille, & on ne les laissa point sortir de Naples qu'après que le Dominiquin eût donné des assûrances qu'il acheveroit ce qu'il avoit commencé. Mais lorsqu'environ un an après il y fut de retour, il reçût tant de déplaisir, qu'au lieu de vivre, il ne faisoit plus que languir; & ne se croyant pas même en sûreté dans sa maison & parmi sa famille, il changeoit tous les jours de nourriture, & n'osoit quasi manger, crai-

X iij gnant

gnant qu'on ne l'empoisonnât : ce qui lui abbatit si fort l'esprit & le corps, que s'affoiblissant peu-à-peu, il mourut le 15. Avril 1641. âgé de soixante ans.

Si tôt qu'il fut mort, on ruina à Naples les Ouvrages où il avoit travaillé pendant trois ans, pour en faire peindre d'autres par Lanfranc ; & l'envie & sa mauvaise fortune non contentes de l'avoir persecuté pendant sa vie, l'outragerent encore après sa mort dans ses héritiers, ausquels, par une injustice extraordinaire, on fit rendre la plus grande partie de l'argent qu'il avoit reçû de son travail.

Cependant, lorsqu'on eut à Rome la nouvelle de sa mort, il y fut fort regreté, & ceux de l'Académie honorerent sa memoire d'une Oraison qui fut recitée en public, avec plusieurs vers à sa loüange. Il ne laissa qu'une seule fille, qui herita de tout le bien qu'il avoit amassé par ses longues veilles, qui montoit environ à vingt mille écus.

Il étoit d'une humeur libre & honnête, sobre dans son vivre, modeste & retenu dans sa conversation. Il étoit fort retiré, croyant éviter par ce moyen la malignité de ses envieux, qui ne laissoient pas de le persecuter dans sa retraite, & lorsqu'il faisoit tout son possible pour les éviter. Quoiqu'il ne pût s'empêcher de se plain-
dre

dre du tort qu'il recevoit par la médisance des Peintres, il ne se soucioit pourtant pas de leurs loüanges ni de leurs blâmes. Comme il connoissoit leurs mauvaises intentions, lorsqu'on lui disoit que ceux de Naples décrioient ce qu'il faisoit à la Chapelle du Trésor, au lieu de s'en fâcher, il répondoit avec quelque sorte de joye, que c'étoit un témoignage que ce qu'il avoit fait, étoit bien. On lui rapporta un jour que certains Peintres avoient fort estimé quelques-unes de ses figures. J'ai bien peur, repliqua t'il, qu'il ne me soit échapé quelques coups de pinceau qui ne valent rien, & qui leur plaisent.

Un de ses amis voulant lui persuader de ne pas tant finir ses Ouvrages, ni les travailler avec une si grande exactitude, mais s'accommoder au goût des autres, plûtôt que de vouloir se contenter lui-même : C'est pour moi seul, lui dit-il, & pour la perfection de l'Art, que je travaille. Aussi sçavoit-il bien que toute l'excellence d'un Ouvrage consiste en ce qu'il soit également achevé dans toutes ses parties, & qu'on connoisse que l'Ouvrier a apporté tous ses soins à le perfectionner, & y a mis, comme l'on dit, la derniere main. C'est pour cela qu'il ne pouvoit souffrir que les jeunes étudians ne fissent que de simples esquisses, lorsqu'ils dessi-

noient, & qu'en peignant, ils se contentassent de marquer les choses par des coups de pinceau qui ne fussent point terminez. Quand il étoit avec eux, il ne leur parloit jamais que de choses utiles & necessaires à leur profession. Il leur disoit souvent qu'il ne doit sortir de la main d'un Peintre aucun trait, ni aucune ligne qu'elle n'ait été formée dans son esprit auparavant; qu'ils devoient se souvenir, quand ils consideroient quelque objet, de ne le regarder pas une seule fois, mais d'y faire une longue attention, parce que c'est l'esprit, & non pas l'œil, qui juge bien de la raison des choses. Aussi avant que de se mettre au travail, & de prendre le pinceau, il avoit accoûtumé, comme je vous ai déjà dit, de penser long-tems à ce qu'il vouloit faire. Il demeuroit quelquefois retiré seul, la plus grande partie du jour, à méditer sur un sujet; & lorsqu'il en avoit arrêté en lui-même l'invention & la disposition, il paroissoit content, & se réjoüissoit, comme s'il eût déjà executé la principale partie de son travail.

Il ne pouvoit comprendre qu'il y eût des Peintres qui travaillassent à des Ouvrages considerables, avec si peu d'application, que pendant leur travail ils ne laissassent pas de s'entretenir avec leurs amis. Il les regardoit comme des Ouvriers qui n'avoient

quo

que la pratique, & nulle intelligence de l'Art; étant persuadé qu'un Peintre, pour bien réussir, doit entrer dans une parfaite connoissance des affections de l'esprit & des passions de l'ame; qu'il doit les sentir en lui-même, & s'il faut ainsi dire, faire les mêmes actions, & souffrir les mêmes mouvemens qu'il veut representer; ce qui ne se peut, au milieu des distractions. Aussi on l'entendoit quelquefois parler en travaillant, avec une voix languissante & pleine de douleur, ou tenir des discours agréables & joyeux, selon les divers sentimens qu'il avoit intention d'exprimer. Mais pour cela il s'enfermoit dans un lieu fort retiré, pour n'être pas apperçû dans ces differens états, ni par ses Eleves, ni par ceux de sa famille, parce qu'il lui étoit arrivé quelquefois que des gens qui l'avoient vû dans ces transports, l'avoient soupçonné de folie. Lorsque dans sa jeunesse il travailloit au tableau du Martyre de Saint André qui est à Saint Gregoire, Annibal Carache étant allé pour le voir, il le surprit comme il étoit dans une action de colere & menaçante. Après l'avoir observé quelque tems, il connut qu'il representoit un soldat qui menace le Saint Apôtre. Alors ne pouvant plus se tenir caché, il s'approcha du Dominiquin, & en l'embrassant, lui avoüa qu'il avoit

dans ce moment-là beaucoup appris de lui.

Il eſt vrai auſſi que dans cette partie de l'expreſſion, il a été plus avant que ſes Maîtres; & le Pouſſin, dont le témoignage eſt d'un grand poids ſur cette matiére, diſoit qu'il ne connoiſſoit point d'autre Peintre que le Dominiquin, pour ce qui regarde les expreſſions.

Lorſqu'il voulut s'inſtruire à fond de l'Architecture, il s'appliqua à la lecture de Vitruve. Cet Auteur lui donna même de la curioſité pour la Muſique des Anciens, à l'étude de laquelle il paſſa beaucoup de tems, qu'il eût mieux employé à peindre. Il s'appliqua auſſi avec aſſez de ſoin aux Mathematiques, particuliérement à ce qui regarde l'Optique & la Perſpective, dont il reçût d'excellentes inſtructions du Pere Mattheo Zoccolino Théatin.

Outre les grands Ouvrages qu'il a faits, dont nous avons parlé, on voit de lui pluſieurs tableaux à l'huile de grandeurs differentes dans des Egliſes & dans des maiſons particuliéres. Il eſt vrai que le nombre en eſt mediocre, parce qu'il paſſa la plus grande partie de ſa vie à ne peindre qu'à fraiſque.

Je ne vous demande point, interrompit Pymandre, quels ſont les plus beaux
qu'on

& sur les Ouvrages des Peintres. 491

qu'on voit en Italie ; je me contente de ceux que vous avez déjà nommez. Mais marquez-moi, je vous prie, les plus considerables de la main de ce Peintre qui se trouvent aujourd'hui à Paris.

Vous avez vû dans le cabinet du Roi, repartis-je, celui où David est representé joüant de la harpe, & un autre de même grandeur où Sainte Cecile touche une basse de viole : mais un des plus beaux est celui où il a representé un concert de Musiciens & des joüeurs d'instrumens. Ces trois tableaux viennent du cabinet du Duc de Mazarin. Il y a aussi dans le même cabinet de Sa Majesté, un autre petit tableau où sont peints trois petits Amours. Il les fit pour le Cardinal Ludovisio à qui l'on avoit fait present d'une Guirlande de fleurs, au milieu de laquelle ils sont representez. L'un est assis dans un char tenant d'une main son arc, & de l'autre les rênes de deux colombes qui tirent le char : les deux autres qui semblent se soûtenir en l'air sur leurs aîles, répandent des fleurs, & se joüent agréablement. Il y a encore dans le même lieu, d'autres tableaux de figures, & quelques païsages très-agreables, de la main de cet excellent homme. Celui qui est dans le cabinet de M. le Notre Contrôleur des Bâtimens, où Adam & Eve sont representez dans le Paradis

X vj terrestre,

terrestre, est un Ouvrage considerable.

Pendant que nous étions à Rome, dit Pymandre, n'y eût-il pas un Secretaire du Duc de Guise, qui acheta l'original & la premiére pensée du tableau de la Communion de Saint Jerôme?

Ce tableau, lui repartis-je, que ce Secretaire avoit apporté en France avec quelques autres, tomba après sa mort entre les mains du Chevalier de Clerville, & à son inventaire il a été vendu à Monsieur Colbert Coadjuteur de Roüen : presentement il est dans le cabinet de Monsieur le Marquis de Seignelai. Il y a encore les tableaux de ce Peintre dans les cabinets de M. le Chevalier de Lorraine, & de M. de la Vrilliere Secretaire d'Etat.

Entre les Eleves du Dominiquin, on considere particuliérement *Antonino Barba-longa*, de Messine, qui a travaillé à Rome dans l'Eglise des Theatins & à Saint André de Laval; & André Camassée, qui a peint dans le Palais de Palestrine aux quatre fontaines, & qui a fait plusieurs autres Ouvrages qui lui ont acquis de la reputation.

Je n'ai pas perdu la memoire, interrompit Pymandre, des peintures que j'ai vûës dans le Palais des Barberins, où André Sacchi a aussi travaillé : mais ces Ouvrages, selon que je l'entendois dire alors,

étoient

& sur les Ouvrages des Peintres. 493

étoient bien inferieurs à ceux du Dominiquin ; & je crois bien aussi que vous n'en parlez pas pour les comparer les uns aux autres. A l'égard de ceux que vous venez de dire, que le Guide a faits à Saint Gregoire, il me semble qu'on n'en faisoit pas moins de cas que de ceux du Dominiquin : aussi étoient-ils disciples d'un même Maître.

Il est vrai, repliquai-je, qu'ils avoient tous deux étudié sous les Caraches ; mais pourtant leurs maniéres sont bien differentes. Le Guide n'eut pas toute la force & la vigueur que l'on voit dans les tableaux de ses Maîtres, & rendit sa maniére de peindre beaucoup plus foible & plus délicate. Comme il étoit d'un naturel doux & agreable, il chercha à faire paroître dans ses Ouvrages, de la grace & de la douceur. Aussi voit-on dans toutes les figures qu'il a peintes, un je ne sçai quoi de noble & de gracieux, qui flate les sens, mais qui veritablement n'emporte point l'esprit. Ce sont des agrémens qui demeurent exposez aux yeux, & qui les touchent avec plaisir, mais qui ne penetrent point dans l'ame pour s'y faire sentir, & pour émouvoir les passions. Cependant, de tous les Eleves des Caraches il a été le plus heureux, se trouvant encore aujourd'hui un nombre infini de personnes qui

cherissent

cheriffent fes Ouvrages, jufques au point de préferer la délicateffe & la grace qu'on y voit, à la grandeur & aux fortes expreffions qui paroiffent en d'autres tableaux. Ce n'eft pas qu'il n'y en ait de lui de fort étudiez, & qu'il n'ait reprefenté des corps où tous les mufcles font deffinez avec beaucoup de fcience, comme on peut voir dans les quatre tableaux des travaux d'Hercule qui font au Louvre. Mais à bien confiderer fon genie, & tout le caractere de fon travail, il y a plus de moleffe & de langueur que de vigueur & de fermeté. Il eut toutefois fes approbateurs pendant fa vie, & il eft encore à prefent l'admiration des perfonnes, qui ne connoiffant pas ce qu'il y a de foible dans fes Ouvrages, ont de l'amour pour cette maniére tendre & gracieufe dont il s'eft fervi, & qui, comme je viens de vous marquer, la préferent à des expreffions plus vives. Après que je vous aurai parlé de fa naiffance, je vous dirai comment il choifit ce genre de peindre, & comment il s'éloigna en quelque forte du goût de fes Maîtres pour en fuivre un qui lui a été particulier.

Vous fçaurez donc qu'il naquit à Bologne en 1575. Son pere nommé Daniel Reny, étoit un excellent Muficien, qui lui fit apprendre d'affez bonne heure la Mufique,

Musique, & à dessiner. Il étudia les principes de la Peinture sous Denys Calvart Flamand, dont je vous ai parlé ; & ce fut peut-être sous ce Maître, qu'il se forma une manière de faire certains vêtemens, qui quelquefois tiennent beaucoup de ceux d'Albert Dure. Lorsqu'il eût atteint l'age de vingt ans, il s'attacha auprès des Caraches, & travailla sous eux à differens Ouvrages.

Je crois vous avoir dit il y a quelque tems, qu'après la mort de Raphaël & de Jule Romain, l'Ecole de Rome changea beaucoup de ce qu'elle étoit sous ces excellens hommes ; & que ceux qui vinrent dans le siécle suivant, & sous le Pontificat de Gregoire XV. s'attachant peu à l'étude & à la recherche des belles choses, ne travailloient que de pratique, & d'une manière quelquefois aussi foible & extravagante dans le dessein que dans le coloris.

Je vous fis encore observer comment dans la suite il s'éleva dans Rome deux partis, qui eurent pour chefs Joseph Pin & Michel-Ange de Caravage, dont la manière obscure & peu agréable, ne laissa pas d'être imitée par beaucoup d'autres Peintres. Sur l'estime & la reputation que lui donnoient ceux de son parti, il y eut même des personnes de qualité, qui voulurent

rent bien trouver beau ce qu'il faisoit. Le Cardinal del Monte, le Marquis Justinien, le Seigneur Mattei, & plusieurs autres des plus curieux, lui firent faire des Ouvrages considerables, & se déclarerent ses protecteurs. Alors une infinité de particuliers vouloient avoir quelques tableaux de sa main ; & comme l'on en transportoit en divers endroits, il y en eut quelques-uns que l'on envoya à Bologne.

Loüis Carache qui fut des premiers qui les vit, fut surpris quand il les eût bien considerez. Il admira le pouvoir de la fortune, qui rend aveugles comme elle, ceux qu'elle veut empêcher de nuire aux personnes qu'elle entreprend de favoriser; s'étonnant de ce que tant de gens ne voyoient pas combien les Ouvrages du Caravage étoient au dessous de l'estime qu'on en faisoit. Car il étoit aisé de connoître qu'il y avoit seulement un contraste de lumiéres & d'ombres, & une exactitude trop grande à representer la Nature telle qu'elle est ; mais qu'il n'y avoit ni bienséance, ni grace, & encore moins d'intelligence & de beau choix. Pour Annibal, il ne pouvoit se taire, ni ne pas se plaindre de ceux qui contribuoient à la ruïne entiere de ce qu'on nomme le bon goût dans la peinture, en favorisant cet-

& sur les Ouvrages des Peintres. 497

te nouvelle maniere de peindre. Où font, difoit-il, ces Ouvrages dont l'on parle avec tant d'admiration ? Je ne voi rien dans ces tableaux qu'on nous prefente, que des marques d'une nouveauté qui ne merite aucune loüange. Je ne doute plus que tous les Peintres, qui fans avoir étudié & vû les bonnes chofes, voudront inventer & mettre au jour quelque nouvelle maniére, ne trouvent un femblable fort, & ne reçoivent de pareils applaudiffemens. Puis faifant reflexion fur les differens jugemens des hommes, & combien ils font bizarres & capables de changemens : Il me femble, ajoûtoit-il, qu'on pourroit fe fervir d'un autre moyen très-affûré pour mortifier l'auteur de cette nouveauté, & même pour détruire fa réputation. Pour cela je ne voudrois que faire des tableaux qui fuffent traitez d'une maniére toute contraire à la fienne. A fon coloris fi fier & fi fort, j'en oppoferois un tout-à-fait tendre & foible. Au lieu qu'il fe fert de jours enfermez, & qui tombent d'enhaut fur les corps qu'ils éclairent, j'expoferois toutes les figures en plein air, & éclairées de face. Et bien loin de cacher, comme il fait, tout le travail d'un Ouvrage & les chofes les plus difficiles de l'Art, dans l'obfcurité & fous les ombres de la nuit, je peindrois mes figures dans le

grand

grand jour, pour faire mieux voir avec combien de soin & d'étude j'en aurois recherché toutes les parties. Il prend à tâche de représenter tout ce qu'il voit dans la Nature, & de la peindre comme elle se presente à lui, sans choisir ce qu'il y a de plus beau & de plus exquis; & je voudrois au contraire faire un choix tout particulier de ce qu'il y a de plus parfait dans tous les corps ; n'en peindre que les plus belles parties ; en composer un beau tout, donnant à mes figures une belle union, & une noblesse qui ne se trouve que rarement dans la Nature.

Lorsqu'Annibal s'entretenoit de la sorte avec ses amis, à la vûë des Ouvrages du Caravage, le Guide qui étoit present, écoutoit avec attention les discours & les remarques de son Maître, qui lui sembloient comme autant d'oracles, dont il tira des lumiéres & des instructions qui lui furent très-avantageuses dans la suite. Car après avoir medité sur les observations qu'Annibal avoit faites, il se mit si bien en état de pratiquer ce qu'il lui avoit entendu dire, que par son grand soin & ses continuelles études, il trouva moyen de rencherir sur les remarques & les maximes de son Maître, & de mettre cette nouvelle maniére de peindre, dont il lui avoit entendu parler, à un tel degré, &

si opposée à celle du Caravage, qu'il eut l'avantage de se rendre le plus agreable, & le plus heureux de ceux qui travailloient alors.

Le premier essai qu'il en fit, fut par un tableau où il representa Orphée & Eurydice, & ensuite par un autre, où il peignit la fable de Calisto. Comme cette maniére étoit si differente & si opposée à l'Ecole du Caravage, le Guide se vit bientôt attaqué par la jalousie & par l'envie du parti contraire au sien, qui blâmoit tout ce qu'il faisoit, comme un renversement de ce que les sectateurs du Caravage nommoient la force & le bon goût de la Peinture.

Cela ne le rebuta pas : il crut que comme la lumiére du jour est plus agreable que les tenebres de la nuit, la maniere claire & gracieuse dont il se servoit dans ses Ouvrages, deviendroit bien-tôt plus plaisante à tout le monde, que cette autre si obscure & presque difforme, qui paroissoit dans les tableaux qu'on lui opposoit. En effet, après avoir courageusement resisté à toutes sortes de contradictions, il se trouva recherché pour les plus grands emplois, en concurrence de tous les autres Peintres.

Lorsqu'il commença à travailler à fraisque, il ne fit point de difficulté de se soumettre

mettre d'abord à des Peintres qui lui étoient beaucoup inférieurs en sçavoir, afin d'apprendre d'eux la pratique de ce travail tout different de celui à huile. Il fut bien aisé qu'on lui montrât la maniére de mêler les couleurs, de les employer en sorte qu'elles conservent leur fraîcheur & leur beauté; de connoître le moment propre pour les coucher sur l'enduit; d'apprendre à bien juger des divers changemens qui arrivent dans les teintes, à mesure qu'elles sechent, & des differens effets qu'elles peuvent produire par le mélange des unes avec les autres; & tout cela très-necessaire à un Peintre soigneux de la beauté & de la conservation de ses Ouvrages. Aussi après s'en être bien instruit, il réüssit si bien dans ce genre de peinture, que sa réputation augmentant de jour en jour, on ne parloit plus que de lui, non seulement dans son païs, mais encore à Rome, où il avoit envoyé au Cardinal Facchinetti, qu'on appelloit *Santi Quatro*, la copie qu'il avoit faite de la Sainte Cecile de Raphaël; & au Cardinal Sfondrato deux autres tableaux de son invention, que le Cavalier Joseph Pin, Gaspard Celio, & le Pomerancio, Peintres alors considerez dans la Cour du Pape, avoient beaucoup estimez.

La récompense & les loüanges qu'il en
reçût,

reçût, augmenterent le desir qu'il avoit d'aller à Rome, pour voir Annibal Carache, qui travailloit à la galerie du Palais Farnese. De sorte que les conseils de l'Albane, & les lettres de Joseph Pin, qui le convioient à faire ce voyage, le firent aisément résoudre à partir.

Etant arrivé à Rome avec l'Albane, il fut favorablement reçû de Joseph Pin, qui pour l'opposer au Caravage son ennemi déclaré, faisoit tout son possible pour lui procurer les emplois qu'il sçavoit qu'on destinoit au Caravage, comme il arriva en effet, au sujet d'un tableau du Martyre de Saint Pierre. Pour obtenir ce travail, Joseph Pin promit au Cardinal Borghese, que le Guide prendroit la maniere du Caravage, & le feroit dans ce goût fort obscur qui plaisoit alors; ce qu'éfectivement il executa, mais d'une disposition noble, & d'un dessein excellent.

Annibal ne fut point aise de voir le Guide si proche de lui, & ne pût même s'empêcher de le témoigner à l'Albane qui l'avoit amené à Rome. Mais le Caravage plus que tout autre, en fut extraordinairement touché, craignant que la nouvelle maniére du Guide, si opposée à la sienne, & beaucoup plus agreable, ne le décreditât entiérement. Non seulement il parloit
mal

mal du Guide & de ses Ouvrages dans tous les lieux où il se rencontroit, mais ajoûtoit encore les menaces aux injures ; & si le Guide n'eût été plus sage & plus retenu que le Caravage, ils eussent sans doute eu de grands démûlez. Mais plus le dernier avoit d'emportement & de colere, & plus le Guide témoignoit de moderation & de douceur ; & ce fut par ce moyen qu'il évita dans beaucoup de rencontres les effets de sa brutalité.

Il n'est pas necessaire de nous arrêter à tous les differends que le Guide eut avec le Caravage & ceux de son parti, & même ensuite avec l'Albane & quelques autres Peintres. Il est presque impossible que l'émulation qui se trouve entre les sçavans Ouvriers, ne produise enfin une haine qui ne finit jamais.

Parlons donc seulement des principaux Ouvrages du Guide, & laissons aux Auteurs d'Italie à écrire plus en détail toutes ses actions, & celles des autres Peintres de leur païs, comme a fait depuis peu avec beaucoup de soin, le Comte Malvasia.

Le Guide avoit fait plusieurs tableaux dans Rome. Il avoit travaillé pour le Pape Paul V. mais les mauvais offices de ses ennemis ayant empêché qu'il n'en reçût tout l'honneur & la recompense qu'il esperoit,
il

il retourna à Bologne, où entr'autres Ouvrages il fit le Martyre des Innocens, qui a été gravé à l'eau forte par deux differens Maîtres. Il fit ce tableau pour desabuser ceux qui croyoient qu'il n'étoit pas capable de mettre ensemble plusieurs figures. Cet Ouvrage où il prit beaucoup de soin, fut si estimé, que le Cavalier Matin, pour le rendre encore plus celebre, composa un Madrigal que je n'ai pas oublié, & que vous ne serez pas fâché d'entendre.

Che fai, Guido, che fai ?
La man che forme ageliche depigne,
Tratta hor opre sanguigne ?
Non vedi tù, che mentre il sanguinoso
Stuol de' fanciulli rauvivando vai,
Nova morte gli dai ?
O nella crudeltà anco pietoso
Fabro gentil, ben sai,
Ch' ancor tragico caso e caro ogetto,
E che spesso l'horror va col diletto.

La Pensée du Poëte est belle, dit Pymandre, & se rapporte à ce que dit Aristote, que l'Art a cela de particulier, de rendre agreable ce qui feroit horreur dans la Nature, comme lorsqu'on represente des sujets de cruauté, ou des objets hideux, qui ne déplaisent point en peinture.

Cependant, le Pape, repris-je, qui s'attendoit

s'attendoit de voir quelques nouveaux Ouvrages du Guide, ayant appris que non seulement il ne travailloit pas, mais même qu'il n'étoit plus à Rome, voulut sçavoir le sujet de son départ; & en ayant été pleinement informé, il fit écrire au Nonce qui étoit à Bologne, qu'il eût à le renvoyer. On eut assez de peine à y faire résoudre le Guide: toutefois, après avoir fait beaucoup de difficulté, il retourna à Rome. Le Pape le reçut agréablement, & ordonna qu'on le traitât de sorte qu'il n'eût pas sujet d'être mécontent.

Je ne m'arrêterai point à vous parler des Ouvrages qu'il fit pendant qu'il demeura à Rome: je m'assûre que vous n'avez pas perdu la memoire des plus considerables que nous y avons vûs ensemble. Je vous dirai seulement qu'après avoir achevé de peindre la Chapelle du Pape à Montecavallo, il s'en retourna à Bologne, où il se mit à travailler encore plus qu'auparavant, parce qu'il se trouvoit plus en repos & en liberté qu'il n'étoit à Rome. Il avoit l'amitié de tout le monde, & ses tableaux étoient si recherchez, que pour en avoir, il falloit les lui payer long-tems auparavant.

Ce fut alors qu'il fit pour le Duc de Mantoüe ces quatre tableaux des travaux d'Hercule, qui sont dans le cabinet du Roi.

& sur les Ouvrages des Peintres. 505

Roi. Il peignit aussi pour le Duc de Bavière une Venus ; pour le Roi d'Angleterre, Europe ravie ; pour le Duc de Savoye, les trois Graces qui couronnent Venus. Il fit pour le Roi d'Espagne une Vierge dans le même tems qu'il envoya à la Reine Marie de Medicis ce beau tableau de l'Annonciation, qui est à Paris au grand Couvent des Carmelites : il fit ensuite le Saint Michel que vous avez vû à Rome dans l'Eglise des Capucins.

Je m'en souviens, interrompit alors Pymandre, & c'est un des tableaux du Guide qui m'est le plus demeuré dans l'esprit, à cause que le Démon, qui est sous les pieds de l'Ange, ressembloit au Pape Innocent X. & l'on me dit aussi alors que le Guide l'avoit fait exprès, pour se venger de lui, pendant qu'il n'étoit que Cardinal.

Il est vrai, repartis-je, qu'il eut quelque sujet de n'être pas content du Cardinal Pamphile, & qu'ensuite ayant fait pour le Cardinal de San Onofrio, frere d'Urbain VIII. un tableau de Saint Michel pour l'Eglise des Capucins de Rome, on dit qu'il prit occasion, en peignant le Diable abbatu sous les pieds de Saint Michel, de faire que le visage du Démon eût quelque ressemblance à celui du Cardinal Pamphile : mais le Guide, selon que le

témoigne le Comte Malvasia, bien loin d'avoir eu cette pensée, fut fort fâché du bruit qui en courut alors, & qui néanmoins a toûjours duré depuis.

Quoiqu'il en soit, vous pouvez bien croire qu'il n'eût eu garde de l'avoüer. Cependant le tableau a toûjours été regardé à cause de cela avec curiosité ; & vous dites vous-même que cette circonstance vous en a conservé la memoire, parce que la satyre & la médisance s'insinuent & demeurent dans l'esprit plus aisément que les bonnes choses.

Comme il faisoit alors un grand nombre de tableaux, & qu'il en étoit bien payé, il amassoit beaucoup d'argent : car non seulement les plus grands Seigneurs & les personnes les plus riches vouloient en avoir de sa main, mais encore quantité de Curieux & de Peintres mêmes, tant pour l'estime qu'ils avoient pour lui, que pour leur interêt particulier, parce qu'ils trouvoient beaucoup à gagner, lorsqu'ils vouloient s'en défaire. Aussi plusieurs, sur cette esperance, & pour en trafiquer, le faisoient travailler, & revendant les tableaux qu'ils avoient de sa main, & encore d'autres qu'il n'avoit que retouchez, & qu'ils achetoient de ses Eleves, ils y faisoient un profit considerable. Car comme il avoit plusieurs jeunes gens qui travailloient

loient sous lui, & qui copioient de ses Ouvrages, il ne refusoit pas, en leur donnant des enseignemens, de donner aussi assez souvent quelques coups de pinceau à ce qu'ils avoient fait. C'est pourquoi on voit quantité de tableaux qui passent pour être entiérement de sa main, & qui ne sont que des copies de ses disciples. Il est vrai qu'il fut toûjours assez équitable, pour n'en donner jamais aucun pour être de lui, qui ne le fût en effet: plus scrupuleux en cela, & plus jaloux de sa gloire, que le Titien, qui, comme je crois vous avoir dit, retiroit de ses Eleves les copies qu'ils avoient faites d'après lui, lesquelles il retouchoit, & vendoit pour originaux.

Quant au Guide, bien loin d'en vouloir user de la sorte, il étoit fâché, lorsqu'il apprenoit qu'avec des copies de ses Ouvrages, on faisoit de pareilles suppositions; & il est certain qu'il auroit fini ses jours avec beaucoup d'honneur, & fort accommodé des biens de la fortune, si dans les derniéres années de sa vie il ne se fût point abandonné au jeu. Mais cette passion qui devint excessive, lui fit presque perdre tout le grand amour qu'il avoit pour la peinture, & en même tems cette réputation dont il étoit si jaloux auparavant. Car les pertes considérables qu'il fit

fit, l'ayant réduit à une telle necessité, qu'il ne sçavoit comment satisfaire à ses dettes ; il se mit, pour tirer de l'argent plus promptement, à ne plus peindre que des demi-figures ; à faire des têtes au premier coup, & à finir à la hâte, des tableaux d'histoire qu'il avoit commencez. Il emprunta de l'argent à gros interêt ; il donna à vil prix tout ce qu'il avoit de fait, & ce qu'il faisoit journellement ; & même se réduisit comme un simple mercenaire, à travailler à la journée, & à mettre prix à ses heures : ne songeant plus à rendre ses tableaux considerables par l'étude & par le travail, il les abandonnoit au Public, sous la protection seule de son nom, & de l'estime qu'il s'étoit acquise.

Un si grand changement de fortune causa beaucoup de troubles dans son esprit, altera sa santé, renversa toutes ses affaires ; enfin, pour vous abreger le recit d'une vie qui n'avoit plus rien que de fâcheux & de desagreable, le Guide la finit par une maladie langoureuse & incommode, qui lui donna la mort le dix-huitiéme Août 1642. dans la soixante-septiéme de son âge.

Outre les tableaux que je vous ai déja dit, qu'on voit de sa main à Paris, il y en a encore plusieurs autres, soit dans le Cabinet du Roi, soit chez plusieurs personnes

nes de qualité. Un des plus considerables est dans la galerie de Monsieur de la Vrilliere, Secretaire d'Etat. C'est le ravissement d'Helene, que le Guide avoit fait avec beaucoup de soin pour le Roi d'Espagne, à la sollicitation de son Ambassadeur, & aux pressantes recommendations du Cardinal Barberin. Lorsque le Guide l'eût envoyé à Rome, n'ayant pas trouvé dans les Ministres d'Espagne une disposition à le recompenser genereusement de son travail, il le fit reporter à Bologne. Un Marchand de Lyon l'acheta pour la Reine Marie de Medicis ; mais comme dans ce même tems elle sortit de France, & se retira dans les Païs-Bas, ce tableau demeura entre les mains du Marchand, qui quelques années après le vendit à M. de la Vrilliere. Cet ouvrage a passé pour un des plus beaux que le Guide ait faits. Lorsqu'il l'eût achevé, tous ses amis, & les plus intelligens en Peinture le virent, & l'admirerent ; & il n'y eut point de Poëtes & de sçavans hommes à Bologne, qui ne composassent des vers à l'honneur du Peintre & du tableau, & n'en fissent une honorable mention dans leurs Ouvrages. Il est vrai qu'il ne se peut rien voir de plus noble & de plus gracieux que les airs de têtes de toutes les figures, particulierement celles de Paris & d'Helene,

qu'il avoit étudiées avec beaucoup de soin.

La rencontre des affaires & la disposition des tems avoient aussi fait tomber entre les mains de M. d'Emery, Surintendant des Finances, un tableau, où ce sçavant Peintre avoit représenté Bacchus, qui rencontre Ariadne sur le bord de la mer, abandonnée par Thesée. Le Cardinal Barberin l'avoit fait faire pour la Reine d'Angleterre. Il étoit composé de près de vingt figures, dont les expressions & les airs de têtes étoient admirables ; mais trop de beautez découvertes, qui avoient fait admirer ce tableau en Italie, furent cause de sa perte en France. Si-tôt que M. d'Emery fut mort, Madame d'Emery peu touchée du merite du Peintre & de l'excellence de l'Ouvrage, ne put souffrir davantage chez elle les nuditez qu'elle avoit vûës avec peine dans ce tableau ; & ayant commandé qu'on le mît en pieces, elle fut si ponctuellement obéïe, que ses domestiques le mirent par morceaux, sans épargner aucune figure.

Il est vrai, dit alors Pymandre, que le Guide étoit incomparable pour donner de la grace aux visages ; & je crois qu'en cela il y a eu peu de Peintres qui l'ayent égalé. Je me représente toûjours ces deux petits tableaux, où il a peint la Vierge qui coud, dont

dont l'une qui est au Palais Mazarin, est vétuë de blanc, & l'autre que M. le Marquis de Fontenay apporta de Rome, est vétuë de rouge. On voit dans l'une & dans l'autre tant de grace & de douceur, qu'il est malaisé de rien imaginer qui represente mieux une beauté & une modestie conforme à celle qu'on doit peindre sur le Visage de la Sainte Vierge.

Pymandre ayant cessé de parler, je ne m'arrêterai pas, repris-je, à vous entretenir davantage touchant les autres tableaux de ce Maître qui sont à Paris : vous en verrez de lui de trois manieres. La premiere étoit la plus forte, lorsqu'il imitoit Loüis Carache son maître ; la seconde plus agreable ; & la troisiéme fort negligée, par les raisons que je vous ai marquées de sa passion pour le jeu. Ainsi il paroît souvent dans ses Ouvrages, fort different de lui-même.

Si autrefois en parlant de l'éloquence des Grecs, on a dit que la grace & la persuasion reposoient sur les lévres de Periclés, & que ses discours étoient des éclairs & des foudres ; on auroit bien pû dire aussi au sujet de la Peinture, & des Eleves des Caraches, que la beauté & la grace sembloient être au bout des doigts du Guide, lorsqu'il travailloit, & qu'elles en partoient pour se reposer sur les figures qu'il

Y iiij animoit

animoit par son pinceau. Mais si l'on vouloit achever la comparaison, on ne trouveroit pas dans les tableaux qu'il a faits, dequoi convenir à ces foudres & à ces éclairs, qui partoient de la bouche de ce grand Orateur. Si quelqu'un des disciples d'Annibal a fait paroître dans sa maniere de peindre quelque chose de fort & de terrible, ç'a été Lanfranc. Car on peut dire que dans les grands ouvrages de Peinture, le Guide & lui ont partagé ce qui regarde la beauté & la force, c'est-à-dire, deux grandes parties, qui se trouvoient jointes ensemble dans l'éloquence de Periclés.

Comme naturellement la douceur & la grace plaisent aux yeux, & gagnent le cœur plus promptement que la force & la grandeur ne touchent l'esprit ; il ne faut pas s'étonner si les tableaux du Guide ont été mieux reçûs que ceux de Lanfranc. Cependant si ce dernier n'a pas eu le bonheur d'être si recherché de tout le monde, il a eu assez de sçavoir pour faire des ouvrages qui lui ont acquis une grande estime parmi les Sçavans, & qui conserveront long-tems son nom à la Posterité.

Nous avons déja en plusieurs rencontres remarqué, combien la nature est puissante à déterminer les hommes à divers emplois. JEAN LANFRANC étoit un jeune garçon,

garçon, né à Parme, que la pauvreté de
ses parens contraignit d'aller à Piazenza,
& d'entrer au service du Comte Horace
Scotti. Ce fut là qu'il commença à faire
connoître l'inclination qu'il avoit pour le
dessein, en traçant avec du charbon mille
fantaisies contre les murailles. Son génie
se trouvoit déja trop resserré, lorsqu'il ne
dessinoit que sur quelques feüilles de papier ; il cherchoit des espaces plus vastes
pour étendre ses pensées ; de sorte qu'un
jour ayant fait une espece de frise autour
d'une chambre avec du blanc & du noir,
où à dire vrai, il y avoit plus d'imagination que de dessein, le Comte Scotti s'en
étant apperçû, & jugeant aussi-tôt des
dispositions qu'il avoit pour réüssir dans
la Peinture, il l'encouragea à continuer,
& afin qu'il pût étudier plus solidement,
le mit sous Augustin Carache. Alors il
donna, pour ainsi dire, carriére à son esprit, & en dessinant ensuite après les tableaux du Correge, qui sont au Dome de
Parme, il se forma une maniere grande
& terrible, qu'il a mise en pratique dans
les ouvrages que l'on voit de lui.

Il n'avoit environ que vingt-un ans, lorsqu'Augustin Carache mourut ; & ce fut
depuis cette mort qu'il s'en alla à Rome,
où il se mit sous Annibal, qui travailloit
encore alors au Palais Farnese. Lanfranc

y peignit en plusieurs endroits, ne laissant pas néanmoins d'étudier aussi d'après les Peintures de Raphaël. Il grava à l'eau forte avec Sixte Badalocchio les loges du Vatican, qu'ils dédierent à Annibal, comme je crois vous l'avoir dit. Il peignit ensuite plusieurs sujets à fraisque pour le Cardinal Sannese.

Après la mort d'Annibal, Lanfranc retourna en son païs, où il demeura quelques années; puis revint à Rome, où d'abord il fit pour les Religieuses de Saint Joseph, un tableau qui lui donna beaucoup de réputation. Il peignit aussi à Saint Augustin dans la voûte d'une Chapelle, l'Assomption de la Vierge; & aux côtez de la même Chapelle, il representa differens sujets. Il travailla à Sainte Marie Major, & à Montecavallo, pour le Pape Paul V. Enfin le Cardinal Montalte étant venu à mourir, il se mit si bien dans les bonnes graces de l'Abbé Peretti & des Peres Theatins, qu'il obtint la coupe de Saint André de Laval, au grand deplaisir du Dominiquin. Vous avez vû cet Ouvrage, qui dans ce genre est assûrément un des plus considérables qui soit à Rome. C'est une chose surprenante de voir comment toutes les figures, dont les plus proches ont trente palmes de haut, sont bien proportionnées, & diminuent si conformément

mément à leurs différentes positions, à leurs racourcissemens, & à leurs distances. Cette coupe paroît dans son ouverture, d'une largeur si extraordinaire, qu'elle representé un grand espace de ciel, où la vûë se porte insensiblement jusqu'au plus haut de la Gloire. Au milieu de cette Gloire paroît l'Humanité adorable de Jesus-Christ, qui est la source de toute la lumiere qui se répand, & qui éclaire les corps qui sont dans ce grand Ouvrage, dont l'harmonie des couleurs & des lumieres, est conduite d'une maniere qu'on ne voit point dans de pareils sujets.

Je ne vous parlerai point de toutes les autres choses qu'il fit à Rome dans plusieurs Eglises & en divers Palais, ni du Tableau qu'il donna au Pape Urbain VIII. lorsqu'il le fit Chevalier, ni encore de tout ce qu'il a peint en plusieurs villes d'Italie.

Il partit de Naples en 1646. où il travailloit, pour venir à Rome assister à la Profession d'une de ses filles qui se faisoit Religieuse ; & comme l'année suivante les Royaumes de Naples & de Sicile furent troublez par les révoltes du peuple contre les Espagnols, il demeura à Rome, où il entreprit les Ouvrages de Saint Charles des Catinares. Ce fut là que je le connus, & que je pris plaisir plusieurs fois

de monter sur son échafaut pour le voir travailler à ces grandes figures, où de près on ne pouvoit rien connoître ; mais qui d'en bas faisoient des effets merveilleux. Je commençai alors à comprendre qu'outre l'intelligence de la Perspective necessaire aux Peintres, & l'art de bien dessiner les choses racourcies, il y a encore d'autres secrets dans la Peinture, & une science plus difficile, qui ne se peut enseigner par des regles ; mais qui sert à bien disposer toutes les figures, & à accompagner leurs attitudes & leurs actions, de cet air agreable qu'on remarque particulierement dans ces sortes d'ouvrages, où le Correge & Lanfranc ont si bien réüssi.

Car il est vrai que c'est dans ces lieux si vastes, plus que dans les tableaux de moyenne grandeur, que Lanfranc a excellé. On y voit comment il a toûjours eu dessein d'imiter le Correge ; & quoique dans l'execution, il s'en faille beaucoup qu'il n'ait peint d'une maniere aussi belle & aussi terminée ; il y a néanmoins beaucoup de force dans ce qu'il a fait, & l'on connoît qu'il a toûjours conservé le caractere & le goût des Caraches ses premiers Maîtres.

Comme il ne finissoit pas si fort ses tableaux, ou plûtôt qu'il ne les peignoit pas dans ce degré où sont ceux du Correge ;
c'est

c'est dans les grandes choses & les grandes distances où son coloris paroît avec plus d'effet : aussi disoit-il ordinairement, que l'air lui aidoit à peindre ses ouvrages.

On ne peut pas soûtenir qu'il ait toûjours été fort correct dans le dessein, ni qu'il ait parfaitement exprimé les passions de l'ame. Mais il avoit une facilité toute particuliere à composer un grand sujet; & comme il imaginoit aisément, il étoit aussi fort prompt à executer ses pensées. Cette grande facilité de produire & d'exprimer ses conceptions, étoit cause que bien souvent il ne se donnoit pas la peine d'étudier assez toutes les parties de ses ouvrages. Aussi sur ses derniers jours, & pendant qu'il étoit à Naples, il s'abandonnoit avec trop de liberté à ne faire les choses que de pratique ; ce qui faisoit dire de lui, qu'il étoit sçavant ; mais qu'il negligeoit de faire voir tout ce qu'il sçavoit. Il acheva en six mois de tems, ce qu'il avoit entrepris à S. Charles des Catinares. On découvrit ces Peintures le jour de la Fête de ce Saint, l'an 1647. qui est le 29. Novembre ; & ce même jour Lanfranc mourut âgé de soixante-six ans.

Les mêmes desordres de Naples avoient aussi obligé CHARLES MESLIN, dit LE LORRAIN, de se retirer à Rome. Je crois vous avoir dit qu'il étoit disciple de Voüet.

Il étoit en reputation d'un très-excellent Peintre; & pendant qu'il étoit à Rome, il me fit voir de ses derniers ouvrages, qui me parurent très-beaux. Ils me donnerent lieu de considerer plus exactement que je n'avois fait, ce qu'il avoit peint long-tems auparavant, dans le Cloître des Minimes de la Trinité du Mont, & dans une Chapelle à Saint Loüis des François. Le lieu où il a travaillé davantage, est à Naples. Après avoir demeuré deux ou trois ans à Rome, il alla achever quelques ouvrages qu'il avoit commencez à Mont-Cassin, où il a peint un Cloître; & peu de tems après il mourut, étant de retour à Rome.

JEAN BENEDICT CASTILLON, qu'on nomme ordinairement LE BENEDETTE, ou le Genovese, mourut à Mantoüe vers ces tems-là. Il étoit de Génes, & d'honnête famille. Il apprit les principes de la Peinture, de Jean-Baptiste Paggi, Peintre fort consideré des Génois; & ensuite il suivit les enseignemens d'un Ferrari, & d'Antoine Vandéik, qui travailloient alors à Genes. Le Benedette n'aimoit pas à demeurer long-tems dans un même lieu: c'est pourquoi il a peint à Rome, à Naples, à Venise, à Parme, à Mantoüe, & en plusieurs autres Villes, où il a fait quantité de tableaux. Il y en a plusieurs à Paris, que vous pouvez voir. Sa maniere est assez

particuliere, & il paroît dans son coloris quelque chose de petillant qui touche les yeux. Il eut pour disciple son fils nommé François, & un frere appellé Salvator.

Un peu après lui moururent VANUDE, Romain, qui faisoit assez bien le païsage; MONTAGNE de Venise, qui a parfaitement peint des mers & des naufrages; LA MARE François, qui faisoit des portraits; & PIETRE TESTE, dont l'humeur bizarre & capricieuse se voit dans tous les ouvrages qu'il a faits. Cet homme avoit le génie de la Peinture, beaucoup d'imagination, & une grande facilité à representer ce qu'il avoit imaginé. Mais comme il executoit les choses aussi-tôt qu'il les avoit pensées, il semble qu'il ait pris plaisir à representer des songes & des visions plûtôt que des veritez, la raison ni le jugement n'ayant aucune part dans ce que l'on voit de lui. Cependant comme il y a des songes qui plaisent si fort, que souvent on a regret en s'éveillant, de se voir privé du plaisir qu'on y recevoit : de même il y a des tableaux de Pietre Teste, qui, quelques bizarres qu'ils soient, ne laissent pas d'agréer aux yeux, & de réjouir l'esprit : mais il ne faut pas les regarder trop long-tems, & moins encore les examiner avec severité. Aussi une personne

fonne très-judicieufe, en me parlant un jour de ce Peintre, me difoit qu'on pourroit le comparer à un certain Anaximene, dont Theocrite dit qu'il avoit un fleuve de paroles, où il n'y avoit pas une goute de fens & de jugement.

Je veux croire, interrompit Pymandre, qu'il étoit mieux féant à cette perfonne qui vous parloit, de juger de Pietre Tefte, qu'à Theocrite de blâmer Anaximene. Je ne fçai fi vous fçavez que ce Théocrite n'étoit pas celui dont Virgile a imité les ouvrages ; mais un autre auquel le Roi Antigonus fit perdre la vie à caufe d'une méchante raillerie qui lui échappa, & qui fit voir qu'il n'avoit pas lui-même tout le jugement qui lui étoit neceffaire. Car comme on le menoit devant ce Roi, qui vouloit bien lui pardonner quelque faute qu'il avoit commife ; & que fes amis, pour le raffurer, lui promettoient qu'Antigonus lui donneroit fa grace, fi tôt qu'il paroîtroit devant fes yeux : S'il faut pour cela, leur dit-il, que je paroiffe devant fes yeux, vous me faites efperer une grace impoffible, voulant par là lui reprocher qu'il étoit borgne (1) : & cette raillerie faite mal à propos lui coûta la vie, que le Roi avoit promis de lui donner.

H

(1) Sic importuna urbanitas malè dicacem fuit primait. Macrob. 7. Satur.

Il est toûjours dangereux, repartis-je, de vouloir faire paroître son esprit, s'il n'est accompagné de jugement. Mais il est vrai que cette derniere partie manque en bien de gens qui ne laissent pas de se sauver, quand ils n'ont pas à faire à des personnes trop puissantes, ou sensibles aux injures. Outre la facilité & le plaisir que Pietre Teste avoit à representer ces differentes imaginations, il aimoit encore à peindre des sujets satiriques, ayant quelquefois representé des Peintres de son tems, sous des figures d'animaux, dont il leur attribuoit les qualitez. Il a gravé lui-même à l'eau forte plusieurs de ses desseins. Tous les hommes ayant des inclinations differentes, les ouvrages de Pietre Teste ne laissoient pas d'être bien vendus pendant que j'étois en Italie: parce que comme il y a deux souveraines qualitez dans la Peinture, l'une d'instruire & l'autre de plaire; un Peintre qui a le don de faire des choses divertissantes, trouve toûjours un grand nombre de personnes qui ne cherchent qu'à être touchées agreablement, & ne se soucient pas tant de ce qui pourroit leur être d'une plus grande utilité.

C'est ce qui fait que l'on a encore aujourd'hui beaucoup d'estime pour les tableaux de L'ALBANE, quoiqu'il ne fût pas

un des plus forts Eleves des Caraches. Nous avons déja parlé de lui en diverses occasions : toutefois je ne laisserai pas de vous dire ce qui regarde sa naissance, & quelque chose de sa vie. Son pere qui faisoit trafic de soye à Bologne, eut entr'autres enfans Dominique & François. Le premier, qui étudia le Droit, se rendit assez considerable par sa doctrine; & François, qui ne voulut pas s'appliquer à la Marchandise, comme ses parens eussent bien souhaité, s'addonna entierement à la Peinture, aussi-tôt que son pere fut mort, n'étant encore âgé que de douze ans. Il réüssit si bien dez les commencemens, qu'il donna de grandes esperances de ce qu'on a vû de lui dans la suite. Il étudia d'abord sous Denys Calvart, chez qui demeuroit le Guide, qui étant déja avancé, servit de second Maître à l'Albane, & lui enseigna les principes du dessein.

Lorsque le Guide eût quitté Calvart pour suivre l'école des Caraches, l'Albane s'apperçût bien de la perte qu'il faisoit, se trouvant privé du secours de son ami, dont les bons avis ne lui étoient pas peu utiles. Souhaitant de le rejoindre, il fit si bien, que quelque tems après, il entra aussi sous Loüis Carache. Cependant cette amitié si forte qui étoit entre le Guide & l'Albane, ne dura pas toûjours. La froideur

deur se mit insensiblement parmi eux, & on n'a pû en trouver d'autre cause, que la jalousie qui naît aisément entre les personnes de même profession, à mesure que leur reputation augmente. Je ne m'arrêterai pas à vous dire ce qui porta l'Albane à aller à Rome, les ouvrages qu'il y fit, & comment il s'y maria : vous sçaurez seulement, qu'ayant perdu la femme qu'il y avoit prise, il en épousa une autre à Boulogne, qui étoit d'honnête famille ; mais qui n'avoit pas beaucoup de bien. Sa beauté, son esprit & son merite empêcherent l'Albane de s'arrêter à l'interêt. Il lui sembla que ce parti lui seroit d'autant plus avantageux, qu'outre qu'il auroit la satisfaction d'avoir une femme très-accomplie, il trouveroit en elle un modéle d'une grande beauté, qui pourroit lui servir pour ses ouvrages, sans en chercher d'autres, quand il voudroit peindre une Venus, les Graces, des Nymphes, ou d'autres Divinitez, qu'il prenoit souvent plaisir de representer.

Le choix qu'il avoit fait, lui réüssit ; & sa femme se trouva si propre à ce qu'il souhaitoit, qu'avec la fraîcheur de son âge, & la beauté de son corps, il reconnut tant d'honnêteté, tant de graces, & des manieres de bienseance si propres à être peintes, qu'il n'eût pû rencontrer ailleurs une per-

personne plus accomplie. Aussi l'a-t'il representée souvent, sous la figure de Venus; & dans la suite elle lui fournit un nombre assez grand de petits Amours, si beaux & si bien faits, que c'est d'après eux que François le Flamand & l'Algarde, excellens Sculpteurs, ont modelé les petits enfans que l'on voit de la main de ces deux sçavans hommes. De sorte que l'Albane trouvoit chez lui, en sa femme & en ses enfans, les originaux de tout ce qu'il a peint de plus agreable & de plus gracieux. Sa femme se conformoit de telle maniere à ses intentions, qu'elle prenoit plaisir de disposer ses enfans en diverses attitudes, & de les tenir elle-même nuds, & quelquefois suspendus en l'air par des bandelettes, pendant qu'Albane les dessinoit en mille différentes manieres.

C'est par le moyen des études & des observations qu'il faisoit de la sorte sur le naturel, qu'il a si bien peint tant de petits Amours, qui joüent & qui volent, lorsqu'en se formant mille idées de lieux plaisans & délicieux, il a representé Venus, accompagnée des Graces & de quelques Nymphes. Et c'est aussi particulierement dans ces sortes de sujets, qu'on voit la beauté de son genie. Pour s'entretenir dans ces pensées & dans l'inclination qu'il avoit à representer les Fables, il lisoit toutes sortes

tes de Poësies. Le Comte Malvasia qui a fait une exacte recherche de ce qui regarde la vie de l'Albane, n'a rien oublié touchant les tableaux qu'il a faits en ce genre, & loüe principalement ceux qu'il avoit peints pour le Cardinal de Savoye, & quatre autres sur cuivre, dans lesquels il representa les Divinitez des Cieux, des Eaux, de la Terre & de l'Enfer. Mais le même Comte Malvasia, après toutes les loüanges qu'il donne à l'Albane, dit que ses grands tableaux n'ont jamais été estimez à l'égard des petits, & que s'il y a quelque chose de considerable dans ses grands ouvrages, ce sont les enfans qu'il a peints grands comme Nature, lesquels pourtant n'ont pas encore cette beauté, qu'on trouve dans les petits : qu'il s'en falloit aussi beaucoup, qu'il eût pour representer les hommes, les mêmes talens, que pour bien peindre les femmes, ayant un don tout particulier pour les faire agreables, & pour bien imiter une chair délicate, pleine & gracieuse. Il peignoit au contraire le corps de l'homme, foible, sec & décharné ; & c'est pour cela que le même Auteur de la Vie de l'Albane dit, que le Comte de la Carouge, qui étant en Italie, acheta trois des quatre tableaux, dont je viens de parler, ne se soucia pas d'avoir celui qui represente les Divinitez de l'Enfer.

fer. Il est vrai que l'Albane ne s'appliquoit pas beaucoup à étudier la belle Nature, ni l'Antique, pour ce qui regarde le corps de l'homme, & c'est pourquoi il n'a pas réüssi dans toutes sortes de sujets. Mais l'inclination naturelle qu'il avoit à peindre des femmes, a duré en lui jusques à la fin de sa vie, comme il l'avoüe lui-même dans une lettre qu'il écrivit à un de ses amis, un an avant sa mort. Il lui dit, que s'il étoit moins âgé, il voudroit faire encore toute autre chose, que ce qu'il a fait par le passé, se sentant non seulement rempli d'un nombre infini de nobles idées; mais ayant plus de plaisir & plus de facilité que jamais, à representer les beautez divines & humaines, particulierement les Nymphes, les Enfans & les actions divertissantes & agreables. Il croyoit alors que son genie seul & la pratique qu'il s'étoit acquise, suffisoient pour lui faire executer des ouvrages accomplis; blâmant les Caraches, de ce qu'ils s'étoient trop défiez de leurs forces, & de ce qu'ayant toûjours employé beaucoup de tems à étudier, au lieu de s'abandonner à leur genie, ils n'avoient point amassé dequoi vivre commodément. Pour appuyer son raisonnement, ou plûtôt justifier sa negligence & sa conduite toute opposée à la leur, il rapporte dans la même lettre, qu'Annibal

nibal ayant commencé à peindre de pratique un Christ mort sur les genoux de la Vierge, pour un tableau d'Autel qui est dans l'Eglise de Saint François, au-delà du Tybre, il en fit une figure admirable & toute divine; mais qu'ensuite ayant fait dépoüiller un modéle, & retouché d'après lui le corps du Christ, il changea toute cette premiere production de son esprit; & pour s'être trop défié de ses propres forces, gâta son tableau par les derniers coups qu'il y donna.

Bien que l'Albane eût pris plaisir à representer des nuditez, & particulierement des femmes; ceux néanmoins qui ont écrit de lui, ne l'ont point accusé de mener une vie libertine ni voluptueuse : au contraire, ils ont remarqué que quand sa femme n'a plus été en état de lui servir de modéle, & qu'il étoit obligé d'en choisir d'autres, ce n'étoit que pour dessiner ou peindre quelques parties que l'honnêteté & la pudeur ne leur empêchoit pas de découvrir, & que même il demeuroit avec elles le moins de tems qu'il pouvoit. Ce n'est pas que ses ennemis ne dissent toûjours du mal de lui & de ses Eleves, qui peut-être ne se conduisoient pas avec tant de retenuë. Ses ouvrages, & sur tout les sujets amoureux étoient si recherchez, qu'ils en faisoient plusieurs copies, & quelquefois

quefois même imitant sa maniere, en peignoient de leur invention, ou d'après quelques-uns de ses desseins, lesquels ils trouvoient moyen de lui faire retoucher. Comme le débit qu'ils en faisoient ensuite, leur étoit d'une grande utilité, parce que souvent ils les faisoient passer pour être de lui, ils s'appliquoient à faire des tableaux fort peu honnêtes, qu'ils vendoient mieux que d'autres. Il est vrai que l'Albane eût bien pû se passer de faire toutes les nuditez qu'on voit de lui, & qu'ayant un talent particulier pour bien peindre en petit, il eût fait des tableaux d'une grande beauté, & que tout le monde eût pû regarder avec plaisir, comme sont ceux de dévotion, qu'on voit en plusieurs Cabinets de Paris : entr'autres le Baptême de Notre-Seigneur, qui étoit au Duc de Lesdiguiéres, & qui est presentement dans le Cabinet de Monsieur le Prince; une fuite en Egypte, que Monsieur Belluchau a euë du Duc de Grammont; une Vierge qui est dans le Cabinet du Chevalier de Lorraine; & sur tout une petite Gloire, qu'avoit autrefois Monsieur Haubier.

Quoiqu'il ait eu plusieurs traverses dans sa fortune, & beaucoup de sujets de déplaisir dans sa famille, il étoit cependant d'un temperament si heureux, que les afflictions

flictions n'ont jamais troublé le repos de son esprit, ni alteré la santé de son corps, ayant toûjours vécu avec beaucoup de tranquilité, jusques à l'âge de quatre-vingt-deux ans & six mois, qu'il mourut à Bologne, le quatriéme Octobre mil six cent soixante.

Entre les Eleves de l'Albane, PIERRE FRANÇOIS MOLA & JEAN BAPTISTE MOLA, ont été des plus considerables. Le dernier a fort bien fait le païsage : il peignoit aussi très-bien les figures; mais d'une maniere moins tendre & moins gracieuse que son maître.

Il y eût encore un autre disciple des Caraches, qui mourut dans la même année que l'Albane : il se nommoit GIACOMO CAVEDONE, aussi de Bologne. Son nom ni ses ouvrages ne sont guéres connus à Paris, mais ils sont estimez en Italie ; & ceux qui ont vû les plus beaux tableaux qu'il a peints à Bologne, disent qu'ils tiennent beaucoup de la maniere d'Annibal, & en parlent avec estime.

Il semble que l'année 1660 ait été fatale aux Peintres de Bologne ; car ce fut encore dans ce même tems que mourut AUGUSTIN METELLI. Il étoit sçavant pour bien peindre l'Architecture, particulierement les décorations de Theatres. Il mourut en Espagne, où il étoit allé tra-

vailler pour le Marquis de Liche. Il avoit avec lui Angelo Michele Colonna de Bologne, qui lui aidoit dans ses grands Ouvrages. Ce Colonna a peint à Paris dans l'Hôtel de Lionne.

N'étoit-ce pas dans ce tems, dit Pymandre, que François Grimaldi & François Romanelle vinrent aussi en France?

Le Colonna, repartis-je, n'arriva que quelques années après eux. Vous sçavez que GRIMALDI vint à Paris dans une assez mauvaise conjoncture : car ce fut en 1648. lorsqu'il y avoit beaucoup de desordres. Aussi demeura-t'il quelque tems qu'il ne fit pas grand' chose, & ne commença à peindre les plafonds du Palais Mazarin, qu'un peu avant le retour du Roi à Paris. Si-tôt qu'il les eût achevez, il retourna à Rome.

Quant à ROMANELLE, il avoit achevé de peindre l'appartement de la Reine mere du Roi, la Galerie du Palais Mazarin, & fait plusieurs tableaux pour divers particuliers, entr'autres pour Monsieur d'Emery Surintendant des Finances. Il étoit Eléve de Pierre de Cortone, & imitoit sa maniere. Après son retour à Rome, il fit quelques ouvrages ; enfin s'étant retiré à Viterbe, d'où il étoit, il y mourut peu d'années après ; & vers le tems que mourut à Modene un Peintre François, nommé

mé BOULANGER. Le MANCHOLE Flamand travailloit en France dans ce tems-là. Il y a des tableaux de lui dans les nouveaux appartemens du Château de Vincennes, qu'il fit pendant la Régence de la feuë Reine Mere.

J'ai encore à vous parler d'un Peintre Boulonois, dont vous avez vû plusieurs Ouvrages, c'est de François BARBIERI DA CENTO, surnommé LE GUERCHIN, à cause qu'il étoit louche ; ce qui lui arriva en nourrice par un grand bruit qui le réveilla en sursaut. Lorsqu'il fut en état d'aller aux écoles, ses parens ne manquerent pas de le faire instruire ; mais ayant dès l'âge de huit ans donné des marques de son inclination pour la peinture, son pere le mit sous certains Peintres de son païs peu connus, & qui n'avoient pas beaucoup de capacité. Aussi ce ne fut pas d'eux qu'il apprit tout ce qu'il a sçû ; la Nature seule a été sa maîtresse, & son genie lui a fourni ce qu'il a fait de plus beau. Il n'imitoit aucuns maîtres de son tems, & travailla pendant plusieurs années sans avoir vû leurs ouvrages, Que si ensuite il eût plus d'inclination pour les uns que pour les autres, il est aisé de juger que ce fut la maniere du Caravage qu'il préfera à celle du Guide & de l'Albane, qui lui parurent trop foibles, aimant mieux don-
ner

ner à ses tableaux plus de force & de fierté, & s'approcher davantage de la Nature, laquelle veritablement il dessina plus correctement, & avec plus de grace que le Caravage. Aussi on peut dire qu'il avoit de belles qualitez, & même qu'elles étoient grandes & estimables, si on les considere sans les comparer à celles d'autres Peintres, qui travailloient alors. Il dessinoit avec une merveilleuse facilité. Il étoit plein d'invention, & a peint certaines choses assez gracieuses, bien qu'à parler sincerement, sa maniere ne puisse point passer pour agreable dans tout ce qu'il a fait. Un de ses ouvrages les plus renommez dans Rome, est l'Aurore qu'il a peinte dans un Salon, que nous allâmes voir ensemble dans la Vigne Ludovise, après avoir admiré l'Aurore du Guide, qui est au Palais Bentivoglio à Montecavallo. Je ne vous parlerai pas de toutes ses autres peintures : vous pouvez voir ce qu'il y en a chez le Roi, dans le Palais Mazarin, & en divers autres lieux. Il fit pour Monsieur de la Vrilliere Secretaire d'Etat, un tableau, en mil six cent vingt-sept, où il representa Caton d'Utique ; un autre qu'il n'acheva qu'en mil six cent quarante-trois, où il peignit Coriolan, lorsque venant saccager Rome, il en fut empêché par les prieres de sa mere

&

& de ses enfans ; & un autre qu'il envoya en mil six cent quarante-cinq, de même grandeur que les deux premiers, où il representa la paix des Sabins, avec les Romains. L'Abbé Mey de Lyon en a deux : l'un representant les enfans de Jacob, qui montrent à leur pere la robbe ensanglantée de Joseph ; & un autre où Judith & Abra tiennent la tête d'Holopherne. La figure de Judith est bien peinte ; l'air de son visage est beau & gracieux. Il fit ce tableau en mil six cent cinquante-un, pour le sieur Giacomo Zanone. Mais un des plus beaux que vous puissiez voir de lui, est une Vierge de pitié, qui tient un Christ mort sur ses genoux, le tout grand comme Nature ; il est chez Monsieur Jabac, qui en a le dessein de la main d'Annibal Carache. Il y a bien apparence que c'est d'après ce dessein que le Guerchin a peint le tableau, & peut-être qu'il l'a aussi fait pendant qu'il travailloit sous le Carache : car c'est un des plus beaux ouvrages qu'il ait faits. Si dans toutes les parties de la peinture, le Guerchin n'a pû égaler beaucoup d'excellens hommes, dont nous avons parlé, aussi il n'y a guéres eu de Peintres qui ayent été comparables à lui, dans ce qui regarde les bonnes qualitez du corps & de l'ame, dont le Ciel l'avoit pourvû. Sa

taille étoit mediocre, mais bien faite; son humeur gaye, & son entretien agreable. Il étoit infatigable au travail, sincere dans ses paroles, ennemi du mensonge & de la raillerie; humble & civil à tout le monde, charitable, dévot, & d'une chasteté reconnuë. Il avoit beaucoup de consideration & d'amitié pour toutes les personnes de sa profession. Il ne sortoit presque jamais de chez lui, sans qu'on le vît accompagné de plusieurs Peintres, qui le suivoient comme leur maître, ou plûtôt comme leur pere, à cause de l'amour & de la tendresse qu'il avoit pour eux; car non seulement il avoit beaucoup de respect pour les personnes élevées en dignité & au-dessus de lui; mais il étoit complaisant à tout le monde. Il aimoit à voir & à apprendre toutes les nouveautez; & comme il avoit une memoire heureuse, & qu'il s'exprimoit facilement, chacun cherchoit sa conversation par le plaisir qu'on avoit d'apprendre de lui une infinité de choses, qu'il racontoit d'une maniere agreable. Il ne parloit jamais mal de personne; mais pour l'ordinaire il faisoit le sujet de ses entretiens, ou des histoires qu'il avoit lûës, ou de ce qu'il avoit entendu dire de singulier.

Bien que dans ses propres ouvrages, il n'executât pas les choses dans la perfection

tion qui eût été à desirer, il ne laissoit pas de juger avec beaucoup de discernement des tableaux des autres Peintres, loüant toûjours ce qu'ils avoient fait, ou du moins n'en parlant qu'avec beaucoup de retenuë & de moderation, lorsqu'il y voyoit des choses qui ne meritoient pas d'être estimées.

Il eût pour amis tous les Peintres de son tems, parce qu'il n'envioit, ni leur fortune, ni leurs emplois; au contraire, il étoit bien aise qu'ils s'avançassent tous, & en biens & en réputation. Pour contribuer même à leur fortune, il étoit toûjours prêt de les assister, ou de ses conseils, ou de son credit. Aussi non seulement sa bourse étoit-elle ouverte à ses amis; mais encore à des personnes qui pouvoient lui être indifferentes; & l'on a sçû qu'en plusieurs rencontres, il a genereusement secouru des gens de qualité qu'il connoissoit avoir besoin d'argent, cherchant à faire plaisir à tout le monde, particulierement à ceux qu'il sçavoit être dans la necessité.

Il eût beaucoup d'amitié & de tendresse pour ses parens. Il prit soin de bien élever ses neveux; & quant à ses niéces, il en pourvût quelques-unes par mariage, & donna aux autres dequoi être Religieuses.

536 *VII. Entretien sur les Vies*

Jamais personne n'eût sujet de se plaindre de sa bonne foi, ni de trouver à redire dans ses mœurs. N'ayant point été marié, il vécut toûjours dans une grande pureté. Il ne fut sujet à aucunes maladies, & n'a eu que de petites incommoditez sur la fin de ses jours. Il fut cheri, & estimé de plusieurs Princes & grands Seigneurs. Il amassa beaucoup de bien, qu'il n'employoit, comme je vous ai dit, qu'à assister ses parens, & à secourir ses amis. Il acheta une fort belle maison dans Bologne, & quelques autres à la campagne, qu'il meubla honnêtement, & où après sa mort on trouva quantité de tableaux, beaucoup de vaisselle d'argent, des pierreries, & plusieurs autres raretez.

Pendant sa vie il fit bâtir des Chapelles & des Autels, qu'il garnit de tous les Ornemens necessaires, & même donna dequoi les entretenir. Il vécut toûjours honorablement dans le public & dans son particulier, se conduisant en toutes ses actions, à l'égard du monde avec beaucoup de prudence, & envers Dieu avec beaucoup de crainte & d'amour.

Etant tombé malade au mois de Decembre mil six cent soixante & sept, il reçût les derniers Sacremens avec une résignation & une pieté extraordinaire, & mourut

mourut dans le même mois, âgé de soixante-dix ans. Il laissa pour heritiers de tous ses biens, deux de ses neveux.

Ayant cessé de parler, & voyant que Pymandre attendoit que je continuasse mon discours, je crois, lui dis-je, qu'il est tems que nous mettions fin à notre entretien : il me semble qu'il a duré assez long-tems, & peut-être même que je devois l'abreger, en ne m'arrêtant pas à beaucoup de gens qui ne sont gueres celebres. Mais s'il ne m'a pas été possible de rejetter ceux qui se sont presentez à mon esprit, il y en peut avoir quelques-uns, dont je ne me suis pas souvenu, qui meritoient bien aussi d'être nommez. Lorsque nous nous reverrons, nous pourrons parler avec plaisir d'un excellent homme, qui ne vécut que peu d'années après le Guerchin, & qui nous fournira une ample matiere de réflexions sur toutes les parties de la Peinture. C'est du Poussin dont j'entens parler, & de la vie duquel vous désirez, il y a long-tems, de sçavoir les particularitez. En disant cela nous nous levâmes, & étant passez des bosquets dans les allées, nous retournâmes vers le Château, & ensuite nous reprîmes le chemin de Paris.

Fin du Tome troisième.

TABLE.

TABLE

DES MATIERES, CONTENUËS en ce Tome Troisiéme.

A

ACademie des Caraches. Page 250
Academie de Rome, fondée par Gregoire XIII. 110
Adam Elshiemé. 307
Adam van Noort. 405
Admiration. (De l') 205
Adonis & Venus, Tableau du Titien. 61
Adoration. (De l') 229
Agrement. (De l') 203
Air, (De l') & des differences qui s'y trouvent. 21
Albane. (L') 521
Alexandre Alleri. 113
Alexandre Bouvineino. 108
Alphonse Parigi. 368. & suiv.
Ambroise du Bois. 127. 313
Amour (De l') 198
Anaximene avoit un fleuve de paroles, où il n'y avoit ni sens ni jugement. 520
S. André. 327
André Schiavon. 106
Annibal Carache. 249
Antiveduto. 393
Antoine Badille. 134
Antoine Carache. 287
Antoine Fantose. 119
Antoine Mere. 130
Antoine Tempeste. 329
Antonio Barbalonga. 492
Antonio. 116
Antonio Maria Panico. 274
Apparences (Des) des corps dans l'eau. 51. & suiv.
Aretin, (L') ami du Titien. 60
Atioste, (L') peint par le Titien. 58
Asselin, dit Petit-Jean. 456
Avanture (L') du Pêcheur, Tableau de Paris Bordon. 72
Augustin Carache. 283
Augustin Metelli. 529
Augustin Tasse. 328

B.

BAdalochio. 275
Bagnacavallo. 117
Baldoüin (Claude) ibid.
Bambôche. 456
Baptista del Moro. 166
Barbalonga. 492
Baroccio (Fred.) 246
Barozzi, (Jacopo) dit Vignole. 110
Barthelemi Deminiato. 116
Barthelemi Briemberg. 456
Bassans. (Les) 149

Bataille

TABLE DES MATIERES.

Bataille de Constantin du dessein de Raphaël, & peinte par Jule Romain. 226
Bauleri. (Jerôme) 127
Bellange. 400
Belin (Nicolas) 116
J. Belly. 399
Benedetto, frere de P. Veronese. 148
Benedette. 518
Blanc (Le) doit être employé dans les éclats de lumiere. 97
Blanc. (Le) 189
J. Blanchart. ibid.
Bobrun. 327
Bol. 116
Bolleri. 388
Boniface Venitien. 110
Bots. 404
Boulanger. 531
Bouvier. (Nicolas) 127
Brau. 404
Breüil. (Loüis du) 119
Breüil. (Toussaint du) 125
Bril. (Mathieu) 308
Bril. (Paul) ibid.
Bronzin. (Le) 113
Brugle. 457
Bulant. (Jean) 125
Bunel. (Jacob) 127
Buron. (Jean) 116
Buron. (Virgile) ibid.

C

CAchetemier. 116
Calisto de Lodi. 105
Calker. (Jean) 72
Callot. 358
D. Calvart. 468. 495. 522
Canta-Gallina. 363
Carache. (Loüis) 250
Caravage. (Le) 289
Cavedone. 529
Ch. Carmoy. 117
Centaure Nesse (Le) qui enleve Dejanire, peint par le Guide. 17
Charles-Quint, (L'Empereur) couronné à Boulogne, & peint par le Titien. 60
Charles, fils de P. Veronese. 149
Charles Mellin, dit le Lorrain. 399
Cherubin. (Albert) 303
Chiron peint en Centaure. 18
Choses (Les) peintes ne peuvent avoir tant de relief que le naturel, & pourquoi 4
Civeli. (Ludovico) 299
Clement VII. couronne Charles-Quint. 60
Clerc (Le) 387
Clovio. (Julio) 112
Cock. 130
Colere. (De la) 236
Colignon. 354
Colonna. 520
J. Contarino. 166
Corneille Cort grave pour le Titien. 65
Corneille de Lion. 118
Corneille Polembourg. 457
Corneille VVroon. 328
Corona. (Leo.) 166
Cotelle. 328
Couleurs, de combien de sortes. 29

Couleurs

TABLE

Couleurs (Des) & de celles qui sont propres à huile & à fraisque. 8. & suiv. De leur mélange. 13
Cousin. (Jean) 120
Cousin, (Loüis) dit Gentil. 465
Coxis. (Michel) 129
Cracs. (Gaspar) 457
Crainte. (De la) 227

D.

Danaé, peinte par le Titien. 61. 69
Dario Varotari. 166
Davv. (Gerard) 465
Delarts, dit Bamboche. 457
Du Désir. 206
Du Desespoir. 237
Domenico Feti. 299
Dominiquin. 466
Dorigni. (Ch. & Th.) 117
De la Douleur. 211
Du Bois. (Ambroise) 313
Du Bois. (Eust.) 119
Dumée. (Guillaume) 127
Dumoutier. 118

E.

Egmont. 400
F. Elle. 328
Emulation. (De l') 224
Envie. (De l') 223. & suiv.
En-Veest. 457
Espagnolet. (L') 290
Espérance (De l') 236
Etain (De l') 399

Expression. (De l') 196

F.

Faenza (Marco da) 115
Farinato. (Pao.) 166
Ferdinand Elle. 328
Feti. (Le) 299
Fialeti. (Le) 162
Fontani. (Prospero) 115
Franceschi. 165
François Bassan. 152
Frederico Zucchero. 300
Fuite. (De la) 206
Freminet. 313

G.

Gabriel, fils de P. Veronese. 149
Galerie Farnese. 236
Galerie des Tuileries, ornée de Tableaux. 184
Galeries de l'Hôtel de Bullion, peintes par Blanchart & Vouët. 390
Galerie de Luxembourg, peinte par Rubens. 410
Gentil. 465
Gentilleschi. 304
Germanicus, (Mort de) peinte par le Poussin. 221
Girolamo da Sermoneta. 115
Gobbo. (Pierre Paul) 320
Goltius. 395
F. Grimaldi. 530
Guast, (Le Marquis de) peint

DES MATIERES.

peint par le Titien. 63
Guerchin. (Le) 531
Guide. (Le) 493
Guyot. 327

H.

Habits. (Des differens) 168
Haine. (De la) 202
Hallé. (Cl. & Ab.) 127
Hardiesse. (De la) 225
Henri III. passant à Venise, alla voir le Titien. 65
Henriet. (Israël) 382
Histoire de l'Aventure du Pêcheur, peinte à Venise par Paris Bordon. 73
Histoire des sept Infans de Lara. 332
Hoefnaghel (Geor.) 132
Hoëy. (Guill. de) 119
Hoëy. (Jean de) 312
Honnet. (Gab.) 127
Honte (De la) 232
Honthorst. (Gher.) 290
Horace le Blanc. 339
Horreur (De l') 293

I.

Janet. 112
Jacques Bassan. 152
Jean Bassan. 154
Jean Bol. 130
Jerôme Bassan. 154
Jerôme Cock. 130
S. Jerôme du Dominiquin. 476
Imprudence. (De l') 230
Indignation. (De l') 223
Joseph Pin. 291
St. Joseph Feüillant. 400
Jours (Les) & les Ombres se representent diversement selon les differentes surfaces des corps. 39
Joye (De la) 207
Israël Henriet. 382
Israël Silvestre. 385
Jude Indocus. 132
Jugement qu'on peut faire des Tableaux. 280
Jugement de Salomon, peint par le Poussin. 220
Juste d'Egmont. 400

L.

Labelle. 385
Lanfranc. 512
Le Laocoon, combien estimé par Augustin Carache. 254
Lavinia. 116
Leandre Bassan. 153
H. Lerambert. 127
L. F. & J. Lerambert. 117
Libon (Francisque) Fondeur. 118
Lits & Triclines des Anciens. 142. & suiv.
Livio Agresti. 188
Lorenzino de Bologne. ibid.
Lucas Romain. 117
Ludovico Civoli. 299
Ludovico Leone Padouano. 198
Lumiere. (De la) 34

M.

Manchole. (Le) 531
Manfrede. (Bart.) 299

TABLE

Manieres (Des differentes) de peindre. 190
Maniere de peindre, du Titien. 89
Marc de Sienne. 188
Mare. (La) 519
Martire (Le) des Innocens, du Guide. 503
Massari. (Lucio) 275
Mazza. (Damiano) 71
Melange (Du) des couleurs. 14
messin. (Chr.) 399
Metelli. 529
S. Michel, du Guide. 505
Michel-Ange, sçavant dans l'Anatomie. 52
Michel. (Gir.) 119
M. J. Miervert. 133
Modes (Des) & des vêtemens. 168
Mola. 529
J. Mompre. 328
M'ontagne de Venise. 519
Il Moretto. 108
Moyse. 456
Musnier. (Germain) 119
Mutian. (Le) 109

N.

Nadalino de Murano. 71
Naldino. (Baptiste) 116
Nature, (De la) & de l'effet des couleurs. 26
Nicolao dalle Pomarancie. 116
Ninet. 399
Noefs. 403
Noir (Du) & du blanc. 98

O.

Octave van Veen. 331
Offin. (Charles d') 400
Ombre (De l') & de l'obscurité. 33
Orecchione d'Agostino. 451
Origine des armes des Ubaldini. 331
Ottavio Padoüano. 299

P.

Padoüan. (Le) 298
Palma. (Giacomo) ibid.
Palme. (Le jeune) 300
Parigi. 368. & suiv.
Paris Bordon. 72
Parrhasius, sçavant à bien arrondir les corps. 18
Passerotti. (Barth.) 115
Passions. (Des) 198
Le Passignan. 303
Paul III. peint par Titien. 61
Paul Franceschi. 165
Paul Veronese. 134
Païsage du Titien, comment traité. 100
Pellegrin. (Francisque) 117
Pellegrin de Boulogne 151
Perac. (Etienne du) 126
Perelle. 400
Ch. Person. 400
Perspective Aërienne. (De la) 20
Perspective. (Des regles de) 79

Peux.

DES MATIERES.

Peur. (De la) 227
Philbert de Lorme, Architˆ. 117
Philippe d'Angeli, le Napolitain. 308
Pierre Noefs. 403
Pierre Teste. 519
Pinaigrier. 125
Plaisir. (Du) 207
Pomponio, fils du Titien. 61
Ponte. (Francesco da) 149
Pontheron. (D. & N.) 127
Porbus. (Fr.) 326
Porbus. (Pier.) 130
Portraits difficiles à bien faire. 450
Psammetite. 212
Pudeur (de la) 233
Pyrro Ligorio. 111

R.

Rambouts. 456
Ravissement d'Helene, du Guide. 510
Reflexions (des) des corps dans l'eau. 46
Refraction (de la) 50
S. Renard. 327
Renaudin. (Laurent) 116
Ribera, (Joseph) dit l'Espagnolet. 290
Riccio. (Domi.) 166
imbrani. 458
obusti, (Jacques) dit Tintoret. 154
Rocca. (Giacomo) 189
Rochetet. (Mich.) 119
Reger de Rogeri. 126
Romanelle. 530
Romanino. (Girolamo) 108

Rondolet. (J. & G.) 117
Roi. (Simon le) ibid.
Rothamer. (Jean) 166
Rubens. 404
de Ruet. 377

S.

Salimbeni. 329. 367
J. Sanson. 119
Ch. Saracino. 291
Saveri. (Roland) 312
Savoldi. (Girolamo) 108
Scalberge. 400
J. Sermone. 115
Sisto Badalocchio. 275
Sneidre. 458
B. Sprangher. 133
Staben. 404
Stenuix. 405
J. Strada. 133
Silvestre. 585

T.

Tableau de Daniel de Volterre, peint à Rome. 218
Tableaux d'Annibal Carache, qui sont à Paris. 274
Tableau d'Aristide. 213
Tableau de P. Veronese dans le Cabinet du Roi. 147
Tableaux du Poussin aux Jesuites. 205
Tableau de Timanthe. 212
Tableau de Venus & Adonis dans le Cabinet de Mr le Grand. 63
Tableaux du Titien dans le Cabinet du Roi. ibid.
Tableaux du Cabinet de Mr

DES MATIERES.

M. le Duc de Riche-
lieu. 431. & suiv.
A. Tasse. 329
Tempeste. ibid.
P. Teste. 519
Testelin. (Pasquier) 127
Theocrite, puni pour une
méchante raillerie. 520
Thomassin. 365
Le Tintoret. 154
M. Tintoretta. 165
Titiano. (Girolamo di)
21
Le Titien. 56
Le Titien, grand obser-
vateur des lumieres &
des couleurs. 32. &
suiv.
Truffle. (De la) 211

V.

Le Valentin. 290
V. Vanbale. 403
Vanbouchet. 490
Vandeik. 438
Vandrisse. 408
Vanhi. (Francisco) 247
Vanude. 519
Varin. 383
D. Vatotart. 165
Vauvremen. 461
Vasari. 116
Ubaldini.

Vecelli, (François) fre-
re du Titien. 66
Vecelli, (Horace) fils du
Titien. 67
M. Vecellio. 166
Venius. 332
Ventura Salimbeni. 329
Venusto. (Marcello) 115
Verdizotte. (Mario) 71
Des Vêtemens anciens &
modernes. 168
Vignole. 110
Le Viole. 310
Vitres de la Chapelle de
Gaillon. 125
Volsar. 403
Von (M. de) 185
S. Vouët. 392
A. Vouët. 399
Cl. Vouët. ibid.
Vrains. 327

W.

Wilbert. 398
Wildens. 438
C. Vroon. 378

Z.

Zaccolino. (Le Pere
Matthéo) 329
Ger. Zegres. 456
B. Zelotti. 145
Zucchero. 309
Zustrus.

Fin de la Table du Tome Troisiéme.

www.ingramcontent.com/pod-product-compliance
Lightning Source LLC
Chambersburg PA
CBHW070951240526

45469CB00016B/51